새로운 창의적 공동체

예술은 무엇을 할 수 있는가?

알린 골드바드 지음　임산 옮김

한울
아카데미

이 도서의 국립중앙도서관 출판예정도서목록(CIP)은 서지정보유통지원시스템 홈페이지(http://seoji.
nl.go.kr)와 국가자료공동목록시스템(http://www.nl.go.kr/kolisnet)에서 이용하실 수 있습니다.
(CIP제어번호: 2015004884)

NEW CREATIVE COMMUNITY

The Art of Cultural Development

ARLENE GOLDBARD

문화예술교육 총서, 아르떼 라이브러리
이 책은 문화체육관광부·한국문화예술교육진흥원과 함께 기획·제작했습니다.

New Creative Community: The Art of Cultural Development
by Arlene Goldbard

차례

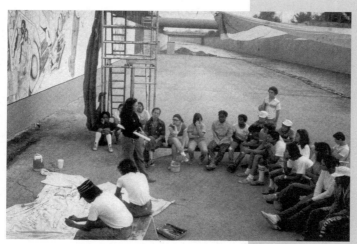

SPARC(창립자 쥬디스 베커) 기획 프로젝트에 참여한 예술가들이 반 마일 길이의 벽화 〈거대한 벽〉을 그리기 위해, 캘리포니아 주 밴나이즈에 위치한 투중가 홍수 통제 수로에 모였다.
Photo ⓒ SPARC 1983

머리말

지난 10여 년간 나는 공동체와 연결된 예술가, 문화기관 등과 함께 의미 있는 길을 걸어왔다. 세계 전역에서 예술가들은 복지 단체, 아트센터, 종교 성지, 학교, 대학, 공동체센터 등에 의해 가능했던 공동체 관계성에 적극 개입하고 있다. 이들 시민-예술가는 반성과 성장을 위한 기회와 더불어 공동체에 아름다움과 즐거움을 선사하고 있다.

공동체 기반 예술가들은 창의적 노력을 통해 합의와 실행 가능한 동의를 이루고, 개방적이고 정직한 공유를 위한 방법들에 가치를 부여해왔다. 그들은 비록 문화와 계층은 서로 달라도 공동의 목적을 지닌 여러 개인들 사이의 이해를 추구한다. 이를 위해 담론을 유발하고 참여를 촉진하고 행동을 권하는 사업을 전개했다. 대체로 이 예술가들은 난관의 시대에 발생하는 이슈들을 설명하고 맥락화하는 대안적 방식을 탐색한다. 그들은 공동체가 스스로를 온전하게 인식하도록 돕고, 다른 방법으로는 실패해왔던 화합 같은 심층적 변화에 영향을 미칠 놀랄 만한 성공을 거둘 수 있다.

나는 2005년 봄 안식년 동안 예술과 사회정의 분야를 연구했다. 특히 시각예술가, 미디어예술가, 공연예술가 등이 지난 30년 동안 이룩한 성과들에 주목했다. 개별 예술가들과 문화적 리더들이 만든 단체들의 미션, 그것들의 성장과 발전, 소멸에 대한 기록들을 살폈고, 행동가들의 기법과 방법을 기술한 지침서를 독해했고, 철학적·실제적 질문들을 고찰한 논문도

읽었다. 또한 구어 기반의 공연, 단편영화, 그래픽, 소설, 에세이, 연극, 거리 퍼포먼스 등을 보았고, 그 밖에도 이미지와 관념의 급속한 전파를 위해 사용된 뉴 테크놀로지의 힘을 발견해낸 새로운 예술가 세대에게도 관심을 두었다.

나의 연구는 이 책이 주장하는 내용을 확신한다. 이 연구를 통해 장구하고 저명한 역사를, 흥미진진한 확장적 미래를 내다볼 수 있다. 예술가들은 롤 모델과 범례로서 기능했다. 그들은 예술을 이용해 이웃, 공동체, 사회를 변화시킨다. 아울러 특정한 계획들을 위한 기금 지원이 종결된 이후에도 오래도록 계속될 영속적 연대를 구축한다.

이러한 영예롭고 영감 넘치고 촉매적인 연구에 대한 기록은 필수적이다. 공동체 기반 예술을 다루는 출판물과 미디어를 향한 관심이 넘쳐나는 이 시기에, 알린 골드바드의 새 책은 공동체 문화개발을 규정하고 유지하는 데 가치를 부여한다. 이 책은 지금뿐만 아니라 미래에도 학생, 학자, 현장 전문가 등에게 도움이 될 것이다.

<div align="right">
클라우딘 K. 브라운

나단 커밍스 재단, 예술문화 프로그램 디렉터
</div>

 이 책의 광대한 사례들은 내가 아는 최상의 공동체 문화개발 환경이라 할 수 있는 미국 내에서의 체험들로부터 나온 것이다. 그럼에도 나는 이 책을 통틀어 전 지구적 움직임의 범위와 깊이에 대해서 언급하려고 국제 사례와 영향력, 자료 등을 최대한 다루고자 노력했다. 어느 한 사람이 전 세계의 모든 현실들을 제대로 이해하기란 불가능하겠지만, 나는 전 세계 전문가들이 차이보다는 공통성을, 즉 서로가 더욱 연결되어야 한다고 느낄 충분한 이유들에 동의하리라는 확신이 들 정도로 연구했다. 나는 자신한다. 상호 지지하는 관계성은 모든 경계를 가로질러 성장할 것이라고. 비록 지리적 거리라는 현실적인 방해물이 있음에도 불구하고, 우리는 세계를 치유하기 위해 함께할 것이다.

 이 책은 몇몇 연구·기획 프로젝트로부터 정보를 모았다. 그 속에는 공동체 문화개발 전문가들과의 인터뷰도 포함된다. 인터뷰 대상자들은 익명의 조건으로 참여해 주석에는 언급되지 않는다. 그렇지만 그들과의 신뢰가는 인터뷰는 이 책의 기초 자료이다.

 이 책은 돈 애덤스와 내가 함께 쓴 『창의적 공동체: 문화개발의 예술(Creative Community: The Art of Cultural Development)』(2001, 록펠러 재단)을 확장·보완한 것이다. 나는 1970년대 중반에 애덤스와의 대화에서 처음으로 '문화정책', '문화개발', '문화 민주주의' 같은 용어들을 접했다. 그와의 만

남과 그의 영향력에 감사한다. 이는 이 책의 모든 페이지에 나타난다(그럼에도, 눈에 보이는 실수들은 나의 몫이다). 많은 사람들이 이 책의 집필에 도움을 주었고, 특히 애덤스가 여러모로 애썼다. 그에게 말로 형용할 수 없는 감사의 인사를 보낸다.

서문

 베트남 전쟁 동안, 나는 행동주의자이자 예술가였다. 의무병역 제도의 샛길이 있는지, 대체병역 방안으로 무엇이 있는지 고민하는 젊은 친구들을 돕는 징병상담원으로도 일했다. 많은 사람들이 양심적 병역거부자 신청을 했지만, 나는 그들이 전쟁터에서 시민으로서 의무를 수행할 수 있게 했다. 일이 없을 때에는 아파트의 여유 공간을 개조해 만든 조그마한 작업실에서 그림을 그렸다.

 1968년 어느 날 아침, 상쾌한 기분으로 하루를 시작했다. 전쟁을 멈추게 하는 그림을 그리는 꿈을 꾸었다. 잠자리에서 일어난 나는 꿈속을 가득 채웠던 형태와 색채를 떠올렸다. 그리고 그 이미지들을 붙잡아 두기 위해 작업실을 향해 달렸다. 이젤 앞에 섰다. 하지만 꿈의 이미지들은 이내 사라지고 말았다. 어찌할 바를 몰라 당황한 나는 빨간색과 파란색이 종잡을 수 없을 만큼 범벅이 된 캔버스 앞에서 꼼짝하지 못했다.

 내가 이 경험을 다시 떠올린 때는 2005년 가을이었다. 그때 나는 당시 프랑스에서 일어난 인종 폭동 사건의 기사를 읽던 중이었다. 앨런 라이딩은 11월 24일 자 ≪뉴욕타임스≫에 '프랑스, 예술가들이 수년간 경고했었다'라는 제목의 기사를 썼다. 라이딩이 인터뷰했던 영화제작자, 음악가 등은 오래전부터 '방리외(문자 그대로의 의미는 '교외 주택지구'인데, 여기에서는 고층의 공공주택 공급에 의해 피폐해진 이민자 거주지구를 가리킨다)'가 처한 위

태로운 사회적 조건들에 대해 경고했다. 라이딩의 지적에 따르면, 무슨 일이 생길지 지속적으로 예측하는 신문이나 정치가들은 "그러한 폭동들이 마치 자연재해처럼 예측 불가능했다"면서 충격과 놀라움을 표현한 반면, 예술가들은 이미 시대의 진동을 느꼈다고 한다.

꿈에서든 의식 속에서든, 많은 예술가들은 우리의 노동이 양심과 의식을 깨우치리라 희망한다. 1968년에 내가 꾸었던 꿈은 물론 마법 같은 생각이었다. 또한 그림이 가진 힘이 정치적 세계를 움직일 수 없다는 점도 알고 있다. 그렇지만 내가 이 책에서 설명할 많은 예술가들과 활동가들의 마음속에는 소박한 희망 두 가지가 자리 잡고 있다.

첫 번째 희망은, 사회에서 배제된 사람들이 창의적 상상의 언어로서 각자의 진실들을 표현할 기회를 가져서 자신의 이해관계에 따라 행동하기 위한 공동의 관심과 능력을 깨달으리라는 점이다. 예술은 자기 의식과 자기 선언을 위한 강력한 운반체가 아니던가. 예를 하나 들자면, 사회에 저항하는 음악이 거대 사회의 수용력에 의존하면서 어떻게 젊은이들로 하여금 희망 혹은 좌절을 행동으로 옮길 수 있게 활기를 불어넣으며 빈곤과 억압 아래에서도 세상 곳곳에 울려 퍼지는지를 생각해보자.

두 번째 희망은, 권력을 휘두를 문지기들과 다른 사람들이 그러한 표현들에 의해 마음을 바꿀 것이라는, 즉 건설적으로 반응하기 위해 움직일 것이라는 점이다. 종종 그러한 바람은 수포로 돌아간다. 라이딩은 방리외의 좌절을 오해 없이, 그리고 분명하게 전한 프랑스 랩의 가사를 조사한 후 이렇게 결론을 내렸다. "예술가들은 프랑스 이민자 하층민의 삶과 정서를 그들의 작품에 투영한다. 문제는 센트럴 파리의 권력층에서 그 누구도 그것에 신경을 쓰지 않는다는 것이다."

나는 열정적인 욕망과 깊은 절망이 만든 어느 순간에 이 책을 쓰고 있다. 미국에서 많은 사람들은 사회를 변화시키는 데 관습적 방법을 동원하

는 것에 냉소적이다. 이러한 분위기에서 공동체 기반의 예술은 위대한 약속을 지킨다. 왜냐하면 사람들은 자신의 모든 존재와 가치를, 즉 자신들의 마음과 몸, 역사와 관계, 더 심오한 의미와 신념까지 작품으로 옮길 수 있기 때문이다. 예를 들어, 협업적 연극 프로젝트에 참여한 어떤 사람은 자신이 느낀 아주 충만하고 귀한 시민으로서의 체험을 다른 사람들과 나눌 수 있고, 자신의 생각과 노력을 평등하게 환영받는 일원이 될 수 있다. 사람들은 상호 존중과 호의의 분위기에서 공동의 목표를 추구하고 스스로와 공동체를 위해 무언가 의미 있는 것을 함께 만들어낸다. 아무리 암울한 시간 속에서라도 이 같은 체험은 진정한 민주주의와 가슴 벅차게 활력 넘치는 시민 정신을 밝힌다.

예술은 무엇을 할 수 있는가? 한 예술가의 꿈이 전쟁을 멈추게 할 수는 없다. 하지만 많은 사람들이 함께 그것을 바라고, 비판적 대중을 만들기 위해 좀 더 간절한 꿈을 꾼다면, 정말 그런 일이 일어날 수 있지 않겠는가?

2006년 3월
캘리포니아 리치먼드에서
알린 골드바드(Arlene Goldbard)

제이콥 필로우 댄스 페스티벌에서 리즈 러먼의 댄스 익스체인지가 지도하는
어린이 워크숍 장면.
Photo ⓒ Michael Van Sleen 2000

제1장

공동체 문화개발의 이해

나는 일생 동안 정말 다양한 장소에서 일했다. 나는 이 마을이 아주 좋은 곳임을 잘 알아야 했다. 로빈슨 강과 퀸즐랜드 경계 사이를 가로지르는 샛강 하나하나에 이름을 붙일 수 있고, 그 이름의 글자 자체뿐만 아니라 그것의 뜻까지도 알 정도는 되어야 했다. 약 35년이 지나 나는 로빈슨 강을 다시 찾았다. 가축상들과 목동들처럼, 나는 그곳에서 사는 그 누구보다 그곳을 여전히 잘 알고 있었다. 그렇게 우리는 많은 장소에 관한 여러 이야기들을 알아야 한다.

조 클라크의 말이다. 클라크는 오스트레일리아 북부 국경지역에서 태어난 오스트레일리아 원주민이다. 그는 1980년대부터 노스웨스트 퀸즐랜드에 있는 다자라에 살고 있다. 그곳은 브리즈번을 중심으로 형성된 공동체 문화개발 단체 '야생예술'의 주요 근거지들 가운데 하나이다. 자신의 생활 이미지에 대한 클라크의 설명은 플레이스스토리즈 웹사이트(www.

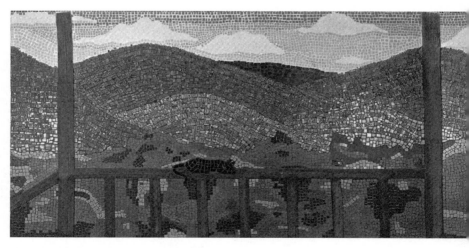

사우스이스트 켄터키 공동체와 기술대학의 애팔라치안 센터에 있는 타일 모자이크 벽화. 100명 이상의 공동체 구성원들이 함께 구상하고 만들었다.

placestories.com)에 보존되어 있다. 그 온라인 창고는 자신이 살았던 곳의 공식 역사 서술에서 누락된 이야기를 디지털 스토리로 간직하려는 사람들에 의해 만들어졌다. 그들의 서사는 지도를 비롯한 여러 온라인 도구와 링크되어 있고, 창작자의 의도에 따라 공개·비공개가 결정된다.

캘리포니아 리치먼드에서는 천정부지로 치솟는 살인율이 공동체를 공포와 패닉으로 밀어넣었다. '무자비한 살인을 반대하는 어머니들'이라는 단체는 총기 사건으로 생명을 잃은 어린이들을 추모하고 사고 원인을 밝히기 위해 결성되었다. 샌프란시스코가 주 활동무대인 예술가 아이시스 로드리게스는 12명의 리치먼드 청소년들이 함께 그리는 2면 패널 벽화의 총 제작을 맡고 있다. 이 벽화는 아프리카계, 라틴계, 동남아시아계 거주자들의 공동체를 묘사했고, '우리는 우리의 이웃이 아닌 총을 묻어야 한다 프로젝트'를 위한 공동체 기획회의에 참여한 사람들이 내놓은 치유의 비전을 표현했다. 리치먼드는 예산 위기를 극복하기 위해 대다수 공동체센

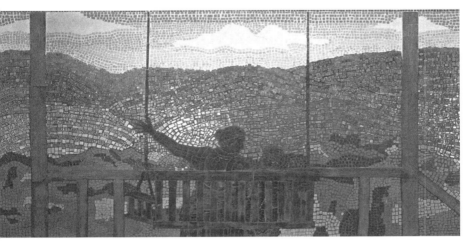

Photo by Graphicbliss.com/Malcolm J. Wilson ⓒ Southeast Kentucky Community and Technical College

터들을 폐쇄해야 했음에도, 네빈 공동체센터는 이 벽화를 계기로 2005년 4월에 다시 문을 열 수 있었다.

그동안, 미국 동부 켄터키 석탄 지대에서는 켄터키 남동부 공동체 기술 학교에 개설된 수업을 거쳐 성장해온 공동체 연합 주도로 할런 카운티 전역을 아우르는 3년짜리 프로젝트가 시작되었다. 할런 카운티는 1973년 광부 파업으로 유명했던 곳이다. 이와 관련된 예술가와 단체는 2000명이 넘는 주민들과 힘을 합쳐 공동체를 위험에 빠트린 사회·경제·환경 요인을 조사했다. 최근 10년 사이 탄광에서 일어난 변화로 1940년대에 8만 명이던 인구가 오늘날 3만 명으로 줄어들었고, 실질 실업률은 30%에 이르는 등 연쇄 반응이 촉발되었다. 이 프로젝트가 구체적으로 주목한 현상은 그러한 여러 요인들로 인해 악화된 처방약품 남용 현상이었다. 특히 옥시콘틴 약품은 너무 중독성이 강해 이른바 '가난한 자들의 헤로인'으로 불리면서 아주 파괴적이고 광범위하게 시골에 확산되었다. 특히 애팔래치아 지역의 남용률이 가장 높았다.

프로젝트 참여자들은 200여 건에 가까운 구술사를 채록하고 지역 주민들과 예술 프로젝트를 통해 서로를 알게 되면서 프로젝트를 시작했다. 이는 상호 신뢰를 쌓아 긍정적인 일을 함께할 수 있게 하려는 의도였다. 예술작품 제작과 이야기 수집에 참여한 사람들은 공동체를 위한 적극적인 관심과 희망의 기반을 세웠다. 이러한 관계를 바탕으로 지역 주민들로 구성된 60여 개 팀이 '할런 카운티 리스닝 프로젝트'를 주도했다. 프로젝트 그룹은 여러 계층의 주민들과 400회의 심층 인터뷰를 실행했다. 인터뷰 훈련은 '평화를 위한 남부 농촌의 목소리'(www.listeningproject.info)에서 제안한 리스닝 프로젝트를 통해 행해졌는데, 이 방식은 공동체 조직화와 갈등 상황에 광범위하게 사용되었다. 구술사 재료들과 더불어 극작가 조 카슨, 연출가 제리 스트로프니키가 소집한 팀들이 함께 참여한 연극 〈고지

(高地))도 제작 공연되었다. 이 작품에는 2세부터 80세까지의 배우 75명이 등장했다. 또한 사진 전시회가 열렸고, 공공 공간에 타일 모자이크 벽화가 제작되기도 했다. 이 글을 쓰고 있는 지금, 프로젝트 배후에서의 이러한 협업은 새로운 일을 창조해 공동체와 관계를 맺으며 진화하고 있다.

정보화 시대에는 엄청나게 혁신적이고 거대하고 과장된, 자기-강조라는 기본 어조를 지닌 인간적 척도의 현상들이 시장에서 열광적으로 거래되는 상투성에 의해 종종 왜소해진다. 그러다 보니 공동체와 문화에 대한 강력하고 기초적인 접근(공동체 문화개발 실천을 동반한다)은 시장 주도적 세계에서 인지되기 위해 투쟁한다. 앞서 언급한 세 가지 사례들은 그러한 영역에서의 이해관계, 권력, 사업의 다양성 일부를 제안할 뿐이다.

실천에 이름 붙이기

'공동체 문화개발'이라는 명칭은 예술과 커뮤니케이션 미디어를 통해 정체성, 관심사, 포부 등을 표현하는 예술가-기획자와 공동체 구성원들 사이의 협업적 실천을 가리킨다. 이는 건설적인 사회 변화에 기여하면서, 개인의 전문성과 집단의 문화적 역량을 동시에 키우는 과정이다. 이 책에서는 이와 관련한 많은 사례들이 서술되고 논의될 것이다.

공동체 문화개발의 영역은 전 지구적이다. 거기에 실천, 담론, 학습, 효과의 오랜 역사가 동반된다. 유럽과 개도국 대부분의 문화 당국, 개발 부처, 기금제공자 등은 수십 년 동안 공동체 문화개발 영역을 근대화의 기세에 대처하는 유의미한 길로서 인식해왔다. 전 지구화 현상에 가속이 붙고 그에 뒤따라 각종 시위가 이어지면서, 행동주의자들과 그 지지자들은 강제된 문화적 가치에 대한 저항을 일깨우고 행동하게 하는 강력한 수단으

로서 공동체 문화개발 실천을 더욱 광범위하게 고려했다.

하지만 공적 관심과 재원은 그러한 시도의 본질적 장점과 잘 어울리지 못했다. 여러 국가들의 환경은 각각 달랐지만, 미국에서만큼 명확하게 드러나지는 않았다. 사실상 미국에서는 공동체 문화개발 영역에 직접 연루되지 않는 한 그 영역에서 어떤 일이 활발하게 벌어지고 있는지 거의 알 수 없다. 공동체 문화개발 자체를 위한 지속가능한 지원이 미국에는 거의 없다. 활동가들은 정당성을 확보하기 위한 투쟁을 할 수밖에 없다. 공동체 문화개발은 관습적 예술 학제(예를 들어, 무용, 회화, 비디오 등)의 형식들을 동일하게 사용하기 때문에, 그 분야의 실천 대부분은 주류예술 행위들의 주변적 표명 정도로 다루어지고 있다. 예를 들어, 연극에 집중되었던 기금의 아주 미미한 일부와 경쟁하는 '공동체 기반 연극 프로젝트', 혹은 예술작품과 관계 맺을 새로운 사람들을 형성해 종래의 예술 관객층을 확장하는 역할에 가치를 부여하고자 하는 '관객 개발 계획' 등이 이에 해당한다.

미국에서의 결과는 세분화되고 흩어져서, 분명하지 않아 쉽게 포착되지 못한 정체성으로서 지속적으로 나타나고 있다. 공동체예술가는 자신의 노력에 포함된 가치를 기금제공자가 확신할 수 있도록 의제를 재창안하고, 사회복지사업이나 관습적인 예술 학제의 기금제공자가 제시한 가이드라인에 프로젝트를 맞추기 위해 지속적으로 틀 짜기를 다시 해야 한다. 그러다 보니 공동체예술가들은 그 사업을 정당화하는 데 적합한 유형의 인프라를, 즉 광범위하게 수용된 그 나름의 기준들, 이론과 실제를 다루는 저널, 훈련 계획, 기금 재원 등을 개발하지 못하고 있다.

실제로 미국에서는 이러한 사회적 행위의 카테고리를 어떻게 명명할지조차 알지 못한다. 전 세계에서 서로 다른 많은 명칭들이 동시적으로 사용되고 있다. 가장 공통되는 일부를 여기에 소개하겠다.

공동체예술: 영국을 비롯한 대부분의 영어권에서 공통으로 사용되는 용어이다. 미국 영어에서 이것은 "애니타운예술위원회, 공동체예술국"처럼 시 단위에 기반을 둔 전통적인 예술 행위를 기술하는 데 쓰이기도 한다. 공동체예술에 관여하는 개인들을 가리키려고 '공동체예술가'라는 용어를 쓰긴 하지만, 그렇다고 계획 전체를 묘사하는 데 '공동체예술'이라는 집단적 용어를 쓰지는 않는다는 점을 혼돈해서는 안 된다.

공동체 활성화(animation): 프랑스어 *animation socio-culturelle*(사회 문화적 활성화)에서 기원하며 프랑스어권에서 쓰인다. 프랑스어권에서는 공동체예술가들이 활성가(*animateur*)로 알려져 있다. 이 용어는 1970년대 공동체예술에 관한 국제적 논의에서 사용된 바 있으며 종종 영어권 국가에서도 등장한다.

공동체 기반 예술: 일부 활동가들이 선호하는 용어이다. 그들은 공동체 문제를 다루는 참여적 프로젝트와 관습적인 예술 프로젝트 모두를 하나의 카테고리로 묶고, 이들의 공통된 사회적·정치적 목표를 통합하는 것이 현명하다는 점을 발견했다. 매트 슈바르츠만과 키스 나이트의 공동 저서 『공동체 기반 예술을 위한 초보자 안내서』에서는 이렇게 정의한다. "공동체로부터 대두하고, 그 공동체의 사회·경제·정치권력을 증강하려고 의식적으로 노력하는 형식 혹은 예술작품."

문화노동: 1930년대에 형성된 범진보적 '대중전선'(실천의 사회의식적 본질을 역설하며 예술가의 역할을 문화노동자로 강조함으로써 예술 제작을 보잘것없는 직업으로 보거나 중요한 노동에 반대되는 소일거리로 대하는 경향에 반대한다)에 뿌리를 두는 용어이다.

참여적 예술 프로젝트: '공동체 레지던시'와 '예술가·공동체 협업' 등의 표현은 아주 오래되었다. 비록 익숙하지는 않지만, 나는 '공동체 문화개발'이라는 용어를 선호한다. 왜냐하면 그것은 다음과 같이 그 일의 두드러진 특성들을 잘 요약해주기 때문이다.

공동체: 그것의 참여적 본질을 일러준다. 즉, 예술가와 공동체 성원 사이의 협업을 강조한다.

문화: (좀 더 협의의 개념으로, 예술이기보다는) 문화 일반의 개념을 가리키며, 그 영역에서의 도구와 형식의 폭넓은 범주를 이른다. 통례적으로 역사학과 사회학과 연관되는 전통적인 시각예술과 공연예술을 비롯해 구술사 접근법, 하이테크 커뮤니케이션 미디어의 사용, 비예술적 사회를 변혁하기 위한 전형적 운동으로 이해되는 행동주의, 공동체 조직화 요소 등까지 포괄한다.

개발: 문화적 행위의 역동적 본질을 함의하며 의식화와 권력화의 야심을 동반한다. 공동체 개발의 계몽적 실천, 특히 위로부터 강제된 개발이 아닌 통합적인 자기-개발 원칙들과 연결된다.

1987년, '공동체 문화개발(community cultural development, 약칭 CCD)'은 오스트레일리아에서 공식화되었다. 오스트레일리아예술위원회는 최근까지 공동체 문화개발에 가장 영향력 있는 국가정책 입안자처럼 보였다. 그러다 2005년과 2006년 초에, 예술위원회는 국가기금 지원 프로그램에서 지원금 축소와 그 밖의 불안한 변화들을 제안하면서, 정책 옹호자 단체인 국가예술문화연맹(www.naca.org.au)의 형성을 흔들었다. 국가예술문화연맹은 공동체예술가들과 그 지지자들을 동원하는 데 꽤 성공적이었고, 2006년에도 공동체 문화개발 기금을 받을 수 있었다. 내가 이 책을 쓰고 있는 지금, 예술위원회는 미래의 기금 지원을 위한 기초로서 CCD 영역에

대한 연구를 수행 중이다. 장기적 성과는 여전히 불확실하다.

　오스트레일리아를 제외하면, 이 용어가 공식화되거나 보편적으로 사용된 곳은 없다. '공동체 문화개발'은 그 실천의 확장된 의미와 효과를 승인하길 원하는 사람들이 선호한다. 그렇지만 '공동체 기반 예술'이든 '공동체 예술'이든, 혹은 '공동체 문화개발'이든, 그것이 무엇인가 하는 질문에는 반드시 응해야 한다.

　질문의 답은 복잡할 것이다. 공동체 문화개발 영역 내에는 접근법, 유형, 성과 등 거대한 범주의 노동이 존재한다. 새로운 형식과 응용은 지속적으로 창안되고 있다. 그래서 책의 앞표지와 뒤표지 사이에 충분하게 포함될 정도로 고정되어 있는 것은 없으므로, 이 책은 좀 더 철저한 서술을 제공할 것이다.

사회적 상황에 대한 문화적 반응

　공동체 문화개발 실천은 필연적으로 현재의 사회적 상황에 반응한다. 그래서 그 일은 사회적 비평과 상상력에 토대를 둔다. 이러한 반응의 엄밀한 본질은 항상 사회의 환경 변화를 따라 이동한다. 브라질의 교육이론가 파울로 프레이리는 『피억압자의 페다고지』에서, 모든 시대는 "반대편에 있는 것과의 변증적 상호작용에서의 관념, 개념, 희망, 의심, 가치, 도전"이라는 특징을 갖게 된다고 말했다.[1] 이러한 복합성은 '주제별 우주'를 형성하고, 당대의 공동체 문화개발 실천은 그것에 반응한다.

　공동체 문화개발 영역이 형성되어가던 1960년대 이래 그러한 경쟁적

1　Paulo Freire, *Pedagogy of the Oppressed* (Continuum, 1982), pp.91~92.

세력들은, 니콜로 마키아벨리가 500년 전에 아주 품위 있게 말했듯이, "소모열 같다. 의사들은 소모열이 비록 발견하기 어렵더라도 초기에는 치료하기 쉽다고 말한다. 하지만 나중에 진단과 치료가 잘 되지 못하면 발견은 쉬울지라도 치료하기가 어려워진다".[2] 사실상 이 장에서 논의할 이슈들은 고찰하기에는 압도적인 느낌을 종종 준다.

이러한 이슈들의 복합성은 검증 수행을 위해 몇몇 부분들로 나누어질 수 있지만, 아래에서 행하듯이, 동시대 서구 문화를 하나의 전체로서 고려하는 것은 공동체 문화개발이 발언하는 무엇보다도 중요하고 대항적인 두 가지 진실을 드러낸다. 더욱 복잡하고 영리적인 사회일수록 더 많은 사람들이 매개자의 상실을, 자발적인 연결의 쇠퇴를, 이전의 사회적 관계들을 밀어내려는 소비자 행위의 경향을, 고립된 수행을 향한 강력한 견인력 등을 경험한다. 이러한 추세는 이에 대한 저항 의지를 더욱 강하게 하고, 다음과 같은 무수한 방식으로 표명된다. 예를 들어, DIY(Do-It-Yourself) 연구의 대중화 속에서 현저하게 성장했던 지역 기반 슬로푸드운동이 한 예가 될 수 있다. 이는 공예나 그 밖의 전통문화적 관습에 대한 관심을 일으키고, 영적 의미를 찾으려는 충동에 대한 큰 깨우침도 동반한다. 점차 상업적 가치를 거부하는 경향을 활성화하는 이런 정서 또한 공동체 문화개발을 위해 일하는 사람들에게 용기를 준다.

매스 미디어의 전 지구적 증식

라디오·영화·텔레비전의 진화 이래, 전 세계에서 상업적 매스 미디어

2 Niccolo Machiavelli, *The Prince* (1513), trans. by Thomas G. Bergin (Appleton-Century-Crafts Educational Division, 1947), p.6.

생산물의 신장은 전례 없이 계속되고 있다. 이에 따라 다음과 같이 혼돈스러운 사회적 풍조가 발생하고 있다.

- 문화를 매개하고 보존하기 위한 전통적인 다면적 수단(예를 들어, 이야기의 직접 공유)이 약화된다. 영화, 텔레비전, 음반처럼 대량 생산된 문화적 산물들이 단방향적으로 전송되기 때문이다.
- 전 지구적 청소년 시장이 창조된다. 이것은 전통문화유산을 전송하는 오랜 패턴들을 파괴하고 있으며, 종종 젊은이들을 문화적 뿌리로부터 소외시켜 정신적 유산을 공산품으로 대체한다.
- 사람을 대중 속으로 끌어들이고 서로를 직접 연결하는 생생하고 솔직한 행위들을 압도하는 소비문화의 수동성이 확산된다. 이에 따라 시민사회의 생명성은 떨어진다.

나는 이 자리에서 상업문화·전통문화, 나쁜 문화·좋은 문화라는 식의 단순 이분법을 말하려는 게 아니다. 사회에 미치는 영향과 개인에 미치는 영향이 서로 아주 다를 수 있다. 예를 들어, 미국은 세계 에너지의 1/4을 소비하는데, 나는 그 덕분에 겨울을 따뜻하고 아늑하게 보낸다. 하지만 환경의 관점에서, 그 비용은 엄청나다. 이런 사례에도 불구하고, 나는 우리를 세상의 문학과 음악에 쉽게 접속할 수 있도록 해주는 테크놀로지의 방식을 환영한다. 그것은 나에게 정말 좋은 것 같다. 우리는 좀 더 서로에 대해 알아야 하고, 다른 사람의 창조물에 감사해야 한다. 사실 매스 미디어가 생겨나면서 그 결과물은 사회적 영역과 개인적 영역에서 혼합되고 있다. 팔려야 하는 운명의 그 산물들과 더불어, 상업적 문화산업은 실제로 가끔은 개인별 선택과 사회 변동성에 담긴 해방적 관념들을 확산한다. 이에 대해 로버트 맥체스니는 다음과 같이 지적한다.

때때로 전 지구적 거대 기업들은 문화에 점진적으로 영향력을 발휘할 수 있다. 부패한 미디어 담합 구조에 의해 철저하게 통제받는(남미 대부분의 국가처럼), 혹은 미디어 전반에 심각한 정부 검열이 행해지는(아시아의 일부 국가처럼) 국가들에서 특히 그러하다.[3]

시장은 전통을 존중하지 않는다. 그래서 시장은 문화에 좋을 수도 있고 나쁠 수도 있다. 상업적 미디어는 (자신의 고객층을 확장해 이윤을 증대시키려고) 미디어 사용자들로 하여금 연고주의와 국가 통제 같은, 거시적인 마케팅 계획에서 보자면 단지 임시적인 암초에 지나지 않는 제약들을 반드시 관찰하게 한다. 그러한 방해물이 극복되면, 최종 결과는 새로운 삶의 가능성들을 제시하는 더 광대한 범주의 뉴스, 더 넓은 스펙트럼의 프로그램뿐만 아니라 시장에서 채워질 수 있는 새로운 요구들을 일으키는 가상의 무한한 기회들을 많은 사람들에게 노출한다. 하지만 계속 커져가는 전 지구적 대기업들의 영향력은 정치적 변화를 부추길 정도로 널리 확대되지는 않는다. 다른 분야에서 그렇듯이, 미디어 분야의 다국적 기업들은 본래 보수적이기 때문에 저항이나 혁명으로 향하는 변덕스러움보다는 안정적 분위기를 항상 더 선호한다.

또한 뉴미디어의 등장으로 소비와 참여 사이의 구별은 희미해진다. 내가 컴퓨터 앞에서 다른 사용자와 상호작용할 때, 그때 나는 특정한 (비록 가상적이더라도) 공동체의 삶에 적극적으로 참여하는가? 혹은 나는 그저 텔레비전에 나왔다는 황홀감에 빠져 있는가? 인터넷 상거래는 급증하고 있다. 그에 비하면 월드와이드웹에서 정치 연설은 아주 일부 공간만을 차지한다. 개인적으로 나는 인터넷으로 전 세계 친구들과 쉽게 연락할 수 있

3 Robert W. McChesney, "The New Global Media," *The Nation*, No. 29(1999), p. 13.

는 재미를 누리고 있다. 그렇지만 그러한 개인적 즐거움이 단방향 커뮤니케이션의 최면 효과가 사회에 미치는 영향력을 상쇄하기에 충분할 것인지 아닌지 당분간 알려지지 않은 채 유지될 것 같다. 나는 민주적 문화개발의 추진력이 자연스럽게 텔레비전이나 컴퓨터로부터 흘러나올 것이라는 의견에 회의적이다. 우리는 뉴 테크놀로지의 민주적 잠재성이 표상하는 희망의 진정한 원인을 무시하지 않고, 어떠한 일시적 판단도 그것의 아직 실현되지 않은 가능성이 아닌 매스 미디어의 현재 효과에 기반을 두어야 한다. 물론 자유로운 사이버스페이스 옹호자들이 확대된다면 그런 경향은 바뀔 수 있다. 그러나 이제껏, 문화적 에너지를 소비자의 선택에 쏟는 것이 현재 상태의 주요 결과이다. 나머지 모두는 주변적인 관심거리이다.

전 유네스코 사무총장 아마두 마흐타르 엠보우가 다음과 같이 주장했듯이, 상업문화와의 관계 아래에서 사람들로 하여금 더 크고 더 의미심장한 선택을 하도록 만드는 일에는 만만찮은 도전이 기다리고 있다.

이와 관련해 오늘날 우리가 유일하게 직면하는 문제는 흘러간 과거와 외국 것의 모방 사이에서 이루어지는 선택 문제가 아니라, 보호하고 개발시키는 데 핵심적인 문화적 가치들(여기에는 우리의 집단적 역동성의 뿌리 깊은 비밀들이 담겨 있다)과 이제부터 단념할 수밖에 없는 요소들(이것들은 비평적인 성찰과 혁신을 위한 우리의 솜씨에 제동을 건다) 사이에서 이루어지는 근본적인 선택의 문제이다. 이와 같은 방식으로 우리는 산업사회가 제공한 진보적인 요소들을 추려내야만 한다. 그 이유는 우리 스스로 하든 우리를 위해서 하든, 전수받아 개발할 수 있는 요소들을 우리가 선택한 사회에 적용할 수 있게 사용해야 하기 때문이다.[4]

4　Amadou Mahtar M'Bow, "Opening of Leo Frobenius Seminar," *Cultures*, 6, No. 2(1979), p. 144.

미국인의 소비문화산업은 상업문화적 산물의 주요 생산자이기 때문에, 다른 많은 국가들은 할리우드로부터의 그런 습격을 막아내기 위해 움직인다. 예를 들어, 자신의 주파수에서 자국 콘텐츠의 비율을 일정 정도 유지할 것을 법제화하거나, 토착 미디어 개발에 투자하기 위해 미국산 콘텐츠에 세금을 부과하기도 한다. 이러한 불균형은 주목할 만하다. 이에 대한 주장의 일부로서, 2005년 10월 유네스코 회원국들은 문화적 표현 다양성의 보호와 촉진을 위한 협정을 채택했다. 이런 협정의 필요성에 대해 프랑스 문화부장관 르노 도느주 드 바브레는 BBC를 통해 다음과 같이 말했다. "전 세계 영화 티켓의 85%는 할리우드의 것이다. 미국에서 상영되는 영화의 단 1%만이 미국 밖에서 들어온다." 이 이슈에 대해 협정의 9개 규약들 가운데 여덟 번째 규약이 다음과 같이 직접적으로 발언한다. "각국의 영토 내에서 행해지는 문화적 표현의 다양성을 보호하고 촉진하기에 적합하다고 판단되는 정책과 수단을 유지하고 받아들이고 이행하기 위한 각국의 주권을 재차 확인한다."

미국은 전 세계 스크린과 상가를 가득 메우는 문화적 산물 대부분의 시작 지점이다. 이와 동일한 불균형이 미국 내에도 존재한다. 미국에서는 방송 미디어와 다른 문화산업의 상업적 확산에 대한 최소한의 규제만 있어 왔으며, 매스 미디어의 범람으로 인한 치명적 결과로부터 살아 있는 문화를 보호할 필요성을 강조하는 어떠한 조직적 노력에도 성공하지 못했다. 유엔 191개 회원국들 가운데, 유네스코의 2005년 협정에 반대표를 던진 국가는 미국과 이스라엘 두 곳이다. 오스트레일리아, 니카라과, 온두라스, 라이베리아 등 네 나라는 기권했다.

이는 미국의 새로운 입장이 아니다. 미국의 문화산업과 다른 나라의 그 것 사이의 불균형 문제를 다루는 국제 담론에서 미국의 역할은 이 문제를 별것 아닌 것으로 지속적으로 무시하는 것이었다. 미국 정부는 유네스코

를 떠나기로 한 레이건 행정부의 1984년 결정을 2003년까지 기다려서 뒤집었다. 유네스코는 그런 대화를 위한 가장 유효한 국제적 포럼 공간이다. 그럼에도 미국은 거의 20년 가까이 뒤로 물러나 있었고, 참여를 거부하는 것 외에는 어떠한 공식정책도 없었다.

미국 정부의 공식 목소리가 유네스코와의 대화 채널과 결합했던 1984년 이전에는, "어떤 식으로든 개인의 권리들을 제한하는, 국제적으로 부여되는 문화적 기준이나 규범"이 거부되었다. 1982년 8월, 멕시코에서 열린 전 지구적 문화정책 컨퍼런스에서 주 유엔 미국 대사 장 제라르는 "우리의 문화정책은 자유의 정책"이라고 했다. 이런 주장에 대한 고전적 해석은 프랑스의 문화부장관 자크 랑이 같은 컨퍼런스에서 다음과 같이 보여주었다. "오늘날 문화와 예술의 창조는 다국적 금융 지배 구조의 희생물로서, 그것에 저항해 조직화를 이루어야 한다. …… 자유를 위해서이다. 그렇다면 무슨 자유를 말하는가? 자유 …… 그것은 자기 마음대로 무방비의 닭들을 잡아먹을 수 있는 닭장 속 여우의 자유인가?"

이러한 입장들은 20년 전부터 이미 개진되었던 것이다. 전 세계에서 미국의 상업미디어의 포화 현상은 이제 전 지구화로 지시되는 집합체의 핵심 성분에, 상상할 수 없는 단계에 이르렀다. 또한 그런 현상은 미국 내에서도 작동 중이다. 즉, 미디어에서의 묘사는 주류 미디어의 잘못된 해석에 대해 지속적으로 불평하는 다른 문화적 소수자들, 유색인, 시골 사람들, 그리고 스스로와 놀랍도록 다른 개인과 공동체를 대하는 사람들의 주요한 경험이 될 것임을 인식시킨다.

2001년에 돈 애덤스와 나는 전 세계의 실천가들이 쓴 공동체 문화개발에 관한 논문집을 공동으로 편집해 출판했다. 『공동체, 문화, 전 지구화』에 참여한 필진들 가운데에는 필리핀, 남아프리카, 인도, 멕시코 출신이 있다. 그중 몇 명은 편집 회의가 열리는 장소인 뉴욕을 한 번도 가본 적이

없었다. 우리의 작업 일정은 봄에 계획되어서 9월 11일 잔인한 사건 전까지는 잘 진행되었다. 심지어 그 후에도, 사람들은 도둑이나 강도로부터 안전한지, 특별한 예방책을 세워야 하는 것은 아닌지 자신들의 안전에 대해 극도로 걱정했다. 〈뉴욕경찰 블루〉[5]가 방문객들의 마음을 차지했다. '불쾌한 리얼리즘'이 '리얼리티쇼'를 만나게 된 셈이다. 결국, 모든 사람들은 아무 탈 없이 살아남았다. 그렇지만 우리가 그 거리를 걸을 때, 우리 손님들은 가까이에 모여 있었고 자신의 마음속 텔레비전 스크린에 비치는 익숙한 공포 장면을 되돌리고 있었다.

우리는 9·11 이후 '테러리스트'의 정신적 프로필과 얼굴 인상이 일치하는 사람들이 체포되었다는 이야기, 그리고 우연히 들리는 그런 사람들의 아무 죄 없는 전화 통화 혹은 사적 대화가 국가 안보에 경보를 울린다고 확신하듯 말하는 많은 이야기들을 들어오지 않았는가? 미국 전역의 유비쿼터스 미디어에서 묘사된 테러리스트 모습과 대체로 일치하는 아랍인 자손들과 직접 만나 긍정적인 경험을 가졌던 미국 시민들은 과연 몇 명이나 되겠는가?

나는 미디어 리얼리티가 직접 경험을 대신한다고 결코 말하지 않겠다. 오히려 미디어는 종종 해석과 경험에 영향을 미치는 맥락을 창조한다. 전 지구적 미디어가 확산되면 될수록, 그 영향력은 증대할 것이다.

대량 이주

지난 세기의 사회적 격변과 심한 갈등은 예상치 못한 수많은 난민과 망

5 〈뉴욕경찰 블루〉: 1993년부터 2005년까지 방영된 미국 텔레비전 드라마. 뉴욕 시가 배경이다.
　—옮긴이 주

명자를 발생시켰다. 뉴스 시청자들에게 친숙한 어떤 상황도 있다. 예를 들어, 달라이 라마와 그를 지지하는 이들이 등장하는 뉴스는 중국 정부가 티베트 전통문화를 위협하고, 티베트인들이 자신의 고향을 떠나 대량 이주한 사건에 관심을 기울이게 한다. 눈에 잘 보이지 않은 다수의 위기는 지구 남반구에서 북반구로 향하는 난민의 주요 흐름에 기여했다. 2005년 초반, 유엔의 난민고등판무관은 다르푸르에서 파키스탄까지 전 세계에서 900만 명이 넘는 난민과 199만 명의 '문제적 사람들'이 발생했음을 인지했다. 문제는 아주 심각하고 절망적이어서, 2005년 허리케인 카트리나로 인해 피해를 입은 뉴올리언스의 이재민들은 이렇게 주장하기도 했다. "우리는 난민이 아니라 생존자이다." 그들은 '난민'이라는 단어가 치명적인 차별의 운명을 부여했다는 사실을 두려워했다.

디아스포라에서 어느 정도 문화적 연속성을 지키는 것이 가능하겠지만, 결국은 고향으로부터 강제로 쫓겨나 문화적으로 근멸되고 만다. 나의 이민족 부모들은 매 학기 마지막 날에 이디시어를 공부했다. 그들은 손위 형제들과 유창한 대화를 할 수 있을 정도였다. 나의 세대 대부분은 좀 더 규모가 큰 문화에 편입되는 과정에 사용되는, 예를 들어 'kvetch(투덜거리다)'와 'schlep(마지못해 가다)'처럼 흔하게 쓰이는 말 이외의 단어는 거의 모른다. 나는 중국인과 베트남인 가족들에게도 이와 비슷한 사례가 반복되고 있음을 알고 있다. 아이티 친구들 일부는 자신들의 부모가 사용한 아이티프랑스어[6]의 단어 몇 개만 안다. 몇몇은 새로운 뿌리를 키우지만, 대부분의 뿌리 없는 통로는 아노미로 이어지고 있다. 이는 젊은이들의 폭력과 사회 일탈 통계에도 반영된다. 이에 관해 공동체예술가의 말을 들어보자.

6 아이티프랑스어: 프랑스어를 모체로 한 아이티어. —옮긴이 주

이번 최근 프로젝트는 전례 없이 큰 도전이다. …… 새로운 (동남아시아) 이주민들 대부분은 난민들이고, (이전의 이주민 그룹과 비교해) 그들의 사고 방식은 다르다. 청소년 폭력, 높은 실패율, 지도층의 현실적 공허감 등이 공동체에 나타났다. 그래서 조직을 새로 결성하는 것 외에, 사회복지 단체들과의 협업도 시도했고 프로그램을 개발하기 위한 전략을 찾아 나섰다. 그렇지만 이 모든 일은 아주 복잡했다. 많은 이슈가 불거졌다. 일, 배려, 타협, 지도력 기술이 필요했다. 놀라운 것들이 발견되었고 치유되었다. 하지만 나는 내 내 불을 끄러 다니고 있다.

미국 내에서, 강제적인 국가 내 이주는 이와 유사한 역학을 만들어내고 있다. 특히 1960~1970년대에 도시 재개발 프로젝트는 도심 주민들을 해체함으로써 가난과 도시 황폐화의 종식을 기대했다. 이를 위해 거주민들을 강제로 다시 이주시켜, 이전에 지역 문화를 지속시켰던 물질적·비물질적 네트워크를 제거했다. 이러한 내부 이주는 이민을 통해 미국의 문화적 풍경이 변형되는 현실로 인해 더욱 복잡해졌고, 반-이민자 감정이 되살아나는 반발을 야기했다.

지구 전역에서 지난 10여 년간 이주의 한 형식으로서 빈곤 국가를 떠나 저임금 노동자 수요가 있는 국가로 향하는 경제적 망명이 전에 없이 급증해왔다. 최근 이스라엘로 은퇴한 부모님을 찾아간 한 친구는, 노인들이 다수의 필리핀 출신 간호사들과 가사 도우미들의 보호를 받으며 편안하게 지내고 있는 현실을 보고 나에게 자세히 이야기한 바 있다. 2001년에 나는 『공동체, 문화, 전 지구화』의 기초가 되는 회의에 참석하고자 이탈리아를 방문한 적이 있다. 그곳에서 나는 필리핀 친구와 오후 자유 시간에 코모 호수에 놀러갔다. 파스타와 함께 지내던 일주일이 지나자, 내 친구는 쌀을 먹고 싶어 했다. 잠시 시내에 서서 자신의 고향을 떠올리는 얼굴들을

둘러보았다. 그녀의 눈에 반짝이는 까만 머릿결과 눈빛, 높은 광대뼈와 납작한 코를 가진 수십 명의 젊은 여성들이 들어왔다. 그들은 주말 쇼핑을 즐기던 이탈리아 사람들 사이에서 눈에 띄었다. 친구는 한 젊은 여성에게 다가갔고, 타갈로그어로 몇 마디 주고받았다. 그리고 골목길을 지나더니 자기네 고향 식으로 만든 치킨과 쌀밥을 파는 가판대로 우리를 안내했다.

2년 후 나는 홍콩에서 열린 공동체 문화개발 컨퍼런스에 참가했다. 거기도 역시 일요일이면 공원에 젊은 필리핀 사람들이 많이 모였다. 이탈리아에서의 일을 떠올리며, 나는 가사 도우미들이 쉬는 날이라고 생각했다. 나중에 알게 되었는데, 그날은 자국 내 외국인들에게 부여하는 임금을 인하하려는 홍콩 정부의 정책에 반대하기 위해 각각 부족한 여유 시간을 쪼개서 사람들이 모인 특별한 일요일이었다. 2005년에 홍콩에서 일하는 2만 5000명 외국 도우미들의 절반 이상은 필리핀 출신이고, 나머지는 남아시아와 동남아시아에서 왔다. 필리핀 사람 10명 중 1명은 외국에서 일한다. 그들은 저임금 직업에 종사하면서도, 10억 달러 이상을 자국의 가정에게 송금한다. 쉴라 코로넬은 2005년 봄에 필리핀탐사보도센터에 제출한 보고서에서 다음과 같이 기록했다.

> 해외 노동은 국가 외화 획득의 주요 재원이고 지역 경제의 주요 원동력이다.
> 서로 떨어진 가족들, 특히 엄마 없이 자라는 어린이 세대 전체의 관점에서 보았을 때, 그에 따르는 사회적 비용 또한 잘 인식되고 있다. 심지어 그것은 비참한 아나크(어린이)처럼 영화 형식의 대중문화에서 영구히 전해지고 있다. 종종 겪는 차별 대우와 편견은 말할 것도 없고, 이주민들이 힘들어하는 외로움과 향수병은, 화폐의 차원만으로 측정될 수 없다. 어느 누구도 그러한 고통, 갈망, 그리고 엄마 없는 아이들이 괴로워하는 무관심을 돈으로 바꿀 수는 없다.[7]

이것이 전 지구화의 있는 그대로의 모습이다. 즉, 문화적 연속성과 가족적 가치는 저임금 외국인 노동자들을 고용하는 특권 사회에는 급여 절약의 형식으로서 다루어지고, 모순적이게도 외국인 노동자들이 자기네 고향에 보내는 사회에서는 급여 형식으로 제공되는 경제적 이윤들에 비해 소모적인 것으로서 다루어진다.

환경

땅, 공기, 물은 모든 인간 존재의 생득적 권리의 부분이다. 그렇지만 종종 그것들은 보편적인 유산 혹은 공적 재산이기보다는, 오히려 특정한 이해관계에 유리하도록(그리하여 다른 사람에게는 불리하도록) 관리되는 것처럼 보인다.

거대한 문화적 압박을 받고 있는 여러 공동체들에 의해 이따금 환경적 위험이 발생한다. 예를 들어, 환경정의운동은 1990년대에 저소득 유색인 공동체들에게 환경 파괴 비용을 부과하는 정책의 확산을 주장하기 위해 창안되었다. 탄광과 공장에서 배출되는 독성 폐수를 인근 강과 하천으로 흐르게 하고, 주거지 근처에 독성 폐기물을 놓고, 선천적 장애와 발병률에 무관심한 채 자신들이 농작물을 재배한 땅에 살포하고, 납 성분 페인트가 어린이의 건강에 미치는 효과에도 불구하고 도심 주택에 계속 사용할 수 있게 허가하는 등의 사례 때문이다. 2005년에 뉴올리언스의 가난한 자들에게 닥친 허리케인 카트리나의 참혹한 결과는 빈곤한 공동체 복지에 대한 정부의 무관심을 증명한다.

7 Sheila S. Coronel, "A Nation of Nannie," *Issue*, No.2(April~June 2005); http://pcij.org/i-report/2/yaya.html

최근 이러한 이슈는 경제와 환경의 대립으로 나타나고 있다. 그런데 대체로 문화적으로 고려해야 하는 문제들, 예를 들어 땅과 맺어진다는 것이 무엇을 의미하는지, 언어와 관습과 정신적 배경이 그러한 연결에 의해 어떻게 형성되는지, 여러 맺음들을 끊어내기 위해 범해지는 피해 등에 대한 인식은 드러나지 않고 있다. 오히려 자신들의 직업이나 가정을 유지하기 위해 희생할 의지가 있는 삶과 건강의 질이 어느 정도인지 질문한다. 기업들은 강제적으로 행해지는 정화가 산업을 소외시킬 것이라고 주장한다. 즉, 이윤에 미치는 환경규제의 효과가 너무 참혹해서 효과 자체가 거의 없을 수 있다는 것이다. 이런 모순에 의해 공동체는 심각하게 분열된다. 게다가 논쟁은 빠르게 미제로 남는 모순과 결합한다. 그러면 거기에 먼지가 앉게 되고, 기업 오염자들은 고용 없이 이전의 충실한 지지자들을 버리며 옮겨간다. 이러한 위협에 대응할 필요가 있는 용기와 정보 기술의 무기를 추스르는 것은 종종 엄청난 시간과 자원의 투자를 필요로 한다. 기업과 정부기관이라는 '골리앗'에 저항해야 하는, 공동체라는 '다윗'만 남게 된다.

어려운 싸움이면서도 아주 가시적인 캠페인 하나가 인도의 나르마다 강을 주목하고 있다. '나르마다 바차오 안돌란'이라는 단체는 전기를 생산하기 위해 그 강과 지류에 댐을 건설하려는 인도 정부의 계획에 맞설 행동가들을 대규모로 조직해왔다. 댐 건설로 인해 무수히 많은 전통 마을들과 농경 지대가 수몰될 것이다. 시민불복종운동은 단단했다. 몇몇 저항자들은 수위가 올라 물에 잠긴 자신들의 고향을 떠나느니 차라리 죽음을 택하려고 했다. 댐을 옹호하는 사람들에게는 경제적 논점이 중요하겠지만, 사람들의 실생활에 영향을 받는 만큼 문화적 고려 사항들이 크게 대두되었다. 제이 센은 2000년에 댐의 효과에 관해 쓴 논문에서 원주민들이 받게 되는 영향을 다음과 같이 자세히 언급했다.

아마도 가장 근본적인 것은 그 각각이 문화의 핵심적 요소들인 숲과 강, 그리고 조상들의 영혼으로부터 그들의 존재가 뿌리 뽑혀 떨어져 나가는 것이다. 그렇게 흩어지면 사실상 나무도 강도 없는 그런 환경이 되고, 그들의 영혼이 머무르던 곳으로부터 멀어진다. 많은 사람들이 지금 하고 있듯이, 필요하다면 언덕 경사지 위의 높은 곳으로 올라가거나 현재 물에 잠긴 저지대로 내려가서 사는 생활로 다시 돌아가는 것 외에는 복구될 수 있는 게 없다.[8]

이와 유사하게, 전통적으로 농업과 자원 채취업(광업, 벌채, 어업)에 의해 유지되는 공동체는 산업 재구조화로부터 심한 타격을 입어왔다. 예를 들어, 지구 전체의 숲에서 북쪽은 기업들에 의해 지속가능한 실천의 약속 없이 벌채되고 있다. 벌채 수확은 남쪽으로 옮겨간다. 그곳은 낮은 임금과 약한 규제들 덕택에 단기간 이윤 극대화가 보장되기 때문이다. 그렇게 남겨진 그들은 나중에 무엇이 될 것인가, 누구의 역사와 문화와 정체성이 그들의 생계와 더불어 땅과 결합하겠는가?

소수 문화에 대한 인식

인간 다양성과 그에 대한 인식은 우리 시대를 변화시키고 있다. 비록 그에 따른 어떤 결과가 문제를 일으킬지라도 말이다.

미국에서는 소수 문화를 또 하나의 구별적 특성으로서 인식하는 경향이 점점 더 커지고 있다. 이는 더 좋아진 역사 교과서와 학교 교육과정, 늘어나는 민족 특유의 음식, 의상, 문학, 음악 등의 유용성에서, 그리고 문화

8 '개발 프로젝트와 아디바시 원주민: 우리는 인도가 어떤 종류의 국가가 되기를 원하는가?'에 관해서는 '나르마다의 친구들'(www.narmada.org/articles/JAI_SEN/whatkind.html)의 웹사이트를 참고하라. ―옮긴이 주

적으로 구별되는 축하 행사, 페스티벌, 의식의 확산에 반영된다. 그러나 동시에, 이에 대치되는 감정과 박해(유대교회 방화, 이민자법 반대, 아랍 반대 폭동, 백인 우월주의자 시위)의 빈도는 미디어에 노출되어 더욱 눈에 띈다.

최근 종교적 박해에 관한 미국 국내의 보고는 줄어들고 있다. FBI 보고서에 따르면, 가장 최근 미국 내 증오 범죄는 2001년 최고 9730건에서 2004년 7649건으로 낮아졌다(그러한 증오 범죄들이 너무 적게 보고되어왔다는 인식이 보편적이어서 그 수치가 증오 범죄들을 모두 나타낸다고 할 수는 없다. 그저 총계 수치는 법 집행기관에 보고된 것일 뿐이다). 아프리카계 미국인에 대한 범죄는 지속적으로 모든 인종적 동기 아래 발생하는 범죄의 2/3를 차지한다. 전체적으로 감소했음에도 이와 반대되는 경향도 있다. 인종 문제와 관련한 범죄는 9% 늘어났다. 2005년 4월에 발간된 반유대주의 범죄 연간 보고서에서, 반중상연맹(미국의 유대계 단체)은 또한 2004년 이후 비교적 평탄했던 몇 년 사이에도 반유대주의 범죄가 17% 늘었다고 보고했다. 대다수 최근의 증오 범죄들은 백인 우월주의자 그룹들의 호전적인 캠페인에서 야기한다. 다양성이 증대될수록, 그 희생양은 늘어나고 있다.

세계문화와 개발위원회가 지적했듯이, 전 세계 "사람들은 문화를 자기-규정과 이동의 수단으로 전환하며 자기 지역의 문화적 가치를 주장한다. 그들 가운데 가난한 자 스스로의 가치는, 오직 자신들이 그런 주장을 할 수 있다는 사실 자체에 있다".[9] 이러한 주장으로 인해, 유럽과 미국 주요 도시의 문화는 측정할 수 없을 만큼 훨씬 더 활발하고 다양하고 생기 넘친다. 세계의 다른 많은 부분에서 그러한 결과는 더욱 혼성적이다. (이란 왕권이 전복되어 드러난 이슬람 문화의 핵심 부분에서처럼) 더욱 커진 전면적인

9 *Our Creative Diversity: Report of the World Commission on Culture and Development*, Second Edition (UNESCO Publishing, 1996), p. 28.

자율성으로 향하고, 동시에 (호메이니 통치 아래 근본주의자 시아파의 생활방식 강요에 저항했던 이란인들의 사례처럼) 당연시 여겨지는 문화적 합의로부터 벗어나는 개인 자유의 축소되고 있다.

지금은 혼돈의 시간으로서, 문화적 정체성에 관한 이론 대부분에 충분히 공급될 수 있는 정도의 논쟁적 증거들이 제공되고 있다. 특수주의의 수용은 확대되고 있다. 즉, 선진국에서 많은 사람들은 이전 세대가 가지치기하려고 했던 문화적 뿌리와의 신선한 연결을 추구하고 있다. 존과 제인의 이름으로부터 후안, 후아니타, 콰미, 이마니, 야코프, 야엘 집안이 나왔다. 아이마라족의 코카나무 농부인 에보 모랄레스가 2005년 볼리비아 대선에서 대통령으로 뽑혔듯이, 개발도상국에서 토착민들은 자신들의 삶의 방식을, 심지어는 최고위층 자리의 획득을 주장한다. 점차 문화적 권리는 인권에 필수적인 것으로 간주된다. 이는 어떠한 멈춤의 신호도 보이지 않는 하나의 경향이다.

지구의 북반구에서 이민은 다양성을 증대시키고 있긴 하지만, 그것은 자기 고유 집단의 지배를 보전하길 원하는 사람들의 희망을 강화시킨다. 예를 들어, 2004년과 2005년에 일부 미국 소매상들은 전통적인 크리스마스 인사말인 '메리 크리스마스'를 조금 더 중립적인 '해피 홀리데이'라고 바꿨다. 비기독교 소비자들을 자극하지 않기 위해서였다. 이는 제리 폴웰 목사의 '친구 혹은 적 크리스마스 캠페인'과 미국가족협회의 불매운동 대상이 되었다. '종교와 시민권을 위한 가톨릭 연맹' 대표 윌리엄 도나휴는 이렇게 말한다(논의의 여지가 많은 통계를 인용하면서). "미국인의 96%는 크리스마스를 축하한다. 다양성 잔소리를 더 이상 나에게 하지 말기를."

문화적 소수자들에 대한 인식 증대는 이 시대의 주요 특징이다. 실제로 멕시코의 작가 카를로스 푸엔테스가 "역사의 주인공으로서 문화의 등장"[10]이라고 칭했던 것에서 드러나듯이, 우리는 문화적 특수화의 시대에 놓여

있다. 그들 소수자들이 비극의 주인공인지 승리의 주인공인지에 대한 의문은 해결되지 않았다.

'문화 전쟁'

'문화 전쟁'의 세계는 문화적 가치의 극단적 양극화에 의해 형성된다. 대립되는 두 가지 주장은 각각 근본주의와 자유주의적 인본주의이다. 전자는 일반적인 종교적·사회적 믿음에 위배되는 문화적 표현을 제거하기를 희망한다. 후자는 서로 다른 관점들의 자유로운 표현을 장려한다.

우리는 무수히 많은 표명들을 보아왔다. 격동기 이란에서는 책을 불태우기도 하고 어린이 책 『해리 포터』에 나오는 마법에 놀라움으로 반응하기도 한다. 미국에서는 로버트 매플소프[11]의 성적인 이미지, 안드레스 세라노[12]와 크리스 오필리[13]의 종교적 이미지, 그리고 인종적·성적 터부에 대한 말런 릭스[14]의 도전적인 위반 등 근본주의자 관점에서 보았을 때 위험하게 인식되는 예술작품 주변에서는 논쟁이 끊이지 않는다. 2005년 미국에서 벌어진 주요한 다툼은 학교에서 '인텔리전트 디자인'(창조주의)과 진화론을 동등하게 가르치길 원하는 사람들과, 종교적 근본주의자들이 지

10 Carlos Fuentes, *Latin America: At War With The Past*, Massey Lectures, 23rd Series (CBC Enterprises, 1985), p.71.

11 로버트 매플소프: 미국인 사진가. 유명인의 초상과 인체 누드 등의 외설스러운 작품으로 사회적 논쟁을 일으켰다. ─옮긴이 주

12 안드레스 세라노: 미국인 사진가. 작품 〈오줌 예수〉를 비롯해 신성 모독적 이미지로 종교계의 반발을 샀다. ─옮긴이 주

13 크리스 오필리: 나이지리아 출신의 영국 화가. 성모 마리아를 흑인 여성으로 표현하는 등 종교와 사회 모순을 주제로 삼았다. ─옮긴이 주

14 말런 릭스: 미국인 영화감독이자 흑인 인권운동가로서, 흑인 게이들의 삶을 담은 영화 〈풀어헤쳐진 말들〉로 1990년 베를린영화제 최우수다큐멘터리상을 수상했다. ─옮긴이 주

지하는 캠페인을 자유주의적 인본주의자들과 단호하게 대립하는 것으로서 가르치길 원하는 사람들 사이에서 벌어지는 논쟁이었다. 지금까지 이런 논쟁들은 시대정신의 어떤 정착물로 보였다. 표현의 자유가 어디에서 주장되든, 그것에 대립되는 반대 주장은 당연히 더 높은 권위를 요구한다.

공동체 문화개발 영역에서, '문화 전쟁'[팻 뷰캐넌의 1992년 강연에서 따온 이 명칭은 정치적 범위를 뛰어넘는 선택의 표식이 되어간다]의 작은 전투들은 종종 공공 예술작품들을 둘러싸고 일어난다. 로스앤젤레스에 사회공공예술자료원(약칭 SPARC)이 있다. 이곳은 미국에서 가장 오래되고 성공적인 공동체 벽화 그룹들 가운데 한 곳으로서, 자신의 작품을 보존하기 위한 협력자들을 이따금 성공적이고 반복적으로 변화시킨다. 예를 들어, 로스앤젤레스의 전 시장 리오던이 1990년대 말에 주도했던 '무관용' 범죄와의 전쟁 캠페인은 경찰로 하여금 유색인 공동체의 대안적인 역사 벽화의 소거를 요구하도록 이끌었다. 과거 저항의 초상들이 새로운 혁명에 영감을 주었다고 주장하면서, 경찰은 멕시코 혁명에 등장했던 흑표범단[15]과 메스티소[16]를 그런 이미지로 지목했다.

2005년에 비합법적 이민을 반대하는 그룹 '우리의 국가를 구하라'(약칭 SOS)는 작품 〈토착 춤〉의 변형을 요구했다. 그 모뉴먼트는 13년 전에 볼드윈 파크 지하철역에 SPARC의 디렉터 쥬디스 베커에 의해 만들어졌다. 베커는 이 작품을 제작하면서 시 정부의 지원과 승인을 받기 위한 공공적 대화를 확장했다. SOS는 그 모뉴먼트를 지지한 지역 주민들이 생산한 다언어적·다문화적 메시지를 비난했다. 베커는 2005년에 쓴 자신의 작가 노트에 다음처럼 기술했다.

15 흑표범단: 미국 캘리포니아를 근거지로 하는 극좌파 흑인 투쟁 단체. —옮긴이 주
16 메스티소: 백인 남성과 인디오 여성 사이의 혼혈족. —옮긴이 주

그 작품은 공동체와 관계하지 않는 외로운 어느 예술가의 작품이 아니다. 그것은 오히려 현재 공동체의 감수성과 감정의 재현체이다. 이 단체가 그 작품을 레콩키스타운동[17]의 일부로 투영하고는 있지만, 사실상 그것은 캘리포니아에서 멕시코로의 회귀에 대한 옹호도 아니고, 백인들이 이 땅에 영원히 오지 않았으면 하는 희망도 아니다. (그 작품에 포함되는) "그들이 오기 전에는 더 좋았다"는 문장은 미묘하고 모호하다. 여기서 '그들'은 무명의 목소리를 내는가? 이 문장은 멕시코인에 관해 말하는 백인 지역 주민들에 의해 만들어졌다. 문장의 모호성이 포인트이다. 그것은 말하는 사람보다는 읽는 사람들에 관해 더 많은 것을 말하도록 되어 있다. 그래서 그렇게 되고 있다.

SPARC가 볼드윈 파크에 세운 모뉴먼트 〈토착 춤〉.
Photo ⓒ SPARC 2005

다시 한 번, SPARC는 모뉴먼트를 있는 그대로 보존하면서 SOS에 대한 강력한 반대 캠페인을 벌였다. 어느 쪽이건 승리는 새로운 변화를, 그리고 이미 존재한 것을 지키기 위한 시간과 에너지의 엄청난 투자를 요구한다.

개별 작품들이 특별히 논쟁적이지 않았을

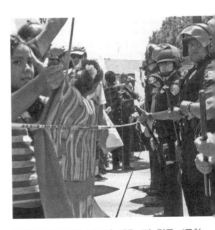

SPARC가 볼드윈 파크에 세운 모뉴먼트 〈토착 춤〉에 대한 검열을 시도하는 반이주자 그룹에 항의하고 있는 공동체 구성원들.
Photo ⓒ SPARC 2005

17 레콩키스타운동: 가톨릭 국가의 영토회복운동. 레콩키스타는 포르투갈어로 '재정복'이란 뜻이다. ─옮긴이 주

때에도, 공공예술의 관념이라 할 수 있는 보호받는 공적 장소(베커는 "공적 기억의 장소"라고 칭한다)에 대한 주장과 공적 장소의 상업적 잠식 사이에는 잠재된 갈등이 존재할 수 있다. 예를 들어, 1998년에 어느 광고 회사(종국에는 광고판을 거의 독점하다시피 했던 대형 광고 회사 클리어 채널에 매각되었다)는 오리건 주 포틀랜드 시 당국이 벽화가 아닌 광고판만 규제하는 행위는 위헌이라는 법정 판결을 이끌어냈다. 이는 예술과 도로 광고판을 법적으로 구별하지 않겠다는 것이다. 이 소송으로 인해 외벽 벽화는 사실상 6년 동안 중지되었다.

포틀랜드 시는 공공예술에 특별한 지위를 부여함으로써, 법원의 판결을 무효화하려고 했다. 즉, 표지판 법령에서 벽화들을 제외시키려 했다. 그러면 벽화가 그려진 건물의 주인들은 사실상 포틀랜드 시에 그 작품들을 양도해야 한다. 하지만 그러한 관계를 맺지 않기를 원하는 부동산 주인들은 처음부터 몇몇 공동체 벽화들을 차단했다. 광고 표지판 회사들에 저항하는 '반대투쟁'과 시 당국의 합의를 요구한 클리어 채널은 지역의 벽화 작가들이 법정 절차에서 어떠한 목소리도 내서는 안 된다고 주장하며 그 판례를 격하게 밀어붙였다. 그러나 2005년 겨울에 벽화 작가 조 코터는 법정에 '비동맹 제3당'의 자격으로 참여할 권리를 부여받았다. 이 글을 쓰고 있는 지금, 법적 결과는 불확실하다. 공동체 문화개발의 가치와 거의 모든 것에 만연한 상업화 사이에 벌어지는 갈등을 명확하게 표현할 수는 없을 것 같다. 그 갈등이야말로 문화 전쟁의 서로 다른 유형으로서, 그중 하나는 상실될지 모를 공적 공간을 보호했다.

그러는 동안, 문화적 갈등의 또 다른 카테고리가 형성되었다. 2001년 이래 표현의 자유를 포함하는 이슈들이 어렴풋이 드러나면서 미국 정부와 동맹국들의 '테러와의 전쟁'이 선포되어, '미국 애국법' 같은 무기들이 배치되었다. 정부의 감시력을 확장하거나 시민의 자유를 억압하기 위함이었

다. 이 또한 '문화 전쟁'이라고 할 수 있다. 조지 부시 대통령은 연설에서 그런 방법들이 "이슬람 인종차별주의, 호전적인 지하드주의, 혹은 이슬람-파시즘"에 저항하는 데 필수적이라고 역설한 바 있다. 반면 시민 자유주의자들은 정부 검열의 위협에 대해 경고했다. 예를 들어, 미국도서관협회와 그 밖의 도서관·서점협회들은 독자들의 기록(도서관 인터넷 사용 기록에 대한 비밀 조사를 포함한다)에 정부가 무제한 접속할 수 있도록 허용하는 조항에 반대했다. 몇몇 사서들은 FBI가 기록들을 사용할 수 없도록 아예 해체해버렸다. 반면 시민들은 이라크전쟁의 동기와 방식에 대한 비판적 표현이 미국의 적들을 편하게 해준다고 주장하는 부시 행정부로부터 반복적으로 경고를 받았다.

이러한 문화 전쟁 역시 전 지구적이다. 영국은 2005년 테러 폭발 사건을 당한 후, 언어를 훨씬 더 엄격하게 제한하는 새로운 법령을 통과시켜 테러 행위를 "직접 행하거나 준비하는 과정을 찬양하는(그것이 과거이든, 미래이든 총체적으로)" 언어의 출판을 범죄로 취급했다. 여기에는 "찬양받고 있는 것이 현재 정황상 모방되어야만 하는 행위로서 찬양받고 있다는 추측이 충분히 가능한 언어"도 포함되었다. 2005년 3월, 국제저널리스트연맹과 인권 단체 스테이트 워치가 공동 출판한 『저널리즘, 시민의 자유, 테러와의 전쟁』은 최근 전 세계의 상황들을 조사해 다음과 같이 결론을 내렸다.

개별 국가와 국제적 단계에서 행해지는 정책 입안의 현재 상태를 고려하자면, 테러와의 전쟁은 거의 60년 전에 전 지구적으로 세워진 인권과 시민권 문화에 대한 대단한 도전이라 해도 과언이 아니라는 결론이 가능하다. …… 테러와의 전쟁은 1948년 유엔 세계인권선언에서 최소한의 기준의 절반 이상을 약화시키고 있다.[18]

2004년 미국 대선에 임박해 열렸던 미술 전시 〈이 사람을 뽑아라〉에서, SPARC는 선거에서 떠오른 이슈들을 향해 예술로서 발언하면서, 예술가들에게 미국 민주주의 상태를 점검해 달라고 요청했다. 전시의 부대행사로 열린 토론 시간에, SPARC 대표는 이 전시를 후원한 것 때문에 경고를 받은 사실을 청중에게 밝혔다. 테러와의 전쟁 와중에 그녀의 지인들은 이 일로 비영리 조직이 위험에 빠지지 않을까 걱정했다. 이런 분위기에서, 자기 검열의 위험은 아마도 국가가 강제하는 것보다 훨씬 더 클 것이다. 우리가 다루는 주제는 아주 활발하게 조언을 받으면서도 동시에 왕성하게 저항한다는 것이 그 특징이다.

개발

'개발'은 가시투성이 개념이다. 1960년대에 '저개발'이라는 단어는 식민 지배의 후폭풍, 즉 빈곤한 인프라, 불공평한 경제적 기회, 취약한 교육 시스템 등에 괴로워하는 지역을 기술하는 데 사용되곤 했다. 식민 권력은 아프리카, 아시아, 라틴 아메리카 국가들을 원자재와 저임금 노동을 위한 냉장고로 사용했다. 그들 식민 지배자들은 세계 교역과 정치에서 자신들의 지위를 유지하기 위해 저개발 국가로부터 중요한 자연 자원과 인적자원을 추출했다. 이 단어의 경멸적인 쓰임새는 '저개발된' 국가에서부터 '개발 중인' 국가와 '개발된' 국가에 이르는 명명법 변화를 이끌었다. 희망적이게도 빈민국들을 뒤처진 것이 아니라 진보 중인 것으로 표시했다. 하지만 모든 국가들이 진보하는 데 도움을 받거나 승인받는 것은 아니다. 최근 '최빈

18 Aidan White and Ben Hayes, *Journalism, Civil Liberties and The War on Terrorism* (International Federation of Journalism, 2005), p.56.

개도국'이라는 용어는 일부 국가들을 위해 좀 더 면밀한 의도로 사용된다.

그 용어가 어떻게 사용되는지 상관없이 잠재된 의문점들은 여전히 같다. 즉, 도대체 개발의 의미는 무엇인가? 그것은 어떻게 판단되고 측정되는가? 누가 결정하는가? 20세기 거의 내내 최우선하는 척도는 경제였고, 어떤 국가가 개발된 국가인지의 기준은 북미와 유럽 산업국가의 경제였다. 개발한다는 것은 제조 능력의 획득을 의미했다. 이 능력에는 필요로 하는 기술자들을 키우고 제조된 상품을 위한 시장을 구축하고, 그리하여 진행 중이고 자기 지속적인 경제성장의 궤도를 준비하기 위해 필요로 하는 텔레커뮤니케이션과 에너지 장치도 포함된다. 이러한 목적들을 향해 진보가 이루어질 때, 사회 개발 또한 일어날 것이다. 이는 높아진 문명률, 수명, 가계소득에 반영된다.

유엔은 1인당 국민소득, 기대 수명, 리터러시 능력과 교육 지표를 포함하는 국가의 위상을 매트릭스상에 순위를 매기는 '인간 개발 지수'를 사용한다. 유엔의 2005년 보고서는 그 지수가 대부분 지역에서는 계속해서 상승하지만, 아프리카 사하라 사막 이남과 구소련에서는 하락 중임을 가리킨다. 지수의 하위 10개국은 과거에 식민지를 경험했던 아프리카 국가들이다. 상위 9개국은 유럽과 북미 국가들이다(10위 국가는 오스트레일리아이다).

몇십 년간 개발자금을 지원한 주요 요인들(세계은행과 국제통화기금 같은 기관)은 개발에 대한 아주 경제주의자적인 정의를 부추겼다. 그 결과는 개발 중이라고 인식되는 국가들과 지역들에서 확실하게 뒤섞였다. 지원은 종종 차관의 형태로 행해졌는데, 되갚지 못할 수도 있었다. 왜냐하면 그러한 자금은 부패한 정부에 의해 잘못 사용되거나, 혹은 참혹한 가난을 물리치기에는 충분하지 않을 수 있기 때문이다. 1980년대에 금융기관들은 공적 복지 지출의 대규모 삭감을 요구하고, 수출과 자원 채취(지역의 경제적 능력을 강화시키는 데 아무 기여를 하지 못했다)를 강조하고, 다국적 투자자들

의 모집을 독려하는 '구조 조정 프로그램'을 시행했다. 따라서 표면상으로 긍정적인 개발을 독려하기 위해 고안되었던 프로그램들은 오히려 낙후성을 악화시켰다. 어려운 일에 당면해 가족들을 위한 음식을 경작했던 농부들의 모습은 옛 일이다. 커피나 설탕을 내다 팔던 그들은 이제 자신들의 식탁에 올릴 비싼 수입 음식을 사기 위해 수출용으로 재배한다. 여러 면에서 순손실이다.

변화의 징후들이 있다. 2005년 6월에 G8 국가(캐나다, 프랑스, 독일, 이탈리아, 일본, 러시아, 영국, 미국) 금융장관들은 18개 국가들이 진 빚, 미화 400억 달러를 탕감해주는 데 세계은행, 국제통화기금, 아프리카개발기금과 합의했다. 그 밖의 국제기관들도 이에 동조했다. 개발에 대한 유네스코의 현재 입장은 변화하는 개발 개념들에서 시급하고도 중요한 것이 문화의 역할이라고 다음과 같이 주장한다.

1970년대 이후 생산된 개발 모델들은 지속적인 개정에도 불구하고 스스로가 세운 기대감에 부합하지 못한 채 완벽하게 실패했다. 어떤 사람들은 개발 그 자체가 과도하게 유형적 자산(댐, 공장, 주택, 음식, 물 등)의 관점에 치우쳐 정의되었기 때문이라고 주장한다. 비록 그 자산은 인간이 사는 데 필수적인 것들임이 분명하지만 말이다. 유네스코는 문화와 개발이 서로 떨어질 수 없는 것이라는 데 동의하며, 단순히 경제성장의 측면이 아닌 만족스러운 지성적·정서적·도덕적·정신적 존재감을 이루는 수단으로서 이해한다. 개발이라는 것은 단체, 공동체, 국가가 하나의 통합적 방식으로 자신의 미래를 정의하도록 용인하는 능력의 집합으로서 정의될 수 있다.[19]

19 유네스코의 '문화와 개발' 포털 사이트 소개 부분에서 발췌했다. http://portal.unesco.org/culture에서 'Culture and Development'를 참고하라.

이와 거의 동일한 관점(유형적 개발과 문화적 개발은 통합적이고 서로 분리될 수 없다)은 한 국가 내의 공동체 개발과 관계한다. 미국 켄터키 주 화이트버그의 농촌전략센터 상임이사인 디 데이비스는 자신의 논문 「왜 미국의 농촌 지역을 위한 '마셜 플랜'은 없는가?」에서 다음과 같은 관찰 결과를 발표했다.

미국에서 가장 빈곤한 마을 250곳 가운데에서 244곳이 농촌이다. 농촌 가계는 도시 가계보다 소득 면에서 평균 27% 낮고, 반면에 빈곤율은 21% 높다. 15세 이상 남성의 자살률은 80% 높고, 알코올과 마약 중독률은 농촌의 젊은 이들 사이에서 압도적으로 높다. 농촌의 8학년 학생들이 암페타민을 사용할 가능성은 104%이고, 도시 지역의 동년배와 비교했을 때 코카인을 흡입할 가능성은 83%이다.

농촌 거주자들은 도시 미국인들보다 포격의 희생자일 가능성이 더 크다. 도시 지역은 1인당 의사 수가 절반에 그치고 있고 농촌 학교는 학생 1인당 지출 비용이 25% 적다. 농촌 인구의 40%는 대중교통을 이용하지 못하고, 심지어 농촌의 빈민 절반은 일터나 병원에 갈 때 자동차를 쓰지도 못한다.

이런 여건들은 상당수 미국인에도 해당한다. 미국에는 이라크보다 더 많은 농촌 사람들이 산다. 미국 농촌에 사는 5600만 명은, 만일 분류 계산이 가능하다면, 전 세계에서 스물세 번째로 큰 국가에 해당한다. 프랑스, 이탈리아, 영국 다음 순위이다. 국민의 한 사람으로서, 농촌에 사는 미국인들이 직면하는 도전이 이라크에 인프라를 재구축하는 것과 동등한 수준의 국가적 우선순위라는 점은 고사하고, 그것이 국가적 도전이라는 사실을 인식하기란 쉽지 않아 보인다.[20]

20 www.ruralstrategies.org/issues/marshallplan.html에서 발췌했다.

세계은행이 최악의 사례를 보였듯이, 농촌 공동체와 궁핍한 도심 지역에서의 주민 공동체 개발 프로그램은 문화를 거의 고려하지 않는다. 유네스코의 정책 소개문에서 암시되듯이, 여기서 생겨나는 문제는 자기-결정이다. 즉, 통합 개발이 정확하게 "단체, 공동체, 국가가 하나의 통합된 방식으로 자신의 미래를 정의하도록 용인하는 능력의 집합"으로서 이해될 때, 개발이 대화와 협업으로부터 성장해야 한다는 사실은 논쟁의 여지가 없을 것이다. 이러한 협업을 원하는 사람들과 자신의 이해관계를 최우선으로 보는 사람 사이에서 일어나는 충돌은 우리가 지금 다루는 주제에서 가장 예민한 문제 가운데 하나이다.

전 지구화, 개인화

우리는 이러한 조건들 대부분이 국가들 사이의 경계선이 무의미해지고 세계 교역과 자본과 인구의 상호 의존성이 점차 증대하는 전 지구화 현상이라고 이해할 수 있겠다. 몇몇은 전 지구화의 힘으로부터 무언가를 얻는 반면에, 대부분은 잃게 될 것이다.

10억 명이 넘는 빈민들은 문화적 과정의 전 지구화에서 대부분 제외되어 왔다. 비자발적인 가난과 배제는 지독한 악폐이다. …… 개발 과정에서 너무나 자주, 가장 무거운 짐을 짊어진 사람은 가난한 자이다. 경제성장 그 자체는 인간과 문화개발을 방해한다. 생존 지향적 농업으로부터 상업적 농업으로의 전환에서, 가난한 여성들과 어린이들은 종종 가장 큰 아픔을 당한다. 확대된 가족이 불운으로 고통을 겪는 자기 가족 일원을 돌보는 전통적 사회로부터, 시장 사회로, 즉 경쟁적인 투쟁의 희생자들을 위해 어떠한 책임도 지지 않는 공동체로의 전환에서, 이러한 희생자들의 운명은 참혹하다. 농촌의 후

원자-고객 관계로부터 현금 거래에 기반을 둔 관계로의 전환에서, 가난한 사람들은 다른 후원을 얻지 못한 채 후원의 한 유형을 잃게 될 것이다. 농업사회에서 산업사회로의 전환에서, 농촌 사람 대부분은 도시 인구에 친화적인 공공기관에 의해 무시당할 것이다. 지금 우리가 목격하고 있는 중앙 계획경제로부터 시장 지향적 경제로, 그리고 독재정치에서 민주정치로의 전환 과정에서 인플레이션, 대량 실업, 빈곤 증대, 소외, 새로운 범죄 등은 대면할 수밖에 없는 현상이다. ……

점점 빨리지는 변화의 속도, 서구 문화의 효과, 대중 커뮤니케이션, 급속한 인구 증가, 도시화, 전통 마을과 대가족제도의 괴리로 인해 (종종 구술로 전승되는) 전통문화는 분열되고 있다. 문화는 한 덩어리로 만들어진 것이 아니다. 전 지구적 문화에 대체로 맞추어 조정되는 엘리트 문화는 가난한 사람들과 권력 없는 사람들을 배척하곤 한다.[21]

전 지구화의 가장 확연한 효과는 가난한 사람들의 재능을 제한해 풍족한 삶으로부터 그들을 배제시키는 데 있다. 그러나 진보적인 개발론자인 경제학자 아마르티야 센이 분명하게 진술한 바 있듯이, 빈곤화와 배제는 단지 경제적 힘의 문제만이 아니다.[22] 예를 들어, 기대 수명과 건강은 1인당 소득과 서로 관련 있지 않다는 게 정설이다. 인도 케랄라의 시민들은 도심에 거주하는 아프리카계 미국인들보다 평균 소득이 사실상 낮음에도 불구하고 식자율과 기대 수명이 높다. 센은 커뮤니케이션 미디어에 대한 자유로운 접속이 인간의 재난을 막을 가장 효과적인 방법이라는 사실을 논증해 배고픔의 원인들을 연구함으로써 노벨상을 받았다. 정보화된 인구

21 *Our Creative Diversity*, p.30.
22 이와 관련해서 Amartya Sen, *Development as Freedom* (Knopf, 1999)를 참고하라.

는 배울 수 있고 그에 따라 음식 부족의 원인이 공급에 있다기보다는 거의 항상 분배의 문제(정치적 부패 혹은 시장의 악습으로 인해 발생한다)라는 입장을 취할 수 있기 때문이다.

하지만 전 지구화를 추진하는 힘은 현저하게, 거의 오로지 경제이다. 즉, 그 힘은 새로운 시장의 개방, 그리고 기존 시장들의 통합이나 지배를 위해 확장된다. 이렇게 전 지구화의 각 요소는 이중적 면모를 지닌다. 새로운 정보 테크놀로지가 전 지구의 소통을 증대시킨다는 거대한 약속을 지키고, 그에 따라 더 거대한 자유를 향해 기업 협력을 확장할 때, 예를 들어 정보 테크놀로지의 분배는 대부분 시장의 힘에 의해 결정된다. 이 과정에서 가진 자와 못 가진 자 사이의 정보격차는 점차 커진다.

이렇게 불평등한 분위기에서는, 사회적 재화를 배분해 전 세계가 공유하는 목적들(이 중에는 표현과 단결의 자유와 권리, 그리고 문화가 함의하는 모든 것에 대한 권리가 포함된다)을 어떻게 개선할 것인가의 문제는 초국가적 기업들의 어젠다에 들어가지 않는다. 사실상, 세계적으로 미국식 모델을 따라 과거 민간 부문에 의존하던 공적 책임감이 아닌 사적 요소로 넘어가고 있다. 작고한 C. 라이트 밀스가 지적하기를, 문제는 "사회구조라는 공공의 이슈들"을 "사회 환경에서 만나는 개인적 어려움" 정도로 다루고 있다는 데 있다. 즉, 매일 우리는 도시 가난과 싸우는 젊은이들이 자신의 가족들을 돕기 위해 법을 어기는 행위를 하게 될 때의 개인적 곤궁함으로서 공적 이슈들을 다룬다. 사회는 그들을 범죄자로 대하고 문제 해결의 열쇠를 멀리 던져버린다. 현재의 상황으로부터 이로움을 얻는 자들에게는, 공적 이슈를 개인적 어려움으로서 간단히 처리해버리는 것이 우리 중 나머지를 위한, 다루기 힘든 결과들에 대한 성공 전략이 되어왔다.

공황이 일어나는 것을 경제가 조정할 수 있는 한, 실업 문제는 개인이 해

결하기 불가능할 것이다. 전쟁이 국가 시스템과 한결같지 않은 세계 산업화에 내재하는 한, 제한된 환경에 놓인 평범한 개인은 이 시스템 혹은 시스템의 결핍이 자신에게 부과한 문제들을 (정신적 도움으로 혹은 그것 없이) 해결할 힘을 가질 수 없을 것이다. 하나의 제도로서의 가족이 여성을 사랑스러운 약한 노예로, 남성을 그들의 우두머리 부양자와 자립적인 일원으로서 바꾸는 한, 만족스러운 결혼이라는 문제는 순수하게 개인이 해결하지 못한 채 남겨질 것이다. 과잉 발전한 거대 도시와 과잉 발전한 자동차가 과잉 발전한 사회의 전형적인 특징인 한, 도시 생활에서의 이슈들은 개인의 재능과 사유 재산에 의해 해결되지는 않을 것이다.[23]

대중들의 상당한 호의적 감정에도 불구하고, 약화된 공공 부문들은 사회통합 문제들을 효과적으로 다룰 의지나 능력을 거의 보여주지 못한다. 이러한 상황은 1999년 11월 시애틀에서 열린 세계무역기구 회의에서 벌어진 일상적 전 지구화에 대한 강력한 반대와 함께 표면화되었으며, 이후 세계 곳곳에서의 반대 시위로 계속되고 있다. 따라서 대체로 사적 이윤 추구와 공적 선 사이의 균형을 추구하는 일은 비정부기구, 종교기구, 재단과 연맹 등 제3의 부문에 맡겨져 왔다. 하지만 자주 언급되는 복잡한 사실은, 최근 더욱 가시화되고 있는 초국가적 반(反)지구화 연대가 전 지구적 커뮤니케이션 없이는 그다지 힘이 세거나 강렬하지 않을 것이라는(어쩌면 그 자체가 불가능할 수도 있다는) 점이다.

분명 전 지구화는 멈출 수 없을 것이다. 그것의 긍정적 효과에도 불구하고, 많은 사람들은 전 세계 사람들의 연관성의 증대가 실현되지 않기를 바란다. 아무리 더욱 길러야 한다고 여길지라도, 그 친밀함은 의식을, 가

23 C. Wright Mills, *The Sociological Imagination* (Oxford University Press, 1959), p. 10.

끔은 보살핌의 감정을 불러일으키는 것 같다. 그러나 우리는 전 지구화가 그 자체의 해체적 효과의 역전 혹은 그러한 효과들의 개선을 어떻게든 야기할 것이라는 점에 대한 어떠한 정보도 알지 못한다. 오히려 우리는 대항할 수 있는, 다원적 참여와 평등을 요구할 강력한 힘을 길러야 할 것을 요구받는다. 인도의 작가이자 행동가인 아룬다티 로이는 전 지구화에 대한 반응은 의식과 더불어 시작한다면서 다음과 같이 말했다.

> 대중의 저항운동, 개별 행동가, 저널리스트, 예술가, 영화제작자 등은 함께 제국의 윤기를 벗겨낸다. 그들은 점과 점을 연결하고 현금 흐름도와 회의실 연설들을 현실의 사람과 현실의 절망에 관한 현실의 이야기로 전환한다. 그들은 신자유주의적 프로젝트가 사람들의 집과 땅, 직업, 자유, 존엄을 어떻게 없애가는지 보여준다. 그들은 만져서 알 수 없는 것을 만져서 알 수 있는 것으로 만든다. 한때 실체가 없었던 적은 이제 실체가 있다.
>
> 이것은 거대한 승리이다. 이것은 다양한 전략을 지닌 이질적인 정치 집단들 사이의 연대에 의해 구축되었다. 그러나 그들 모두는 자신들의 분노, 행동주의, 완강함의 표적이 동일하다는 사실을 인식한다. 이는 진정한 전 지구화, 즉 불찬성의 전 지구화의 시작이다.[24]

이런 하나의 반응은 공동체 문화개발 노력들을 통해 구축된다. 이 과정에서 상업문화의 전 지구적 포화 상태를 촉진하는 데 사용되던 많은 예술들과 미디어 도구들의 민주적 저항력이 만들어진다.

24 Arundhati Roy, "Public Power in the Age of Empire," 24 August, 2004. 이 연설문에 대해서는 www.countercurrents.org/us-roy240804.html를 참고하라.

제2장

통일된 원칙들

오랜 시간 동안 공동체 문화개발 전문가들은 자신들의 활동을 안내할 몇 가지 핵심 원칙들을 채택해왔다. 거기에는 전 세계적인 선언이나 마니페스토가 존재하지 않는다. 오히려 다음 일곱 가지 사항들은 각각 실천에 따른 수많은 서로 다른 표현들을 지니고 있다.

1. 문화적 삶을 향한 적극적 참여를 이끌어내는 것이 공동체 문화개발의 근본 목적이다.
2. 다양성은 사회적 자산이며 문화적 공공선의 한 부분으로서, 보존과 육성을 필요로 한다.
3. 모든 문화는 본질적으로 평등하므로, 사회는 어떤 문화를 다른 문화에 우월한 것이라고 내세워서는 안 된다.
4. 문화는 사회 변형을 위한 효과적인 용광로이다. 문화를 통한 변화는 사회적 양극화를 덜 야기하고 다른 사회 변화의 각축장에 비해 더욱 긴밀한 연결 고리들을 창조하기 때문이다.
5. 문화적 표현은 그것 자체로 1차적 종결점이 아니라 해방의 수단이다. 그래서 그것의 과정은 그 결과만큼이나 중요하다.
6. 문화는 역동적이며 변화무상한 총체이므로, 문화 내부에 인위적인 경계를 짓는 것은 무가치하다.
7. 예술가들은 사회 변형을 이끄는 매개자 역할을 수행한다. 그 역할은 주류 미술계에서의 역할보다 사회적으로 더 가치가 있을 뿐만 아니라 정당성에서도 그에 못지않다.

1. 문화적 삶을 향한 적극적 참여를 이끌어내는 것이 공동체 문화개발의 근본 목적이다

진정한 시민권은 행동을 요구한다. 사회적 교류, 우리와 이 사회에 매우 중요한 문제가 되는 주제에 대한 솔직 담백한 교환, 함께 노력해 무언가를 실현시키는 만족스러운 경험 등이 그것이다. 나는 우리 사회의 삶에서 적극적 참여란 자명한 사회적·개인적 선(善)이라고 확신한다. 그 선은 민주주의를 중요시하는 모든 문화를 이끌어야 하는 것이다. 하지만 우리 시민들 대부분은 참여로부터 멀리 있다. 그래서 나는 이 원칙이 타당하다고 주장할 필요가 있음을 느낀다.

나 자신의 그러한 확신은 1960년대에 시민성에 대해 심각하게 생각한 폴 굿맨 같은 문학가의 저서를 접하면서 형성되었다. 굿맨이 1962년도에 낸 에세이 『유토피아 에세이와 실제적 제안들』의 서문 가운데 일부를 여기에 옮겨본다.

> 제퍼슨의 민주주의의 관념은 사람들을 교육시켜 일을 실행할 자발성을 부여하고, 책임의 공급원을 늘리고, 문제 제기를 격려해 다스리는 데 있다. 이것은 사람이 특별하다고 느끼지 않으면서 그 나름대로 뛰어날 수 있고, 야망 없이도 통치할 수 있고, 열등감 없이도 따를 수 있다는 아름다운 도덕적 장점이 있다. 지난 수십 년간 인간의 제도들은 변화무상한 기술적·사회적 환경에 이런 관념을 적용하기 위해 노력해야 했다. 그런데 지금의 제도들은 마치 계략처럼 사람들을 비전문가가 되게 하고 혼란스럽게 하고 비열하게 만들기 위해 작당한다.[1]

1 Paul Goodman, *Utopian Essays and Practical Proposals* (Vintage, 1962), pp.xvi~xvii.

굿맨은 여러 사건과 정보에 압도당하고 있다고 느끼는 미국인들 사이의 만연된 사고를 어떻게 여길까? 내 친구가 내게 말했던 것처럼 그것은 "모든 것이 멈출 때까지 손가락으로 귀를 막고 흥얼거리는" 흔한 희망들 가운데 하나인가? 굿맨이 40년 전 ≪뉴욕책리뷰≫에 처음 발표했던 에세이 「무력한 존재의 심리」 가운데 일부를 보면 그의 생각을 알 수 있다.

　　사람들은 근대적 삶 뒤의 거대한 환경이 우리의 권력에 영향을 주지 않을 것이라고 믿는다. 테크놀로지의 증식은 자율적이어서 억누르기 어렵다. 급속히 진행되는 도시화는 앞으로 더욱 속도가 빨라질 것이다. 과도하게 중앙 집중적인, 우리 인간과 사물 모두의 행정은 너무 거대해서 다루기 쉽지 않고 비용도 크다. 이제 우리가 그것을 축소할 수도 없다. 역사에는 피할 수 없는 경향들이 존재한다. 더욱 극적인 불가피한 경향들은 폭발들, 즉 과학적 폭발과 인구의 폭발이다. 그리고 문자 그대로의 폭발도 있다. 그것은 수많은 도시 슬럼가에서 쌓여가고 있는 다이너마이트와 크고 작은 나라들의 핵폭탄 더미이다. 결국, 그 심리는 역사가 조종 불능해졌다는 것이다.

하지만 40년 넘게 있어왔던 이런 현상들은 굿맨의 의견에 신뢰를 보내기 힘들게 하고 있다. 굿맨은 텔레비전에 관해 글을 쓴 적이 있다. 그는 몰랐지만 지금의 우리가 알고 있는 사실은, 소비문화의 논리적 종결점이 '카우치 포테이토'라는 것이다. '카우치 포테이토'란 텔레비전 리모컨을 통해서 가상의 존재에 굴복한 개인을 일컫는다. 이 개인들은 사람들과 대면하는 사회적 교류를 회피하고 공동체 생활에도 직접 참여하지 않는다. 매스미디어는 그 의미상 대리 노출로서 실제의 경험을 대체한다. 즉, 경기장에 가지 않고도 편안하게 거실에서 경기를 볼 수 있고, 자기 팀을 응원하며 텔레비전 모니터 속에 있는 심판에게 마음껏 욕할 수 있다. 현실의 삶으로

부터 생겨나는 다양한 층위의 정보들을 자세히 살펴보는 대신, '카우치 포테이토'는 손쉽게 소비할 수 있는 모든 정보들의 도움을 받아 텔레비전 프로그램과 광고에 의해 조작된 제한적인 메뉴를 보고 주문한다.

아이가 작은 고개를 내밀고 등을 구부린 채 손가락을 빨며 몇 시간 동안 텔레비전만 쳐다보고 있는, 지금은 흔한 이런 장면을 과연 굿맨은 상상할 수 있었겠는가? 굿맨이 살았던 시대 이후로, 엔터테인먼트 미디어에 들어가 있는 제한된 유형의 상호작용은 소비자들을 단지 보기만 하는 것에 지루해질 수 있었던 과거와 연루시킨다. 아동 발달 전문가들과 선진 세계의 조언가들이 말하는 가장 공통적인 문제점들 가운데 하나는 비디오 게임에 중독된 아이들을 어떻게 치료할 수 있느냐 하는 것이다. "아이에게 저를 보라거나 대화하자고 하지 못해요", "이제는 아이가 숙제를 하거나 밖에 나가서 놀지를 않아요. 그저 하루 종일 자판만 두드리고 있어요"라고 부모들은 불평한다. 전국 미디어와 가족협회 웹사이트(www.mediafamily.org)에는 비디오 게임 중독 증상들이 다음과 같이 목록으로 만들어져 있다.

아이들

- 방과 후 대부분의 시간을 컴퓨터·비디오 게임을 하는 데 쓴다.
- 학교 수업 시간에 존다.
- 숙제를 제때에 하지 않는다.
- 교과 성적이 떨어진다.
- 컴퓨터·비디오 게임을 하는 것에 대해 거짓말을 한다.
- 친구들을 만나는 대신 컴퓨터·비디오 게임을 선택한다.
- 사회적 그룹(동아리나 운동 클럽)에서 떨어져 나온다.
- 컴퓨터·비디오 게임을 하지 않을 때에 불안해한다.

어른

- 컴퓨터·비디오 게임을 하는 것에 대해 강렬한 쾌감과 죄책감이 따른다.

- 게임을 하지 않을 때도 컴퓨터에 집착하고 게임 생각에 사로잡혀 있다.

- 컴퓨터·비디오 게임을 하는 시간이 점점 늘어나 가족 관계, 사회관계, 심지어 직장 생활도 위협한다.

- 컴퓨터·비디오 게임을 하는 것에 대해 거짓말을 한다.

- 비디오 게임을 하지 않을 때 금단현상이 나타나며 분노와 우울을 느낀다.

- 온라인 결제로 인해 전화세나 카드 사용료가 많이 청구될 수 있다.

- 컴퓨터·비디오 게임 활동을 조절할 수 없다.

- 온라인에서 가상적 삶이 파트너와의 정서적 교감을 대체한다.

엔터테인먼트는 생존을 위해 유익하고 필수적인 것이며, 유쾌한 감화력을 지닌다. 하지만 공동체 문화개발 영역에서의 비평적 초점은 지나친 수동성이 시민사회와 대립한다는 사실에 있다. 문화적 참여라는 근육은 만성적인 비활용으로 위축되며, 많은 사람들을 공중파에 퍼지는 긴급한 메시지들의 노예가 되게 한다.

전 세계적으로 보면, 그러한 사회적 수동성이 제품 판매에 기여를 했건 공식적인 세계관을 주입시켰건 별 차이가 없다. 한스 마그누스 엔첸스베르거는 이렇게 말한다.

전 세계가 본질적으로 동일하기에, 산업이 어떻게 작동하는지는 별 문제가 안 된다. …… 정신 산업의 주요 사업과 관심은 제품들을 파는 것이 아니라 현존하는 질서를 '판매'하는 것이다. 다시 말해 인간이 인간을 지배하는 만연된 패턴을 고착시키는 것이다. 누가 어떤 방법으로 사회를 운영하는지는 아무 문제가 되지 않는다.[2]

그러나 아무리 정신 산업이 그것의 곡식인 '카우치 포테이토'를 부지런히 경작한다고 해도 추수의 양은 항상 기대치보다 적다. 예술가들과 행동주의자들이 광고의 목적을 전복하기 위해 텔레비전 이미지를 채용해왔던 것에서 논증되듯이, 인간의 회복력과 창안 능력은 텔레비전 방송에 의해 실패할 수는 없다. 확실히 컴퓨터 미디어는 수동적 소비와 적극적 참여의 경계를 희미하게 만들기 시작했다.

사파타주의 같은 반정부운동에서 사용되었듯이 컴퓨터 테크놀로지의 상호작용적 잠재력을 암시하는 인상적인 증거는 이미 존재한다. 사진가 수잰 마이젤라스(www.akakurdistan.com)는 쿠르드족의 "집단적 기억과 문화적 교환을 위한 장소"에 의해 유형화된 사람들을 상호작용적으로 묘사한다. 이는 소수민족 문화가 컴퓨터를 사용해 디아스포라 공동체의 현재적 의미를 유지하는 것과 같은 맥락이다. 해외 필리핀 노동자들의 웹사이트(www.theofwonline.net)에서 모든 페이지들은 "우리 모두가 더 가까이 할 수 있도록 틈을 연결하라"는 슬로건을 달고 있다.

하지만 아직까지도 이러한 테크놀로지의 상호작용적이고 다방향적인 커뮤니케이션 가능성과 현존하는 방송 미디어의 거대하고 둔한 실제적 영향력 사이에는 큰 차이가 있다. 70년보다 훨씬 전에, 베르톨트 브레히트는 전자 커뮤니케이션 미디어의 영향력에 대한 새로운 관심을 이렇게 묘사한 바 있다.

라디오는 배분 수단에서 커뮤니케이션 수단으로 반드시 변해야 한다. 공공의 삶에서 라디오는 상상할 수 있는 것 가운데에서 가장 아름다운 커뮤니

2 Hans Magnus Enzensberger, "The Industrialization of the Mind," *Critical Essays* (Continuum, 1982), p.10.

케이션 수단이 될 것이다. …… 만약 라디오가 전파를 내보내는 것뿐만 아니라 수신할 수도 있다면, 청취자로 하여금 듣는 것뿐만 아니라 말을 할 수도 있게 해서 청취자를 고립시키지 않고 접촉할 수 있도록 할 것이다.[3]

엔첸스베르거는 라디오의 이런 기능이 기술적 어려움이 아니라 사회적 의지의 실패를 나타낼 것이라고 주장한다.

그와 동시에 모든 트랜지스터 라디오는 그 본질적인 구조상 잠재적 송신기이다. 회로 전환을 통해 그것은 다른 수신기들과 상호작용할 수 있다. 단순한 배분 수단으로부터 커뮤니케이션 수단으로 발전하는 것은 기술적으로 문제가 되지 않는다. 그 발전은 분명한 정치적 이유들로 인해 의도적으로 방지된다.[4]

컴퓨터의 상호작용성으로 인해, 우리는 단순한 배분 수단이 아닌 커뮤니케이션 수단을 지니게 되었다. 그리고 어떤 사람에게는 이 현상이 사회적 상상력과 민주적 창의성의 수문을 여는 계기가 되었다. 하지만 전체적으로 본다면 인터넷 대부분은 상업적 메시지를 전달하는 데 쓰이고 있으며, 상호작용성은 보통 '지금 바로 구매' 버튼을 클릭하는 것으로 구성되어 있다. 미디어의 놀라운 민주화 잠재력은 아주 조금 발달되었다. 그러나 상업적 목적을 위해 미디어를 활용하는 힘이 매우 강력하다고 해서 소비자를 대표하는 단체들이 그 힘을 사용해 그들 스스로가 보기에 반대편에 있는 의미들을 조작해 효과적으로 이 시스템을 뒤엎을 수 있다고 주장하는

3 Bertolt Brecht, "Theory of Radio,"(1932) *Gesammelte Werke*, Enzensberger, "Constituents of a Theory of the Media," *Critical Essays*, p.49에서 인용.

4 Enzensberger, "Constituents of a Theory of the Media," *Critical Essays*, pp.48~49.

것은(문화연구자 몇몇이 그렇게 주장했다) 매우 순진한 짓이다. 그럼에도 뉴미디어에는 희망이 있다. 이 희망은 미디어가 다방향적이고 상호작용적인 목적으로 전환될 수 있다는 데 있다.

이러한 뉴미디어를 이용할 때, 그리고 다른 문화적 형식을 통해서 주도성, 창의력, 자발성, 협력적 표현을 고취시킬 때 공동체 문화개발 실천가들은 미디어에 의해 유도된 몽환 상태를 산산이 부수기를 희망한다. 그들은 공동체 구성원들이 사회적 자율성과 인정을 위한 타당한 열망을 추구하고, 또한 그것에 눈을 뜰 수 있게 돕는다. 이는 소파에서 일어나 동료 시민들과 상호작용하는 적극적 참여를 요구한다.

2. 다양성은 사회적 자산이며 문화적 공공선의 한 부분으로서, 보존과 육성을 필요로 한다

시민의 권리와 평등을 위한 사회운동이 추진력을 얻게 되면서, 이에 상응해 다양성이 문제시되었다. 만약 사람들이 그들 사이의 차이점들을 중시하지 않는다면 우리는 훨씬 더 잘 어울릴 수 있을 것이라는 의견도 함께 퍼져나갔다.

문화다양성을 인지하고 높이 평가하는 사상가들 몇몇마저 문화적 상호작용에서의 자유방임주의 모델을 지지하기 시작했다. 이 모델은 우리가 소비문화를 느긋하게 즐길 것을 조언한다. 2006년 새해 첫날 ≪뉴욕타임스 매거진≫에 실린 퀘임 앤서니 아피아의 글 「문화적 전염 옹호」의 일부를 읽어보자.

사람들이 전 지구화로 인한 동질성에 관해 말할 때, 그들이 진짜 이야기하

는 것은 이런 것이다. 예를 들어, 마을 사람들이 라디오를 가지게 될 것이다(비록 청취 언어가 지역어일 수는 있을지라도). 그리고 호날두나 마이크 타이슨 또는 투팍[5]에 관한 토론을 계속할 수 있게 될 것이다. 어쩌면 기네스 맥주나 코카콜라를 발견할지도 모른다(가나의 질 좋은 맥주인 '스타' 혹은 '클럽'은 물론이고). 그런데 이러한 것들을 접한다고 해서 그 장소가 더욱 혹은 덜 동질적이게 되는가? 사람들이 코카콜라를 마신다는 사실로부터 그들의 정신에 대해 무엇을 말할 수 있을까?

이런 의견들에도 불구하고, 몇몇 중요한 장소들에서는 대량 상업문화적 산물의 맹공격으로부터 고유 문화의 보호 필요성이 대두되었고, 문화 다양성은 더욱더 소중해지고 있다. 사실상 이 같은 현상은 유네스코의 2005년 문화다양성 협약에 의해 설명되었다. 이 협약은 2001년 11월에 채택된 세계 문화다양성 선언에 제시된 원칙들에 대해 자세히 언급한다.

조항1은 문화다양성이 인류의 공통 유산이라며 다음과 같이 설명한다.

문화는 시공간을 가로질러 다양한 형태를 취한다. 이 다양성은 인류를 이루는 집단과 사회의 독특한 정체성과 복수성에 나타난다. 교환, 혁신, 창의성의 원천으로서 문화다양성은 자연에게 생물학적 다양성이 필요한 만큼 인류에게도 필수적이다. 이러한 의미에서 문화다양성은 인류의 공통 유산이고, 현재와 미래 세대를 위해 인식되고 긍정적으로 다루어져야 한다.

다음의 내용은 흥미진진하고 새롭다. 즉, 인류의 유산과 영광은 문화다양성 그 자체이다. 중요한 것은 아무리 그것이 아름답거나 주목할 만한 것

5 투팍: 미국의 래퍼 겸 배우. —옮긴이 주

이라도 어떤 개인 혹은 사회가 이룩한 특정한 성과가 아니라, 오히려 다채롭고 자생적이고 지속적으로 개정되는 문화의 총체적 복합체라는 점이다. 이런 깨달음은 우리 시대의 빅뉴스로서, 여전히 충분히 인식되는 부분이다. 이와 같은 이해가 특정한 예술가나 창의적 작업을 약화시키지는 않는다. 오히려 반대로 당당한 사실은 모든 창의적 표현들의 의미를 강화한다는 것이다.

공동체 문화개발 실천은 다음과 같은 매우 상이한 패러다임에 의해 예측된다. 필요한 것은 실제 차이들을 가리는 게 아니라 그것들을 이해하고 식별하고 존중하는 것이다. 이에 대해 공동체예술가의 주장을 살펴보자.

아직 완벽하게 해결되지 못한 문제는 타 인종·타 문화 사이에 남겨진 인종 문제이다. 이 나라의 많은 분열들을 고심해야 하는데, 예술은 이런 딜레마들을 다루고 해결책을 찾는 데 유용한 플랫폼이다. 문화 프로그램들은 문제점들을 드러내고 그것의 대안을 찾는 데 훌륭한 메커니즘이다. 주류예술계는 이런 국가적 위기에 대해 부인하다. 그러므로 많은 대안적 단체들이 네트워크를 구축하고, 정보를 교환하고, 작품 창작을 위한 새로운 방법들을 찾을 수 있도록 도와야 할 필요가 있다.

문화적 차이에 대한 공동체예술가들의 탐구 활동은 다양성 내의 깊은 공통성을 종종 밝혀낸다. 모든 문화에는 항상, 그리고 얼마나 독특하건 간에, 출생에서 죽음에 이르는 인간 체험의 보편성과 맞닿는 방법들이 있다. 그리고 이 방법들 가운데 대다수는 문화적 경계를 가로질러 울려 퍼진다. 하지만 이런 공통성을 찾는 일은 언제나 장소, 인종, 나이, 성향, 삶의 조건에 기반을 둔 차이와 대면함으로써, 그리고 그것을 소중한 것으로 다룸으로써 시작한다.

[미국 시민인] 우리는 얼마나 다양한 사람들이 전 지구적 문화 아래 살아갈 수 있는지를 보여주는 나라에서 사는 독특한 기회를 가지고 있다. 미국은 다른 어떤 나라보다 문화다양성 측면에서 풍부하다. 다음 세기의 문명화를 위해서, 우리는 타 문화에 대한 태도를 배워야 한다.

3. 모든 문화는 본질적으로 평등하므로, 사회는 어떤 문화를 다른 문화에 우월한 것이라고 내세워서는 안 된다

'문화의 권리'는 20세기의 산물로서, 유엔의 1948년 세계인권선언을 통해 확립되었다. "모든 사람들은 공동체의 문화적 삶에 자유롭게 참여할 수 있는 권리가 있다"는 문장은 문화적 권리에 대한 모든 후대의 표현법들의 기본 근간이다.

이 표현은 처음에는 나무랄 데 없어 보였지만, 이후 광범위하게 영향력을 발휘하며 논란을 일으켰다. 1970년 유네스코 사무총장 르네 마외는 다음과 같이 지적했다.

새로운 인간의 권리, 즉 '문화의 권리'를 선언하는 이 텍스트의 충분한 의의가 그 당시 완전히 받아들여졌을지는 확실하지 않다. 만약 모든 사람들이 인간으로서 뿐만 아니라 존엄성의 한 본질적 부분으로서, 공동체 아니 그보다는 인간이 관계하는 (물론 궁극적으로는 인류를 포함하는) 서로 다른 공동체의 문화적 유산과 활동을 공유하는 권리를 가진다면, 이런 공동체들을 책임지는 당국에는 자원이 허용하는 한, 사람들에게 참여 수단을 제공해야 할 의무가 있다. ⋯⋯ 그러면 모든 사람들은 교육의 권리와 노동의 권리와 마찬가지로 문화의 권리를 가진다. 이것이 문화정책의 기본이자 우선 목표이다.[6]

문화의 본질적인 평등에 대한 두 가지 반론들은 항상 유의미해 보인다. 엘리트 집단은 자신들이 탁월하다고 생각하는 문화적 성취가 자신들이 멀리하는 문화와 같은 선상에 놓이면 안 된다고 항의한다. 윌리엄 셰익스피어를 배출한 문화와 최빈 개도국의 미숙한 산물이 어떻게 서로 평등할 수 있겠느냐고 묻는다. 마찬가지로, 진보주의자들은 아파르트헤이트나 그 밖의 인종차별적 이데올로기가 보편적 인간의 권리를 주장하는 문화와 동일한 범위와 자율성으로서 존중받고 허용되어야만 하는지 묻는다. 좋은 문화와 나쁜 문화는 공존하지 않는가?

어떤 관점에서 이런 질문들이 나올까? 평등에서 무엇보다 중요한 원칙은 개인의 가치 판단, 미적 판단, 문화 간 선택의 권리를 박탈하지 않는 것이다. 그러나 이런 권리들이 국가에 주어져야 하는가? 세상의 여러 문화 각각에 적절한 존중과 지원의 척도를 부여하면서, 누군가의 힘에 의해 그 문화 사이에 서열이 매겨지기를 우리 가운데 누가 원하겠는가? 이런 점에서, 앞의 질문들은 논지를 흐리게 할 뿐이다.

셰익스피어가 하피즈[7]의 서정시나 민다나오[8]의 민간설화에 의해 어떻게 폄하되겠는가? 예를 들어, 동일한 저작권 보호법을 모든 출판물에 적용하거나 혹은 시립극장을 심포니 오케스트라와 재즈 앙상블 모두에게 개방할 때, 문화를 공평하게 다루는 데 어떤 애로 사항이 있는지 알기가 쉽지 않다. 그렇지만 음악 기금의 가장 좋은 몫을 심포니 오케스트라에 배정한 반면, 공동체 합창단은 빵 바자회의 수입으로 그럭저럭 유지하게 한다거나, 혹은 최고의 조각가들에게는 메달이나 상을 수여하는 반면, 바구니를

6 Augustin Girard, *Cultural Development: Experience and Policies* (UNESCO, 1972), pp. 139~140.
7 하피즈: 중세 페르시아의 서정 시인. 페르시아 4대 시인(피르다우시, 사디, 루미) 가운데 1명이다. —옮긴이 주
8 민다나오: 필리핀 남단에 자리 잡고 있으며 필리핀에서 두 번째로 큰 섬이다. —옮긴이 주

직조하는 장인은 식량 배급표에 의존하게 하는 상황이라면 그 안에 내재해 있는 모욕을 쉽게 알 수 있다.

다양성을 귀하게 여긴다면 인간의 권리를 해치지 않을 것이다. 세계의 여러 국가들은 인간 존엄성을 위한 기본적 책무들을 주장할 수단과 능력을 보유하고 있으며 제각기 그것들에 부합하기 위해 노력한다. 세계 문화다양성 선언의 조항4 '문화다양성을 보장하는 인권'을 보자.

문화다양성을 지키는 것은 인간 존엄성에 대한 존중과 떨어질 수 없는 윤리적 책임이다. 그것은 인권과 근본적 자유, 특별히 소수민족과 토착민들의 권리에 대한 책무를 수반한다. 그 누구도 국제법이 보장하는 인권을 침해하거나 그 범위를 제한하는 데 문화다양성을 남용할 수 없다.

문화다양성의 한계는 인권을 보장하는 국제법에 의해 정해져 있다. 즉 아파르트헤이트, 국가 사회주의, 혹은 동시대에 그와 상응하는 것들 가운데 어느 것에도 표현의 자유라는 핑계로 인권을 넘어설 권리가 없다.

공동체 문화개발의 교의는 배제된 공동체가 문화적 삶에서 스스로의 위치를 주장할 수 있도록, 또한 고유의 문화적 가치와 역사를 표현할 수 있게 하는 공적 공간, 지원, 인식을 요구한다. 20세기 중반 미국에서 일어난 시민권운동 이후 몇십 년간 공동체 문화개발 활동들 대부분은 소수민족 문화들을 인식하고 그 문화들의 표현을 예술과 공동체 삶 안에서 평등하게 대하는 데 주력해왔다. 무엇보다 그 교의, 즉 공동체의 문화적 삶에 참여할 권리는 "자원이 허용하는 한, 참여의 수단을 제공하는" 의무를 수반한다는 마외의 의견을 주장한다.

4. 문화는 사회 변형을 위한 효과적인 용광로이다. 문화를 통한 변화는 사회적 양극화를 덜 야기하고 다른 사회 변화의 각축장에 비해 더욱 긴밀한 연결 고리들을 창조하기 때문이다

마르크스주의자들은 '토대'와 '상부구조'에 기반을 두고 말한다. 공동체 조직가들은 '어려운' 문제와 '가벼운' 문제를 종종 구별한다. 유권자들이 의미보다는 돈에 의해[빌 클린턴의 첫 대통령 선거 캠페인 슬로건이 "문제는 경제야, 이 멍청아!"였던 이유이다] 움직일 것이라는 의견은 선거판에서는 이미 상투적이다. 하지만 상황이 변하고 있다. 주류 정치계에서도 문화가 중요한 요인으로 인식되고 있다는 조짐이 보인다. 예를 들어, 2004년도 미국 대통령 선거에서 전문가들은 '가치 유권자'를 발견했다. 많은 시민들이 자신이 소중히 여기는 기본을 긴밀하게 반영하는 후보자에게 표를 준다는 사실이 처음으로 확인되었다.

주제가 돈이든 가치이든, 지배적인 담론 모델은 거의 항상 고정된 입장들, 즉 텔레비전이 좋아하는 일종의 화해 불가능한 주장들 사이의 대결이다. 즉, 라켓 대신 말로 하는 테니스 경기이다. 모임과 토론에서, 신문 칼럼에서, 블로그에서 사람들은 다루기 힘든 차이를 확인한다. 이 과정에서 거의 드물게나마 중간 합의점에 도달하기도 한다.

많은 공동체예술가들은 또 다른 시각으로 본다. 실제로 자신의 공동체를 활성화하는 사회적 가치를 묘사할 때 개인의 삶과 공동의 역사에서의 주요 사건들을 표시하고 명예를 부여하는 방식을 쓴다. 생생한 현실의 진실된 이야기들을 설명하는 데 문화적 어휘들을 사용하는 사람들은 때때로 기존의 '어려운' 문제들에 대한 토론을 통해 상호 이해의 지점에 드물게 도착할 수 있다.

오리건 주 포틀랜드 시 소전 극단 예술감독인 마이클 로드는 공립학교

에서 면 대 면(face to face) 대화를 고취하기 위해 계획한 2년 6개월 일정의 '우리 학교를 목격하다 프로젝트'의 패널 토론(2005년 6월)에서 다음과 같이 말했다. 이 행사는 500건이 넘는 인터뷰를 통해 다양한 지역 출신의 교사, 학부모, 학생, 정치인의 수많은 의견을 담았다.

만약 당신이 대화하기 위한 공간을 여는 쇼를 만들려고 한다면, 그 모든 대화에 동질적인 관객들을 원하지 않을 것이다. 이 말은 처음부터 당신은 다양한 정치적·이념적 스펙트럼의 사람들이 포함되어 있기를 원한다는 뜻인데, 그래서 이런 유형의 다양성은 필요하고, 환영받고, 그뿐만 아니라 존중도받는다. 이것은 까다로운 일이다. 당신은 강한, 그리고 때때로 당신의 생각과 다른 극단적인 관점을 가진 개인들이나 단체들을 찾아야 한다. ……
정치적 이득에 길들여진 양극화와 이념적 교착 상태가 미국의 중대한 사회적 공명정대와 경제 정의, 인권 문제를 앞으로 더 나아갈 수 없게 만드는 무능함의 한가운데 자리하고 있다고 믿는다.

대화를 위한 문화적 그릇을 만드는 것은 사람들이 서로를 인간 존재로서 마주할 수 있게 하고, 자신의 말이 상대에게 어떤 영향을 미칠지 말하기 전에 고려하게 하고, 진심으로 말할 기회를 준다. 물론 모든 차이들이 이런 식으로 해결될 수는 없다. 그러나 이 길은 터질 듯 가득 차지 않고 실제 차이들을 담을 수 있는 세상의 가능성을 거의 항상 안내한다.
가족의 경우를 생각해보자. 한 친구가 최근, 굉장히 보수적인 친척 집에 방문했던 이야기를 해주었다. 그의 친척들은 낙태를 결사반대했다. 비생산적인 미사여구를 들은 후, 내 친구는 사촌 매리가 최근 낙태를 선택한 것을 지적했다. 매리는 적은 월급으로 대가족을 부양하고 있었다. 가족들이 과연 매리를 외면하겠는가? "물론 아니다!"라는 답이 나온다. "매리는

궁지에 몰렸고, 달리 선택할 수 있는 게 무엇인지 몰랐잖아요. 부디, 매리를!" 당연히 모든 가족들이 이런 식으로 반응하지는 않겠지만, 그래도 대부분은 안면이 있고 잘 아는 사람들 사이에 아무리 현저한 차이가 있더라도 거기에 적응할 방법들을 찾을 것이다. 이것은 대화에 기반을 둔 공동체 문화개발이 열망하는 조건이다.

우방국들 사이에서, 문화적 행동은 사회 변화를 위한 리허설 형식으로서 종종 기능하기도 한다. 이것의 가장 명쾌한 사례는 아우구스토 보알(이책의 제5장에서 보알의 '역사적·이론적 토대'에 대해 자세히 다룬다)이 만든 '포럼연극'이다. 이를 통해 공동체 구성원들은 극장 밖에서 일어나는 행동들에 대해 계획하고 연습하고 전략을 정제하는 데 연극적 테크닉을 사용한다. 이러한 연극적 형식은 인간과의 전인적 만남을 마련한다. 파업을 고민하고 있는 노동자들은 고용주와 대면하거나 그들의 대의에 다른 이들을 참여시키기 위한 설득을 시도하는 등의 리허설을 한다. 만일 분노가 커지거나 눈물이 흐르면, 예측했던 경험의 전조가 나타난다. 이 과정은 '포럼연극'의 실행자 보알이 다음과 같이 설명하듯이, 가능성을 재구성한다.

나는 정치가 연극과 다르지 않다고 생각한다. 우리는 세상의 가면들이다. 결국 모든 것이 우리 일상의 연극성을 풍요롭게 한다. 이건 아주 큰 즉흥 연극이다. 이러한 이해는 사람들이 세상에서의 행동을 결심하는 데 실질적으로 작용한다. 나는 연극의 정치화에 관해 생각해왔는데, 지금은 정치의 연극화를 생각한다. …… 우리는 공동체의 욕구와 니즈를 빠르게 간파하고 문제해결을 시작할 수 있다. …… 이런 종류의 연극은 아주 접근성이 좋고 공공적이다. 그래서 그들이 원하는 방법이 무엇이더라도 모든 사람들을 끌어들인다. 예를 들어 그냥 보고 있게만 하거나, 직접 참여시키기도 한다. 이것이 실질적인 교육이고, 진정한 공동체 학습이다.

5. 문화적 표현은 그것 자체로 1차적 종결점이 아니라 해방의 수단이다. 그래서 그것의 과정은 그 결과만큼이나 중요하다

어떤 공동체 문화개발 프로젝트들은 전체적으로 과정에 중점을 두는데, 이 과정은 참여자들로 하여금 자신의 문화적 가치를 발견하고 표현하면서 의식을 변형하도록 하는 데 초점을 맞춘다. 이러한 비중을 CD나 비디오 같은 결과에 두는 프로젝트들도 있다. 많은 기존의 예술적 접근에서는 결과가 전부(궁극적으로는 개막 시간에 무대 위에 남는 것이 가장 중요하다)이지만, 과정에 중점을 두는 공동체 문화개발 프로젝트에서는 최종 산물이 프로젝트의 본질을 결정짓는 것을 용인하지 않는다.

이 같은 확신(부분적으로)은 무엇보다도 직접적인 참여가 사람들에게 감동을 준다는 점, 또한 단지 관찰을 통해 이룰 수 있는 것보다 훨씬 더 즉각적으로 가능성의 상상력을 확정한다는 점을 이해하기 때문이다. 대부분의 사람들은 이를 실제 행위에서 경험하지만 그렇게 얻은 배움을 더 큰 사회라는 무대로 옮기지 못할 수 있다. 예를 들어, 아이가 악기를 배우고 학교 연주회에서 걸음마 같은 첫 단독 공연을 할 때, (아마도 부모를 제외하고는) 그 연주에서 인생을 바꿀 것 같은 감동을 느끼는 관객은 거의 없을 것이다. 하지만 프로 연주가 대부분의 삶의 이야기는, 그들이 음악을 만드는 경험이 비록 완전하지는 못할지라도 인생의 진로를 정하는 어떠한 순간들을 담고 있다.

공동체 문화개발 실천에서는, 참여자들의 창의적 상상과 표현이 본질적으로 에너지가 될 수 있을 것으로 이해된다. 아래에서 어느 실천가가 설명하듯이, 프로젝트의 접근 방식과 목적이 참여자들의 소망과 완전하게 일치하는 것을 보장한다는 점은 경험이 제공하는 최고의 의미이다.

모두가 무언가를 테이블로 가져오면 우리는 그것이 무엇인지 사람들이 알 수 있게 도와줄 필요가 있다. 그러면 그들은 소유권을 가질 수 있다. ……예술은 우리에게 세상이 어떻게 다를 수 있는지 상상할 수 있도록 용인한다. …… 위험을 감수하려는 의지, 그리고 쉬운 대화로 끝나지 않는 파트너십(진짜 경계를 넘나드는)을 만들어낼 수 있는 자질이 프로젝트 리더에게 필요하다. 그러한 것들은 또한 참여자들이 프로젝트에서 실현시키는 관념들에 대해 커다란 신뢰성을 부여하며, 참여자들에게도 많은 도구를 제공한다. 그러면 결국 참여자들이 자신들을 위한 공간을 창조할 수 있다.

그런데 결과·과정의 의문은 완전히 해결되지 않는다. 때때로 이 의문은 '공동체·질'의 프레임으로 불린다.

아름다움에 계층 경계가 없듯이, 모든 사람들은 기교, 야망, 의도에 의해 창조된 작품을 경험할 만하다. 몇몇 공동체예술가들은 가장 높은 생산 가치를 얻기 위해 노력하는데, 좀 더 관습적으로 접근한 예술가들의 작품에 비해 부족함 없는 최종 결과를 생산한다. 이러한 관점에서 볼 때, 평범한 사람들의 생활과 이야기들이 기교적으로 만들어진 힘 있는 예술작품들의 기반이 될 수 있음을 논증하는 것은, 매우 긍정적인 사회적 진술을 만든다. 또한 그것이 산업화 세계에서 사람들 대부분이 싸구려 상업적 문화 콘텐츠로 포장되어 있는 생산 가치를 아주 자주 보아오면서도, 높은 생산 가치를 다루는 데 익숙해져 있다는 사실은 알려진 바이다. 아주 기교적인 예술적 생산에 대한 공동체 참여자들의 공평한 저작권을 보호하고 장려하는 접근 방식에 내재되어 있는 좀 더 도전적인 기교는, 그 최종 산물을 한 사람의 직업예술가가 생산한 것이라고 단정해버리는 관찰자에게는 아쉽게도 보이지 않는다.

반면, 다른 방식에 근거해 계층을 분석하는 또 다른 공동체예술가들은

그들이 보기에 과도할 만큼 능숙하게 생산된, 예술 세계와 상업 세계의 대응물들과 미적으로 지나치게 유사한 최종 결과물은 거부한다. 이런 관점에서 가내 제작 혹은 '민속적' 미학은 공동체 기반 작품과 잘 맞는 것처럼 보인다. 왜냐하면 그것에는 이해의 장벽이 없고, 비호감의 사회적 코드도 없기 때문이다. 즉, 공동체 생산은 멋지고 접근하기도 쉬워야 하며, 그게 아니라면 사람들을 위협하는 것처럼 보이는 위험을 감수해야 하기 때문이다. 가내 제작 혹은 '민속적' 미학이 최종 작품에 자연스럽다면, 그 산물은 더욱 힘을 지닐 수 있다. 예를 들어, 최근 몇십 년 사이에 멕시코인의 '망자의 날' 기념식에서 만들어진 도전적이고 문제적인 제단처럼, 참여자들이 새로운 콘텐츠를 전하기 위해 토속적 형식을 사용하는 경우에서도 그러하다. 만일 그게 강제된다면 때때로 바보 같거나 거들먹거리는 것처럼 보일 수 있다.

'공동체·질'의 이분법은 가식과 양극화를 초래한다. 이러한 현상은 짊어져야 하는 미사여구의 무게를 견디지 못하고 넘어지는 얇은 갈대 같은 실체가 감당해야 하는 것이다. 나는 그러한 이분법이 잘못된 선택이라 생각한다. 어느 누구도 나쁜 예술을 창조하고 싶어 하지 않는다. 대부분의 공동체예술가들은 가능한 접근 수단을 모두 동원해, 의도에 적합한 규준으로 판단되어 실행할 수 있는 이상 최대한 과정지향적인 예술작품들을 목표로 삼는다. 공동체 작품으로서 충분하다는 근거 아래, 만일 본인의 실제 능력을 다 활용하지 않고 의도적으로 무언가를 실행한다면 당연히 그러한 결정에 내재한 무성의는 애초에 그 창작에 동기를 부여한 민주주의적 의도를 무효로 만든다.

게다가 그 이분법 자체는 무엇이 좋고 아름다운지에 대한 고착된 관념을, 즉 공동체 문화개발이 추구하거나 거부할 수 있는 이미 만들어진 어떤 기준을 암시한다. 하지만 많은 공동체예술가들은 관계함의 질이 결과의

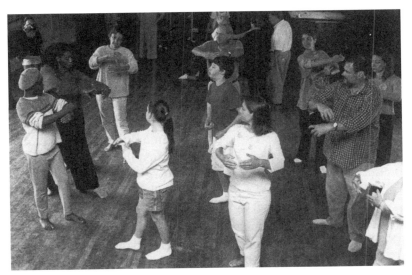
리즈 러먼의 댄스 익스체인지 소속 예술가들이 제이콥 필로우에서 열린 워크숍을 지도하고 있다.
Photo ⓒ Michael Van Sleen 2000

질을 바꿀 수 있다는 사실을 학습했다. 더욱 놀라운 것은 효과가 좋거나 아름다운 예술작품들은 다른 공동체 구성원들과 깊은 관계를 맺는 과정에서 생겨날 수 있다는 점이다. 과정을 통한 학습은 질뿐만 아니라 공동체에 대한 집단적 이해를 심화시킨다. 이에 관해 안무가 리즈 러먼은 『공동체, 문화, 전 지구화』에 수록된 논문 「예술과 공동체: 예술가 키우기, 예술 키우기」에서 다음과 같이 요약했다.

시간과 장소에 관한 이야기들을 연구하고, 1년 코스에서 그러한 이야기들을 다루며, 자신의 이야기들을 발견하도록 돕는 장치에 관여하는 이들과 함께 일하고, 집과 무대와 실제 사건이 발생하는 장소에서 그와 같은 이야기들의 수행을 요구받는 무용수들의 공연 능력에는 무슨 일이 생기는가? 나는 물리적·감정적·역사적 의미의 축적이 무용수를 새로운 단계의 투자로, 또한 신

체 동작 그 자체가 다른 사람에게 무슨 의미를 만들고 전하는지에 대한 서로 다른 이해로 이끈다고 믿는다. 신체 동작의 세계만큼 추상적인 세계에서, 그러한 경험은 꽤 중요하다.

나에게 훌륭한 무용 공연은 다음과 같은 조건을 포함한다. 즉, 무용수들이 자신의 동작에 100% 열정을 쏟는다. 그들은 자신이 그 동작을 왜 하고 있는지 이해한다. 또한 그 순간에 무용수 혹은 주제, 무용수들 사이의 관계성, 우리가 살고 있는 세계에 관한 그 무엇이 드러난다. 너무도 많은 공연이 이러한 요소들을 결여하고 있다. 나는 우리의 무용교육을 생각하면서, 무용에서 그러한 의미를 찾아내는 기술을 키우는 데 시간과 격려의 지원을 거의 받지 못하고 있음을 깨닫는다.[9]

6. 문화는 역동적이며 변화무상한 총체이므로, 문화 내부에 인위적인 경계를 짓는 것은 무가치하다

부분적으로 이른바 '레드카펫'을 장식하는 예술의 위상은 세속적인 대중 연예산업에서 '고급예술'로 여겨지는 기획들을 구별하기 위한 정화와 계층화 노력에서 비롯된다. 정확히 한 세기 전, 미국 주요 도시에서 열린 전형적인 콘서트에서는 희극적인 시를 동반하는 오페라 아리아와 낭만주의 음악 연주가 주를 이루었다. 대부분의 미술관들은 별나고 기묘한 회화들과 조각 작품들(석화된 나무나 화석 조각들, 머리 둘 달린 송아지)로 뒤범벅되어 있었다. 세기가 바뀌기 바로 전, 이민자들의 맹습에 맞서 엘리트 문

9 Liz Lerman, "Art and Community: Feeding the Artist, Feeding the Art," in Don Adams and Arlene Goldbard, *Community, Culture and Globalization* (The Rockfeller Foundation, 2002), p.62.

화를 강화하고자 했던 유행 선도자들이 그런 경계를 형성했다. 예를 들어 19세기 보스턴 심포니오케스트라의 설립자이자, 대중 오락산업의 오케스트라 레퍼토리 정화 작업에 힘쓴 헨리 리 히긴슨은 자신의 부자 지인들에게 "교육시키자, 그리고 우리 자신과 가족, 돈을 군중들로부터 지켜내자!"라고 호소했다.

포스트모던 미학이 발전하는 예술 영역에서 이런 식의 이분법은 이분법 스스로가 모호해지는 바로 그 순간에 존속한다. 예를 들어 데미언 허-스트가 특수 아크릴수지 박스 속에 넣은 죽은 소 작품이 예술 카테고리로 분류되는 이유는 그 죽은 동물의 배치와 전시가 예술가의 의도를 표현했기 때문이다. 반면 박제사가 보여주는 머리 둘 달린 송아지는 그저 불가해한 자연의 표현으로 간주된다. 설치예술가들 사이에서는 고급예술에 관한 서술을 만들기 위해 소비문화를 차용하는 경우가 흔하다. 예를 들어, 아이작 줄리앙의 2003년 작품 〈발티모어〉에서는 이탈리아 르네상스 작가 피에로 델라 프란체스카로부터 '인용한' 시각원근법이 사용되고, 1970년대 '흑인 왜곡화' 영화들에 등장한 음악과 이미지가 결합되었다.

공동체 문화개발 실천은 비법으로 전수되는 공예품에서 만화에 이르는 공동체의 모든 문화적 어휘들에 의존하려는 훨씬 더 확장적인 의지로서 명시된다. 이와 관련해서 필리핀교육연극협회(약칭 PETA, www.petatheater.com)의 전 예술감독이었던 매리벨 리거다가 라디오 토크쇼 형태의 프로젝트를 설명하는 다음 글을 읽어보자.

1998년 PETA는 '립비 마나오아그에 전화를 걸자 프로젝트'(약칭 립비 마나오아그)를 시작했다. 이것은 좀 더 규모가 큰 캠페인 '국가 가정폭력 예방 프로그램'의 일부였다. 립비 마나오아그는 라디오 쇼 진행자에 대한 이야기이다. 많은 여성들이 립비쇼에 전화를 걸어 자신들이 직면한 문제들을 토로

한다. 각각 다른 형태의 (물리적·감정적·성적) 가정폭력을 겪고 있는 세 여성들의 목소리가 럽비 마나오아그를 만들어간다. 우리는 법조인, 정신과 전문의, 사회운동가 등의 전문가들에게서 조언을 듣는다. 화면에는 노래와 춤이 함께 엮어지고, 등장인물들은 폭넓은 연기와 유머를 보여준다.[10]

고급예술과 저급예술, 상업과 비영리, 세속적 형식과 엘리트 형식을 구별하는 것은(비록 이 의미가 주류예술과 기금 영역에서 격한 경쟁을 벌이지만), 공동체 문화개발 실천과는 본질적으로 무관하다.

7. 예술가들은 사회 변형을 이끄는 매개자 역할을 수행한다. 그 역할은 주류 미술계에서의 역할보다 사회적으로 더 가치가 있을 뿐만 아니라 정당성에서도 그에 못지않다

예술가들의 적절한 역할에 대해 많은 논란이 있다. 거의 항상 논란의 중심은 예술가가 아웃사이더로서 관찰자의 역할만 해야 하는지, 아니면 적극적으로 오늘의 문제들에 참여해야 하는지 여부이다. 이 논쟁의 주요한 예는 할리우드 활동가들을 둘러싸고 현재 진행되고 있는 논란이다. 문제는 활동가들의 자질인데, 특히 그들의 견해에 동의하지 않는 사람들에 의해 이루어진다. 공동체예술가들의 경우에는 그러한 논쟁거리가 없다. 예외 없이, 그들은 자신의 재능을 활용해 개개인의 깨달음과 변화뿐만 아니라 더 커다란 사회적 목적에 복무해야 한다는 점을 인정한다. 공동체 문화

10 Maribel Legarda, "Imagined Communities: PETA's Community, Culture and Development Experience," in *Community, Culture and Globalization*, p.345.

개발의 관점에서 보았을 때, 사실상 이는 자연스러운 선택이다. 누군가의 예술적 정체성과 목적에 대해 더욱 제한적인 관념을 채택한다는 것은, 다음 글에서 설명하듯이, 이해력의 결핍을 나타낸다.

아쉽게도, 북미의 주류예술가들이 희망하는 최상의 반응은 아마도 그림이 팔리거나 공연 리뷰가 실리는 것일지 모른다. 이는 활동가들의 더 야심 찬 목표의 성취, 즉 예술계 바깥에서의 근본적인 영향력보다는 덜 만족스러운 응답이다. 왜 많은 예술가들이 단지 경력을 위해 자신들이 덜 이해받는 것에 만족하느냐 하는 문제는, 역사적 측면에서 스스로를 상상해 결국 세상을 하나의 정치적 구조로서 이해하지 못하는 무능력과 관계될 것이다.[11]

공동체예술가들과 예술 사이에 진행되고 있는 논쟁에 좀 더 범위를 좁혀 주목하면, 공동체 문화개발 실천에 '예술'이라는 라벨을 붙일 수 있는가? 또 그렇다면 그 실천가들은 예술가로 불릴 만한가? 이러한 논쟁은 공동체예술가들이 비예술가들과 파트너를 맺기로 결정하고, 예술제도의 수용이나 참여보다는 더 커다란 사회제도에 초점을 맞춤으로써 관습적 경계들 너머로 멀리 나아가고 있음을 의미한다. 만약 돈이 연관되어 있지 않다면 이 논쟁이 얼마만큼의 힘을 얻게 될지 불명확하다. 그러나 만약 누군가가 예술가로서 미국의 한정적인 예술기금을 얻기 위해 경쟁해야만 한다면 예술가로서의 입장을 확고히 해야 할 필요가 있다. 이는 몇몇 공동체예술가들이 1960년대 이후 줄곧 시도해왔던 것이다. 그런데 문제는 그들이 자신들의 더욱 광범위한 책무를 포기함으로써, 그리고 예술가에게 관습적으

11 Emily Hicks, "The Artist as Citizen: Guillermo Gómez-Peña, Felipe Ehrenberg, David Avalos and Judy Baca," in *The Citizen Artist: 20 Years of Art in the Public Arena* (Critical Press, 1998).

로 남겨져 있는 훨씬 더 제한적이고 강요된 역할들에 만족함으로써 그런 노력을 하고 싶어 하지 않는다는 것이다.

오랫동안 공동체예술가들이 앞서 언급한 논쟁에서 승리하는 것처럼 보이는 하나의 이유는, '주류'예술계 내에서 활동하는 다른 예술가들(이들은 학위, 갤러리, 혹은 그 밖의 예술 공간 같은 적절한 기표들을 통해 자격을 얻는데, 이들에 대한 신임은 좀처럼 검토 대상이 되지 않는다)이 공동체예술가들의 접근법 요소들을 채택해왔다는 데 있다. 예를 들어, 점차 그 수가 증가하고 있는 권위 있는 갤러리의 작가들과 유명한 공연예술가들은 비예술가의 작품을 자신의 작품에 차용한다. 어느 베테랑 공동체예술가는 이러한 전개에 실망하고, 미숙하고 사적인 야망을 품은 사람들이 이 현장에 진입하는 것에 따른 충격(많은 사람들의 공통된 걱정이다)을 이렇게 나타낸다.

기금제공자들은 더 이상 특별하고 창의적인 작품을 지향하지 않기에, 이제 우리는 현장에 들어온 사람들이 만드는 말도 안 되는 작품들을 보지만…… 작품을 위한 마음은 같지 않다. 그들은 어떻게든 그림을 그릴 것이다. …… 당신은 지자체의 예술행정가와 기금제공자가 자기 나름의 공공예술을 하고 있음을 발견할 것이다. 그들은 우리의 것과 같은 성공적인 프로젝트들을 찾아 따라 하려고 할 것이다. 하지만 예술가가 필요로 하는 유연성이 그들에게 허락되지는 않을 것이다. 즉, 그들은 잘못 이해한 채 방치한다. …… 그리고 더욱 장식적인 작품을, 공동체 사람들과 아무 관련 없는 그런 작품을 위탁할 것이다. …… 진정한 작품을 만드는 것은 풀뿌리로부터 태어난 (우리 같은) 예술가와 조직이다.

예술 세계에서 참여적 방식의 예술 창작에 대한 관심이 커지면서, 공동체예술가들에게는 몇 가지 뜻밖의 혜택(예술계 종사자들이 공동체예술가 특

유의 방법들로부터 차용한 결과임을 고려한다면 그것은 일종의 아이러니한 편승 효과이다)이 있어왔다. 하지만 시장이 주도하는 예술은 새로움 위에서 번창한다. 아마도 예술 세계는 새로운 국면을 맞이할 것이다. 그리고 그림, 조각, 연극 창작에서의 비협업적 방식들은 추앙받는 최신 유행을 다시 점령할 것이다. 이러한 변화가 일어날 때, 공동체예술가들은 계속해서 자신의 작업이 예술가들을 위한 유용하고 의미 있는 대안적 삶을 구축한다고 주장할 것이다. 비위에 거슬리는 노력은 타격을 줄 수도 있다. 하지만 대부분의 타격은 그런 작업이 주는 보상에 의해 충분히 보상받는다. 재발견, 연대, 공동 창조에서의 기쁨이 그것이다.

버지니아 주 헤이시 시니어 시민센터의 공연에 참가한 로드사이드 극단의
음악 동아리 회원들.
Photo by Jeff Whetstone 1990

제3장

실천의 매트릭스

명성 있는 예술 프로젝트들의 유형학을 만들기는 쉬울 것이다. 왜냐하면 그것들은 연극, 발레, 교향곡 콘서트, 개인전 등의 최종 산물로 설명될 수 있기 때문이다. 하지만 공동체 문화개발 사업에 대한 명확하고 유용한 유형학은 아직 없다. 예술 분야의 경계들, 즉흥적인 특성, 과정에 대한 강조, 더 광범위한 사회적 무대에 대한 영향력 등의 교차는 아주 많은 변수들을 만들어낸다.

노스캐롤라이나 주 채섬카운티의 '조지 모지스 호튼 프로젝트'의 경우는 어떠한가? 2000년에 어느 중학교에서는 지역역사협회와 다수의 공동체 구성원들이 모여 19세기 시인을 기념했다. 그 시인은 노예로 태어났지만 여러 분야에 걸쳐 출판했으며, 낮은 신분에도 불구하고 많은 도서를 읽었다. 프로젝트의 프로그램은 연극, 시 경연대회, 퀼트 프로젝트, 합창, 피아노 연주, 연작 가곡, 공공미술 프로젝트 등의 요소들로 구성되었다. 관습적인 예술 카테고리는 그러한 형식과 표현의 다양성을 아우르는 실천과 어울리지 못한다. 그 대신 공동체 문화개발 사업은 이제부터 언급하는 프로그램 모델, 주제, 방법 같은 선택의 매트릭스 내에 존재하는 것으로서 잘 이해될 수 있다.

프로그램 모델

잠재적으로 다음의 요소들은 서로 어울린다. 프로그램 모델들은 주제와 방법의 개요를 지닌다. 각각의 프로젝트는 참여자들의 욕구, 기술, 목적, 그들이 작동시키는 맥락(환경과 이슈) 등에 의해 형성되는 서로 다른 선택의 성좌를 통합한다.

조직적 학습

뉴월드 극단의 '프로젝트 2050'(〈전선에서: 성, 전쟁, 거짓말〉)의
한 장면.
Photo by Edward Cohen 2005

많은 공동체 문화개발 프로젝트
는 학습경험 주변에서 수립된다. 전
반적으로 프로젝트의 목적은 비판적
사고를 개발하고 행동과 생각의 역
량들을 서로 명확하게 연결하는 데
도움을 줌으로써, 예술과 관련 기술
들을 전파하는 데 있다. 생각은 행동
을 이끌기 때문이다.

예를 들어, 로스앤젤레스에 기반을 둔 프린지 베니피츠 극단(www.coo-
tieshots.org)은 미국 전역의 학교에서 '사회정의 레지던시를 위한 연극'을
주도했다. 2004~2005년에 그 극단은 애니모 베니스 고등학교에서 9학년
학생들과 함께 작업했다. 매주 워크숍을 하며 1년간 진행된 프로그램은
학생들로 하여금 과거 시민권의 역사를 자신의 현재와 연관시키는 데 초
점을 두었다. 학생들은 시민권과 관련한 이슈와 사회운동 사례를 배웠는
데, 특히 예술의 역할에 집중했다. 그들은 자신의 경험을 글로 표현했고,
연극 연습(특히 보알의 기법, 이 책 제5장에서 다시 언급한다)에 임했다. 그리
고 초대 게스트와 예술 그룹들도 만났다. 과정이 진행되는 1년 동안 학생
들은 자신의 학교 공동체에 영향을 끼치고 있는 차별 문제를 다루는 4편
의 대화적 연극의 대본을 쓰고 직접 공연했다.

또 다른 모델을 들자면, 2000년 이래로 매사추세츠대학의 뉴월드 극단
(www.umass.edu/fac/nwt/)은 '프로젝트 2050'을 지원해왔다. 이에 대해, 다
음 글을 참고하자.

유색인종이 미국에서 주류가 되리라 예상하는 다년간의 연구 결과가 있다. '프로젝트 2050'은 이런 인구 변화에 대한 반응으로서 도출된 이슈들을 다루었고 전문예술가들, 청년 공동체, 학자들, 공동체 활동가들을 시민 대화와 예술 창작에 참여시켰다. 이와 같은 창조적 과정과 활동은 공동체와 대학에서 서로 다른 세대, 인종, 문화 사이의 대화를 위한 포럼을 적극 형성한다. 프로젝트는 가까운 미래에 대한 창의적 상상을 끌어낸다. 아마도 가까운 미래는 인종 구성, 민족적 분할, 사회적 공평, 권력 등의 이슈를 불가피하게 다루게 될 것이다.

'프로젝트 2050'의 반복 결과, 젊은 참여자들은 힙합 댄스, 음악, 시각예술과 같은 동시대 청년 문화의 요소들을 포함한 공연을 창작했다.

공통적으로 공동체 기반 문화 프로젝트는 연구와 더불어 시작되는데, 흔히 참여자들은 좀 더 자신의 공동체에 대해 학습한다. 이따금 참여자들은 자신만의 직접적 경험으로 시작하기도 한다. 이 경우 자신의 주변 환경과 이웃에 대한 내면화된 지식을 깨닫고 표현한다. 그에 따라 이미 정보를 풍부하게 소유하고 있음을 인지하게 된다.

그러나 자기 성찰을 통한 연구는 한계가 있다. 어떤 한 개인의 경험도 집단 현실을 대체할 수 없기 때문이다. 공동체예술가들은 역동적이고 상호적이고, 더 넓은 공동체와의 연루에 개방된 연구 방법을 고안한다. 예를 들어, 프로젝트 참여자들은 종종 미디어 도구들(카메라, 녹음기, 비디오카메라, 가끔은 형형색색의 소품, 의상, 주목을 끄는 휴대용 디스플레이 장치)을 갖춘다. 가족 구성원들, 이웃들, 행인들을 관찰하고 그들의 이야기를 수집하기 위해서이다. 하나의 목적은 정보 획득이다. 이에 동등하고 통합적인 또 하나의 목적은 공동체 구성원들에게 스스로의 진실에 대해 발언할 기회를 제공하고, 그들 공동체의 집단적 현실을 표현할 중요한 역할을 수행하게

하는 것이다. 이런 유형의 참여적 행동 연구는 언제나 깊은 배움을 추구함으로써, 공동체 문화개발 프로젝트가 현실의 공동체 지역의 관심사에 그 근거를 두고 있음을 확인한다.

대화

공동체가 논쟁적인 문제들로 인해 분열될 때, 때때로 공동체 문화개발 프로젝트는 더 큰 양극화를 초래하는 토론 방식보다 오히려 대화의 기회들을 더욱 창조할 수 있다. 다양한 예술적 미디어는 논쟁 당사자들이 공정하다고 느끼는 방식으로 대립 관점들을 표현하는 데 사용될 수 있다. 모든 갈등이 윈-윈 해결책을 가지지는 못한다. 이해관계들이 본질적으로 조화를 이루지 못할 수도 있고, 때가 무르익어 누군가가 이길 수도 있다. 그렇지만 만일 절충의 해결책을 찾을 수 있다면, 객관화와 생색내기를 피하는 대화는 종결의 수단으로서 아주 중요하다. 종종 진실한 경험과 포괄적인 대화는 현실에서의 열린 교류가 가능하다는 사실을 새롭게 느끼게 해준다.

예를 들어, 앞 장에서 언급했던 소전 극단의 '우리 학교를 목격하다 프로젝트'를 생각해보자. 2004년 3월에 시작한, 다민족적이고 다중 언어적인 앙상블 연극단은 오리건 주 내 열악한 공립학교와 관련된 학생, 교사, 교직원, 활동가, 시민 등을 인터뷰했다. 목표는 동시대 교육 논쟁에 대한 모든 견해와 양상을 하나의 연극작품에 모아서, 지역 도처의 공동체 관객들과 토론하고 그들 앞에서 공연하는 것이었다. 이 대화들은 인기가 있고 열정적이었다. 이전에는 다루기 힘들었던 문제점들에 대한 진실한 상호 논의의 가능성을 보임으로써 교육자들에게 깊은 인상을 심어주었다. 다음 해에 진행할 새 프로그램도 기획되었다. 소전 극단은 교육 부문 예술정책과 포틀랜드 5개년 계획의 새로운 비전을 수립할 자문위원회에 참여해 달

라는 요청을 받았다. 왜냐하면 소전 극단은 현실의 대화를 발전시키는 방식으로 공동체의 목소리를 주의 깊게 듣고 다시 그것을 공동체에 반영하는 능력을 입증했기 때문이다.

기록과 분배

상당수의 공동체 문화개발 사업은 억압, 거부, 혹은 치욕 등에 의한 눈에 띄지 않은 현실을 밝혀내려는 욕구로부터 시작된다. 흔히 여러 프로젝트들은 인쇄물, 동영상 미디어 혹은 시각적 설치예술이든, 공적 이야기에 이의를 제기할 수 있는 어떤 종류의 영구적 기록 창조를 목표로 한다.

시애틀의 윙 루크 박물관은 일관되게 태평양 연안 북서부의 아시아계 미국인 공동체 구성원들이 제공하는 이야기와 물건에 기반을 두고 전시를 개최하면서 여러 프로그램들을 진행해왔다. 2002년에 윙 쿠르 박물관은 '만일 피곤한 손이 말할 수 있다면 프로젝트'를 시작했다. 아시아계 미국인 의류 제작자들(북서부 지방의 의류 산업을 지탱하는 일본, 중국, 필리핀, 베트남의 여성들)이 구술 인터뷰를 비롯해 비디오, 아카이브 사진, 공예품 같은 작업장의 장치들과 의복 등을 통해 그들의 사적인 이야기를 공유한다. 2005년에는, '새로운 대화 계획 시리즈'의 일환으로 베트남계 미국인을 위한 〈사이공 몰락 30년 후〉라는 전시를 열었다. 이 전시는 계층과 이데올로기적 경계를 넘어 모든 세대의 베트남계 미국인을 위한 공간을 창조함으로써, 미국으로의 대량 이주를 촉발시킨 역사적 사건에 대한 자신들의 경험과 의견을 공유했다. 단일하게 선호의 의미로서의 우선권을 주장하는 공식 역사관과 대조적으로, 이 프로젝트는 동일한 사건들이 심지어 문화 공동체 내에서도 아주 다른 의미를 지닐 수 있음을 지적했다. 윙 루크 박물관 측의 자료를 살펴보자.

전쟁의 상처를 직접 경험했거나 정치범이었던 나이 많은 베트남인들에 따르면, 4월 30일은 일종의 '홀로코스트의 날'로 여겨졌다. 그날에는 조국의 상실을 애도하고 사회주의를 비난했다. 또한 많은 젊은 베트남계 미국인들에게 4월 30일은 자신들의 새로운 고향을 되돌아보고 미국에서의 생존과 성공을 기념하는 날이기도 했다. 이렇게 2005년 4월 30일 시애틀에서는 이 기념일을 지키는 두 이벤트가 열려 서로 다른 견해들이 표명되었다.

공동체예술가들은 다른 공동체 성원들과 더불어 상상 가능한 각종 미디어(출판, 전시, 벽화, 공연, 그리고 비전통적인 형식의 공연, 문서 또는 서사 영화, 비디오 프로그램, 컴퓨터 멀티미디어)를 통해서 그런 자료들을 전시한다.

공적 공간에 대한 요구

주변부 공동체 구성원들에게는 그들의 문화를 표현하기 위한 공적 공간이 부족하다. 구체적으로 말하면, 그들은 더 번창한 이웃이나 공동체의 기관, 시설, 편의 장비에 동등하다고 할 만한 것들을 거의 가지고 있지 못하다. 가상공간의 측면에서도, 매스 커뮤니케이션에 대해서도, 그들은 동등하게 접속하지 못하는 것 같다. 그로 인해 만연한 상업미디어의 선정적이고 부정적인 영상들에 대해 감각적 균형을 유지할 기회조차 부족하다. 많은 공동체 문화개발 프로젝트들은 이러한 사실에서 출발해, 지역 삶의 질을 향상시키는 것을 목표로 자기 공동체에 스스로 창조한 편의 시설을 추가하거나 자신들의 관심사를 가시화하고자 한다.

1980년대 후반, 릴리 이에는 도심에 거주하는 이웃들과 함께 필라델피아 기반의 '예술과 인문학 마을'을 만들어 지역 주민들로 하여금 비어 있는 북필라델피아 땅을 공원과 정원으로 바꾸었고, 그곳에서 자신들의 성취를

축하하기 위한 다원예술 페스티벌을 열게 했다. 그 마을에 인접한 지역은 9개의 공원과 정원, 벽화가 특징인 골목길을 포함하고 있다. 천사로에는 9개의 인상적인 에티오피아식 천사 성상이 있다. 명상공원은 중국식 정원, 이슬람식 마당, 서아프리카식 건축에서 영감을 받았다. 채소농장은 지역의 지속가능한 농업 프로젝트의 첫걸음이었다. 청년공원은 젊은 참여자들과 함께 만들었는데, 시멘트와 모자이크로 된 사자 한 쌍이 입구를 지키고 있다.

2005년에 이에는 새 프로젝트인 베어풋 예술가들(www.barefootartists. org)을 통해 2년짜리 '르완다 힐링 프로젝트'의 포문을 열었다. 이 프로젝트는 '생존자 마을 프로젝트'를 포함하고 있었는데, 집을 잃어버린 집단학살 생존자들을 위해 지역 아이들과 함께 새 집을 짓고 그곳에 벽화를 그려 그들만의 새로운 공간을 만들어주는 것이 목표였다.

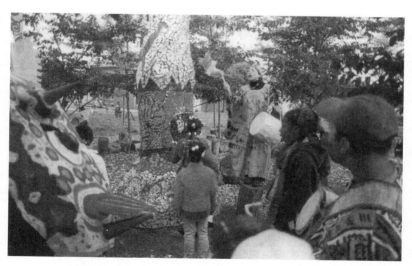

2000년 10월에 열린 쿠젠가 파모자 연례 페스티벌에 참여한 필라델피아 '예술과 인문학 마을' 창립자 릴리 이에와 그의 친구들.
Photo ⓒ Matthew Hollerbush 2000

켄터키 주 화이츠버그에 있는 애팔숍(www.appalshop.org)은 멀티미디어예술·교육센터로서, 1969년부터 청년들을 위한 일자리 창출 계획 재원을 위한 '빈곤과의 전쟁 기금'을 받고 있다. 애팔숍의 의도는 애팔래치아 청년들에게 미디어 사용 기술을 교육시켜 영화와 텔레비전 산업에 취업하게 함으로써 빈곤으로부터 벗어날 수 있도록 돕는 것이었다. 젊은 영화감독들은 묵을 가정을 선택한 후 각자 영화를 제작하고 정형화된 미디어를 향해 자신들의 진솔한 애팔래치아 이야기를 전한다. 오늘날 애팔숍은 극장, 문화센터, 영화제작과 배급 프로그램, 자체 텔레비전 시리즈, 라디오 방송국, 그 밖의 다른 계획들을 운용하고 있다. 애팔래치아 미디어협회를 통해, 지역 출신 청년 세대는 비디오카메라와 오디오 장치 사용법을 배우고 공동체 전통과 그들이 직면한 복잡한 문제들을 기록한다. '애팔래치아 미디어협회 프로그램'에 참여한 나타샤 왓츠는 2006년 초 웨스트버지니아 주에서 광부 12명이 지하에 갇혀 사망한 사고에 대해 이렇게 언급한다.

웨스트버지니아 주에서 미디어는 며칠 내에 떠날 것이다. 그곳에 있는 사람들은 영원히 이 재앙과 그보다 더한 것을 영원히 느낄 것이다. 몇몇 손실은 크게 주목받지 못했지만, 그것들은 계속 발생한다. 우리는 시커멓고 딱딱한 폐를 가진 은퇴한 광부들의 거친 목소리를 들을 수 있다. 광산 일이 얼마나 위험한지는 쉽게 잊힌다. 나에게 그 일은 내가 자란 곳에서는 그저 매일 일어나는 것일 뿐이다.

레지던시

'마을예술가'(이 책 제5장에서 다룬다) 접근법 같은 공동체 장기 레지던시 모델들이 널리 퍼지고 있다. 공공기관들은 공동체 문화개발 사업을 자신

의 교육적·조직적 목표를 발전시키기 위한 합법적이고 효과적인 방식으로 보고 있다. 마을예술가는 유럽에서 제2차 세계대전 이후에 특정 목적으로 구축된 뉴타운의 거주민들을 돕고, 무명의 구조물과 공적 공간으로 남겨질 수밖에 없는 뉴타운에 자신의 존재를 각인시킨다. 이 모델에서 예술가는 공동체 내에 거주하며 공동체를 위해 복무하도록 지자체 당국에 의해 고용된다. 스코틀랜드 글렌로세스에서 1968년부터 작업했으며, 최초의 마을미술가로 알려진 데이비드 하딩은 마을미술가가 어떻게 필수적이고 현재적인 역할로 이해될 수 있었는지 다음과 같이 설명한다.

글렌로세스에 온 나는 65세에 은퇴하기로 계약하고 마을 공무원으로 채용되었다. 나를 어디에 배치할 것인지에 대해 여러 논의가 있었다. 나는 기획부서에 소속되기를 바란다고 제안했다. 이는 합리적인 생각이었다. 내가 기획부 회의에 참석해 도시계획 담당자들과의 초기 논의에 참여해야 한다는 의미였기 때문이다. 2년 뒤, 나는 그 마을에서 역사적인 결정이 내려졌다고 느꼈다. 계획 브리핑의 일부는 기획부가 아닌 건축가와 기술자에게서 나왔다. 거기에는 "예술가는 개발의 모든 단계에서 자문을 받아야 한다"는 조항이 포함되었다. 물론 그것은 이상적이었으나 논란이 생기면 취소할 수도 있는 것이었다. 나는 그 마을의 계획 주택에서 지내기로 결정했다. 왜냐하면 관련 환경을 체험하는 것이 중요했기 때문이다. 나는 그 도시의 직접노동구역에 작업실을 만들었다. 또한 2년 후에는 건설인연맹에 가입했다. 나의 작업 대부분이 건설현장에서 이루어졌고, 그곳에서 일하는 사람들과 함께 있는 나 자신을 확인하는 것이 정치적으로 매우 중요하다는 사실을 깨달았기 때문이다. 나는 건설노동자들이 건설현장에 있는 재료들만을 사용해 그들의 잠재된 기술을 선보일 수 있도록 하고 싶었고, 그런 기회를 잡기 위해 노력했다. 그 작업의 대부분은 그들에 의해 실행되거나 완성되었다.

미국에서는 장기적이고 변동 가능한 예술가-공동체 협업에 보조금을 지급하려고 하는 지역 개발 당국의 의지를 찾아볼 수 없다. 그래서 미국의 레지던시는 기간이 짧고 그 영역도 협소한 데다 결과 지향적이다. 미국에서 실행된 전형적인 레지던시 프로젝트는 예술가와 공동체 구성원들 사이에 현재적이고 변동 가능하며 협업적인 관계성을 발전시키는 대신, 한 학기 혹은 그보다 더 짧은 기간에 걸쳐 학교와 예술가를 서로 연결시킨다. 또는 특정 단체(예를 들어, 노인센터)의 의뢰인들을 위해 특정 결과물(예를 들어, 벽화)을 며칠, 몇 주, 혹은 몇 달 내에 만드는 예술가나 단체에 보조금을 지급한다.

그럼에도 몇몇 예술가들과 후원 단체들은 더 길고 지속가능한 협업의 원천 자원들을 발견하고 있다. '시간 속 엽서들'은 시애틀 문화예술국의 '시애틀 도시공간 변형을 위한 예술가 레지던시'가 주최한 공동체-건설예술 프로젝트이다. 이 프로젝트는 사운드, 미디어, 공동체 시각예술가들, 가와베 기념 주택(공적기금 지원에 의해 시애틀 국제 지구에 지어졌다) 거주자 사이의 협업이다. 예술가 르네 융은 주민들과의 인터뷰에서 걸러낸 이미

시애틀의 가와베 기념 주택에 있는 유리 패널 벽화. 르네 융과 마을 어른들의 협업 작품이다.
Photo ⓒ Rene Yung 2005

지와 텍스트를 사용해 16개 세트의 다중 언어 엽서를 만들었다. 예를 들어, 한 엽서는 남성의 손이 그의 몸을 향해 동작을 취하는 2개의 이미지를 보여준다. 한 이미지에서 손등은 위를 향하고 다른 하나에서는 그 반대이다. 한국 강원도에서 태어난 정택상의 엽서에는 "(미국에서는) 모든 것이 다르다. 심지어 이쪽으로 오라는 제스처마저"라는 텍스트가 써 있다. 그 엽서는 널리 배포되었다. 엽서를 받은 사람들은 자신의 경험을 직접 엽서에 적어 되돌려 보낸다. 엽서 이미지는 가와베 기념 주택 입구에 있는 건축용 유리 패널에 부착되었다. 주택 입구는 방문객들이 노인들의 구술 역사와 그들이 고른 음악을 제공하는 청취 공간과 조응한다. 지금 이 글을 쓰고 있는 사이에도, 그 프로젝트의 또 다른 구성 요소들이 진행되고 있다.

불행히도, 지속가능한 현재적 협업을 위한 자원들은 드물다. 그렇게 변할 수 있는 공동체 사업에 관여하는 한 예술가는 장기적 위임과 기금이 보장되지 못했을 때 미래의 가능성에 어떠한 제동이 걸리는지 다음과 같이 설명한다.

우리는 우리가 공동체를 위해 헌신할 것을 장기간 위임받았다고 알고 있지만 지역 주민들에게 우리가 어느 범위까지 위임될 수 있는지 말해야만 한다. …… 만일 우리가 장기간 위임을 받았는데 자금 지원이 악화된다면, 그러한 위임은 의도하지 않은 결과를 낳을 것이다.

주제와 방법

공동체 문화개발 프로젝트들은 다양한 예술 형식을 이용해 공동체 정체성과 유동화와 관련 있는 핵심 주제들에 초점을 둔다.

역사

공식 역사는 확실히 주변부 공동체의 지속적인 긍지와 희망을, 즉 가장 깊은 곳에서 공명하는 진실들 대부분을 배제한다. 그러한 것들이 살아 있는 사람들의 기억으로부터 사라질 때, 미래의 상상을 구성하는 많은 이미지들과 관념들은 고갈된다. 존 버거는 이렇게 말한다.

과거는 그것이 발견되기를, 정확히 무엇인지 인식되기를 절대로 거기서 기다리지 않는다. 역사는 항상 현재와 과거 사이의 관계에서 구축된다. 따라서 현재에 대한 두려움은 과거의 신비화를 만들어낸다. 과거는 살아 있는 것을 위해 존재하지 않는다. 그것은 우리가 행동하기 위해 퍼 올린 종결의 우물이다.[1]

종종 주류 역사는 기념비적인 공적 사건(전쟁, 조약)과 연관된 영웅과 악인의 행동에 특권을 부여한다. 공동체 문화개발 실천을 관통하는 강력한 선(善)은 평범한 삶들의 1인칭 증거와 물건을 공유함으로써 인간적인 규모의 정보와 의미를 덧붙인다.

구술사는 무수히 많은 연극, 출판, 벽화, 미디어 생산물의 기초를 형성해오고 있다. 그러한 프로젝트들의 성과에 대해, 10대와 함께 작업하는 조직을 꾸려온 어느 감독은 이렇게 설명한다.

구술사: 이제 이것이 진정한 관계성 구축이다. 이것은 세대를 아우른다. '구술사 프로젝트'는 내가 한 작업들 가운데 가장 놀랄 만한 것이었다. 대학을

1 John Berger, *Ways of Seeing* (penguin, 1972), p.11.

갓 졸업한 20대 젊은이들은 우리의 프로젝트에 흥미를 보였고, 프로젝트 작업을 위해 훈련하고 관리해야 할 아이들도 있었다. 그들 가운데 몇몇은 고무줄을 튕기거나 아무것도 하지 않으면서 시간을 보냈다. 나는 이 아이들에게 변화가 필요하다고 느꼈다. 우리는 그들에게 패드, 테이프 녹음기, 카메라를 주고 이웃의 이야기들을 모아오게 했다. 그런 이야기들 대부분은 우리가 이전에는 깨닫지 못했던 것이다. 매우 짧은 기간에 우리는 그들이 더 이상 빈둥거리는 아이들이 아니라 책, 전시, 공연의 제작자로 바뀌었음을 확인했다. 이제 나는 꿈과 포부에 대해 그들과 이야기를 나눌 것이고, 그들은 "아마도 나는 영화관에서 일해야 할 것 같아요"라고 말하거나, 혹은 미술관에서 일한다거나 "내가 책을 쓸 수 있을까요?"라고 말하게 될 것이다. 또한 당신은 그들이 무엇을 할 수 있는지 알아내려고 노력할 뿐만 아니라 이 나라에 적응하려고 애쓰는 아이들이라는 점을 이해해야만 한다.

또 다른 예로, 알래스카 싯카 지역을 기반으로 한 공동체예술가 엘렌 프랑켄슈타인(www.efclicks.net)은 지역 청년들과 함께 비디오와 정물 사진 프로젝트를 진행하면서, 자칫하면 '그저 그런 아이들'이라고 치부해버릴 수 있는 더 큰 공동체 구성원들의 경험을 묘사한다. 〈서성거리지 마세요〉는 협업해 만든 영화이다. 영화에는 10대와 영화제작자 모두가 만든 비디오 장면이 삽입되었고, 'No Loitering'이라고 써진 표지판이 흔하게 보이는 공동체에는 젊은이들이 표현 욕구를 배출할 만한 공간이 부족하다는 점을 다루었다. 지역 고등학생들과 함께 진행하고 있는 '벽을 향한 시선들 프로젝트'는 알래스카 원주민 예술가들과 노인들의 흑백 초상화 아카이브를 만들고 있다. 학생들은 사진도 찍고 인터뷰도 하면서 프로젝트 과정 중의 느낌을 글로 적는다. 2005년에 초상화 연작과 다른 프로젝트 결과물의 일부는 알래스카 전역의 문화센터를 순회했다. 프로젝트 참가자들은 자신

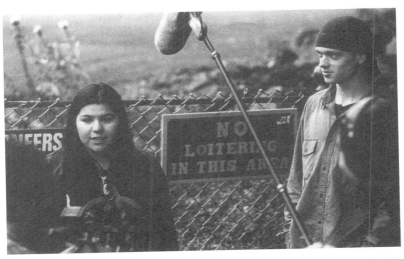

펜스에 붙은 표지판의 문구에서 'No Loitering'은 알래스카 주 싯카 지역에 거주하는 청년들을 다룬 영화
〈서성거리지 마세요〉의 제목이다.
Photo ⓒ James Poulson 2000

들의 목표를 이렇게 설명했다. "우리를 주시하는 그 '벽을 향한 시선들'을 바꾸기 위해, 공동체에 살고 공동체를 이끄는 이들의 모습을 반영하려는 것이다."

이와 비슷하게, 민간설화와 전통 이야기가 공동체에서 잊히지 않도록 하는 것이 문화적 지속성을 주장하고 앞으로 나아갈 수 있는 길을 선택할 수 있도록 돕는 전통 유산 이용법이 되고 있다. 어느 공동체예술가는 자신이 문화개발 영역에 입문할 당시의 영감을 이렇게 기술했다.

내 할머니, 증조할머니, 아버지 ……. 그들은 자신들의 노래, 춤, 이야기를 서로 나누었다. …… 우리는 우리의 이야기, 우리의 기쁨과 슬픔, 우리가 어떻게 생존하는지, 누구를 사랑하고 싫어하는지, 우리의 삶에 닥친 위협에 어떤 식으로 대처하는지, 우리의 축하 방법이 무엇인지 말한다. '이 모든 이야

기들'은 '사람'으로서 우리의 생존 비밀이다. 우리는 사람들이 진실한 이야기를 말하게 해야 하고, 부정적인 고정관념으로부터 벗어나게 만들 필요가 있다. 텔레비전, 신문, 라디오, 영화, 노래, 이야기를 통한 우리 모두의 삶에서, 우리는……우리 공동체가 게으르고 말을 하지 못하고 좋지 않은 냄새가 난다고 들어왔다. …… 우리가 듣지 못한 것은 바로 진실이다. 그 진실을 들을 수 있는 유일한 방법은 우리가 각자 스스로의 이야기를 말하는 것이다. 우리의 이야기를 말함으로써, 우리는 고정관념에 도전한다.

정체성

매스 미디어가 권력을 행사하면서부터 미국의 문화 정체성은 '백인 중산층'과 '그 외'라는 2개의 범주 아래, 뭉뚝한 도구로서 오랫동안 기능해왔다. 다양성이 성장하면서 더 큰 차이가 동반되지만, 그 범주는 여전히 거칠다. 즉, 아시아인, 라틴 아메리카인 등 각각의 특수한 군집을 포섭할 뿐이다. 어떤 문화유산도 아시아나 유럽 대륙만큼 광범위한 범주로 적절하게 표현될 수 없다. 현실의 우리는 시칠리아인이거나 라트비아인이고, 펀자브인이거나 타밀인이다. 그리고 심지어 그러한 범주 안에서도 우리는 가족 유산과 결혼에 관한 별개의 이야기들을 지니고 있으며 땅 위의 특정 공간, 믿음과 관습의 특정 시스템과 연결되어 있다. 또한 계층, 성, 신체 능력 수준에 따른 삶의 조건을 가지고 있다. 당신은 내가 백인이라고, 혹은 유럽계 미국인이라고 말할 수 있다. 하지만 그것이 내가 살아온 경험에 대해 무엇을 드러내는가? 내가 1세대 미국인이라고, 고향의 견딜 수 없는 조건으로부터 도망친 러시아인이고 폴란드계 유대인의 손자라고 말하는 것은 어느 정도 나와 당신을 더 가깝게 만들 수 있을지는 모르지만, 내가 지닌 특수함과 당신과의 거리는 여전히 멀다.

아주 빈번하게, 공동체 문화개발 프로젝트는 수동적 객체가 아닌 역사 창조자로서 스스로를 바꾸려는 방식으로 민족, 성, 계층 정체성을 재발견하고 주장하는 참여자들과 함께 이루어진다. 특수함의 정체성에 근거를 두고, 개인과 공동체는 (서로 다르지만 같은) 동등체로 만날 수 있다.

예를 들어, 샤이강 마마 극단은 청 치아오가 설립한 타이완의 극장 지원 사업의 결과물로서, 하카라는 전통마을에 사는 여성들이 참여했다. 보알의 기법(이 책 제5장에서 언급한다)을 사용함으로써, 샤이강과 청 치아오 두 여성은 2003년에 〈마음의 강〉을 제작했다. 이 작품은 여성이 말하는 것에 대한 하카 마을의 금기를 여성 스스로 초월할 수 있게 하는데, 보호받은 작업 공간에서의 토론과 경험에 기초를 둔다. 이 프로젝트는 철저하게 경계적인 문화에서의 여성 역할에 대해 그동안 말할 수 없었던 현실을 표면화했다. 로널드 스미스는 이 프로젝트를 다음과 같이 말한다.

샤이강의 작업실에서, 청 치아오는 함께 운동하고 대화했다. 마마의 비판적 사회의식을 일깨우고, 그들을 수동적이고 목소리 없는 관찰자로서의 역할로부터 샤이강 공동체 내의 변화를 도모할 적극적 참여자로 이끌려는 의도에서였다.

〈마음의 강〉 오프닝 무대에서 낭독되는 시는 암울한 현실을 시적이고 연상적으로 묘사한다.

내 마음에 강이 흐른다
나는 기억한다, 절대 잊지 않을 것이다
나와 함께한 그 젊음의 날들을
나의 눈은 빛의 첫 깜빡임 같다

나는 목장에서 깨어난다

내 꿈은 고요하고 서늘한 밤을 기다린다

나뭇잎은 하늘의 별들처럼 빛을 낸다

시간과 젊음은 지나가고

이 세상 모든 여인들처럼,

그들은 스스로를 태우는 양초처럼 빛을 낸다.

문화적 기반 시설

　주변부 공동체는 경제적 기반 시설만큼 문화적 기반 시설도 부족하다. 경제 발전의 목적이 공동체 내의, 다른 번영의 원천들 사이의 자금과 상품의 흐름을 축적하는 것이듯, 공동체 문화개발은 문화적 정보와 원천의 흐름을 축적하고자 한다. 이 목적을 앞당기기 위한 한 가지 방법은 사회 변화를 위한 문화 도구들을 효율적으로 사용할 수 있도록 사람들을 훈련시키는 것이다. 그리하여 그들 스스로를 자신의 공동체 내에서 예술가로서 내세우고, 문화자본에 대한 자신들의 기여를 인식시키는 것이다.

북부 캘리포니아 유키아 극단의 '의미 있는 장소 프로젝트'의 마지막 장면.
Photo ⓒ Ukiah Players Theatre 2005

　예를 들어, 2005년에 북부 캘리포니아의 농가에서 공동체예술을 지향하는 그룹 유키아 극단(www.ukiahplayerstheatre.org)은 자신만의 집을 만드는 사람들을 위해 공동체 소유지 내에 있는 특정 장소의 의미에 초점을 맞춘 '의미 있는 장소 프로젝트'를 펼쳤다. 유키아 극단은 글쓰기와 디지털 스토리텔링 워크숍을 제공함으로써 참여자들이 일련의 토론과 연습을 통해 그들이 의미가 있다고 선택한 지역 장

소에 관해서 개성 있고 흥미로운 이야기를 쓰도록 했다. 참여자들의 연령대는 각양각색이었다. 선조 대(代)에서부터 그 땅에서 수천 년을 살아온 포모 인디언들, 새롭게 정착해 여전히 영어를 배우고 있는 라틴계 지역 주민들, 1970년대 '다시 땅으로' 시대에 돌아온 몇몇 거주자들과 그의 자녀들, '다시 땅으로' 2세대, 농업과 목재업을 한 가족들 등, 이들이 쓴 글은 참여자들이 만든 간단한 사운드-이미지 이야기의 내레이션이 되었다. 완성된 디지털 스토리는 컴퓨터 멀티미디어로 체험되거나 단편영화로 상영되었다.

이 워크숍은 계속해서 이러한 미디어를 공동체를 위한 라이브 연극에도 접목시켰다. 즉, 디지털 스토리는 언어와 움직임을 결합한 라이브 퍼포먼스로서 2개의 스크린에 투사되었는데, 공동체 구성원 25명을 등장시켰다. 프로젝트 결과물은 공동체 생활에서 일어난 아주 중요한 사건과 동시에 만들어졌다. 개발을 위한 전례 없던 제안이 시청과 카운티위원회에서 논의에 붙여졌다. 앞으로 농촌 공동체에 잠재적으로 엄청난 영향을 끼칠 주택단지 700채와 거대 규모의 대형 할인소매단지의 요청이 그것이다. 결과물은 프로젝트 기획자들에 의해 공동체 회의에서 반복 인용되었고, "지혜롭지 못한 개발에 대항할 뿐만 아니라 좀 더 중요하게는 지역의 농업적 성격과 미덕을 보호하는 동안 주택·산업·직업을 개발시킬 일종의 성장을 상상하고 표명하기 위해, 공동체로서 함께 일할 집단적 책임감에 대한 공공의 대화에 집중"하도록 도왔다.

문화적 기반 시설을 구축하는 또 하나의 방법은 공동체 구성원들을 위한 일종의 배출구를 만듦으로써 문화개발과 경제 발전을 직접 연결하는 것이다. 예를 들어 뉴올리언스를 기반으로 한 그룹 젊음희망/청년예술가(약칭 YA/YA, www.yayainc.com)의 미션은, "예술적으로 재능 있는 도시의 청년들이 창의적인 자기표현을 통해 직업적으로 자립할 수 있도록 하는 교육 경험과 기회를 제공하기"이다. YA/YA는 1980년대 후반부터 시작한

워크숍에서 청년들로 하여금 직접 의자에 페인트칠을 하게 한 것으로 유명하다. 다른 프로젝트들에서는 청년들이 디자인하고 제작한 의류, 벽화, 환경에 집중한다. 예를 들어, 2004년 YA/YA의 직물 훈련 프로그램 '도심의 옷'을 통해 기술을 습득한 참여자들은 공동체예술가들과 함께 〈트레메 스토리텔링 퀼트〉를 생산했다. 이 작품은 패널 4개로 이루어졌으며, 각각 뉴올리언스 이웃 트레메(미국에서 가장 오래된 아프리카계 미국인 지역)의 여러 이야기들을 표현한다. YA/YA의 작품은 기관과 참여자들에게 상당한 수입을 창출하며 성공적으로 추진·파급되었다. 2006년에 YA/YA는 지난해에 닥친 허리케인 카트리나의 피해로 크게 재편성되었다. 본부는 피해를 입었고 구성원들은 흩어졌다. 2006년 봄 프로젝트들 가운데 〈카트리나 스토리텔링 퀼트〉에서는 초등학교 저학년 학생들이 허리케인 재해 도중과 그 이후 자신들의 경험과 가정을 묘사하는 1피트 정사각형 크기의 초상화를 만들었다. 아이들이 함께 바느질해서 만든 이 퀼트 초상화는 카트리나 이후에 만들어진 특별 학교 곳곳에 내걸렸다.

앨라배마 버밍엄에 있는 111공간(www.spaceoneeleven.org)은 '도시예술프로그램'을 시작했다. 이 프로그램은 공공 주택에 사는 6~18세의 아이들을 데리고 방과 후 학습과 여름 캠프를 진행한다. 선별된 대졸자들이 견습생으로서 예술가를 보조한다. 이들은 급여를 받고 인턴십을 수행한다. 문화적 기반 시설에 가장 큰 영향을 끼친 것은 2000년 봄에 완성된 버밍엄 도시 벽화였다. 이것은 바우트웰 강당의 벽면을 둘러싸고 있으며, 버밍엄을 가로지르는 주요 고속도로에서 쉽게 볼 수 있다. 벽화에 사용된 2만 8000개의 찰흙 타일은 모두 '도시예술프로그램' 참여자들이 손으로 만든 것이다.

조직

'예술을 위한 예술'의 우위를 주장하는 엘리트 예술 활동과 대조적으로, 공동체 문화개발은 사회 변화와 개인의 해방이라는 더 큰 목표를 위해 수행된다. 몇몇의 경우, 예술 활동은 일종의 연구실 혹은 사회적 행위의 리허설로서 제공된다. 이런 식의 접근법들 가운데 가장 잘 알려진 것은 파울로 프레이리의 해방교육적 실천과 이와 연관된 보알의 '피억압자의 연극'(종종 TO라는 약칭으로 부른다)이다.

'아스트마와 리드에 대항하는 공동체 조직'(약칭 COAL) 산하의 '텍사스 연극과 환경보건'은 남부 텍사스 공동체 그룹들의 연합체이다. 이 프로젝트는 2003년 미국 국립환경보건원의 기금으로 운영되며, 보알의 방법을 사용해 환경오염 영향을 받은 주민들이 과학자, 활동가와 함께 그 문제를 탐구하고 밝히는 상호작용적 연극 체험을 제공한다. 주요 공동체 파트너 '데 마드레스 아 마드레스(휴스턴 근교 북쪽 지역의 엄마들과 아이들이 참여하는 운동)'는 다년간 현장경험에 기반을 두고 태교, 멘토링, 취업지원, 식량은행, 사회적 서비스 등을 지원한다. '데 마드레스 아 마드레스'와 함께하는 공연 협력자 존 설리번은 이 그룹을 "내가 일해온 기관들 가운데 가장 유능한 공동체 기반 조직"이라고 하면서, "그들은 그 공동체에서 심장만큼 중요한 부분"이라고 덧붙였다.

공연할 극단을 구성하기 위해, 공동체 구성원 10명은 피억압자의 연극의 철학과 기술을 훈련받는다. 그리고 지역 공동체에 납과 천식의 영향에 대해 자세히 설명한다. 프로젝트는 2003~2007년까지 4년간 3단계를 거쳤다. 첫 번째 단계에서는 '포럼연극' 방식을 사용해 납 중독이나 천식, 그것에 대한 예방법을 공동체에 인지시켰다. 두 번째 단계에서는 납 중독이나 천식의 배경이 되는 환경적 요소를 드러내고 이 문제에 대한 근본 해결책

'텍사스 연극과 환경보건'이 '포럼연극' 오프닝에서 유동적 신체 이미지의 변화를 조절하고 있다.
Photo by Karla Held 2005

을 명확히 표현한 연극을 만들었다. 세 번째 단계에서도 '포럼연극' 방식을 사용해 COAL의 파트너십과 방법을 평가했으며, 공동체를 모두 순회해 더 넓은 연대를 추구할 〈미래의 우리 이웃〉이라는 새로운 쇼에 반영했다. '텍사스 연극과 환경보건'과 그 협업자들은 비만과 당뇨 예방에 중점을 둔 다음 프로젝트를 이미 계획하고 있다.

아주 다른 모델인 '난민 청년을 위한 다큐멘터리 프로젝트'는 젊은 난민들, '전 지구적 해동 프로젝트', 국제구조협회, 그 밖의 공동체 기관들, 뉴욕에서 활동하는 예술가들 사이의 협업으로서 고안되었다. 젊은 난민 12명은 뉴욕에 거주하며 프로젝트의 핵심 그룹을 이룬다. 그들 대부분은 서아프리카, 발칸 반도, 시에라리온, 보스니아, 브룬디, 세르비아 출신이다. 2001년 9월, 그 그룹은 구성원들의 경험을 공유하고 이해하고, 다른 사람들로부터 증거를 모으고, 사진을 배우고, 글을 쓰고, 인상적인 단편영화를 만드는 데 함께했다. 한 젊은 여성은 자신의 경험을 이렇게 말했다.

나는 나보다 더 큰 고통을 받은 사람은 없을 것이라고 생각했다. 그러나 다른 사람들의 이야기를 듣고 난 후, 그런 일이 단지 나에게만 해당하지 않고, 세상의 절반이 그러하다는 사실을 알게 되었다. 전에는 그토록 많은 갈등과 전쟁이 있다는 점을 몰랐지만, 이제는 안다. 그래서 그것에 관해 무언가를 할 기회가 있다. 나는 다른 사람들도 그것을 알게 하고 싶다.

이 프로젝트는 더 많이 반복해서 훨씬 많은 대중에게 영화와 출판물을 배포하고, 다른 젊은 난민들로부터 증거를 모으고 있다.

경계와 교차

우리는 혁신적이고 변화무상한 활동들의 성공을 어떻게 판단하는가? 어떠한 이질적 생각이 광범위하게 점증하는 변화를 창조하며 지배적 경향으로서 영향력을 미친다면, 그것은 좋은 결과인가? 아니면 반동적인 생각이 문화적 풍경에서 분명하고 경계 있는 특성을 형성할 만한 충분한 힘을 가지는 편이 더 좋은 것인가? 그동안의 관찰에 비추어보면, 가장 영향력 있는(아마도 가장 시의적절하고 원숙하다고 말하는 것이 좀 더 정확할 듯하다) 생각은 두 가지 모두이다.

대체의학(약초, 촉진 요법, 침술, 그 밖의 비서구적 보건 치료법)을 생각해보자. 몇십 년 만에 이 의학은 주변적이고 미미한 실천으로부터 클리닉, 전문적 기관, 저널, 모든 특정 분야를 포섭하면서 10억 달러 규모의 사업으로 성장했다. 이와 동시에 주요 약학대학들이 정식 커리큘럼에 대체의학(이것은 한때 반란으로 일컬어졌던 것이다!)을 포함시키고, 약국 체인점들은 동종 요법과 약초 규정을 보급한다.

비록 훨씬 작은 규모일지라도, 공동체 문화개발도 그러하다.

예를 들어, 수잰 레이시(www.suzannelacy.com) 같은 예술가들은 개념미술, 설치미술, 퍼포먼스 등의 예술 세계와 공동체 문화개발 영역을 넘나든다. 그녀의 프로젝트 노 블러드/노 파울(약칭 NB/NF)은 1990년대 중반부터 시작되었고, 레이시와 공동체 전반의 청소년 정책에 관여하는 공무원들, 경찰들, 캘리포니아 오클랜드의 번잡한 도시 공동체 젊은이들이 협업한

다. 이 협업자들은 'Teens+Educators+Artists+Media Makers'의 머리글자를 따서 팀(TEAM)으로 불렸다. NB/NF는 다년간 프로젝트 시리즈 가운데 일부로서, 어느 예술가의 표현을 빌리자면 "퍼포먼스, 정책 개입, 신중한 미디어 전략, 참여하는 젊은이들을 위한 직접 서비스"로 구성되었다.

레이시가 묘사했듯이, "NB/NF는 거칠고 경쟁이 치열하고 빠르게 진행되는 '농구 퍼포먼스'에서, 마음속 깊은 상처를 지닌 젊은이가 경찰관에 맞서는 하나의 이벤트이다. 라이브 연기, 미리 녹음된 선수들의 인터뷰, 하프타임에 하는 댄스 공연, 오리지널 사운드 트랙, 스포츠 중계자 등이 등장하는 이 퍼포먼스는 게임의 규칙을 뒤죽박죽 만들어버렸다. 성인 심판은 젊은 심판으로 교체되고, 심판이 없는가 하면(거리 농구의 규칙은 '피를 흘리지 않는 한 어떤 행위도 반칙이 아니'라는 것이다), 마지막 쿼터에서는 관객이 심판이 된다. 이 퍼포먼스는 많은 지역과 국영방송에 보도되었고, 시장과 몇몇 국회의원들도 참여했다". 이 프로젝트는 예술적인 목표뿐만 아니라 협업자들의 사회적 목표도 활성화했다. 즉, "오클랜드 시 의회는 '오클랜드 청년정책계획'을 통과시키고, 청년 지원 프로그램과 '시장 직속 청년위원회'를 위해 18만 달러 기금을 조성했다".

핵심적인 공동체 문화개발처럼, 레이시의 접근법은 협업적이며 사회 변화를 지향한다. 그렇지만 다음 측면에서는 공동체 문화개발로부터 벗어나 있다. 즉, 보수적인 개념미술처럼 과정과 결과가 별개로 존재한다. 그것의 궁극적 결론은 예술 세계가 도출한다. 예를 들어 낙서 벽화, 농구장, 프로젝트를 위한 비디오 인터뷰 등은 도쿄에서 활동하는 개념미술가들과 설치미술가들의 국제전시회에서 나타나는 특징이다. 예술가의 생산물은 또 다른 작가의 회화가 그렇듯이 이리저리 전시장을 옮겨 다닌다. 그리하여 한 예술가 카탈로그의 일부처럼, 자기 나름의 또 다른 삶을 가진다.

행동주의는 공동체 문화개발의 가치와 접근법으로부터 영향을 받아왔

다. 규모가 큰 공동체 문화개발은 그 자체로 행동주의의 한 유형이기보다는 활동가들을 위한 실제 도구들을 창조하는 방법으로 여겨져 왔다. 예를 들어, 2006년 2월 워싱턴DC에서 열린 '조직적인 저항에 대한 국제 컨퍼런스'는 시각예술, 시, 연극, 사회 변화를 위한 협업적 예술 창의성을 전개하기 위한 방법들을 다루는 6개의 세션을 열었다. 워크숍 '음악을 통한 상호적 행동주의'의 개요는 다음과 같다.

음악적으로 표현하는 관념과 사유는 뇌와 정신의 부분들을 자극할 수 있다. 이것은 아무리 진심 어린 단어로도 불가능하다. 아주 성공적이고 포괄적인 움직임들은 좌뇌와 우뇌 모두에 도달한다. 이러한 '뇌 전체'의 상호작용 워크숍은 참여자들이 의식의 음악을 즉각적이면서도 뜻하지 않게 의식의 음악을 공동 창작할 수 있도록 기획되었다. 우리는 발라드, 성가, 상호 연주, 그밖의 다른 음악적 형식들을 통한 표현을 탐구할 하나의 방식으로서 참여자들이 겪은 최근의 사건들과 관심 사항들을 주시할 것이다.

공동체 구성원들의 이야기로부터 나온 창의적 표현은 건강과 치유를 위한 중요 원인으로서 인식되고 있다. 이와 관련한 예로, 캘리포니아 리치먼드에서 활동하는 아트체인지(www.artschange.org)의 미션을 살펴보자.

리치먼드의 다양한 공동체들 사이에서 일어나는 문화적 상호 교류와 그 표현을 뒷받침하기 위해 혁신적이고 예술적으로 의미 있는 전시들을 보여주는 실천은 직업예술가와 의료계 종사자, 환자 사이에 새로운 예술적 전통을 형성한다. 또한 예술이 교육할 수 있고, 의료 기관을 변화시킬 수 있고, 치유의 작업을 더욱 활기차게 할 수 있다는 점을 논증해준다.

아트체인지의 전시에 사용된 주요 공간은 지역건강관리센터이다. 2006
년 겨울 전시의 제목은 〈호박, 푸른 채소, 메기탕을 축하하며〉였다. 오프
닝은 리치먼드 지역의 청년과 음식에 관한 영화와 더불어 시작되었는데,
이웃 연극 단체가 만든 작품이었다. 그 밖에 상호작용적인 건강 부엌 설치
작품, 아트체인지 작가들이 만든 음식에 관한 작품 전시회, 뮤지컬 퍼포먼
스, 토론, 축하 기념 식사도 함께 준비되었다. 공동체 문화개발의 영향력
은 프로젝트가 지역 문화로부터 영향을 받고, 지역 구성원들이 참여해 스
스로의 웰빙을 위한 중요 주제들을 탐구할 때 명백해진다. 즉, 비예술가와
의 직접 협업 결과물보다는 노동에 초점을 맞춘다는 점에서, 그 영향력은
공동체 문화개발의 핵심 가치로부터 시작된다.

현재의 공동체 문화개발 영역은 1960년대에 모양을 갖추기 시작했으며
공적기금이 근간이었다. 그러나 긴축재정과 민영화 10년 후, 예술가들과
활동가들은 지원과 기회를 위해 공공 분야를 주시하기보다는 상업문화의
가장자리에서 일하는 것 같다. 어떤 경우, 상업문화 생산자들이 채택하는
사회적 어젠다는 시장 구성 단위들로 보이는 산업 내 다른 공동체들과의
직접적 연관을 위한 동기를 부여하기도 한다. 예를 들어, 런던 기반의 공
동체예술가 게리 스튜어트는 대중적 상업음악 단체 '아시안 덥 파운데이
션 에듀케이션'(약칭 ADFED)이 개최한 10대들을 위한 음악 워크숍에 대해
이렇게 설명한다.

이 젊은이들 가운데 몇몇은 문화적 공격을 받고 있다. 그래서 그들은 실제
로 여가 활동을 하러 가거나 활동하는 것을 허락받지 못한다. 그들을 위한
안전 공간이 제공된다면, 다른 이들과 소통하는 데 위험하지 않다는 사실을
그들의 부모나 보호자에게 확신시켜주어야만 한다.

워크숍은 10주 동안 이루어졌는데, 그들이 음악을 제작하기 위해 특별한

기술을 배울 수 있게 하는 별도의 기술적 내용들이 포함되었다. 그것과 더불어 인종차별과 강제 이주 반대 캠페인을 둘러싼 여러 문제들에 대한 토론도 있었다. 또한 그들은 분명히 스스로 이슈들을 끄집어낸다. 그들에게는 이민법과 더 큰 세계적 문제들, 인종주의와 기업 권력의 연관성, 제3세계 국가들 같이 그들 개인에게 영향을 미치는 이슈들에 대해 이야기할 기회가 주어졌다.

기본적으로, 음악은 은유의 한 종류로서 이용된다. 워크숍은 그들이 다양한 사운드의 리듬을 탐구할 수 있게 하고 참여자들을 연관성에 노출시킨다. 사람, 경제, 역사 사이의 관계에 대한 일종의 확장된 은유와 같다.[2]

ADFED는 2006년 리치믹스 설립에 기여한 파트너 기관들 가운데 하나였다. 리치믹스는 런던의 새로운 창작 공간으로서, '리치믹스 아시아 여성 창작 콜렉티브'(www.richmix.org.uk/raw.html) 같은 프로젝트뿐만 아니라 각종 상영, 전시, 강연, 퍼포먼스 등을 제공하는 민관문화센터이다. 리치믹스가 지향하는 목적은 다음과 같다.

- 아시아 여성들이 동시대로부터의 피드백을 반영한 문화적 작품을 보여줄 수 있도록 개방되고 교육적인 환경을 만든다.
- 기성 작가들과 새로운 아시아 여성 작가들이 서로 멘토링 관계를 맺을 기회를 구축한다.
- 아이디어와 창의적 협업을 공유할 수 있는 네트워크를 형성한다.
- 그들이 느끼는 주제와 재능이 서로 소통할 수 있는 '리치믹스 프로그램' 기획 팀을 구축한다.

2 Adams and Goldbard, *Community, Culture and Globalization*, p. 162.

공동체 문화개발의 가치는 어느 정도 모든 분야에 스며들고 있다. 인터넷이라는 거대한 민관 기획은 게이머가 대화형 판타지 시나리오를 만드는 사이트에서부터 시각적 예술작품, 음악작품, 문학작품 간의 협업을 이루는 사이트까지 무한 협업적인 문화 상호작용의 공간을 열었다. 이 광활한 가상공간은 모든 가능한 형식과 미디어로 작업하는 다양한 아마추어들과 직업예술가들에게 배출구를 제공한다. 이 글을 쓰고 있는 지금, 인기 있는 소셜 네트워크 마이스페이스에는 예술 분야에 관여하는 약 1300개의 온라인 토론 그룹(북클럽, 사진 그룹을 비롯해 시 혹은 시각예술, 연극, 춤에 대해 토론하는 공간, 디트로이트·샬럿·로스앤젤레스 외의 여러 지역 출신 예술 참여자들을 위한 지역 그룹)이 존재한다.

2004년에 부시가 미국 대선에서 재선되었을 때, 활동가들은 부시에게 반대표를 던진 유권자의 절반을 초대해 웹사이트를 구축했다. 그들은 다른 국가에 사과하는 이미지를 게시했다. 이번 대선이 "다른 나라 사람들에게 어떻게 보였겠는가? 미국은 신중하지 못하고 무능하고 부패한 정부를 자랑스럽게 다시 뽑았다. 미국의 얼마가 그랬는가? 52%이다. 그 나머지인 우리는 경악하고 실망했다". 웹사이트 '여러분 죄송합니다'(www.sorryeverybody.com)에 성명서를 올린 이후 256페이지 분량의 대형 컬러 사진집이 발간되었다. 각 페이지는 2만 6000개의 사이트에 올린 이미지들이 담겨 있다. 세계를 향해 사과하는 텍스트나 그래픽 이미지를 들고 있는 미국인의 모습이 대부분이다.

많은 사람들은 컴퓨터 앞에서 일어나, 커피하우스의 야간 마이크 개방 행사에 가서 자신의 작품을 읽거나 시 낭송 경연대회에 참여한다. 또한 그들은 공예 장식품을 파는 가게에서 공예 강좌를 연다. 그들은 개러지밴드 공연을 하고 공동체 정원에서 조각 땅들을 경작한다. 그들은 그림을 그리고 도자기를 굽는다. 체인숍(개인의 창의적 표현이 지닌 사회적 목적을 확장하

는 데 부응하기 위해 만들어졌다)에서 니트 짜는 법을 배운다. 나는 이런 거대한 대중의 무리가 의식적으로 공동체 문화개발 영역과 연결되어 있다고 주장하려는 것이 아니다. 하지만 그것은 부분적으로 그 영역의 민주화 영향력에 기인한다. 즉, 많은 사람들이 공공 광장과 시장경제의 작은 틈새에서 자신의 창의성을 탐구하고 공유하는 데 권위를 부여받고 용기를 얻었다고 느낀다. 이는 비영리예술 분야에서 주류인 엘리트들의 성향을 비판하는 하나의 암시이다. 이와 관련해 마리벨 알바레즈는 다음처럼 말한다.

비영리예술 단체들 대부분은 누가 예술가이고 누가 아닌지 정의해 나누는 것에 관심 있어 보이지 않는다. 그러므로 어느 아마추어 배우의 의견처럼, 공식적 예술 단체들은 상대적으로 사람들을 참여적 예술 창작과 연관시키는 사회적 거래와 대화에 '관계하지 않는다'. 예술 단체는 사람들이 취미로서 예술 경험을 찾을 때 연기, 노래, 악기 연주, 춤, 그림 그리기를 원하는 사람들을 끌어당기는 공간만은 아니다.[3]

그렇다면 이것이 공동체 문화개발의 전부인가? 다원주의, 참여, 공평이라는 활동 목표를 발전시키는가? 공동체 문화개발 같은 유동적이고 점차 진화하는 실천과 더불어, 두 가지의 서로 대립하고 동일하며 한정적인 어려움이 생긴다.

한쪽 측면에서는 기준과 자격 없이 아주 광범위하게 공동체 문화개발의 실천을 바라본다. 수많은 접근법, 모델, 미디어를 고려하면 공동체를 지향하는 예술 활동이 공동체 문화개발의 형식이라고 말하는 것이 적당하

3 Maribel Alvarez, *There's Nothing Informal About It: Participatory Art Within the Cultural Ecology of Silicon Valley* (Cultural Initiatives Silicon Valley, 2005), p.75.

지 않은가? 다른 측면에는 너무 엄격한 기준을 대거나 순수주의를 추구하는 위험이 존재한다. 이는 그러한 경계선 너머에서 늘 변화하는 반동적 실천에 정통성을 부과한다.

나의 선택은 그 둘 사이에 놓인 줄 위를 걷는 것이다. 유연한 것은 좋지만, 정도가 지나치면 탄력이 떨어진다. 공동체 문화개발 실천은 발전된 예술에서부터 사회과학에 이르는 여러 실천에 점점 영향을 끼치고 있다. 그러나 프로젝트의 문화적 변형력을 약화시키지 않으면서도 무시하거나 지나칠 수 없는 핵심 가치들이 존재한다. 이러한 것들 가운데 가장 우선은, 지향점의 선정과 발동될 사용권에 대한 제어, 그리고 그것의 의의에 대한 표현 등에서의 평등, 진실된 협업에 대한 약속, 저자의(저자가 경험한 것에 대한) 권리에 대한 참여자들의 동의이다.

우리는 주류예술가의 목적을 이루는 데 비예술가의 창의성이 사용된 사례를 자주 본다. 극작가는 자신의 등장인물들을 구술사로부터 도출된 정보에 의존할 수 있다. 설치예술가들은 작품 환경을 구축할 때 비예술가가 제공한 서사, 사진, 물건을 사용할 수도 있다. 그 밖의 예술가들은 대중 퍼포먼스에서 공동체 구성원을 주인공으로 삼거나, 혹은 큰 규모의 시각예술작품을 제작할 개인의 전문 기술(예를 들어, 직조술이나 목공술)을 사용할 수도 있다. 하지만 참여적 요소들에 얽매여 있다면 그 작품은 아무리 아름다울지라도 공동체 문화개발이 아니다. 핵심적 차이는 예술가의 역할에 달려 있다. 개인 예술가의 비전, 그 사람의 미감, 선택, 어휘 등이 공동체 구성원들이 참여하는 작업을 제어할 때, 그 작업은 본질적으로 공동체 문화개발과 관계없다. 얼마나 강력하고 눈에 띄고 감동적인지, 얼마나 그 자체로 예술적으로 타당한지는 상관없다. 왜냐하면 그것은 참여의 평등성이라는 근본 원칙과 협업적 표현의 근본 목표를 침해했기 때문이다.

이것은 단지 기법, 스타일 혹은 기술뿐만 아니라 핵심 목적의 탁월함이

다. 만일 공동체 문화개발이라 칭해지는 것을 어떤 목적, 심지어 강제적인 목적을 위해 적용될 실천으로 치환하지 않는다면, 그것의 기법과 기술은 비판적 해방의 목적들과 분리되지 않는다.

국제개발기관들의 사례를 살펴보자. 그런 기관들이 학습해왔듯이, 에이즈 바이러스 예방이나 그 밖의 질병 위험과 같은 중요한 정보를 전달하는 건강 홍보에는 짧은 희극이나 라디오 방송 혹은 텔레비전 프로그램이 효과적이다. 그런 매체들은 토착적인 스타일과 이야기, 선율을 사용해 정보를 인간화해 지역 수용자들에게 쉽게 전달한다. 이러한 접근에는 몇몇 공동체예술 방법이 채용될 것이다. 즉, 이러한 사업에 임하는 작가와 제작자는 자신들의 메시지가 애초의 의도대로 지역민에 수용될 수 있다고 확신시켜줄 지역의 문화적 가치, 어휘, 금기 등을 충분히 익히기 위해서 지역민들과 상호작용해야 한다. 그러나 그 목표는 중심에서 주변으로 메시지를 더 잘 소통하는 데 있을 뿐이다. 목표 고객이 분명한 상업광고가 증명하듯이, 그런 기법은 주스 대신 설탕이 든 탄산음료 혹은 물을 마시든지, 자생하는 씨앗을 지속적으로 사용하기보다 특허받은 비싼 교배 종자를 홍보하든지, 아니면 병해충 관리를 위한 화학 용품을 소개하든지 간에 그다지 가치 있지 않은 메시지도 잘 전달할 수 있다.

공동체 문화개발을 영민한 광고, DIY(Do-It-Yourself) 장난감 세트, 발전된 예술, 혹은 영감을 전하는 저항 음악과 다르게 만드는 것은 그것의 수단과 목적이 일치한다는 사실이다. 나는 그것들을 정신적인 것으로, 그와 동시에 정치적인 것으로 이해한다. 우리가 공유하는 세상을 이해하고 회복하는 공통의 과업을 위해 각각의 문화 공동체가 특별히 헌신할 수 있게 하는, 오직 인간에게만 유용한 표현 능력들을 활용하기 위함이다. 그래서 나는 사회 모든 부문에 대한 공동체 문화개발의 영향력을 환영한다. 그리고 그것의 통합에 박수를 보낸다. 그와 동시에 나는 그것만으로 불충분하

다고 주장해야겠다. 공동체 문화개발은 또한 완전한 사회적 영향력을 이루기 위해서 반드시 분명하고 가치 지향적인 실천으로 인지되어야 한다. 이는 때때로 한계를 긋고, 어떤 프로젝트가 공동체 문화개발로 불리는 그것의 핵심 가치로부터 너무 멀리 떨어져 버렸다고 발언할 것을 요구한다.

제4장

모범적 이야기

공동체 문화개발 프로젝트에 어떤 모범적 모델이 존재한다고 명시되어 있지는 않다. 그래서 이제, 시작부터 마지막까지의 과정을 보여줄 수 있는 구체적이고 완전한 공동체 문화개발 실천의 예를 독자에게 제공하려면 무언가를 창안해야 한다. 이왕이면 나의 창안이 공동체 문화개발 실천들이 동반하는 놀랄 만한 범주의 가능성을 암시하는 진지하고 광범위한 것이 되기를 바란다. 그렇게 하려면 나는 상상과 자유의 여러 형식들에 관여해야만 한다.

첫째, 나는 충분한 시간을 지닌 예술가-기획자 팀들과 열린 결말의 다년간 프로젝트에 필요한 자원들을 상상한다. 이 프로젝트는 여러 개의 좀 더 작은 프로젝트 요소들을 포괄하고 있고, 그 요소들은 각각 독립될 수 있다(나는 지금 공동체 문화개발 지원이 실제로 열악한 시대에 글을 쓰고 있으므로, 커다란 상상의 도약이 필요하다).

둘째, 나는 특별한 출처에 의존하지 않고, 많은 공동체예술가들에게서 기법과 접근 방법을 차용하고 응용한다. 어느 누구도 공동체 문화개발 방법들의 특권을 가지고 있지 못하고(단, 상당수 그룹들은 공식적 방법들을 고안해냈는데, 이 방법들은 때때로 약어로 알려져 있다), 또한 모든 주제마다 셀 수 없는 변형들이 존재한다. 그럼에도 특정 실천들을 개발하거나 응용한 것으로 유명한 사람들에게 따로 그 업적의 명예를 주지 않고 자유롭게, 아주 자유롭게 차용할 것에 대해 양해를 구한다. 당연히 여기에 언급하지 못한 실천들도 많다. 이 장에서는 그저 일어날 수 있는 것의 견본으로서 특징들을 소개한다.

셋째, 모든 프로젝트들은 참여하는 개개인, 공동체의 특징, 시대정신, 그 밖의 수많은 요인들에 의해 강하고 견고하게 형성된다. 따라서 시시각각의 적확한 평가만이 프로젝트의 총체를 성공적으로 묘사할 수 있다. 나의 딜레마는 호르헤 루이스 보르헤스가 한 단락짜리 이야기 「과학에서의

정밀성에 대해」에서 펼친 것과 비슷하다. 이 글에서 절대적인 정확성을 추구하는 지도 제작자는 대상 영토와 정확히 동일한 크기의 지도를 만든다. 만일 내가 이 책에서 프로젝트의 진행 과정을 정밀하고 포괄적으로 평가하지 못한다면, 지금 상황에서는 필연적으로 많은 것들이 누락될 수밖에 없고 결국 나의 지도를 망치게 될 것이다.

기초

어디: 나는 드라마나 영화 속 '베이사이드'를 묘사하기 위해 샌프란시스코 베이 지구의 특징들 일부를 차용한다. 우리는 단일 가족 주택과 작은 아파트에 거주한다. 인근 공동체들과 비교했을 때 베이사이드에서의 생활비는 그리 높지 않다. 북부 캘리포니아 표준치에 비하면 임대료가 싼 편이긴 하지만, 미국의 다른 지역들보다 아주 높게 느껴질 수도 있다. 사람들은 이 상태에 맞추기 위해서 열심히 일해야 한다.

언제: 2년 후면 베이사이드 100주년이 된다. 그래서 주민들은 과거를 돌아보고 미래를 내다보는 데 관심이 있다. 다행스럽게도 베이사이드에는 공동체 문화개발 프로젝트를 지원할 수 있는 자원들이 있다. 주립 예술기관, 주립 인문학 기관, 역사학회 등은 모두 100주년 프로젝트를 위한 기금들을 운영하고 있고, 지역의 재단들과 기업들 또한 기여 의사를 밝혔다.

누구: 이곳은 가지각색의 공동체이다. 20세기 초에는 작은 항구가 있는, 백인 중심의 농경 지역이었다. 제2차 세계대전 동안 급증한 선박 해상 운송량은 남부의 아프리카계 미국인들을 이곳 군사 산업 현장으로 유입시켰

다. 오늘날 산업 기반은 거의 사라졌고, 경제는 깊이 침체되어 있다. 사람들은 서비스 계통에서 일하거나 도시 직장으로 통근한다. 아시아와 중앙 아메리카 출신 이민자들이 노인 인구에 합해졌다. 내가 사는 곳의 이웃들 가운데 40%는 영어를 제2의 언어로 사용한다. 그들은 세계의 다양한 지역 출신들이다. 우리는 사이좋게 나란히 붙어살고는 있지만, 사실 서로의 삶의 일부에 자리 잡고 있지는 않다. 수년간 이웃으로 살았음에도, 우리는 서로의 이름을 다 알지 못하고 서로의 집에 가본 적도 없다.

팀: 5명으로 구성된 우리 팀에는 사진작가 겸 영화감독, 시각예술가, 연극 배우, 문필가, 음악가가 있다(이해를 돕기 위해 앞으로는 이들의 직업을 이름 앞에 붙이겠다. 예를 들어 영화감독 로자, 화가 조, 배우 밴, 문필가 나요, 음악가 엘리 등). 우리는 모두 지난 몇 년간 이웃센터에서 일하는 행운을 누렸던 공동체예술가들이다. 우리는 경제개발 프로그램 기금, 지역 교육 시스템의 교육 지원 프로그램 기금, 재단 기금, 사회사업 단체들과의 약정금을 모두 합해 급여를 지급하고, 현재 진행 중인 프로젝트들을 지원할 수 있었다. 그리고 이제 '베이사이드 이웃협회'는 '마을 100주년 위원회'로부터 기금을 받아서 2년 후 열릴 대형 이벤트를 준비한다. 그래서 우리와 파트너십을 맺었다.

행동 연구

친목 도모: 이미 우리 팀은 베이사이드에 어느 정도의 인맥과 협력 단체를 가지고 있다. 그럼에도 그곳에는 아직 우리가 모르는 사람이 많고, 또 그 반대로 우리를 모르는 사람도 많다. 따라서 우리는 오래된 관계들을 새롭

게 하고, 새로운 주민들이 적극 참여해 사업의 진행을 도울 수 있도록 그들과 친목을 도모해야 한다. 우리의 방식은 '행동 연구', 즉 행동에 의한 학습이다. 우리는 꼼꼼하게 지역 문화를 살펴봄으로써, 홀로 고립된 아웃사이드 연구자이기를 거부하고자 한다.

이를 위해 우선 공동체 그룹들과 연관 있는 사람들, 마당발로 알려져 있는 사람들의 리스트를 만든다. 그다음 그 리스트를 배분해 리스트에 있는 사람들을 모두 방문한다. 그들 각각에게 2년 후 있을 마을 100주년 행사를 기념하기 위해 베이사이드 주민들이 그들의 공동체에 대해 배우고 또적극 참여할 수 있게 우리가 돕고 싶어 한다는 점을 설명한다. 마을 주민들과 협업하기 위해 우리는 그들이 원한다면 우리의 기술을 이용할 수 있도록 도울 것이다.

우리는 과거 프로젝트들에 대한 정보를 공유한다. 대부분은 적어도 하나의 프로젝트를 경험한 적이 있다. "선생님께서는 기독교 청년회에서 아이들과 함께 이 벽화를 그리셨군요! 제 아들은 정원 부분을 그렸답니다. 우리가 그 벽을 지나갈 때마다 아이가 참 자랑스러워한답니다!" 이런 식의 연결 고리가 점차 다리를 만들어간다. 하지만 그 주요 연결 고리는 누군가가 이야기를 시작할 때 형성된다. 따라서 우리는 각각의 사람들에게 다음과 같은 몇 가지 일반적인 질문들을 한다.

- 당신은 이곳에 얼마나 오래 살았습니까? 어째서 이곳에 살게 되었습니까?
- 당신은 베이사이드의 어떤 면이 맘에 듭니까? 이곳에 살면서 가장 좋은 점은 무엇입니까?
- 당신이 베이사이드에서 한 가지 바꾸고 싶은 게 있다면 무엇입니까?
- 당신이 만약 이곳에서 프로젝트를 시작한다면 누구와 꼭 이야기를 나눌 겁니까? 또 그 이유는 무엇입니까?

• 참여해야 하지만 참여하지 않을 것 같은 사람은 누구입니까?

이상의 질문들로 이루어진 인터뷰를 마친 후 모인 우리는 수집한 모든 대답들에 대한 자료를 공유해 설문에서 언급된 개인들과 기관들의 핵심 리스트를 작성한다. 또한 사람들이 베이사이드에 관해 이야기한 것들을 모아 자료를 만든다. 우리가 하나의 팀이 되어 그 자료들을 검토하고 토론할 때, 특정 테마들이 제시된다.

이곳에 지속적으로 인구가 유입되고 있다. 또한 베이사이드에는 몇 세대에 걸쳐 살아온 여러 그룹이 있는데, 그들은 베이사이드에 강한 애정을 가지고 있다. 그 속에 노스탤지어, 상실, 애착, 희망, 흥분, 불안 등의 많은 감정들이 서로 섞여 있다.

사람들이 가장 좋아하는 것들은 다양성(분쟁이 없지는 않겠지만), 아름다운 자연, 사람들을 하나로 묶어주는 공동체 이벤트 등이다. 즉, 항구에서의 불꽃놀이, 매주 열리는 농산물 직판매장, 흑인 노예 해방 기념일의 피크닉, 5월 5일 기념 퍼레이드.[1]

사람들이 가장 바꾸고 싶은 것은 인종 갈등이다. 이 갈등은 텃세를 불러일으키고, 자신이 특정 사람들에게 환영받지 못한다는 느낌을 갖게 하고, 공동체는 지역 바깥의 세상으로부터 (안 좋은 일이 생길 때만 듣게 되는) 비방을 받는다.

1 5월 5일 기념 퍼레이드: 1862년 5월 5일, 멕시코군이 푸에블라 전투에서 프랑스군에 승리한 것을 축하하는 축제. —옮긴이 주

행동 연구 프로젝트 세 가지

지금까지의 팀 학습에 기반을 두고, 우리는 최대한 많은 기초 사실들을 포함시키는 다음 과정에 대해 브레인스토밍 한다. 어떤 방법이 가장 많은 지식과 참여를 만들어낼까? 우리는 더 많은 사람들을 참여시키고, 더 학습하기 위해 행동 연구 프로젝트 세 가지를 실행해보기로 결정한다.

자화상 만들기 프로젝트: 매주 열리는 농산물 직판매장은 사람들을 만나기에 매우 훌륭한 장소이다. 대부분의 좌판에서는 슈퍼마켓에서 보기 힘든 제철 콩류, 모든 종류의 아시아 채소, 신선한 고추 등을 판매한다. 우리는 시장 운영자의 허락을 받아 자화상을 그릴 수 있는 공간을 시장 한가운데에 만든다. 배경막을 세우고 디지털카메라 삼각대를 설치한다. 호기심 어린 구경꾼들이 몰려든다. 군중의 수가 줄어들면, 우리는 시장 곳곳을 돌아다니면서 상인들과 손님들에게 공짜 인물 사진을 찍을 생각이 있냐고 물어본다.

자화상 만들기는 서먹함을 푸는 데 아주 좋은 방법이다. 왜냐하면 참여 문턱이 매우 낮기 때문이다. 즉, 자기 얼굴을 사진 찍는 데 동의하기만 하면 된다. 그러면 공짜 사진을 얻을 수 있다. 하지만 그 성과는 크다. 프로젝트가 진행되면서 사람들은 자기 얼굴 사진이 좀 더 크고 멋진 곳에, 예를 들어 공동체 전시회, 프로젝트 웹사이트 혹은 궁극적으로 출판물의 일부에 실리는 것을 볼 수 있을 것이다.

우리는 사람들 각각에게 자화상 만들기 과정을 설명한다. 그다음에 사람들은 우리가 자화상을 보내주면 받을 수 있도록 자신의 이름, 전화번호, 주소를 양식에 맞게 적는다. 그들이 대기하는 사이에 우리는 몇 가지 질문을 던진다. 왜 이 시장에 왔습니까? 베이사이드에 관한 것들 가운데 이곳

을 특별하게 여기도록 만드는 것은 무엇입니까? 우리는 그들의 답변을 그들이 작성하는 서류에 적어둔다. 이제 사람들은 배경막 앞에 서서 자세를 잡고 준비가 되면 카메라에 연결된 셀프 촬영용 버튼을 눌러 사진을 찍는다. 사진을 인화해서 참여한 사람들에게 보낼 때, 우리는 다른 프로젝트에 참여할 수 있는 방법과 정보도 함께 알린다. 우리는 사진과 설명을 전자화해서 저장하고 미래의 프로젝트 요소로 활용할 수 있게 한다.

하루 프로젝트를 마치고 나면, 우리는 여러 상인들과 친구가 되어서 그들을 다음에 이어질 행동 연구 프로젝트에 참여시킨다.

이야기 동아리 포트럭 파티 프로젝트: 우리는 우리와 이미 함께 일한 사람들과 적극적인 공동체 구성원들, 첫 번째 인터뷰에서 이름이 거론된 단체 대표들과 함께하는 이야기 동아리를 계획한다. 농산물 직판매장에서 만난 친구들은 제철 생산물을 제공하며, 요리하기를 즐기는 그들의 단골들을 우리와 연결시켜준다. 우리는 모두에게 에너지를 공급하기 위해 엘살바도르 스타일, 루이지애나 스타일, 남인도의 우디피 스타일 등 세 종류의 콩 요리를 준비했다. 그리고 모임에 오는 사람들에게는 다 같이 먹을 수 있는 빵과 디저트를 준비해 달라고 부탁한다.

서먹함을 풀 수 있는 시간이 지나면, 준비한 음식을 내온다. 사람들이 음식을 먹고 있을 때 우리 팀원들은 베이사이드 프로젝트를 소개하고, 앞으로 다가오는 100주년 기념식에 대해 설명한다. 그리고 다음과 같은 이야기 모임의 기본 원칙들을 말해준다. 우리 모두는 이야기를 하는 사람에게 집중한다. 각자 이야기하는 차례를 가짐으로써 개개인의 이야기는 커다란 모자이크의 한 조각이 된다. 우리 팀원 가운데 1명인 문필가 나요의 집안은 이 지역에서 몇 대째 살아왔다. 나요가 이야기를 시작했는데, 그녀는 부둣가에서 남성들과 함께 일했다는 자기 할머니 이야기를 해주었다.

나요의 할머니는 큰 도구들을 다루었고 이런 일이 나치를 무찌르는 데 도움이 된다고 알고 즐겁게 일했다고 한다.

그 모임에 참석한 사람들 가운데 오직 나요만이 가족들 중에서 '로지 더 리비터'[2]가 없었다. 나요의 이야기와 비슷한 이야기들이 연속해서 나왔다. 이야기들이 중간중간 멈출 때면 나이가 지긋한 여성 참여자가 분노와 슬픔이 섞인 감정으로 말했다. "그건 모두 사실입니다. 당신의 할머니가 당신에게 즐거웠다고 한 것 말입니다. 하지만 그 당시 우리가 마치 하나의 가족처럼 서로 잘 지냈다고 말하지는 마세요. 나는 그때 좋지 않은 이름으로 불리며 멸시를 당했습니다. 지금도 그때를 생각하면 눈물이 납니다. 전쟁이 끝나자 그들에게 우리는 더 이상 쓸모가 없어졌습니다." 그녀는 둥글게 모여 있는 사람들을 쳐다보며 천천히 고개를 젓더니 말했다. "아직도 이 동네의 몇몇 사람들은 우리가 쓸모없다고 생각합니다."

음악가 엘리는 이 주제를 이해한 후, 이 지역에 새로 전입한 사람들에게 베이사이드에 와서 느낀 점들을 묻는다. "당신은 얼마나 환영받았습니까?", "당신은 얼마나 환영받지 못했나요?"

저녁 행사가 마무리되어갈 즈음, 모임 내내 거의 말이 없었던 한 젊은 아프리카계 미국인 남성이 입을 열었다. 그는 자기와 같은 연배의 한 인도 남성에게 시선을 보낸다. "우리 종종 마주친 적 있죠?" 그가 인도 남성에게 말을 건넨다. "우리 때때로 눈인사는 하죠, 그렇죠?" 그 젊은 인도 남성은 인정한다는 의미로 살짝 미소를 짓는다. "하지만 우리는 서로의 이름을 모르네요. 그리고 오늘 우리는 처음으로 함께 식사를 했네요. 이 빨간 콩을 전에 먹어본 적이 있나요?" 그 인도 남성은 답하길, "아니요. 그런데 정말 맛있네요. 제 이름은 라비 비두르입니다". 아프리카계 미국인 남자는

2 로지 더 리비터: 제2차 세계대전 중에 공장에서 일한 여성들을 상징한다. —옮긴이 주

고개를 끄덕이며 답한다. "저는 유진이요, 유진 시몬스. 당신이 가져온 콩 요리는 정말 좋군요. 매우 다양한 맛을 한번에 느낄 수 있어요." 그는 모임에 참석한 사람들을 쭉 둘러보며 그들의 시선을 모은다. "이것이 바로 제가 이번 100주년 기념행사를 통해 바꾸고 싶은 것입니다. 베이사이드 사람들이 서로 나누며 사는 곳으로 만들고 싶어요. 즉, 사람들이 서로의 이름을 알고, 또 서로 나란히 앉아 음식을 나누는 그런 곳 말이에요. 다른 분들의 생각은 잘 모르겠지만, 이런 나눔을 다음에도 하고 싶습니다."

공동체 제단(祭壇): 베이사이드 지역의 라틴 공동체는 지속적으로 성장하고 있다. 하지만 농산물 직판매장이나 이야기 동아리에서는 라틴계 사람들을 별로 볼 수 없다. 이번 10월에, 우리는 멕시코 국경일 '망자의 날' 전 주말에 다양한 형태의 모임을 계획한다. 전통적으로 멕시코 가정에서는 묘지에 장식품이나 선물을 가져다놓거나, 떠나간 소중한 사람들을 위한 제단을 만들어 기념품, 음식, 꽃으로 꾸민다. 이 풍습은 캘리포니아의 예술가들(비록 그들이 멕시코와 관계가 없더라도)에 의해 많이 차용되고 있다. 따라서 우리는 이 지역에 살고 있는 라틴계 가정들과 예술가들뿐만 아니라 관심 있는 사람들을 서로 연결해줄 수 있는 행사 계획을 세운다.

범라틴계 공동체 그룹인 '콘칠리오 라티노'는 제단 만들기 1일 워크숍에 공동 스폰서로 참여하기로 의견을 모았다. 우리는 커피를 마시며, 어떻게 하면 많은 사람들을 참여시킬 수 있을지 브레인스토밍 하고, 또 그들의 관심사를 이야기한다. 가장 좋은 방법은 아주 당연하게도, 이 행사를 차량 총격과 갱단의 폭력으로 인해 사망한 젊은이들의 추모제로 만드는 것이다.

화가 조가 자동차 한 대 분량의 미술재료를 마련할 때, 나머지 팀원들은 과일 상자, 나무 조각들, 천 등을 준비한다. 행사 당일 우리는 테이블과 접이식 의자를 뜰에 배치한다. 뜰의 세 면에는 소중한 사람들이나 영웅들을

위해 세운 작은 제단이 놓인다. 그리고 나머지 한 면에는 베이사이드에서 발생한 폭력 때문에 사랑하는 사람을 잃은 이들을 위한 협업적 공동체 제단을 세웠다. 행사 당일 내내 우리는 등사판 찍기, 제등 만들기, 종이 오리기, 꽃 만들기, 제단 제작하기 등 초보자 과정의 단기 워크숍을 반복한다.

사람들이 만든 제단들은 감동적이었다. 몇몇은 집에서 만들어 온 것들로 매우 정교했고, 현장에서 조립한 것(예를 들어, 틀에 끼운 초상화와 신문기사, 종이 꽃꽂이, 작은 성인 피규어, 인기 있는 소일거리 물건 등)도 있었다. 어떤 제단들은 우리가 제공한 물감, 종이, 오렌지 상자로 즉석에서 만들어졌다. 어떤 제단들은 너무 슬프다. 이라크에서 목숨을 잃은 소중한 아들, 아이들을 남겨둔 채 암으로 쓰러진 젊은 어머니를 추념한다. 공동체 제단은 놀랍고 비극적이고 무섭다. 지금은 떠나버린 초등학생의 사진이 '10대 충격 사건, 베이사이드 사망자 수 39명에 이르다'라는 제목의 신문 기사와 나란히 놓인다.

해가 지기 시작할 때, 음악가 엘리와 이웃 친구들은 아름다운 행렬용 멜로디를 연주한다. 이때 우리는 등불을 밝히고 뜰에 둥그렇게 서서 차례차례 자신의 심정을 말한다. 우리 공동체예술가 팀은 마지막으로, 참여한 모든 사람들에게 감사 인사를 전하고 100주년 기념행사 프로젝트를 통해 서로 연결 고리가 되어 남아 있자고 부탁한다. 영화감독 로자는 제단들을 사진 찍고, 농산물 직판매장에서 우리가 했듯이 사람들의 주소와 의견을 모은다. 그리고 사람들에게 그들이 만든 제단 모습이 담긴 사진을 보내주기로 약속한다. 행사에 참여한 모든 사람들은 준비된 음식을 함께 먹을 수 있도록 초대된다. '콘칠리오 라티노' 사람들은 공휴일이 지나기 전까지 제단을 남겨놓고 지키기로 약속한다. 다른 사람들이 방문할 수 있게 하기 위해서이다.

프로젝트 개시, 프로젝트 구상

우리 팀원들은 행동 연구 기록들을 살펴보고 공동체 구성원들과 나눴던 많은 대화들을 검토하는 데 진지한 시간을 투자한다. 다음 단계는 공동체에 보고하는 순서로서, 앞서 언급된 행사들에 참여한 모든 사람들을 초대해 다음 과정에 대해 이야기를 나눈다. 우리는 스스로 정보를 제대로 파악할 필요가 있다. 그래야 잡다한 사실들로 사람들을 당황시키는 일을 피할 수 있다. 우리의 목표는 흥미롭고 잘 조직된 발표를 함으로써 사람들이 참여할 수 있는 갖가지 방법들을 제시하는 것이다. 과거의 경험상, 공동체에 대해 보고할 때 필요한 사항에는 다음과 같은 몇 가지가 있다.

보고는 재미있고 흥미로워야 하며, 단순히 회의가 되어서는 안 된다. 이때 음식이 도움이 된다. 음악, 사진, 그 밖의 활동들도 마찬가지이다.

우리는 사람들이 무엇이 자신들에게 가장 좋을지 생각할 수 있도록 해서 실제 실현 가능한 범주들을 제시해야 한다. 만일 우리가 뒷배경으로 사라진다면, 우리는 관여할 수도 없고 제 기능을 발휘하지도 못할 것이다. 이것이 파트너십이다.

사람들이 무엇을 원하는지 알아낼 수 있는 구조를 세울 필요가 있다. 또한 우리는 바로바로 일을 진행할 수 있어야 한다. 그렇지 않다면 추진력이 약해질 것이다.

늦은 오후에서 이른 저녁까지 열리는 행사를 위한 우리의 프로그램은 다음과 같은 모습으로 진행된다.

‑‑‑ 우리 팀의 환영 인사와 소개말.

‑‑‑ 영화감독 로자가 파워포인트쇼를 이용해, 농산물 직판매장에서의 자화상 만들기와 제단 만들기를 간략하게 발표한다. 인터뷰에 인터뷰 대상자들이 언급한 음악 일부를 덧붙여 들을 수 있게 한다. 행사에 참여했던 일부 사람들이 출석했기 때문에, 로자는 그들 가운데 몇몇에게 자신의 경험을 간단히 말해줄 것을 요청한다.

‑‑‑ 이야기 동아리의 유진 시몬스와 라비 비두르는 이야기 동아리에 관해 설명한다. 함께 빵을 나누어 먹으며 서로의 이름을 배우자는 유진의 의견 또한 언급한다.

‑‑‑ 팀원들은 이 모든 정보를 리뷰한 후 얻은 것들이 무엇인지 다음과 같이 보고한다. "우리는 베이사이드의 놀라운 다양성에 감명받았습니다. 우리는 어떤 것이 우리를 하나로 만들고 또 어떤 것이 우리를 분열시키는지에 대한 몇 가지 강력한 메시지를 들었습니다. 이 행동 연구는 100주년 기념 프로젝트에 다양한 연령대와 배경의 사람들이 참여할 수 있는 여지를 만들어야 한다고 일러줍니다. 또한 프로젝트들은 무엇이 우리를 하나로 만드는지, 그리고 구분하는지 주시해야 합니다(많은 사람들이 미소를 짓고 고개를 끄덕이고 감탄사를 내뱉는다. 회의장의 분위기가 따뜻해진다)."

‑‑‑ 우리가 구성한 2개의 다른 프로젝트 모델들을 소개한다.

공동체 자화상: 화가 조는 개인에게 중요한 사건들과 휴일, 그리고 베이사이드에서 매년 열리는 공동체 행사들에 초점을 맞추는 공동체 자화상이

첫 번째 모델이라고 설명한다. 우리에게는 디지털카메라가 많다. 가정의 특별한 행사를 기록하거나 베이사이드에서의 생활을 남기고 싶어 하는 모든 연령대 사람들에게 카메라 한 대씩을 일주일 동안 대여한다. 자발적 과정을 통해 수집한 이미지들을 잘 정리해서 지역의 공동체센터에 순회 전시할 수 있다. 이와 다른 형식의 미디어도 사용할 수 있다. 즉, 영화감독 로자는 비디오 인터뷰 촬영법을 배우고 싶어 하는 아이들을 모아 조직을 구성하고, 그 아이들로 하여금 사람들의 기억에 살아 있는 지난 100년간의 베이사이드의 모습을 1인칭 시점의 이야기로 최대한 수집하게 한다. 화가 조는 만약 참여하고 싶은 사람들이 충분하고 좋은 장소가 있다면, 벽화 프로젝트를 진행할 수도 있다. 배우 챈은 인터뷰 글들이 자화상 프로젝트의 사진들이 함께 투사되는 연극 무대에 맞게 편집될 수도 있다고 강조한다. 100주년 기념일 축하 행사 때, 예를 들어 베이사이드 공휴일 달력 같은 것도 판매할 수 있다.

음식 프로젝트: 문필가 나요는 두 번째 프로젝트에 대해 설명한다. 이 프로젝트는 앞서 유진이 말했던, 빵을 함께 나누어 먹으며 이야기하자는 의견을 상기시킨다. 모든 사람들은 먹는 것을 즐긴다. 하지만 우리의 음식 가운데 몇 가지는 다른 사람들에게 다소 이상하게 보일 수도 있다. 음식에 초점을 맞춘 프로젝트는 어떨까? 이 프로젝트에는 앞서 조가 설명했던 접근 방식들을 사용할 수 있다. 즉, 청소년들에게 노인을 인터뷰하도록 훈련시켜 그 분들이 어렸을 적에 먹었던 음식들에 대해 묻게 한다. 인터뷰는 인터뷰 대상자들이 집에서 먹었던 추억의 음식들을 기억하는 데 집중하도록 구성되고, 이때 인터뷰 대상자들은 자신이 고른 음식을 직접 만들고 다른 사람들도 만들 수 있도록 레시피를 공개한다. 더 나아가 이야기들은 연극을 위한 토대가 될 수도 있고 혹은 이미지들이 확대되어 전시될 수도 있

다. 만약 사람들이 하나의 완성품을 만들고 싶어 한다면, 이야기들이 실린 요리책을 만들어도 좋겠다. 우리는 이렇게 만들어진 요리책을 판매해 그 수익금을 푸드뱅크나 학교 점심 제공 프로그램을 위해 쓸 수도 있다.

　우리는 사람들에게 앞에 설명한 프로젝트 아이디어들에 대해 혹시 추가할 것이 있는지 또는 더 나은 아이디어가 있는지 묻는다. 앞의 두 아이디어에 대한 전반적인 느낌은, 두 가지 프로젝트 모두에 우리가 몰두할 수 있는 여지가 있다는 것이다. 따라서 나머지 부분은 저녁 식사 때에 일어난다.

⋯ 식사를 하고 있는 사람들에게 두 가지 프로젝트 가운데 무엇을 선택할지 고민해볼 것을 권한다. 사람들에게 초록색 스티커를 나누어주고, 우리가 미리 준비해둔 각각의 시트지에 스티커를 붙이게 한다. 하나의 시트지는 '공동체 자화상'을, 다른 하나는 '음식 프로젝트'를 나타낸다. 만약 둘 중 어느 하나의 프로젝트에 대한 선호도가 명확히 드러난다면, 바로 그 프로젝트를 시작하면 된다. 하지만 두 가지 프로젝트가 얻은 스티커 표가 비슷하다면, 이 둘을 어떻게 조합할지 상의해야 한다.

　우리는 또한 사람들에게 작은 포스트잇 3개를 나누어주고, 거기에 그들 각각의 이름과 전화번호를 적게 한다. 그리고 1에서 3까지 수를 각 포스트잇에 쓰게 한다. 방 안에 연극, 영상, 벽화, 출판물, 음악 등 각각 다른 프로젝트 유형이 적힌 넓은 시트지를 부착해놓는다. 우리는 사람들에게 개인적으로 관심이 있는 유형들에 포스트잇을 하나씩 붙여 달라고 요청한다. 어떤 주제의 프로젝트가 뽑히든 간에 개인적으로 어떤 유형을 배우고 싶고 또 작업하고 싶은지 묻는다. 만약 하나 이상의 유형에 관심이 있다면 가장 선호하는 유형에 1이라고 적은 포스트잇을 붙이고, 두 번째로 선호하는 유형이라면 2라고 쓴 다음에 붙이게 한다. 만약 좀 더 특정한 요구사항이 있다면 포스트잇에 그에 대한 정보를 적어도 된다. 예를 들어, "노

인들을 대상으로 영상 인터뷰를 만들고 싶다", "사진 전시회를 돕겠다"고 적는다.

⋯ 저녁 식사가 끝난 후, 사람들의 선호도 테스트 결과를 확인한다. 결과적으로 음식 프로젝트에 대한 선호가 두드러졌고, 사람들은 다양한 참여 방법들을 제시하며 많은 관심을 보였다. 공동체예술가 팀은 각자 흩어져 여러 방에 의자들을 배치한다. 프로젝트 유형 선택에서 1지망이 같은 사람들끼리 그룹을 지어 모이게 한다(문필가 나요는 출판물, 음악가 엘리는 음악 등으로). 각 소그룹에서 사람들은 1명씩 차례대로 자신의 선택에 대해 말하고, 헤어지기 전에 다시 한 번 모여서 다음 번 미팅 계획을 세운다.

펼쳐진 지도

나의 지도는 필연적으로 세부 사항이 부족하다. 음식 프로젝트는 2년간 두 가지 과정, 즉 함께 일하는 법에 대한 학습과 더 큰 공동체에 참여하기를 동시에 전개한다.

서로에게서 배우기

참여자를 모집하기 위한 우리의 노력이 각 프로젝트 요소에 알맞은 팀 규모를 만드는 데 성공한다면, 그다음에는 참여자들이 서로에 대해 알게 하고 상호 신뢰하게 만들고 개개인의 능력을 향상시킬 수 있도록 해야 한다. 프로젝트와 가장 밀접한 관련을 맺고 일하는 사람들은 때때로 신뢰할 수 없는 대인 관계와 공동체 간 갈등 속에서 길을 찾아가며 작업 관계성을

형성함으로써 공동체 지식을 심화시킬 수 있다.

예를 들어, 팀원 가운데 한 구성원은 지역의 사회복지기관에서 근무한다. 그녀는 베이사이드에서 점점 늘어나는 청소년 폭력 문제에 대해 경각심을 가지게 되었다. "당신은 위험에 처해 있는 청소년들을 어떻게 이 프로젝트에 참여시킬 건가요?" 그녀는 문필가 나요에게 회의적인 목소리로, 마치 어디 한 번 말해보라는 식으로 묻는다. "어떻게 갱단 청소년들을 참여시킬 거죠?"

나요는 그룹 구성원들에게 이 문제를 다른 식으로 물어본다. "우리는 그들을 참여시킬 건가요? 여러분은 어떻게 생각하나요? 만약 참여시킨다면 어떻게 해야 하죠? 여러분이 관여하고 있는 방법들 가운데 혹시 이 청소년들을 참여시킬 만한 방법이 있을까요?"

사람들은 다양한 아이디어들로 맞장구친다. 예를 들어, 서로 다른 두 세상 모두에 발을 딛고 있는 일종의 '다리' 청소년들을 찾거나, 유능한 청소년 리더를 찾아 프로젝트에 참여시킨다거나, 청소년들로 하여금 그들의 생각이 정말 중요하고 쓸모 있다고 느끼게 만들거나, 청소년들에게 쉽고 재미있는 일을 주어 진입 장벽을 낮추는 것이다. 이와 같은 고민은 이곳에 이미 와 있는 사람들 대신, 앞으로 와야 하는 사람들이 누구인지에 대한 토론으로 이어진다. 만약 공동체의 일에 평소 관심이 없는 청소년들을 모두 참여시키지 않는다면 이 프로젝트는 무의미할까? 모든 사람들이 참여하지 않아도 괜찮은가? 만약 어떤 사람들이 이 프로젝트가 이른바 '위험에 처해 있는' 청소년들 모두에게 다가가지 않으므로 가짜라고 주장한다면 어떻게 되겠는가? 그렇다고 우리는 완벽할 수 없다는 사실을 인정하고 프로젝트를 그만두어야 할까? 또는 청소년들의 참여 문제를 100주년 기념행사를 훨씬 넘어서까지 계속 진행해야 하는 과정의 한 부분이라고 이해해야 할까?

사람들은 장기적인 관점으로 프로젝트를 선택하고, 일은 계속 진행된다. 즉, 청소년 조직자들과 '다리' 청소년들에 접촉하는 역할을 분담하고, 청소년들이 참여하는 데 즐거움과 자유를 느낄 수 있는 워크숍을 계획함으로써 청소년들이 다른 청소년들에게 다가갈 수 있도록 계획을 세운다.

각 팀들은 여러 상황들을 학습하는 데 시간을 쓴다. 인터뷰와 이야기를 녹화하기로 한 사람들은 서로를 대상으로 연습을 하며 장비와 기술을 익힌다. 요리책을 출판하기로 한 사람들은 컴퓨터 기술을 배우는 식이다. 또한 이런 과정은 그룹에 상당한 학습 효과를 안긴다. 팀의 리더들은 구성원들이 서로 알아가면서 생기는 모든 단계의 상호작용들을 인지할 수 있어야 한다. 현실적 차원과 기술적 차원에서 구성원들이 얼마나 잘하고 있는가? 학습의 속도는 적절하며 고무적인가? 겉으로 드러나지 않은 감정적 문제들이 있지는 않은가? 혹은 이미 일어난 문제들 가운데 다시 치료가 필요한 것들이 있는가? 구성원들이 공동체와 프로젝트의 중요 정보들을 이해하고 있는가? 구성원들이 프로젝트의 더 큰 의미, 즉 정치적 의미와 정신적 의의를 탐구하는 데 필요한 대화에 참여한 적이 있는가? 공동체 문화 개발 프로젝트는 한 개인으로 하여금 모든 차원에 관여하게 만든다. 어떠한 차원이라도 간과되어서는 안 된다.

예를 들어, 음식 프로젝트는 언뜻 보면 아무런 해가 없는 것 같다. 하지만 표면에 드러나는 다음과 같은 몇 가지 문제들이 있다.

결핍과 풍부의 문제: 일부 참여자들은 다른 사람들이 물려받은 조상들의 풍부한 유산을 보고 소외감을 느낄 수 있다. 프로젝트 모임이 몇 회 지난 후, 어느 소녀가 울며 다가와 자신은 조부모가 누군지 모르고 부모도 누군지 모른다고 고백했다. 당연히 소녀는 조상들이 먹었던 음식에 대해서도 모른다. 이 이야기를 들은 한 늙은 남성은 턱을 치켜들며 자신의 가정은 대체로 먹을 것

이 충분하지 않았었다고 말한다. 이 말은 소녀를 가슴 뭉클하게 했고, 노인은 바로 말을 이어나갔다. "내가 어렸을 적 살았던 곳에서는 그 누구도 내가 뭘 먹는지 상관하지 않았단다. 나는 아부엘라[3]와 함께 살기 전까지는 한 번도 식탁에 앉아 온전한 식사를 한 적이 없었어." 이어진 열린 토론에서 사람들은 이 프로젝트가 모든 종류의 굶주림과 그것에 대한 해결책에 집중해야 한다는 데 동의했다. 베이사이드에 거주하는 많은 사람들은 슈퍼마켓에 가서 냉장고를 가득 채울 만큼의 음식을 살 수 있는 환경을 경험해보지 못했다. 이들의 출신지에서는 그 누구도 냉장고를 소유하지 못했고, 월급날로부터 일주일이 지나면 비스킷과 그레이비소스로 저녁을 때웠다. 라오스 출신의 한 남자아이는, "그저 쌀만 먹을 때도 있었다"고 말한다.

타자성과 수용의 문제: 서로를 알아가는 과정에서 몇몇 참여자들은 다른 참여자들이 즐겨 먹는 음식들에 혐오감을 느낀다고 시인한다. 때때로 음식들은 금기 음식의 계율을 침해하기도 한다. 라비가 말하길, 자신은 채식주의자이고 자기 친구는 무슬림이라고 한다. 이들은 이웃집에서 돼지고기 바비큐 냄새가 많이 날 때면 메스꺼움을 느꼈다. 낯선 음식은 종종 반사적 회피를 야기할 수 있다. 즉, 로자는 자기 언니가 음력 정월 축제 모임에서 옆구리를 찌르며 큰 소리로 "저 사람들이 뭘 먹는지 보았어?"라고 말했을 때 몹시 창피했다고 회상한다. 참여자들은 맛에 대한 기준이 개인적이라고 말하지만, 다른 사람들에게 불쾌함을 주는 음식도 있다. 우리는 이 문제를 어떻게 다루어야 할까? 우리 모두는 불쾌한 맛을 대할 때 최대한 좋은 표정을 유지하고 모욕적인 표현들은 가급적 삼가자는 데 동의했다. 또한 공동체 행사에서 몇 가지 음식을 제한하는 것은 수용하자고 결정했다.

3 아부엘라: 스페인어로 할머니라는 뜻이다. ─옮긴이 주

새 전입자와 토박이 문제: 우리가 진행하는 이러한 프로젝트는 풍부한 문화유산을 뒤로한 채 어쩔 수 없이 이주한 사람들에게 상실에 대한 고통감을 안겨줄 수 있다. 또 전입자들은 새로운 이웃들에게서 무례한 대우를 받을 때 상처 입을 수 있다. 트린은 1975년, 열한 살에 가족과 함께 베트남을 떠나왔다. 그는 사탕수수 둘레에 새우 반죽을 발라 구운 음식을 사러 사이공의 길거리 시장에 나왔을 때 너무 더워서 쓰러질 뻔했던 날을 회상한다. 땅에서 열기가 솟아오르는 것을 느낄 정도로 무더웠고, 꽃향기와 담배 연기 냄새도 맡을 수 있었다. 그의 오른편에 앉아 있던 베티는 살포시 트린의 등을 토닥거리며, 그의 감정에 여운을 더했다. 이야기를 듣던 참여자들 가운데 나이 어린 이들은 트린에게 '공중 수송'[4]에 대해 이야기해 달라고 조른다. 이 이야기는 부모 세대들이 반복하고 싶지 않은 것이다. 주제를 바꾸는 대신, 부모들은 과거보다 미래를 내다보라고 충고한다.

토박이들 또한 새로운 전입자 인구에 위협을 느낄 수 있다. 새 인구가 그들의 직업과 주택을 앗아가고, 익숙한 거리들을 이상하게 바꿀 것이라고 생각하기 때문이다. 한번은 저녁 모임 후에 두 여성이 조용히 대화를 시작했는데, 이것이 결국에는 다른 사람들에게 상처를 줄 수 있는 단체 토론이 되어버린 적이 있다. 글로리아 웨스트가 말하길, 그녀가 시장에 갔는데 사야 했던 물건을 찾을 수가 없었다고 한다. 그녀는 직원 3명에게 물어보았지만 그중 단 1명도 질문을 이해할 만큼 영어를 잘하지 못했고, 그들은 그녀를 잘못된 장소로 안내했다. "베이사이드에 무슨 일이 생기고 있는 거죠? 왜 여기에 새로 온 사람들은 영어를 배우지 않는 거죠?", "이 땅은 원래 우리의 것이었어요." 마리아 오티즈가 답했다. "새 전입자들이 우리의 언어를 배웠나요?" 모두

4 공중 수송: 베트남 전쟁 때 부모를 잃은 남베트남 지역의 어린이 수천 명이 헬기로 수송되어 미국, 오스트레일리아, 캐나다 등으로 입양되었다. ─옮긴이 주

가 한숨을 내쉬었다.

앞의 두 경험은 타자를 무가치한 것으로 만들지 못한다. 두 가지 경우 모두 충분히 슬픈 사실이고 깊은 억울함이 깃들어 있다. 어떻게 하면 상호 존중과 이해를 고취시킬 수 있을까? 이것은 참여한 모두에게 주어진 지속적인 도전이다.

공동체에 참여하기

참여자들이 자신의 기술과 팀워크를 굳혀갈 때, 프로젝트는 더 큰 공동체 속으로 들어간다. 일부 팀 구성원들은 노인센터를 방문해, 나중에 다시 찾았을 때에 인터뷰를 진행할 수 있도록 약속을 잡는다. 나머지 구성원들은 민족 공동체 기관, 여대생 클럽, 여성 공동체 등과 접촉한다. 그리고 우리가 '실험 부엌'으로 쓸 수 있을 만한 사용 가능한 장소를 섭외한다. 이 '실험 부엌'에서 우리는 레시피 준비와 이 과정에서 생길 수 있는 즐거운 이야기를 함께 녹화한다. 방과 후 컴퓨터 교실 운영자는 참여자들이 지정된 시간에 컴퓨터를 사용할 수 있도록 허락해주었다.

팀의 리더들, 즉 영화감독 로자, 화가 조, 배우 챈, 문필가 나요, 음악가 엘리는 이미 많은 시간과 노력을 들여 프로젝트의 상부구조를 구성했다.

- 연락처를 기록하고 이야기와 이미지를 저장할 수 있는 데이터베이스를 구축한다.
- 프로젝트 요소들 가운데에서 종합 계획 달력과 일정표가 큰 갈등 없이 진행될 수 있도록 하고, 적확한 시점에 결정을 내릴 수 있도록 돕는다(예를 들어, 요리책을 만들 때 언제 인쇄를 넘겨야 100주년 기념 주간에 맞게 책이 준비될 수 있는지에 대한 결정).

- 전략적인 시간 간격마다 전체 프로젝트 모임 일정을 잡는다. 모두가 연결 되게 하고, 진행 사항에 대한 정보를 나누거나 떠오른 이슈에 대해 토론할 수 있기 때문이다.
- 정기적으로 보고해, 기금제공자들이 프로젝트 진행 사항을 알 수 있게 한다.
- 처음부터 마지막까지 참여 기회를 개방하고 매달 프로젝트 소식지를 발행 함으로써 프로젝트들에 대해 안내하고 정보를 제공하며 참여를 권장한다.

빵 나눔 프로젝트는 점점 발달하면서 다음의 세 가지 요소에 집중한다.

이미지·텍스트 프로젝트: 영화감독 로자와 문필가 나요는 전통 음식에 대한 많은 사람들의 이야기를 기록하고 이들이 음식을 준비할 때나 그 과정에서 나타나는 감정과 기억을 기록하고 목격하기 위해 공동체 곳곳을 다니는 사람들과 함께 작업한다. 몇몇 참여자들은 정물 사진도 찍는다. 로자와 나요는 디지털 스토리를 만들기 위해 팀과 함께 작업한다. 여기서 각 참여자는 인터 뷰 대상자의 경험에 관한 언어와 이미지, 인터뷰 과정에서 주고받은 것들을 같이 사용해 짧은 온라인 영화를 제작한다. 이 영화는 온라인 아카이브에서 열람할 수 있다. 또한 참여자들은 영화를 CD에 담을 수 있고, 친구들이나 가 족들에게 이메일로 전달할 수도 있다.

공연 프로젝트: 배우 챈, 음악가 엘리, 그리고 이들로 이루어진 팀은 인터뷰들 을 상영하고 그중 연극 대사로 쓸 것을 고른다. 그들은 또한 베이사이드에 관한 자기만의 이야기들을 공유한다. 어떤 인터뷰와 이야기를 선택할 것인 지 토론하는 과정에서 팀원들은 상당한 갈등을 겪었다. 어떤 한 사람의 경험 을 채택하는 것이 다른 지역 출신이나 타 인종 구성원들이 보기에는 자신의 연극 참여도가 줄어드는 것처럼 보이기 때문이다. 물론 그 반대 경우도 마찬

가지일 것이다. 이때 챈은 몇 개의 가장 뜨거운 논쟁들을 녹화해 중요 부분들을 대본으로 만든다. 다음 모임 때에 챈은 대본을 사람들에게 나누어주며, "내 생각에는 이 연극이 괜찮을 것 같아요. 어떻게들 생각하시나요?"라고만 말한다. 모두 대본에 자신들의 언급이 있음을 알아차리자 비극은 곧 희극으로 바뀐다. 이 자료를 토대로 이들은 100주년 기념일에 공연할 연극 〈함께 빵을 나누어 먹기: 무엇이 우리를 하나 되게 하고 또 무엇이 베이사이드를 분열시키는가?〉를 제작한다. 엘리는 지역의 음악 그룹들과 함께 작업을 한다. 이 그룹들은 연극이 열리기 전과 연극 도중에 연주를 할 것이다. 만약 한 단계 더 나가고 싶다면 다른 지역으로 순회공연을 갈 수 있다. 하지만 현재까지 이 연극은 1회 상연만을 위해 계획되었다.

요리책 프로젝트: 화가 조와 문필가 나요는 요리책 프로젝트를 선봉에서 이끈다. 이 두 사람은 어떻게 하면 알맞은 비용으로 책을 제작할 수 있는지에 대해 많이 조사했다. 글쓰기 능력을 사용하고 싶은 참여자들과 삽화 작업을 하고 싶은 참가자들, 컴퓨터로 발행 작업을 배우고 싶은 참여자들이 매주 모여서 책의 표지, 원고, 이미지 작업을 한다. 이제 이 작업들이 서서히 하나로 합쳐지고 있다. 지역 가게 여러 군데에서 이 요리책을 비치하기로 약속했고, 프로젝트에 참여하는 많은 공동체 그룹들이 자기네 소식지에 요리책을 홍보해주기로 했다. 만약 계획대로만 진행된다면 푸드뱅크와 학교 점심을 지원하는 사업은 책 판매를 통해 실제 재원을 확보할 수 있다.

프로젝트 외부에 많은 진전이 있는 동안, 참여자들에게는 어떤 일이 생겼을까? 다음은 프로젝트 진행 과정에 일어난 몇 가지 중대 사건들이다.

노인센터에서 진행된 인터뷰는 모두에게 만족스러운 경험이었다. 몇 명의 청소년들은 센터에서 '양조부모'를 정해 정기적으로 찾아뵙는다. 여

학생 샤킬라와 앤은 어느 노인센터에서 방과 후 아르바이트를 하기로 했다. 이 두 여학생은 일주일에 두 번 이야기 동아리를 이끈다. 청소년들은 노인들의 이야기를 통해 20세기 중반에 베이사이드에서 젊은이로 사는 것이 어땠는지에 대해 흥미로운 점들을 배울 수 있었다. 이들은 또 영화감독 로자와 문필가 나요에게 자신들이 스스로 기획한 프로젝트가 지원받을 수 있게 해 달라고 도움을 요청했다. 이 프로젝트는 과거와 현재의 10대 청소년의 기쁨과 도전을 비교 관찰한다.

라비가 프로젝트로 영입한 이민 1세대 니틴은 자신이 마치 무대에서 태어난 것처럼 연극에 소질이 있음을 발견했다. 하지만 그의 즐거움이 프로젝트를 망칠 뻔한 적도 있다. 그가 부모님에게 배우가 되고 싶다고 말했을 때 부모님은 거의 폭발 직전이었다. 배우 챈은 이와 같은 상황을 20년 전에 이미 겪었고, 어떻게 대처해야 하는지 잘 알고 있었다. 챈은 니틴의 부모, 니틴이 좋아하는 선생님, 니틴, 라비를 초대해 회의를 했다. 이 회의는 매우 힘들었다. 분노의 말이 오고 갔다. 하지만 결국 니틴의 부모는 자기 아들의 재능과 가능성에 대한 챈의 평가에 감명을 받았다. 그래서 아들이 성적을 유지하고 다른 가능성들에 대해 문을 열어둔다는 조건 아래 니틴의 흥미를 존중하기로 약속했다.

제임스와 리카르도는 둘 다 컴퓨터에 빠져 있다. 누가 더 복잡한 조작을 할 수 있는지 서로 치열하게 경쟁했다. 오래 지나지 않아 이 경쟁은 매우 개인적인 '인종 전쟁'이 되었다. 즉, 두 명은 결코 불러서는 안 되는 이름으로 상대를 부르기 시작했다. 친구들은 그 둘을 멈추게 하려고 노력했지만, 머지않아 대부분의 사람들도 편을 가르기 시작했다. 라틴계 사람들은 제임스가 자신들에 대해서 예의 없이 이야기하는 것을 싫어했다. 라틴계 사람들이 이런 점을 두고 항의하자 아프리카계 미국인들은 리카르도가 사람 존중하는 법을 배워야 한다고 맞섰다. 같은 일이 반대로도 일어났다.

공동체예술가 모두 이 사건 해결에 투입되었다. 예술가 팀은 이야기 동아리를 통해서 인종차별과 책임 전가에 대해 의견을 나누었다. 우리는 반쯤 성장했을 때 타인을 아프게 하는 법을 배우기 마련이다. 모임이 끝났을 때는 모두 울었다. 제임스와 리카르도는 서로 화해했다. 더 나아가 이 두 친구는 한 팀이 되어 자신들이 배운 것을 디지털 스토리로 만들었다. 영화감독 로자는 이들을 도와 학생 영화 경연대회에 작품을 출품했다. 물론 여기서 이 두 친구는 공동으로 상을 수상했다! 그리고 두 친구는 고등학교에서 칼라스라는 단체를 함께 만들어 아이들이 모든 종류의 무례에 맞서 목소리를 낼 수 있도록 돕기 시작했다.

더 큰 공동체에서는 어떠한가? 사실 순탄한 진행과 그렇지 못한 진행이 공존한다. 가장 큰 어려움은 100주년 기념 프로젝트들에 기금을 지원하는 기관들 가운데 하나인 베이사이드 상공회의소로부터 알려졌다. 이곳에 음식 프로젝트에 대한 몇 가지 항의가 접수된 것이다. 일부 사람들은 무엇이 우리를 분열시키는지 공개하는 것을 좋아하지 않았다. 상공회의소의 주요 보직에 있는 사람들은 베이사이드에 새로운 사업을 유치하려고 했기 때문에 베이사이드가 인종 화합을 완벽하게 이룬 지역이라는 이미지를 심어주고 싶어 했다. 그들은 베이사이드의 치부를 드러내는 것이 지역사회에 피해를 가져올 것이라고 주장했다. 그리고 만일 우리가 음식 프로젝트를 끝내지 않는다면, 지원기금을 회수하겠다고 협박했다. 이 사건은 전체 프로젝트 회의에서 거론되었다. 팀 리더들은 기금이 회수된다고 해서 프로젝트가 문을 닫지는 않겠지만 앞으로 모두가 빠듯하게 활동해야 할 거라고 설명하고, 어떻게 하기를 원하는지 물었다. 일부 사람들이 이 프로젝트 때문에 권력자들이 화가 나면 안 되지 않느냐고 말하자, 한겨울의 냉기 같은 기운이 회의장을 덮쳤다. 이때 유진은 프로젝트에서 중요한 인물이 되어 있었는데, 그가 일어나 이렇게 말했다. "우리는 우리에게 이야기를 허락해

준 사람들에 대해 책임을 다해야 합니다. 만약 우리가 그들의 이야기가 적절하지 않다고 말하는 것은 마치 '그들이' 적절하지 않다고 말하는 것과 같습니다. 이렇게 된다면 이 프로젝트는 과연 무엇을 위한 것이 됩니까?" 어느 누구도 유진의 말을 부정하지 못했다.

다행스럽게도 전국유색인종협회 지역 분회와 콘칠리오 출신자들이 이 회의에 참여했다. 그들은 상공회의소의 회장과 면담에서, 프로젝트를 통해 사람들이 나눈 이야기를 검열하려는 시도는 베이사이드의 이미지를 더욱 악화시킬 것이라고 명확히 발언했다. 상공회의소의 지도자들은 결국 기금을 철회하지 않기로 결정했다. 되돌아보니 상공회의소의 기금 철회 협박은 우리의 결속력을 다지는 데 그 무엇보다도 큰 기여를 했다. 사람들은 우리를 하나 되게 만드는 요소를 또 한 가지 발견한 셈이다. 그것은 바로 공동의 위협이다.

프로젝트의 작업들이 끝을 향해가고 있을 쯤, 우리 사무소에 걸린 커다란 베이사이드 지도 위에는 화살표들과 점들이 가득 찼다. 음식 프로젝트의 공식 과정들에 더해, 공동체 사람들은 많은 위성 조직들과 접선들을 파생시켰다. 지역의 정원 가꾸기 모임들은 큰 행사 때 꽃과 샐러드를 제공하기로 약속했고, 우리는 그에 대한 보답으로 요리책의 농산물 직판매장 페이지에 정원 가꾸기 모임을 담기로 했다. 베이사이드의 거의 모든 학교들이 웹사이트를 운영하지만 대부분 달력과 공지 사항 말고는 별 다른 내용이 없었다. 그러나 우리의 프로젝트가 지역 고등학생들이 수집한 이야기들로부터 발췌한 인용구와 이미지를 지속적으로 공급하면서 상황이 바뀌었다. 몇몇 학교들은 학생들이 직접 수집한 베이사이드 음식 이야기들과 사진들을 웹사이트에 올리기 시작했다. 지역 주간지와 쇼핑 소식지의 편집장들은 음식 프로젝트의 내용들을 자기네 지면의 음식 꼭지에 싣기로 약속했다. 주간지와 쇼핑 소식지는 무료로 콘텐츠를 얻을 수 있어 좋고,

우리는 프로젝트를 홍보할 수 있어서 좋았다. 잠재적으로 생겨날 수 있는 연결 고리들에는 제한이 없다. 단지 우리에게 주어진 시간과 우리가 지닌 에너지의 한계가 있을 뿐이다.

기념행사일

100주년 기념 주간의 토요일과 일요일은 하나의 긴 파티로 연결된다. 빵 나눔 콘서트와 쇼는 시민 강당에서 열렸고, 이곳에서 시장과 다른 관료들의 연설이 진행되었다. 공연이 끝나자 관중들은 약 5분 동안 기립 박수로 화답한다. 그 후 사람들은 공동체가 준비한 엄청난 양의 음식을 먹기 시작한다. 기존의 행사들에서처럼 핫도그나 햄버거 둘 중 하나가 아니라, 루이지애나 검보 수프, 베트남 샌드위치, 엘살바도르 뿌뿌사 빵, 유대인이 먹는 크니시 파이 등 다양한 종류의 음식을 먹을 수 있다.

한편에는 키오스크(무인 정보단말기)가 설치되어 디지털 스토리를 연속해서 상영한다. 그곳에서 조금 떨어진 곳에는 푸드뱅크 자원봉사자들이 요리책을 높게 쌓아놓고 판매한다. 책의 저자인 노련한 요리사들이 책 구매자들을 위해 책에 사인을 하느라 바쁘다. 요리사들은 사인을 해주며 구매자들에게 그들이 새로 하고 싶은 도시 재개발 구술사 프로젝트('재생인가 제거인가?')에 도움을 달라고 요청한다. 이 이야기를 들은 지역의 주택 관련 활동가들은 이 프로젝트가 자신들이 진행하는 '적정 가격으로 주택 공급하기 캠페인'에 대한 관심을 높일 것이라고 기뻐한다.

공연이 끝나자 리카르도는 13세 정도로 보이는 여자아이의 손을 잡고 관객석 가장자리로 나왔다. 여자아이는 부끄러워하며 땅만 쳐다본다. "이 아이는 내 여동생 마리아야." 리카르도가 조에게 말한다. "내 동생은 모든

걸 그릴 수 있어. 내가 다음 달에 여길 떠나기 전에(리카르도는 어느 예술교육기관이 지원하는 장학생으로 선발되어 멀티미디어를 공부하러 간다), 이 애를 너에게 소개해주기로 약속했어. 마리아가 벽화에 관해서 아주 좋은 생각이 있대." 리카르도는 강당 건너편에 있는 제임스에게 손을 흔들었다. 제임스가 한 어린 남자아이를 데리고 다가왔다. 리카르도가 그 남자아이를 가리키며 말한다. "실은 마리아와 카림이 함께 낸 아이디어야."

제5장

역사적·이론적 토대

공동체 문화개발은 예술이지 과학이 아니다. 아주 노련한 전문가들은 계량화하거나 표준화할 수 없는 높은 수준의 감성과 직관에 의존한다. 그런데 '모델', '반복 가능성', '최상의 실천 사례들'에 너무 엄밀하게 주목하는 사람들은 심원함과 진정성이 결여된 지루한 작업을 하기도 한다. 정치적 행위에 관한 아이자이어 벌린의 다음 글은 여기에 어울린다.

> 이런 의미에서, 이론들은 그러한 상황 같은 데 적절하지 않다. …… 이 사례에서 평가될 요소들은 아주 많고, 우리의 신조나 목적이 무엇이든 간에 모든 것은 그것들을 통합해내는 기술에 의존한다. …… 의심할 바 없이 이론들은 무언가 도움은 되겠지만, 인간 상황의 총체적 패턴을 이해할 수 있는 능력과 사리 분별의 재능, 즉 미묘한 상황일수록 섬세하고 빈틈없는 인간적 재능의 대체제가 될 리 만무하다. 추상과 분석의 힘은 그런 재능과 이질적이다. 그렇다고 이론과 인간의 재능이 서로 적대적이지는 않다.[1]

많은 역사적·이론적 원료들은 공동체예술가들의 작품과 그들의 공동체관(觀)을 형성하는 데 도움을 줌으로써, 실천과 상호작용하는 영향의 모자이크를 구성한다. 사실상 이 영역에서는 이론의 발전을 유지할 만한 충분한 기반이 없다. 즉, 실천적이고 미학적이고 도덕적인 문제들을 대화할 저널이나 교육 프로그램, 학술 대회 등이 상대적으로 적다. 그러나 세상의 모든 재료들이 공동체 문화개발을 위해 거대한, 그리고 통일된 이론을 생산할 것이라고 생각하지 않으며, 인간이 된다는 것이 무엇인지에 대한 공통된 이론만큼 복합적이고 포괄적일 수 없다고 본다. 그렇다고 둘 다 쓸모없는 것은 아니다. 공동체 문화개발 사업의 본질, 즉 그것이 모든 개인과

1 Isaiah Berlin, "Political Judgment," *The Sense of Reality* (Farrar, Straus and Giroux, 1996), p.50.

공동체를 대하는 메시지에 비추어보면, 그것은 다음과 같이 적극적인 전문가들이 알고 있는 것처럼, 반드시 해야만 하는 그런 것이다.

우리는 소문자 'm'으로 시작하는 모델들을 주시해야 한다. 그래야 사람들이 모델을 고르고 선택하고, 그 각각을 지탱하는 가치들을 깨달을 수 있다. 사람들이 모델들로부터 추출할 수 있는 구성 요소들이 있다. 규모가 큰 재단들은 종종 대문자 'M'의 모델들을 찾는다. 그 모델들은 반복되고 복제될 수 있는 것들이다. 나는 그들이 이런 식으로 모델을 반복·복제하려는 시도가 걱정된다.

문화는 태피스트리(여러 가지 색실로 그림을 짜 넣은 직물)처럼 보일 수 있다. 어떤 실을 당겨보면, 다른 실과 서로서로 연결되어 있다. 그런데 내 경험은 대체로 미국에서 견고하게 이루어졌기 때문에, 이제부터 언급할 영향들은 미국에 특정된 것이다(이와 동등하게 의의가 있는, 세계 다른 지역에서 형성된 공동체 문화개발 실천의 일부는 생략하겠다). 태피스트리 전체를 짜지 않은 채, 이 장은 수많은 중요한 실들을 제공한다.

신념의 행동주의

공동체 문화개발의 역사를 뒤돌아보면, 공동체예술가들의 활력과 영향력은 사회적 행동주의와 사회의식에 대한 지각이 형성되던 시기에 힘을 얻었다는 사실이 눈에 띈다. 우리는 신념이라는 것이 출처를 지니고 있다는 생각에 익숙하다. 아주 우울한 왕이었던 솔로몬이 2000년 전에 그랬듯이, "태양 아래 새로운 것이란 없다"는 말 또한 맞다. 논란의 여지가 없지

는 않지만, 역사는 라스코의 동굴 화가들과 더불어 시작되었다고도 할 수 있다. 그 화가들은 중요한 사건들을 기록하려는 공동체의 요구에 반응하느라 동물의 외양을 바위 벽에 그렸다. 그렇지만 산업혁명 절정기를 역사의 시작점으로 보는 것도 아주 적절한 듯하다. 산업화는 도시 아노미 현상을 일으켰으며, 또한 지나간 인간 세상을 향한 노스텔지어에서 표현되듯, 그 내부에 상반되는 대립을 발생시켰다.

예술가의 사회통합

영국 예술공예운동에 참여한 윌리엄 모리스는 대항적 신념을 지닌 예술가로서 19세기를 대표한다. 모리스 이전의 낭만주의적 전통에 따르면, 예술가들은 사회적 관습과 일상적 관심사로부터 멀리 떨어진 채 극심한 고통에 시달린 천재들이다. 즉, 그들은 그런 무관심 때문에 물질적으로 고생했다. 그렇지만 그들의 그런 상처는 찬양받게 된다. 시인 바이런 경은 "정신은 불타지만 굴복하지 않는다"는 말을 남겼다. 그런 예술가들의 작품은 어떤 실제적 기능을 전혀 수행하지 않았다. 그것은 순수한 장식으로서, 작품을 감상할 고상한 감수성(과 돈지갑)을 가진 자들을 위해 창조되었다.

이와는 대조적으로, 유용하면서도 아름다운 물건들을 생산할 수 있는 기술 좋은 장인들은 산업주의의 착취적 부조화에 상관없이 삶에서 물질과 장인 정신의 조화를 이루었다. 이런 가운데 모리스는 예술가의 사회 재통합 역할을 주창했다. 그는 잡지 ≪공화국≫ 1885년 4월호에서 이렇게 말했다.

예술가의 핵심 자원은 날마다 필요한 노동을 하면서 느끼는 인간적 즐거움이다. 그 노동은 노동 자체로 표현되기도 하고 노동 자체로서 실현되기도

하다. 그것 말고는 어떤 것도 삶을 아름답게 만들 수 없다. 이는 인간의 노동에 즐거움이 존재하며 만일 그 즐거움이 없다면 인간은 고통스러울 것이라는 증거다. 일상의 노동에서 그런 즐거움이 부족하면, 우리의 마을과 거주지는 천박하고 비열해질 것이다.

자신의 상상을 확장하면서, 모리스는 영국의 최상의 과거를 민주적 정신으로 강화시키는 꿈을 꾸었다. 그는 사회주의의 진보를 동반하는 예술의 부활을 예언했다. 그가 보기에 예술은 "산업의 대장이 이끄는 산업 군대의 전진"을 위한 유일한 해결책이었다. "산업 군대는 다른 군대들의 전진이 그러하듯, 지구의 평화와 사랑의 파멸로 귀결된다."

부르주아 사회의 자기만족이 두터워지고 널리 펼쳐질 때, 그것은 단지 편의보다는 열정과 심원한 의미를 좀 더 바라던 사람들에게 한정되어 성장한다. 하나의 아이러니한 결과는 식민주의의 공격으로 침전되어버린 문화예술에 강력한 매력을 느끼게 된 것이다. 즉, '오리엔탈리즘'에 대한 광기가 그것이다. 이는 '원시주의' 사회를 낭만적으로 상상하며 예술과 삶을 하나로 통합하기를 꿈꾼다. 이러한 마법은 지속된다. "발리에는 예술을 위한 단어가 없다. 그렇다면 그곳에서 하는 모든 것은 다 예술인가?"라는, 자주 되풀이되는 주장을 들어보지 못했는가? 예술가에 대한 그러한 낭만적 생각은 이 시대에도 계속된다. 지난 20세기에 팽창한 시각예술 시장은 그런 생각 없이는 불가능했을 것이다. 그렇지만 사적 환경의 장식보다 좀 더 고차원적이고 사회적으로도 유용한 역할이 예술가에게 주어져 있다는 확신이 존재한다.

이는 공동체 문화개발 영역의 주춧돌 가운데 하나이고 여전히 변치 않는 테마이다. 1982년, '이웃예술프로그램 국가조직위원회'(약칭 NAPNOC)의 공동 감독 돈 애덤스와 나는 오마하에서 미국 공동체예술가 컨퍼런스

를 개최했다. 참여자들 가운데에는 공동체 문화개발 영역에서 유명 인사인 리즈 러먼과 존 오닐도 있었다. 우리는 이 토픽에 관한 그들의 의견을 ≪문화적 민주주의≫(NAPNOC가 편집하는 신문)에 실었다. 무용수·안무가인 러먼이 어떻게 관습적인 무용예술에서 공동체 문화개발로 길을 바꾸었는지, 다음 글을 읽어보자.

나는 춤이 역사적으로 우리 삶에서 엄청나게 중요한 부분이었다고 믿는다. 춤을 추고 비가 내리고, 춤을 추고 아이들이 자라고 …… 대부분의 서양에서 춤에 무슨 일이 일어났는지 살펴보자. 그러면 파편화를 비추는 거울을 찾게 될 것이다. …… 즉, 우리는 치유적 성질을, 그것의 공동체를, 사회적 성질을, 사람을 위해 춤이 할 것 같은 모든 것들을 춤으로부터 앗아간다. …… 나는 나 자신의 요구가 실험되어야 한다고 생각한다. …… 왜냐하면 그것은 막다른 길이었기 때문이다. 나의 해결책은 무용수 훈련을 받지 않은 사람들과 함께 일을 시작하는 것이었다. 그들만의 창의성을 풀어놓는 것, 그것은 아주 강력하고 아름다워서 모든 무대에 활력을 불어넣는다. 그래서 나의 직업은 그들이 그 순간을 지킬 수 있는 방법을 찾고 배울 수 있게 돕는 것이었다.

오닐은 자유남부극단 소속 학생비폭력조정위원회의 '장례식 프로젝트'를 계획했다. 그는 문화적 행위와 다른 사회적 행위 사이의 연관성에 대해 다음과 같이 말한다.

사회운동에 예술가가 의존하고 있는 관계성을 인식해야 한다. 왜냐하면 우리는 진공 속에 존재하지 않기 때문이다. 내가 보기에 그 고리는 몇몇 공동체에서 일하는 자기의식적인 예술가들과, 그 공동체를 위한 미래를 결정하기 위해 존재하는 공동체 내부 구조들 사이에 연결된, 일종의 조직화를 이

룬 정치적 고리일 것이다.

전 세계에서, 공동체예술가들과 그들의 연대는 예술가들의 작품을 사회적 행동주의(이 장에서 추후 설명한다)와 연결함으로써 예술가와 공동체 사이의 틈새를 이으려고 시도하고 있다. 사회적 통합으로 향하는 또 다른 길에는 토속적 형식을 따르거나, 공동체에 이미 깊숙이 뿌리박힌 문화적 표현 유형들에 작품의 근거를 두는 방식 등이 있다. 예를 들어, 영국인 감독 존 맥그라스는 대중연극 발전에 크게 기여한 '케임브리지 렉처 시리즈'에서 영국식 전통을 따르는 크리스마스 동화연극 〈매드캡〉을 인용한 바 있다. 〈매드캡〉은 그 지역 출신 공동체예술가들에게 큰 영향력을 미치고 있는, 완전히 비연속적인 버라이어티쇼이다.

여하튼, 쇼를 하는 모든 희극인들, 오색빛 물속에서 발레를 하고 있는 물고기, 하얀 비둘기와 함께 있는 숙녀, 말 못하는 대중 가수, 노래를 부를 수 없는 여자 주인공, 지역 춤 교실 출신의 못생긴 소녀 등, 그 역할이 부차적이든 그렇지 않든 상관없이 민속 전통으로부터 만들어진 이야기와 서사가 있다.

배우는 어떻게든 관객과 개인적 관계성을 구축할 수 있다. 배우는 플롯과 아무 관련 없는 노래나 개그를 하는 동안 관객에게 아주 명확히 신호를 보낼 수 있으며, 그에 따라 자신의 상상을 전개할 것이다. 그렇게 되면 왕립극장을 찾은 관객들에게는 이 모든 과정이 무척 난해할 것이다. 관객들은 허구의 캐릭터와 어느 정도 지속적인 관계성을 요구할 것이고, 그것이 없으면 혼돈스러워서 불평하며 나가버릴 것이다. 개입하지 않은 삶의 단편들을 주시하는 일이나 시로 만들어진 판타지 등의 '안락함'은 자기 동네에 있는 노동계급 관객들에게 꼭 필수적인 것은 아니다.[2]

1960년대부터 1980년대 중반에 이르기까지, 영국에서 이루어진 공동체 문화개발 작업은 토속적 문화 형식들을 민주적 문화개발의 목적에 적용하는 데 특별히 혁신적이었고 그 영향력도 컸다. 또 다른 실천으로는 불꽃놀이가 있다. 가이포크스 데이의 불꽃놀이는 1605년 가톨릭 급진파가 국회의사당을 폭파하려고 시도한 화약 음모 사건을 기념하는 행사이다. 1980년대에 영국 보수당 반대 시위에는 영국의 공동체예술가들과 행동주의자들이 함께 참여했다. 이들의 퍼포먼스 프로젝트에서 공동체 구성원들은 반대 정책을 의미하는 커다란 종이 인형들을 만들었고, 그 후 불꽃놀이 장소에서 그 인형들을 줄지어 행진시키고 상징적 카타르시스로서 불태웠다. 멀티미디어를 동원한 참여적 스펙터클로 널리 알려진 단체 '국제사회복지'에서 출간한 안내서 『상상의 엔지니어』는 공동체 문화개발을 위해 그러한 실천들을 채택하는 방법에 관한 정보를 얻는 데 특히 유용하다.[3]

멕시코 모렐로스 출신으로서, 마스카로네스 극단에 속한 마르타 라미레즈 오로페차는 자신의 그룹이 나와틀족 언어로는 '미키츠클리'라고 부르고, 스페인어로는 '망자의 날'이라는 뜻의 고대 제의를 어떻게 다시 활성화하려고 시도했는지를 이렇게 설명한다.

지난 35년 동안 우리 극단은 〈포사다의 해골〉을 공연했다. 이 작품은 위대한 판화가 호세 구아달루페 포사다가 창조한 등장인물들에 기초한다. 해골은 1910년 멕시코 혁명기의 사회적·정치적 조건을 언급하는 데 사용되었고, 포사다는 권력자를 비판하기 위해 예술과 풍자를 결합했다. 이 방식은 이후 멕시코 벽화 전통에 영감을 전했다. 이 작품의 인기와 지속성은 마스카로

2 John McGrath, *A Good Night Out* (Metheun, 1981), pp. 28~29.
3 Tony Coult and Baz Kershaw, *Engineers of the Imagination* (Methuen, 1983).

네스 극단이 이 작품을 만들었다는 사실 그 자체로 보증된다. '망자의 날' 기념행사는 전 지구화 문화에 밀려나지 않고 있다. 이는 그 절대시간에 대한 반응이라 할 수 있다.

공연 작품은 관객들을 히스패닉 이전 시대로까지 데리고 간다. 작품에서 해골들은 나와틀족의 위대한 시인이자 철학자 네차후알코이틀을 인용한다. 즉, 유럽인의 침략 속에서 해골들은 자신들의 문명을 절멸시키려는 시도로부터 탈출했고, 식민지 시대에 해골들은 외국 왕들의 지배를 받은 300년의 시간을, 즉 스페인으로부터의 독립 전쟁, 프랑스의 내정간섭, 미국-멕시코 전쟁, 1910년 농지개혁 혁명 등을 나열한다. 이를 통해 해골들은 포사다에게 경의를 표하고 혁명이 일어나게 된 사회 환경들을 묘사한다. 예를 들어, 근대의 인기 있는 인물 2명이 나온다. 한 사람은 재치 넘치고 진실을 말하는 술꾼 '풀쿠에라'이고, 또 한 사람은 속물적이고 까칠한 부유층 '카트리나'이다. 작품의 결말에서 모든 해골들은 큰 파티를 열고 관객들을 무대 위로 초대해 같이 춤춘다.[4]

가나 출신의 영국인 문필가이자 영화감독 크웨시 오우수는 마찬가지로 전통적인 '구술예술'을 소환해냈다. 이 단어는 일반적으로 구술문학을 지칭하는 데 사용된다. 하지만 오우수는 그것을 전통적인 구술문화에 토대를 두는, 그리고 이따금 공동체 선(善)을 위해서 그룹들에 의해 공연되는 다양한 예술 형식과 제의가 혼합된 예술을 묘사하는 데 사용하고는 했다.

구술예술에서, 가장 중요한 '배우', '시인', '감독', '화가' 등은 연극으로 자

4 Martha Ramirez Oropeza, "Huehuepohualli: Counting The Ancestors' Heartbeat," in *Community, Culture and Globalization*, pp.41~42.

신의 삶을 드러내고 문화적 미디어와 기관을 통해 스스로를 표현하는 사람들이다. 많은 구술예술의 전통은 마치 농경 사회에서 경작을 할 때 추는 춤과 축제에서 그러하듯이, 인간의 상징들을 통해 사회적 생산의 원칙들을 재창조한다. 옥수수 춤을 추는 사람은 단지 농작물이나 그것의 성장 단계들을 묘사하는 것만은 아니다. 그들은 사회적 의미를 창조한다. 즉, 한정적인 사회적 경험을 설명하는 과정에서 다른 무용수들과의 사회적 관계를 재현한다.

구술예술은 여전히 아프리카와 아시아 인구 대다수의 가장 대중적인 문화를 이룬다. 대부분은 서구적 도시 문화권의 바깥에서 아주 활발하다. 수천명의 사람들은 여전히 축제를 축하하기 위해 마을과 시내에 모인다. 축제는 공동의 창작 과정을 통해서 개인의 재능과 창의성을 가장 잘 끌어낸다. 북부 가나의 다곰바에서 열린 참마 축제는 흥미진진한 만화경 같다. 여기서 수백피트 늘어선 사람들은 북을 쳐서 먼지투성이의 대지를 깨운다. 이는 삶을 이루는 자연적 원천과의 연결을 확인할 뿐만 아니라 그러한 가능 자원을 활용하는 인간적 유대를 인식하기 위함이다. 대서양을 가로질러, 카리브 해 지역의 거리들은 노예 해방 사회의 기쁨을 축하하기 위해 화려한 의상과 뛰어난 기술의 무대장치들로 만들어진 카니발 행렬과 흥청대는 인파로 가득 찬다.[5]

계속해서 오우수는 개발도상국에서의 전통적 형식들과 대중적 저항을 연결했다. 그는 1929년 영국의 세금정책에 저항하는 식민지 나이지리아의 시위 '여성의 전쟁'을 논하며 '은쿠아'를 이렇게 묘사했다.

'남자 위에 앉기'로 불리는 그 춤은 여성을 남성 지배에 저항하는 집단적

5　Kwesi Owusu, *The Struggle for Black Arts in Britain* (Comedia Publishing Group, 1986), p.130.

힘으로서 모이게 한다. '은쿠아'가 진행되는 동안, 착취당한 여성들은(수백 혹은 수천 명) 가해자의 공관 앞에 함께 모인다. 그들은 노래를 부르고 춤을 추며 문제를 극으로 표현한다. 몸짓으로 역동적인 이미지를 전달하며 논쟁 점을 강조한다. 그들의 조소와 풍자가 더해진 노래는 사회 비평을 위한 효과 적인 매개체로서 기능한다.[6]

오우수는 노팅힐 카니발[7]에 대해 쓴 책에서 동시대의 구술예술 표현을 이렇게 기술했다. "가장 표현적이고 문화적으로 격정적인 영토, 거기에서 벌어진 흑인 공동체와 정부 사이의 전투(입장 차이)는 제의화되었다."[8]

지배적인 예술가-엔터테이너 이미지에 대한 반대 대안의 모습이 여전 하기는 하지만, 예술가에게 맞는 가치 있고 사회통합적인 역할을 찾고 우 리 집단의 과거를 탐구하는 일은 지속되고 있다. 이에 관한 많은 성공 사 례들에서 예술가들과 다른 공동체 구성원들은 함께 작업하고, 문화적 기 억의 저장소를 이끌어낸다. 이는 현재를 이해하고 변화시키기 위해 과거 를 다시 창안하는 것이다. 그렇지만 불행히도 후원에 관한 한, 공동체예술 가들은 제안만 하고 재원 제공자들은 대개 시장 중심적 세계에서 무료 사 업 지원이라는 도전을 전문가들에게 남겨둘 뿐이다.

6 Owusu, *The Struggle for Black Arts in Britain*, p.142.
7 노팅힐 카니발: 영국 런던의 노팅힐에서 매년 8월 마지막 주말에 열리는 유럽 최대의 거리 축제. 여기서 1970~1980년대 공동체 구성원들은 경찰과 무수히 충돌했다.
8 Kwesi Owusu and Jacob Ross, *Behind the Masquerade: The Story of the Notting Hill Carnival* (Art Media Group, 1988), p.5.

정착건물운동

동시대의 문화 개념과 그것의 중요성은 19세기 후반 미국 역사에서 응집되기 시작했다. 그 당시 서유럽에서 넘어온 상대적으로 부유한 이민자 초기 세대와 그들의 후손은 아일랜드, 러시아, 이탈리아 출신의 가난한 이민자들의 갑작스러운 물결에 직면했다. 새 이주민들은 미국 문화에 성공적으로 유입되었을까? 아니면 점점 늘어나는 '미국 정착 1세대'의 수가 경고하듯, 하층민 외국인의 생각과 풍습으로 미국 문화를 압도하고 격하시켰는가?

이 문제를 극복하는 방법은 정착 건물(가난한 이웃 공동체를 위한 봉사·교육·레크리에이션 센터)의 구축이었다. 이 주택들 가운데 가장 유명한 것은 시카고에 지어진 제인 애덤스의 '헐 하우스'(1989년에 시작되었다)이다. 정착 건물을 세우는 과정에서 가장 기초적인 추진력은 이민자들을 공통의 문화로서 제안된 요소 아래 통합하는 것이었다. 가끔은 건강 관리, 영양 상담 혹은 건전한 레크리에이션을 제공하고, 또 가끔은 부모가 자녀들에게 해줄 수 없는 교육 훈련을 장려하기도 했다(유치원은 정착 건물들 가운데 하나이며, 나중에 공공교육에 필수적인 것이 되었다).

정책 고안자들에게 이주민들을 지배 문화 속으로 끌어들이는 정착 건물의 기능은 전체적으로 선한 것이고, 애덤스가 아래 언급한 것처럼 공평함에 관한 단순한 문제였다.

지적 즐거움의 공유가 그것에 접근하는 자의 경제적 위상 때문에 접근이 어려워서는 안 된다.[9]

9　Jane Addams, *Twenty Years at Hull House* (Macmillan, 1910).

이러한 추진력에 대한 비평은 공동체 문화개발의 근본 개념들을 향해 이어진다. 진정한 개발은 사람들 자신의 문화에 의존하고 그것에 관계하는 것이지 표준화된 중산층 문화를 강요하는 것이 아니다. 오늘날 각 개인은 필연적으로 다문화적이다. 즉, 사회의 이동성은 어떤 전통 유산의 포기에서 생겨나는 것이 아니라 다양한 문화적 어휘들의 숙달로부터 일부 기원한다. 사회 영역에서의 이동성은 기존 지배문화의 기표들을 포섭하지 못한다면 제한될 수밖에 없다.

　이런 측면에서, 정착 건물은 그것이 처음 등장했을 때보다 훨씬 복합적인 현상이 되었다. 정착 건물은 교육 희망 대상(로우어 이스트사이드의 유대계, 샌안토니오의 스페인계 거주자들)의 언어와 문화의 특징적 요소들을 받아들일 필요가 있었다. 그러면 의도하지 않더라도, 다양한 소유 개념을 인정하게 된다. 정착 건물의 주된 목적은 아직까지도 자기 주도적 개발로 공동체를 돕기보다는 중산층의 가치들을 되풀이해 가르치는 데 있다.

　이 추진력들은 계속 공존한다. 기존 예술기관들은 새로운 인구를 기성 문화와 만나게 해주는 데 주로 초점을 맞춘다. 예를 들어, 학생들을 미술관에 데리고 가거나, 학교와 공동체 기관에서 서양 고전 무용이나 음악에 관련한 강의-퍼포먼스를 제공한다. 운영상, 이러한 활동들은 '관객 개발'로 보일 수 있다. 그것은 특정 취향과 습관을 개발하기 위한 장기적 추진 전략으로서 저명한 예술기관의 유료 입장 소비자들을 늘릴 것이다. 이와 대조적으로, 공동체 문화개발에 헌신하는 사람들은 다방향적인 문화적 대화에 더 많은 관심을 보인다. 그래서 이주민과 주류 문화 사이의 동화와 차이의 싸움을 묘사하는 연극이나 사진 프로젝트를 기획하게 한다. 그러면 비이주민 관객들은 비교문화적 이해를 키울 수 있다. 이러한 장기 프로젝트의 목적은 마케팅이 아니라, 지식과 존중의 상호 의존성을 키우는 것이다.

대중전선과 계급의식

1930년대 중반, 미국의 좌파 진영 대부분은 이른바 '대중전선'으로 알려진 전략을 채택했다. 이는 활동가들로 하여금 주류 문화의 가치에 대한 경멸을 멈추도록 요구했고, 주류 문화로부터 멀리하는 것도 금했으며, 그 대신 커다란 사회의 여러 측면에 개입하게 했다. 유럽에 파시즘이 태동하면서, 예술가들 사이에는 예술이 이러한 움직임의 부분이 되어야만 한다는 정서가 팽배했었다. 즉, 예술은 사회적 가치를 지녀야만 하고, 전체주의에 저항하고 민주주의 사회를 위해 투쟁하는 데 기여해야 한다는 것이다. 예술가를 소외의 상징으로 보는 낭만주의적 생각은 진부하고 시대에 맞지 않았다. 이에 대해 1936년 최초로 미국예술가회의에서 (총무로서) 개회사를 한 화가 스튜어트 데이비스는 다음과 같이 말했다.

모진 위기의 충격을 견디기 위해서, 예술가들은 현실을 새롭게 포착할 수 있는 방법을 찾아야만 합니다. 오늘날 미국 미술에서 주요한 논의거리인 '사회적 콘텐츠'에 대한 찬반양론 주변에서, 우리는 의미 있는 방향을 찾으려는 예술가들의 단호한 노력들을 목격하고 있습니다. 새로운 미국 미술에서는 일상의 사회적 문제에 대한 표현이 점차 증가하고 있습니다. 이런 현상은 우리가 살고 있는 이 시대에 스튜디오 문제에 몰두하는 바람에, 정직하게 고고한 자세를 유지할 수 있는 예술가들이 거의 없다는 점을 명백히 보여줍니다.[10]

그 이후, 1950년대의 '적색 공포'로 인해 행동주의 예술가들이 비난당했

10 Stuart Davis, "Why an American Artists' Congress?" New York, February 1936. *Artists Against War and Fascism: Papers of the First American Artists' Congress*, edited by Matthew Baigell and Julia Williams (Rutgers University Press, 1986).

고, 이런 분위기 아래 급속한 긴축의 방아쇠가 당겨졌다. 하나의 가설은, 추상회화와 그것과 동격이 될 만한 예술 형식들은 냉전 시대 미국에 대해 모호한 반대를 표명했다는 것이다. 즉, 반대 의견은 추상을 통해 지하로 숨어들었다. 그러나 아마도, 모두 실제 목적들이 아니었기에, 1930년대 행동주의 예술가와 1960년대에 부상한 예술가-조직가 세대 사이에는 급진적 비연속성이 존재했다.

따라서 미국예술가회의로부터 30년 후, 그것의 재부활에 이르는 직접적인 유산의 선(善)을 증명하기란 어려울 것이다. 하지만 그러한 상황들에서 젊은 예술가들에게서는 전반적인 유사점이 분명하게 나타났다. 1960년대에 벤 샨의 정치적 예술이 인기를 얻었다는 사실을 상기해보자. 그는 사회참여 예술가의 상징적 존재였고, '미국예술가회의에 요구한다'의 발기자들 가운데 1명이었다.

그런데 그 비연속성은 다른 부문에서 그렇게 대단하지 않았다. 노동조합은 미국에서보다 영국에서 노동계급의 삶에 더 큰 영향을 지속적으로 끼친다. 2004년에 영국 임금 노동자의 29%, 미국 임금 노동자의 12.5%가 노동조합에 가입했다. 전통적으로 영국의 노동조합에는 집회나 여러 행사에서 사용하는 행진·전시 깃발이 있다. 그 깃발은 커다랗고, 2개의 봉으로 연결한 천에 그림을 그린 것이다. 격렬했던 1984~1985년 광부 파업[마거릿 대처의 보수당 정부가 추구한 경제 사유화 정책에 반대하는 가장 주요한 투쟁이었다] 당시, 공동체예술가들은 파업 광부들을 비롯해 그들의 지원자들과 함께 일했다. 깃발의 전통을 새롭게 하고, 파업 노동자들을 지원할 다른 프로젝트를 조직하기 위해서였다.

실제로 강력한 노동조합 지부가 있는 모든 국가에서는 1930년대에 조직적 노동자들을 위한 문화적 형식이 생겨나기 시작했다. 예술에 부여된 역할은 '조직'이었다. 예를 들어, 노동자들의 예술클럽이 오스트레일리아

에 만들어졌다. 다음 글은 〈노동예술: 1980년대 오스트레일리아 노동운동에서 예술에 대한 조사〉라는 전시의 카탈로그에서 옮긴 것이다.

'노동자들의 예술클럽'은 1930년대 초 멜버른과 시드니 등지에서 시작되었다. 나중에 퍼스에서는 '노동자들의 예술길드'가 생겼다. 이들은 국제 사회주의 문화 실천과 관련한 활동들을 유형화한 오스트레일리아 내 진보적인 미술인들과 문필가들의 존재를 처음으로 암시했다. …… 19세기 후반부터 대중주의의 토대가 엄청나게 변화했음에도, 채택된 슬로건 "예술이 무기이다"는 꾸준한 인기를 누렸다. 예술은 점차 이데올로기적 측면에서 이해됨으로써, 민중을 위한 복무로서 자리 잡게 되었다.

부분적으로, 클럽의 활동은 도구적이었다. 즉, 클럽 수업에서는 연극, 문학, 대중 연설에서도 쓸 수 있는 깃발과 포스터 만들었다. 파티, 영화 상영회, 공연도 이루어졌는데, 오리지널 작품의 초연이나 선전·선동 공연 모두 시위의 일부였다. 행진이나 퍼레이드에서 정성스레 만든 깃발을 사용하는 노동조합의 오랜 전통에 기반을 두고, 클럽 구성원들은 영웅 노동자들을 담은 대형 포스터를 제작하는 식으로 예술 활동에 기여했다. 클럽 현상 자체는 그리 길지 않았다. 그 이유는 (부분적으로) 클럽이 자신들이 봉사해야 하는 일반 조합원들에게 매력을 드러내기보다는 진보적인 예술가들을 위한 배출구를 제공해야 했기 때문이다. 하지만 성공적인 단체들은 점심 콘서트나 공장 등지에서 노동자들의 미술전시회를 개최하기도 했다.

예술가의 사회적 통합에 대해 지속적 탐구가 이루어지고 있는 것처럼, 사회의식적인 공동체예술가들 사이에서는 다른 노동자들과의 연대가 지속적으로 시도되고 있다. 그럼에도 그러한 추진력은 미국에서는 약간 시들해지고 있다. 사회주의 리얼리즘의 키치를 생산하는, 일종의 향수 어린

낭만주의적 노동자화 경향이 있었기 때문이다. 이런 경향의 매력은 복합적인 현실에 근거 없는 낙관주의를 부여하는 데 있다. 미국의 경우, 노동조합의 강인함과 권력을 축하하는 예술작품이 여기에 수반되었다. 미국 노동조합 가입률은 1973년 24%에서 점점 축소되어 그것의 절반에 이르렀다. 이러한 추진력의 성공에는 복합적인 요소들이 포함된다. 예를 들어, 뉴욕에서 활동하는 예술가 마틴 포텐저의 〈도시의 수터널 3호〉는 구술사에 기반을 둔 연극·비디오·전시 혼합물로서 터널노동자연맹의 '로컬 147 공동체'와 시 환경보존국이 다년간 협업해 만든 것이다. 이들은 서반구에서 가장 큰 공공예술 프로젝트에 초점을 맞추었다. 1970년에 시작된 이 터널 공사는 2025년 완공 예정이다.

뉴딜정책

미국 대통령 프랭클린 루스벨트의 뉴딜정책은 채용을 늘리고, 1930년대 대공황으로 일자리를 잃은 사람들이 다시 일터로 갈 수 있도록 구상한 여러 프로그램들을 지원했다. 정책 초창기에는 이 가운데 예술프로그램도 포함되었다. 미국예술가회의 발기인인 조지 바이들은 멕시코에서 디에고 리베라와 함께 공부했는데, 그는 공공 지원 벽화 프로그램의 아이디어를 루스벨트에게 전했다. 뉴딜정책 가운데 최초의 예술 사업은 공공 예술작품 프로젝트였다. 1933~1934년 혹독한 겨울, 실업 개선책으로서 시민노동청이 주관했으며 학교, 고아원, 도서관, 미술관, 그 밖의 공공기관 건물에 벽화를 그리는 것부터 시작했다. 1935년에 공공사업촉진국(약칭 WPA) 가운데에서 '연방 프로젝트 제1호'가 가장 잘 진행되었다. 거기에서는 시각예술, 음악, 연극, 작문, 역사 등으로 주요 분과가 나누어졌다.

뉴딜 문화 프로그램은 대량 실업난에 대한 대응으로 시작되었다. 예술

은 농장이나 공장 노동 같은 노동력의 한 요소로 다루어졌고, 프로그램의 주요한 목적은 그 당시의 지배적인 조건 아래 민간경제에서 삶을 유지할 희망이 없는 예술가들에게 직업을 주는 것이었다. 랠프 엘리슨이나 리처드 라이드 같은 문필가, 잭슨 폴록 같은 화가, 그 밖에 버트 랭카스터 같은 연극예술가(나중에 서커스 공연자로 변모한다) 등이 혜택을 받았다.

수많은 재능이 공적 목적에 이용되었기 때문에, 연방연극프로젝트(약칭 FTP)의 총감독 핼리 플래내건 같은 통찰력 있는 지도자는 그러한 프로그램에 내재한 사회 변화의 잠재력을 깨달았다. 플래내건은 이렇게 말했다. "가난과 부, 정부의 기능, 전쟁과 평화, 이 모든 힘들에 대한 예술과 그것들의 관계가 엄청난 영력을 지닌 이 시대에, 연극은 반드시 성장해야 한다. 연극은 그러한 변화하는 사회질서의 영향력을 의식해야만 한다. 그렇지 않다면 변화하는 사회질서는 연극의 영향력을 바로 무시할 것이다."[11] FTP가 제작한 ≪생활신문≫은 1939년 반공산주의 선구 세력인 '비미활동위원회'에 의해 폐간되기 전에는 빈곤과 착취, 매독의 확산 같은 논쟁적이고 긴급한 주제를 다루었다.

1970년대가 시작되었을 무렵, 미국의 젊은 공동체예술가들은 WPA에 강렬한 관심을 표명했다. 내가 경험한 몇 가지 사례를 들자면, 잡지 ≪바이센테니얼 아츠 바이위클리≫가 1974년 11월 제2호 특집에서 예술가를 위한 뉴딜정책을 다루었다. 제3호에서는 "그 당시에 예술가들과 관련 있었던 것이 오늘날에는 어떤 관련성이 있는지를 알기 위해서" WPA의 벽화 화가 로버트 맥체스니를 추모했다. 제4호 특집에서는 WPA의 벽화 화가 버나드 자크하임을 다루었다. 자크하임은 미국예술가회의 발기인이었다. 1981년 가을에 열린 대중연극 페스티벌의 중심에는 FTP의 베테랑 자문위

11 Hallie Flanagan, *Arena* (Duell, Sloan and Pearce, 1940), pp.45~46.

원회가 있었다. 신문 ≪문화적 민주주의≫는 1982년 1월호에서 루스벨트 당선 50주년 기념에 맞추어 뉴딜정책의 문화 프로그램들을 취재했다.

오늘날 미국의 공동체예술가들은 뉴딜로부터 여전히 영감을 받고 있다. 뉴딜은 구술사를 문화 보존의 기초로서 중요하다고 인식했다. 예를 들어, 남아 있는 노예 서사의 대부분은 WPA를 통해 수집되었다. 그로 인해 공동체 봉사에서 예술가의 역할은 불변할 것이라는 주장이 제기되었다. 그 당시 스튜어트 데이비스는 이렇게 말했다. "미국의 예술가들은 예술 프로젝트를 임시방편으로 구경만 하지 않고, 거기에서 예술을 위한 새롭고 더 좋은 시절이 이 나라에서 시작되었음을 보았다."[12] 이런 가능성은 1930년대 이래로 예술들을 광범위하게 활용하기 위한 최초의 공적 봉사 채용 프로그램인 종합고용훈련법(추후 다시 논의한다)과 더불어 1970년대에 부활했다.

예술의 확장

정착건물운동의 발전과 더불어, 미국의 대학들은 확장봉사정책을 세웠다. 대학이 지닌 교육적·문화적 자원들을 더 큰 공동체로 확장하겠다는 의도에서였다. 이는 물론 미국만의 독창적 기획은 아니다. 정착건물운동 자체는 영국 학자들의 제안으로부터 영감을 받았고, 우울한 공동체에서 사는 대학생들을 격려하고 생활 조건을 개선하기 위해 일하자는 캠페인으로서 시작되었다. 그러나 미국에서 몇몇 대학에서의 '확장'은 예술의 확장이라는 개념을 이끌고 있다.

마조리 패튼의 『시골 미국의 예술 워크숍』[13]은 '농업 확장봉사를 위한

12 Richard D. McKinzie, *The New Deal for Artists* (Princeton University Press, 1973), p.250.

전국 시골 예술프로그램'의 윤곽을 드러낸다. 이 책의 여러 장들은 노스다코타에서 웨스트버지니아까지 퍼져 있는 프로젝트들을 다룬다. 아마도 가장 시선을 끄는 것은 노스캐롤라이나에서 프레드릭 코크(FTP의 지역 감독으로도 일한다)가 감독한 것일지 모른다. 코크의 플레이 메이커스 극단은 민속극을 주로 다루는데, 지역적이고 지역 공동체에 영감을 주는 극을 만들겠다는 코크의 꿈에 동감하는 남부 지역 공동체예술가들에게 지속적으로 영향을 주고 있다. 패튼은 코크를 연거푸 두 차례 인용하는데, 확장 개념의 논쟁들을 드러내기 위함이다. 정착 건물에서처럼, 확장의 핵심적 변증(모순은 반드시 횡단된다)은 중심에서 주변으로의(문화적 부에서 빈곤으로) 문화장려금 확장 개념과 동등한 것들끼리의 상호 교환·협업·지원이라는 경쟁적 개념(문화적 자원을 어디에서나 양육한다) 사이에 존재한다. 다른 한편, 패튼은 비의도적인 겸손함으로 가득 찬 코크의 민속극을 다음과 같이 정의한다.

단순하게 사는, 덜 진지하고 더욱 소박한 사람들의 풍속을 의식적으로 다루고 있는 한 예술가의 작품은 고도로 조직화된 사회질서가 주는 의무감으로부터 분리되어 존재한다. 민속극 용어는 투쟁하는 인간의 삶에 깊이 뿌리내리고 있는 극 형식에 해당된다.

이로부터 한 문장 뒤에, 패튼은 예술 고유의 지역적 본질을 진지하고 통찰력 있게 이해한 코크를 인용한다.

극을 쓰는 일이 예술로서 고려되기 위해서는 지역성이 아주 강해야 한다.

13 Marjorie Patten, *The Arts Workshop of Rural America* (AMS Press, 1967).

보편적인 예술만이 지역성이 강하다. 모든 사람들은 잠재적으로 예술가이고 모든 이들은 자신만의 펜으로 예술가가 되어야 한다. 미국인의 극을 만들 때, 우리는 지역성을 소중히 여길 필요가 있다. 만일 충실하게 해석된다면, 그 극은 우리에게 보편으로 향하는 길을 보여줄 것이다. 만일 우리의 상상으로 우리에 관한 극(삶)을 볼 수 있다면, 우리가 그것들을 모두에게 중요한 이미지로서 해석하지 못할 이유가 있겠는가?

가장 오래된 예술 확장 프로그램은 1907년 위스콘신에서 시작되었다. 1945년은 그 프로그램이 가장 역동적이었던 시기이다. 그때 로버트 가드는 시골 생활에 관한 극을 개발하고 제작할 연극 프로그램을 위해 위스콘신에 도착했다. 그의 프로그램에서는 극작 수업과 경연대회가 열렸고, 라디오극이 제작되었고, 극작가 레지던스 프로그램이 지원되었으며, 연구도 수행되었을 뿐만 아니라 그와 관련된 과정들도 제공되었다. 초기 활동가들 가운데 일부는 위스콘신에 일반인 극단을 발전시키려는 계획도 세웠었다. 결국 그 프로그램은 글쓰기, 음악, 미술 프로그램 등으로 확대되었다.

1939년 당시 대학원생이었던 가드가 록펠러 재단에 보낸 편지를 보면, 예술 확장에 대해 가드가 품었던 생기 넘치는 관념을 알 수 있다.

저는 이 질문을 심사숙고했습니다. 미국에서 비상업적 연극과 …… 대중을 위한 연극의 이 위대한 성장에서 …… 궁극적으로 무엇을 달성하게 될까요? 그 답은 제가 보기에 극의 발전일 수 있습니다. 극에서 공동체의 삶은 최상의 능력을 발휘하는 사람들, 그러한 전설과 생활의 일부였던 사람들에 의해 극적인 형식으로 확고해질 수 있습니다. …… 진정한 '대중의 연극'은 모든 공동체가 참여할 수 있는 연극 공동체를 위한 창조일 겁니다.[14]

공동체 문화개발의 지속적인 테마는 예술 제작이 도시 중심적이라는 데 대한 비판이고, 이에 따라 지방의 형식·주제·스타일의 타당함을 주장하는 것이다. 이러한 확신의 배경에는 부분적으로 20세기 초부터 중반까지 진행된 예술 확장의 노력이 자리 잡고 있다.

시민의 권리와 정체성의 정치학

'1960년대'는 폭넓은 분류이다. 그것은 서로 관련 있는 현상 더미를 하나의 간편한 카테고리로 담기 때문이다. 또한 그것은 문화적 각성의 시기를 상기시킨다. 그 당시 주변부 그룹들은 다양한 정체성을 품으며, 사회적 재화를 인지하고 해방시키고 공평하게 공유하는 권리를 주장했다.

1960년대에 문화적 기표들은 하나의 전쟁터였다. "블랙은 아름답다"는 표현은 논의의 여지는 있지만, 대립의 세계와 대립의 극복을 위한 투쟁 모두를 상징하기 위해 가능한 한 가장 투명하게 심미적 표준을 사용한 것이다. 시민의 권리를 주장하는 슬로건들의 배경에는 자기혐오의 자아상을 문화적으로 전달하는 행위에 관한 사변적 담론이 자리 잡고 있다.

이런 분석에 기여하는 핵심 열쇠이면서, 맬컴 엑스와 아미리 바라카 같은 행동주의자-문필가들에게 정평 난 영향력을 끼친 인물은 마르티니크 출신의 정신과 의사 프란츠 파농이다. 파농은 프랑스로부터 독립하기 위한 투쟁을 벌인 알제리에서 자신의 혁명적 관념들에 대한 의식을 발견했다. 식민 지배자와 피지배자의 심리학에 초점을 둔 파농은 식민 지배자가 만든 허위의식을 깊이 파헤쳤고, 이를 위해 지배 권력에 대항하는 혁명적

14 Maryo Gard Ewell, 'Introduction', in Robert Gard, *Grassroots Theater: A Search for Regional Arts in America* (University of Wisconsin Press, 1999), p.xviii.

격렬함을 정화하는 치유적 가치에 대해 역설했다. 대중적 해방운동에 대한 예술가와 지식인의 관계성을 논한 파농은, 특히 전투적인 흑인 행동주의자들에게 큰 영향력을 발휘했다. 그는 미국 노예 선조들의 경험에 자신의 식민지 분석을 쉽게 결합했다.

첫 단계에서, 현지 지식인은 자신이 지배 권력의 문화에 동화되고 있음을 증명한다. 그의 글은 자기 나라에서 반대 진영에 있는 사람들과 하나하나 일치한다. …… 이는 부적격한 동화의 시기이다. ……

두 번째 단계에서, 우리는 현지인이 혼란스러워한다는 사실을 발견한다. 즉, 그는 자신이 누구인지 기억하기로 결정한다. …… 그러나 현지인이 자기 나라 사람의 일부가 아니고, 그는 그저 자기 나라 사람과 외적인 관계만 맺고 있을 뿐이어서, 그는 기꺼이 그들의 삶만을 회상한다. 지나가 버린 어린 시절에 일어났던 일은 그의 기억 바깥으로 나올 것이다. ……

마지막 세 번째 단계, 이른바 싸움의 단계에서, 현지인은 무리 속에서 사람들과 더불어 있는 자기 자신을 잃어버리려고 시도한 이후, 이와 반대로 사람들을 흔들 것이다. …… 그는 자기 자신을 타인들을 일깨우는 사람으로 바꿀 것이다. …… 이 단계에 이르기까지, 위대한 여러 사람들은 문학작품을 창작할 생각을 전혀 하지 않을 것이고 …… 자기 국가에 말해야 할 필요를 느끼지 않을 것이고, 사람들의 마음을 표현할 문장을 쓰려고 하지도 않을 것이고, 작동하는 새로운 현실을 대변하는 역할도 하지 않을 것이다.[15]

파농이 지적하는 이슈들은 공동체 문화개발 사업들의 중심에 있다. 그것들은 정체성의 사회적 형성을 질문하고, 강제된 개념들로부터 참여자들

15 Frantz Fanon, *The Wretched of the Earth* (Grove Press, 1963), pp. 222~223.

의 자아 정체성을 해방시킨다. 유색인종, 여성, 게이, 레즈비언, 시골 사람, 그 밖의 주변부 그룹 등은 이 작업의 주요 참여자들이다. 파농의 혁신적인 구성은 그가 혁명적 격렬함을 낭만화하는 것이 점차 헛된 피로 더럽혀지게 되는 그 순간에조차 계속 공명한다. 파농에게서 인용한 몇 가지 글과 더불어, 케냐 출신 망명자인 응구기 와 시옹오의 글도 일부 살펴보자. 남아프리카 공화국의 대통령 타보 음베키는 2000년 8월 올리버 탐보 렉처[16]에서 시옹오의 글을 재인용했다. 이 특강은 격앙된 언론의 관심을 많이 이끌어냈다.

> (제국주의가 터트린) 문화적 폭탄은 사람들의 믿음을 그들의 이름, 언어, 환경, 투쟁의 유산, 통일, 능력, 궁극적으로 그들 자신 내부에서 절멸시키는 결과를 만든다. 문화적 폭탄은 사람들이 자신들의 과거를 불모지로 보게 하고, 그로부터 멀리 떨어지도록 원하게 만든다. 또한 문화적 폭탄은 스스로에게서 아주 먼 존재로, 예를 들어 자신들의 것이 아닌 다른 사람들의 언어로 자신들의 믿음을 규정짓게 한다.[17]

미국 사회에서 인종 정치학은 공동체 문화개발의 여러 영역에서 좀 더 복잡하다. 1980~1990년대는 문화적 특수성을 향한 열정이 뚜렷했다. 서로 다른 개인과 그룹 사이의 관계성이 복잡했기 때문이다. 지난 30년 동안 내가 컨설팅했던 고객 대부분은 유색인 공동체에 기반을 두고 활동했다. 1980년대 후반, 나는 어느 고객에게 전화를 받은 적이 다. 그는 내 접근법을 높게 평가하지만 백인 컨설턴트와 함께 일할 수 없다고 했다. 내가 그

16 남아프리카공화국 인종차별 투쟁의 영웅 올리버 탐보를 기념하는 강좌 시리즈. ―옮긴이주
17 Ngugi Wa Thiong'o, *Decolonising the Mind* (London: James Currey, 1986), p.3.

에게 나와 같은 일을 하는 유색 인종의 다른 사람을 추천했다면 어떤 일이 벌어졌을까? 또한 나는 이런 경험도 했다. 내가 관여했던 한 단체의 구성원이 내게 요구하기를, 이제 단체에 그만 참여하라는 것이다. 그녀는 유색 인종으로서 자신을 표현하는 것과, 그것을 백인이 알아보는 것에 대해 불쾌해했다. 이러한 상호작용은 전적으로 비개인적이다(즉, 모든 사람은 하나의 개인이 아닌, 카테고리의 한 예로서 지각되고 다루어진다). 그와 동시에 아주 개인적이다(개인들은 자기만의 독특한 감정의 강렬함을, 자기만의 특정한 분노·상처·공격을 느낀다).

100년 전에, 외젠 뒤부아는 "20세기의 문제는 색-선의 문제이다"라는 유명한 말을 남겼다. 이 짧은 글이 지금에 와서 쉽게 옮겨질 수 있다는 것은 대단한 수치이고 스캔들이다. 인종과 문화의 차이를 대면하는 모든 사람들은 몇 가지 방식에서 문화적 정체성의 이중적인 진실과 연루될 수밖에 없다. 우리는 서로 공유된 역사와 사회적 입장을 지닌, 둘 이상의 그룹들의 부분이며, 그 그룹들 모두 우리의 상호작용에 영향을 미친다. 그와 동시에 우리 개개인은 표 목록과 카테고리로는 적절하게 묘사될 수 없는 독특한 개인만의 성격과 정체성을 지닌다.

그러나 세상은 천천히 변한다. 내가 말했듯이, 시대의 정신은 분리주의자의 정체성 정치학의 절정기 때보다는 통합과 협업에 더욱 호의적인 것 같다. 격노에 대한 파농의 관심의 초점은 차이를 찬양하는(한껏 즐기는) 경향에 의해 경감되어갔다. 이는 1930년대에 마르티니크의 시인이자 정치가인 아이메 세자이레가 고안했고, 세네갈의 문필가이자 대통령인 레오폴드 셍고르가 대중화한 '흑인성' 개념을 상기시킨다. 훗날 할렘 르네상스로부터 영향을 받는 흑인성 개념은 아프리카 토착 문화를 안정시켰다. 그것은 강제된 식민 지배 문화의 동화에 저항하며, 유럽인들의 관념과 관례를 강제하려는 식민 권력에 억압당했던 전통 지식과 문화 관례의 깊은 가치

를 옹호한다. 공동체 문화개발 영역에서든 혹은 다른 예술 세계에서든, 피식민지 문화에 뿌리를 둔 예술가는 엄청난 창의성을 분출함으로써 그러한 철학과의 연관성을 매일 대변한다.

해방의 교육과 연극

파농처럼, 브라질의 교육자 파울로 프레이리는 개발도상국에서의 경험으로부터 자신의 이론들을 끌어냈다. 그는 1964년에 군사 쿠데타에 이은 추방 조치를 당하기에 앞서 브라질에서 토지를 소유하지 못한 농부들과 함께 리터러시 캠페인을 몇 년간 벌였다. 이와 비슷한 시기에 브라질 연극 감독인 아우구스토 보알(1992년부터 1996년까지 리우데자네이루의 시 입법부에서 일했다)의 이론과 방법론이 개발되었으며, 이는 프레이리의 사상과 공통점이 많았다. 프레이리의 저서들 가운데 미국에서 처음으로 출판된 것은 『피억압자의 페다고지』이고, 보알의 저서의 경우는 『피억압자의 연극』이다.

프레이리의 저서의 뼈대는, 개인이 읽고 쓰는 능력(근대 세계를 이해하고 해석하는 것)이 없다면 스스로 역사의 주체가 아닌, 다른 사람들의 의지의 객체가 된다는 것이다. 즉, 자신의 정체성과 역량에 대한 억압자들의 관점을 내면화함으로써(인간 존재뿐만 아니라, 극단적으로 환원적이고 무능한 가치 개념들을 수용함으로써), 그들은 신비하고 불가해한 것으로 보이는 세상의 수동적 대상이 된다. 실제로, 그들은 심지어 그렇게 강제된 자기-규정 너머에 이르려는 시도를 방해하는, 무능한 '자유에 대한 두려움'을 경험할 것이다.

'생생적 주제'(함축적인 이미지 혹은 토론자들에게는 중대한 순간의 개념들)로서 활발해진 대화에 참여함으로써, 참여자들은 그러한 주제와 자신들의

진정한 관계성을 이해한다. 이 과정에서 그들은 언어의 힘과 그 힘을 통해 문화를 이루는 자신만의 힘을 경험한다. 자신의 삶과 아무 관련이 없다는 이유로 리터러시 훈련을 권위에 의해 떠맡겨진 기획으로 보는 대신, 참여자들은 그것이 세상을 해독하고 그 속에서 행동할 수 있도록 해주는 것이 무엇인지 읽어낼 수 있는 학습으로서 이해하게 된다.

이렇게 '마법적 사고'(현실을 인간의 제어를 벗어난 까닭 모를 생산물이나 보이지 않은 과정의 산물로 여긴다)로부터 '비판적 의식'(현실을 형성하는 과정을 이해하고 그 속에 진입할 수 있다)으로의 '의식 변형'은 프레이리가 교육에 접근하는 주요 목적이다. 이는 보통 '해방교육' 혹은 '비판적 페다고지'로 지칭된다.

또한 프레이리의 관념들은 그의 관심이 개인의 의식과 소규모 그룹 활동의 변형에 초점을 맞출 때 더욱 적절하다. 이 책의 제1장에서 논의했듯, 그는 자신의 『피억압자의 페다고지』에서 모든 시대는 "반대편에 있는 것과 변증적 상호작용에서의 관념, 개념, 희망, 의심, 가치, 도전의 복합체"로서 특징을 갖는다고 했다. 각각의 시대가 그러한 '주제별 우주'를 생성한다는 생각은 이 세상이 왜 신념이나 이성, 강제적이거나 자발적인 개발, 문화다양성 혹은 특권 같은 힘에 의해 여러 방향으로 당겨지는지를 이해하려는 사람들에게 아주 유용하다. 우리 가운데 누구도 주제별 우주의 어떠한 특정 요소가 자신은 전경으로 간주하고 그 나머지는 잡음 정도로 여기는지 확신을 갖고 말할 수 없다. 프레이리의 작업은 주제들, 그것들 자체의 상호작용이 우리의 관심을 지휘해야 한다는 점을 시사한다.

국제협회, 컨퍼런스, 학술행사, 수많은 해석으로 이루어진 책과 교육 프로그램 등이 프레이리의 관념들 주변에서 발생하고 있다. 그뿐만 아니라 농부와 함께 일하는 사람들, 예를 들어 이민자 공동체를 위한 비학술적 네트워크도 있다. 이것들은 또한 리터러시 교육 영역 너머로까지 확장되고

있으며, 미국과 해외의 성인 대중교육 프로그램과 문화적 조직화에도 큰 영향을 미치고 있다.

공동체 조직화의 맥락에서, 프레이리의 가장 강력한 개념들 가운데 하나는 '억압자의 내면화'이다. 그 과정에 의해서 개인과 공동체는 자기와 반대되는 이해관계를 위해 복무하는 세계관과 자아상에 부지불식간에 설득된다. 예를 들어 1960년대 사회운동은 여성은 남성보다 무능하다거나 유럽인의 미(美) 관념은 다른 민족에 비해 우월하다는 식의 부당한 자기-개념들을 인식하고 뿌리 뽑는 것에 초점을 맞추었다. 이와 유사하게, 공동체 문화개발 프로젝트의 공동 요소는 한 공동체가 주류 문화로 간주되고 묘사되는 방식, 공동체가 비강제적 자화상을 우연히 발견하는 방식 사이에 놓인 심연에 관심을 두는 것이다.

보알의 작업 또한 그가 이상적인 인간 경험으로서 고려한 대화(동등체 사이의 자유로운 상호 교환)로 향한다. 더 넓은 세상에 대해 의견을 말하려고 연극 언어를 사용하는 그는, 대화가 독백이 될 때 억압이 발생한다고 역설한다.

지배계급은 극장을 소유하고 구별의 장벽을 세웠다. 첫째, 지배계급은 사람을 나누었다. 배우와 관객을 나누고, 행위하는 사람과 관람하는 사람을 나누었다. 파티는 끝나버린다! 둘째, 배우들 사이에서 지배계급은 대중으로부터 주인공들을 갈라놓는다. 강제적 세뇌가 시작되었다!

이제 피억압자들은 스스로 해방되고, 다시 한 번 자신들만의 극장을 만들고 있다. 구별의 벽들은 무너져야 한다. 첫째, 관객들은 행동을, 즉 보이지 않는 연극, '포럼연극', 이미지 연극 등을 다시 시작한다. 둘째, 개별 배우들에 의해서 캐릭터들의 사적인 속성을 배제하는 것이 필요하다. 이것이 바로 '조커 시스템'이다.[18]

보알의 접근법들 가운데, '포럼연극'은 공동체 문화개발 사업에 아주 광범위한 영향을 미쳤다. 이 방법은 어떤 상황을 설정하는데, 거기에서 배우들은 관객들과 구별되지 않는다. 오히려 모두가 '관객'이 되어 연극에서의 보이지 않는 '제4의 벽'을 무너트리고 행위한다. 그들은 아직 풀리지 않은 정치 문제와 사회 문제의 이야기를 공유한다. 그리고 좀 더 작은 관객 그룹들은 10분 내외의 짧은 희극이나 스토리를 만들어 하나 이상의 이야기들의 두드러진 요소들을 간단히 요약하고 가능한(그렇지만 궁극적으로는 만족스럽지 못한) 해결책을 포함시킨다. 이것은 그룹별로 수행된다(예를 들어, 노동자 그룹은 아무래도 경영에 대한 불만을 표명하는 과정에 개입할 수 있고, 만족스러운 결과가 나오지 않을 때에 격렬한 파업을 보여준다).

'조커'는 일종의 조력자로서, 좀 더 큰 그룹 구성원들에게 제안된 해결책에 만족해하는지, 아니면 다른 개입의 지점들이나 여타 개선 방법들을 생각해볼 것인지 묻는다. 짧은 희극은 다시 공연되는데, 초연 그대로이다. 단지 지금은 어떤 관객도 행위를 멈추게 요청할 수 있고 무대에 올라 주인공들을 대체할 수 있으며, 장면을 새로운 방향으로 끌고 갈 수도 있다(항상 캐릭터 그대로 남아 있으면서 극적 행위에 충분히 참여한다). 그룹은 그 장면을 처음부터 몇 번이고 재연할 수도 있고, 더 큰 범주의 시나리오를 시도하게끔 허락할 수도 있다. 종국에 그 과정은 모든 참여자들에 의해 토의될 것이다. 그게 아니더라도, 실행 자체만으로도 충분하다고 할 수 있다.

이런 접근은 개발도상국에서, 예를 들어 인도의 '달릿 공동체'에서 여러 회의에 자주 참여하지 않는 사람들과 함께 사회적 행위를 계획하기 위한 방식으로서 큰 효과가 있었다. 또한 1980년대 이래 미국에서는 더욱더 눈에 띄는 방법론이 되었다. 보알은 '피억압자의 연극센터' 지점을 만들기 위

18 Augusto Boal, *Theater of the Oppressed* (Urizen Books, 1979), p.119.

해 여러 주의 그룹들과 함께 작업했다.

만일 공동체 문화개발 실천에 가장 강력한 국제적 영향력을 행사한 사람을 꼽아야 한다면, 서로 연관된 프레이리와 보일을 선택할 수 있을 것이다. 프레이리는 다양한 공동체예술가 그룹들 나름의 영향이 열거된 내 연구 과정에서 가장 자주 등장한 이름이다. 보알은 연극인 대다수의 입에 오르내리고, 공동체 조직화에 관여한 다른 사람들에 의해서도 언급되었다.

내가 느끼기에 이러한 관념들은 영향력이 크다. 왜냐하면 그들은 개인과 사회의 변형 사이에 강력한 연결 고리를 만들기 때문이다. 우리 대부분은 몇 가지 방면에서 스스로에게 권력을 부여하는 것, 즉 너무도 미약한 정체성을 내면화하는 것이 어떤 느낌인지 안다. 프레이리와 보알을 통해 연결 고리를 만드는 것이 상당한 도약은 아니다. 그 둘의 방법은 가능성에 대한 우리 내면의 장애물을 이해하고 근절하도록 돕는다. 이때 동시대 여러 사회에 스며 있는 무권력의 감각이 동반된다. 자신의 연극 원칙과 경험으로 특유한 접근법을 형성한 입법자로서의 보알은 다음과 같이 말한다.

우리는 유권자가 국회의원의 행위들을 그저 구경하는 사람이어야 한다는 생각을 받아들이지 않는다. 아무리 그러한 행위들이 옳다고 하더라도 말이다. 우리는 유권자들이 자신의 의견을 던지고, 이슈에 대해 토론하고, 반대 주장도 내세우기를 원한다. 우리는 그들이 국회의원이 하는 일에 대한 책임을 공유하기를 원한다.[19]

19 Augusto Boal, *Legislative Theatre: Using Performance to make politics* (Routledge, 1998), p.20.

문화'와' 개발

용어를 둘러싸고 만연해 있는 혼란은, 다른 것을 가리키면서 많은 동일한 단어를 사용하는 담론들에 의해 악화되고 있다. 예를 들어, '문화'는 좁은 의미로는 예술과 그 주변의 미의 코드, 가치, 의미를 가리키고, 넓은 의미로는 1982년 유네스코의 세계문화정책회의에서 다음과 같이 정의된다.

사회 혹은 사회 그룹을 특징짓는 모든 복합체의 변별적인 정신적·물질적·지성적·감성적 특성. 미술과 글자뿐만 아니라 생활의 코드, 인간 존재의 기본 권리, 가치 체계, 전통, 신앙 등을 포함한다.

국제 원조 모임에서는 '문화개발'에 대해 말할 때, 경제 혹은 공동체 개발을 위한 수단으로서 문화적 형식이 사용된다는 점을 전형적으로 언급한다. 이 주제를 다룬 ≪컬처링크≫의 2000년 특집 기사는 '문화개발'이 어떻게 정의되는지 보여준다.

개괄적으로 보자면, '문화개발'은 가난, 인권, 젠더 평등, 건강, 환경 문제 등 관련 영역의 이슈들에서처럼, 개발을 이루기 위한 문화의 역할과 문화적 과정에 관한 것이다. 문화개발의 목표는 개발이다. 즉, 그것은 실용적이거나 실제적인 생존 이슈들과 인간 조건의 개선이 문화와 맺는 관계성에 관한 것이고, 문화가 그런 분야에서 이루어지는 여러 가지 개입들의 성공에 기여하거나 영향을 미치는 방법들에 관한 것이다.[20]

20 Kees Eskamp and Helen Gould, "Outlining the debate," *Culturelink* (Special Issue 2000), Institute for International Relations, p.4.

몇 단락 뒤에, 몇몇 필자들은 이와 대조되는 '문화개발' 정의를 제공한다. 나에게는 과격해 보였다. 밀접하게 연결된 두 개념들 사이를 아주 확연하게 나누어 못을 박는 것 같았기 때문이다. 이것의 그들의 의견으로서, 첫 번째 현상인 '문화'가 두 번째 현상인 '개발'보다 더욱 긴급하고 중요하다고 주장한다.

문화개발은 문화의 개발과 문화적 역량에 초점을 둔다. 이 용어는 문화정책, 문화산업, 사회 문화적 개발에 속하는 광대한 범위의 이슈들을 포함한다. 문화개발의 목표는 문화이다. 문화는 사회가 성장하고 변화하게 하는 사회학적 역학이고, 경제의 힘 있는 요소이고, 숙련된 창작자·예술가·공예인 등이 거주하는 직업적 환경이고, 또한 심미적 표현·관념·가치의 전달 자체이다.[21]

문화개발에 대한 가장 광범위한 표현은 '개발을 위한 연극'이다. 이는 토착 공동체를 순회하는 극단 사업을 가리키고, 개발과 관련한 지식(예를 들어, 깨끗한 물을 공급하고 곡물 수확량을 늘리고, 혹은 에이즈 바이러스의 확산을 막는 데 필요한 방법)을 전달하기 위해 지역 언어를 사용한 공연, 이야기, 음악 등을 동원한다. 때때로 근본적인 목표는 지역 문화에 깊숙이 체현되어 있어 개발을 도모하는 데 도움을 줄 수 있는 이해들을 활용하는 것이다. 그와 동시에 그것들을 발견해낸 문화적 이해들과의 비판적 관계성도 함께 권장된다. 우간다의 사회이론가 제임스 센겐도에 따르면, "모든 사회에는 삶의 질에 필수적인 사회적 가치, 전통, 행위가 있다. 그와 동시에 인간의 개선과 개발에 해로운 현상들도 존재한다".[22]

21 Eskamp and Gould, "Outling the debate," p.6.
22 James Sengendo, "Culture and Development in Africa," *Culturelink* (Special Issue 2000), p.118.

개발도상국의 많은 공동체예술가들은 '개발을 위한 연극' 프로젝트(지원기금을 받아야 가능한 경우가 흔하다)에 참여해왔다. 그것은 『공동체, 문화, 전 지구화』의 두 개 장의 주요 주제이다. 그러한 경험에 기초해서 보면, 그들의 관점에는 비판적 경향이 있다. 즉, 국제개발기관의 어젠다를 부과하는 데 지역의 문화적 형식들을 사용하는 것은 위험하다고 경고한다. 따라서 '개발을 위한 연극'은 사람들을 사회적 문제의 근본 원인과 가능한 자발적인 반응에 대한 심도 깊은 탐구로 초대하기보다는, 기금제공기관들이 가장 좋다고 여기는 것을 규정하는 일에 빠질 수 있다. 다음 글은 레소토와 남아프리카에서의 경험에 토대를 두고 있는 마시타 호에아니의 인터뷰에서 발췌한 것이다.

 '개발을 위한 연극'의 전문가로서, 일종의 관념을 위한 택배 서비스라고 부를 만한 것을 제공해야 하고, 시골 지역에까지 그러한 관념이 이르게 할 몇 가지 방법을 가지고 있어야 한다. 또한 그 과정에서 스스로 믿지 않는 것을 하도록 고용된 사람과 비슷해지면, 당신은 스스로 위태로워짐을 발견할 것이다. 당신이 진정한 공동체 활동가라면, 마을에 가서 사람들과의 친교 활동부터 시작해야 한다. 그러면 해야 할 업무 지침서와는 다른 당신만의 결론을 발견할 수 있을 것이다. 그렇지만 만일 당신이 그 지침을 따라 한다면, 그 속에 담긴 메시지를 이해해야 한다. 왜냐하면 그것이 바로 당신에게 대가를 지불하는 이유이기 때문이다. 내 생각에 연극 전문가들이 도처에서 메시지가 생산될 때 그 메시지의 생성자가 스스로 되지 못한다는 것은, 연극은 물론이고 마을에도 적절하지 않다.
 한편 진정으로 개발하고, 타당하고 확실하게 유지하려면 현재 스폰서와의 관계를 끊거나 다르게 생각하고 "당신의 공동체에 가라. 나는 그 공동체를 돕고 싶다"고 말할 수 있는 다른 스폰서를 구해야 한다. 그러면 나는 하나의 어

젠다에 의존하지 않는다. 즉, 사리사욕이 없고, 자신들의 욕구가 무엇인지 규정하고 그것을 도울 수 있는 공동체의 통합을 존중한다.[23]

다음은 데이비드 커의 분석으로서, 말라위와 보츠와나에서의 경험에 기초한다.

'개발을 위한 연극'의 메인 스폰서는 나름의 특정 목적의식을 지닌 NGO들이다. 그들 단체는 전 지구적 원조 산업의 일부로서, 전 지구적 산업체들과 동일한 책임의 일부를 따른다. 프로젝트 디렉터들이 만일 구체적인 성공 지표들을 (대개는 연간 보고서 체계 내에서) 공정하게 제공한다면, 그들에게 보증되는 것이라고는 기부자들의 지속적인 예산뿐이다. 그런 체계 아래, 성공은 구체적 업적들(단단한 보호 장벽들로 둘러쌓여 있는 우물들, 혹은 잘 배분된 콘돔 등)을 통해 쉽게 회계감사 받을 수 있을 것이다. 태도들을 측정하기란 너무 어렵다. 또한 다양한 요소들을 개발하는 문제의 기초가 되는 복합적이고 전 지구적인 관계성에 참여할 경영상의 자극이 존재하는 것도 아니다. 문제점의 역사적 원인을 분석할 자극 역시 없다. 즉, '개발주의자적 제시'는 바르게 비방하는 '민족지학적 제시'만큼이나 제한적임이 드러난다.[24]

'문화개발'을 다루는 글은 점점 많아지고 있는데, 그중 많은 부분이 세계은행의 지원을 받았다. 개발에 대한 문화적 이해가 국제적인 원조 기관들에 스며들고 있다는 사실은 긍정적으로 보인다. 그렇지만 지금 형성되

23 Masitha Hoene, "Culture as the Basis for Development," *Community, Culture and Globalization*, p. 269.
24 David Kerr, "The Challenge of Global Perspectives on Community Theater in Malawi and Botswana," *Community, Culture and Globalization*, p. 254.

고 있는 구별들이 실제 세계와 많은 연관성이 있는지는 명확하지 않다. 내게 그것들은 전문가들의 니즈보다는 구별과 범주를 위한 행정과 정책 입안자의 열정에 의해 더욱 활성화되고 있는 것 같다. 지금까지 보아온 바로는, 전문가들에 대한 이런 논의 효과가 미미하다. 그러나 '개발을 위한 연극' 경험은 그 자체로 영향력이 있으며, 아이러니하게도 공동체예술가들이 자기 주도적인 공동체 문화개발 실천에 더욱 전념하는 데 도움을 주기도 한다. 커와 호에아니의 관점에서, 만일 '개발을 위한 연극'이 지역 자립 프로젝트의 잠재성을 제어하기를 원하지 않는 스폰서들의 지원을 받는다면, 그 구별은 고려할 가치가 없어진다.

CETA와 공공 서비스 직업

미국의 종합고용훈련법(약칭 CETA)은 1970년대 중반 실업률이 최고에 달했을 당시, 닉슨 정부와 포드 정부가 만든 기라성 같은 공공 서비스 직업 프로그램들을 가리킨다. CETA는 로널드 레이건이 집권하면서 거의 종료되었다. 그러나 노동부 집계에 따르면 회계연도상 절정기였던 1979년에 CETA의 예술 직업에 2억 달러가 투자되었다고 한다. 레이건 시대의 정치가들은 CETA를 선심성 사업 정도로 묘사했다. 이와 동일한 수사는 훗날 '복지의 여왕들'로 불리는 사람들을 비난하는 데 사용되었는데, 납세 보조를 받는 고용인들의 망령을 환기시키곤 했다. 그들 고용인은 회화와 연극 워크숍에서 빈둥거렸다. 그러나 공동체예술가들에게 그것은 사실상 노동이었고 엄청나게 큰 혜택이었다.

독특한 분위기와 환경이 우연히 조합을 이룬 덕분에, 샌프란시스코는 CETA의 예술 직업이 시행된 첫 번째 장소들 가운데 한 곳에 속한다. '실리콘밸리 문화계획'의 디렉터 존 크레들러는 닉슨 정부 시절에 미국관리예산

처에서 일하면서 청년 고용과 노동 위생을 포괄하는 연방 프로그램 구성을 맡았다. 그는 예산처 활동을 통해 얻은 지식을 '샌프란시스코 이웃예술 프로그램'에 응용했고, 그것을 공동체예술가들을 위한 직업들로 바꾸었다.

예를 들어, 1974년 12월 18일에 발행된 ≪바이센테니얼 아츠 바이위클리≫에서 '실업 상태 예술가 300명이 늘어선 줄: 긴급고용촉진법(CETA의 전신)으로 최근 생긴 24개의 예술 직장들 가운데 하나에 들어가고 싶은 희망을 각자 가지고 있다'는 제목의 기사를 소개한다. 1975년 1월 9일 자 어느 기사의 시작은 이렇다. "샌프란시스코에서 직장이 없는 예술가들은 1930년대 대공황 시기의 WPA를 연상시키는 프로그램에서 연방기금으로 고용되고 있다." 그때 23명의 예술가들은 샌프란시스코예술위원회의 '이웃예술프로그램'과, 매달 600달러의 생활비를 받고 '청년뮤지엄 아트스쿨'에서 일을 시작한다. 학교와 주택 건설 프로젝트의 벽화 화가를 위한, 공동체 기관들의 레지던시에 입주할 공연예술가들을 위한, 샌프란시스코 이웃들의 구술사 작업을 맡을 작가들을 위한, 추가 직업 90여 개에 대한 신청 기회는 항상 열려 있었다. 1977년 6월까지 CETA기금을 받은 많은 예술가들은 시 당국과 기관들뿐만 아니라 사적인 비영리기관들을 통해서도 고용되었다. 1977년 6월 1일 자 ≪바이센테니얼 아츠 바이위클리≫에 따르면, 비영리기관에 의한 899개의 제안들은 CETA의 1500개 직업들을 비롯해, 나중에는 비정부 조직, 많은 예술기관과 공동체 조직들에서도 사용되었다.

이와 유사하게 영국의 '인력서비스위원회'는 1970년대에 직업 창조 프로그램을 구상했는데, '자유형식예술신탁'과 '문화파트너십' 같은 선구적인 그룹들(이들은 이후 여러 유형의 예술 그룹과 미디어 그룹으로 변형되었다)과 더불어 다양한 공동체예술 직업들을 지원했다. 그 밖의 국가들에서도 유사 정책들이 만들어졌다.

미국의 1970년대 중반에는, CETA 직업을 가지지 않거나 그것을 경험한

사람과 일하지 않은 공동체예술가는 거의 없을 정도였다. 그때부터 미국 내 대부분의 공동체 기반 그룹들은 CETA의 지원과 더불어 노동집약적 방향으로 향했다. 그런 경험에 관한 여러 공동체예술가들의 발언은 WPA에 대한 스튜어트 데이비스의 언급을 상기시킨다. 예술가의 공적 고용은 "이 나라에서 예술을 위한 새롭고 더 좋은 나날"의 전조였다는 것이다. 하지만 이 사유화의 시대에, 가장 산업화된 국가들에서처럼 미국에서도 공적 고용은 계획에 없다.

대중의 역사와 인류학

공동체 문화개발에서 인기 있는 어떤 기법(예를 들어, 구술사)들은 다양한 범위에서 사용된다. 구술사 재료의 거대한 몸체는 역사가들, 인류학자들, 공동체예술가들에 의해 만들어져 가지각색의 사용처를 갖는다. 그들은 가수들 특유의 언어로 해석되는 전통 블루스 장르를 기록하기 위해 노예들의 이야기들을 모으거나, 목화밭을 산책한 WPA 노동자들도 그 몸체에 포함시킨다. 즉, 1960~1970년대의 '진보적 역사' 프로젝트는 이전 세대 행동주의자들의 삶의 이야기를 보존하고, 바바라 마이어호프(자신의 이야기를 말할 줄 아는 노인들과 함께 작업했다) 같은 인류학자들을 개척해낸다.[25]

공동체예술가들은 특정한 기준이나 스타일, 특별한 것에 대한 접근법 등을 꼭 채택하지 않고도, 유용한 제재를 위해 다른 영역들을 개척하는 자원이 되고 있다. 예를 들어, 예술가로서 그들은 일반적으로 구술사 채집과 선택, 텍스트의 단편적 배치 등을 거리낌 없이 탐색한다. 그런 각각의 조

25 Barbara Myerhoff, *Number Our Days: Culture and Community Among Elderly Jews in an American Ghetto* (Meridian, 1979).

각들을 모으는 접근법은 종종 강력한 합성 초상화를 생산해낸다(한편으로는 정통 역사학자들을 불편하게 만들기도 한다).

약 30년간, 켄터키 화이츠버그의 애팔숍을 기반으로 활동해온 로드사이드 극단(www.roadside.org)은 공동체와 협업해 이야기들을 채집하고 문화적 기억의 기표들을 묶는다. 그런 자료들은 공연의 토대로서, 공동체 특유의 의미와 정체성을 드러내 보인다. 다음 글은 로드사이드 극단의 디렉터 더들리 코크가 협업 과정의 일부를 기술한 것이다.

우리는 공동체에서 음악 공유 모임, 이야기 공유 모임을 장려해 참여자들이 자신의 목소리를 듣고 감상할 수 있게 한다. 우리는 그런 공유를 위한 주제를 정하는데, 그중 어떤 것은 지역의 역사 혹은 현재의 사건에서 주목할 만한 충격이기도 하다. 공동체예술가들은 서로의 이야기와 노래를 말하고 듣기 시작한다. 이것은 점점 피할 수 없는 것이 되고, 참여자들은 이 모임을 통해 공동의 경험에 관한 새 정보를 듣는다. 그러한 공유로부터, 특정 장소의 복합적 의미가 대두한다.

종종 기록되는 노래와 이야기는 로드사이드 레지던시의 제2단계를 끝내는 공동체 축하의 기본 구성 요인이 된다. 우리는 저녁 포트럭 파티를 통해 이런 축하 행사를 종종 해오고 있다. 사람들은 자리에서 일어나 지금까지 자기들이 어느 정도 만들어왔던 음악을 연주하고 노래를 부르고 이야기를 한다. 큰 규모의 조직적 행사를 통해서, 공동체의 목소리 그 자체가 공적임을 분명히 나타낸다. 이런 모든 축하들은 많은 목소리들로 구성된다. 우리는 항상 새로운 사람들이 참여할 수 있게 문을 열어두어야 한다고 강력하게 주장하기 때문이다.[26]

26 Dudley Cocke, "Art in a Demcracy," *The Drama Review*, Fall 2004.

SPARC 기획 프로젝트에 참여한 예술가들이 벽화 〈거대한 벽〉을 그리고 있다.
Photo ⓒ SPARC 1983

시각 이미지에 해당하는 경우는 〈로스앤젤레스의 만리장성〉 벽화가 있다. 이것은 로스앤젤레스 근교의 산페르난도 계곡에 있는 투중가 홍수 통제 수로의 벽에 0.5마일 길이로 제작되었다. 1974년에 쥬디스 베커(SPARC의 창립자)에 의해 시작되었으며, 벽화에 남은 부분들은 선사시대부터 1950년대까지 캘리포니아에서 살아온 종족의 역사를 묘사한다. 이 글을 쓰고 있는 즈음, 초기 몇십 년간 설치된 것들을 복원하기 위한 지원기금은 늘어가는 반면, 공적 대화는 새롭게 이어질 패널들을 디자인하는 데로 모아지고 있다. 1990년대에 제시된 이미지는 SPARC의 웹사이트(www.sparc-murals.org)에서 볼 수 있다.

공동체 문화개발 영역에 대한 핵심적 영향력을 행사하는 단일한 학자나 학술적 전문성으로 내세워지는 것은 없지만, 많은 공동체예술가들은 특정 역사가들이나 인류학자들에게서 영감을 받아왔다. 영역의 그러한 틈새는 부분적으로 학술계 구조와의 밀접한 친밀성 덕분에 소박한 동의를

제공한 대부분의 박물관들과 다른 문화기관들보다 네트워크가 더욱 잘 되어 있다. 특별한 아카이브와 컬렉션은 물론이고 지역, 지구, 국가, 세계적인 구술사 연합이 존재한다. 공동체예술가들은 이 재료들에 의존한다. 하지만 구술사 사용을 지원하기 위한 프로그램은 없다. 이처럼 재정적·기술적으로 지원이 부족하기 때문에 공동체에 기반을 둔 예술작품들은 생산에 제한을 겪을 수밖에 없다. 그러나 미국이 아닌, 국제적인 전문가들 사이에서 이 같은 현상은 긍정적이라고 할 만한 계기를 마련하기도 했다. 매리 마셜 클라크(컬럼비아대학 구술사연구소 디렉터)가 다음과 같이 주목했듯이, 공동체 문화개발 실천은 구술사가들과 그 파트너들에게 많은 것을 제공한다.

단일한 내레이터이든 증언자 그룹이든, 인터뷰가 공연으로 확장됨으로써 공동체는 기존 사물들의 질서에 도전하고 새로운 질서를 제안한다. 왜냐하면 인터뷰는 다중적 수준들로 정체성을 표현하는 것과 같고, 공연에서 이루어지는 인터뷰의 상호 교차는 개인적·문화적 표현 형식 사이의 상호 연관성을 드러내기 때문이다. 공연은 단일한 연기자 혹은 1명의 디렉터가 상상할 수 없는 방식으로 우리의 집단적 자기 이해의 모습을 재형성할 수 있다. …… 구술사 예술은 자기의 이야기를 말하고 듣는 데 침묵해왔던 사람들에게 영감을 불어넣는다. 구술사의 관습은 그러한 이야기들이 말해지고 또다시 말해지는 것에 기반을 두고 공동체를 건설한다. 그리고 역사를 변형할 것이다.[27]

27 Mary Marshall Clark, "Oral History: Art and Praxis," *Community, Culture and Globalization*, pp.104~105.

문화 민주주의와 문화교류

세계 문화정책 담론은 방문 학자들과 예술가들을 비롯해 각종 출판물들과 기관들을 통해 미국 공동체예술가들에게 간접적인 영향을 미쳐왔다. 가장 영향력 있었던 관념은 '문화 민주주의'이다. 그것은 전후 세계 문화정책의 사유에서 주요한 혁신이었다.

제2차 세계대전 이후, 유럽의 문화 당국은 문화개발에 대한 대중의 관심이 자국의 재건으로 확장되고, 엘리트 문화를 '민주화'하는 방법론적 실험들과 더불어 산업화·도시화로 이어지고 있음을 인식하고 있다. 이러한 변화는 주로 이미 인증된 문화적 산물들, 예를 들어 학교 아이들을 심포니콘서트장까지 버스로 데려다주는 일, 비영리 극단의 티켓을 사는 일, 지역의 공동체센터에 미술 전시를 개최하는 일, 새로운 관객을 유치할 의도로 대량의 프로모션 캠페인을 동반한 거대 '블록버스터' 미술관 전시를 조직하는 일 등을 위한 '중심에서 주변으로의' 분배 기획이다. 이러한 접근에 대한 지속적인 투자 이후, 이 분배 기획은 대체로 실패로 드러나고 있다.

> 예를 들어, 정가의 3/4 가격으로 지원해주는 할인정책 덕분에, 문화에 다가갈 욕구와 니즈를 지닌 사람들에게 연극은 접근 가능한 것이 되었다. 그렇지만 대중 일반은 여전히 멀리에 있다.[28]

이렇게 '고급문화를 민주화'하는 데 실패한 전략에 대한 반응으로, 문화부장관들은 1970년대 초 '문화 민주주의'에 대한 자신들의 의도에 다시 초점을 맞추었다. 이는 1980년대 중반까지 국제 담론에서 주요한 슬로건이

28 Girard, *Cultural Development: Experiences and Policies*, p.66.

되었다.

　그 개념의 뿌리는 어디인가? 돈 애덤스와 나는 1981년에 처음 출판한 에세이에서 '문화 민주주의' 용어의 영어식 표현을 드렉슬러의 1920년 저서 『미국에서의 이민자 유산들의 혼합』으로부터 인용해 쓴 바 있다. 하지만 좀 더 거슬러 올라가면 호레이스 캘런이 있다. 그는 '문화적 다원성'이라는 용어를 20세기 초 KKK 비밀단체와 아메리칸 퍼스터스 운동[29]의 등장에 대한 대책으로서 고안했다. 제임스 바우 그레이브스는 2005년 저서에서 레이철 데이비스 뒤부아를 인용하는데, 뒤부아는 나중에 '문화 민주주의를 위한 워크숍'으로 명칭이 변경된 '상호문화교육 워크숍'을 세운 미국인 교육가이다. 다음 글은 뒤부아의 1943년 저서에서 발췌했다.

　　과거 미국에 대한 용광로 개념, 혹은 '당신을 위해 무엇인가를 하자'라는 태도는 잘못된 것이었다. 용광로의 절반은 더 좋게 되는 것을 기뻐하는 반면, 나머지 절반은 어떠한 요소도 그것의 본성으로서 더욱 잘 용인되는 것에 기뻐한다. …… 집단의 복지는 …… 차이의 창의적 사용을 (표현하기를) 의미한다. 민주주의는 이런 일이 각 개인, 가족, 국가 내 여러 그룹, 혹은 다른 나라 사이에서도 일어날 수 있게 하는 분위기일 뿐이다. 우리가 지닌 이런 종류의 공유는 문화 민주주의를 요청한다. 우리는 경제 민주주의(모든 사람들이 자신이 원하는 것으로 자유로울 권리)를 상상하기 시작한다. …… 그러나 우리는 문화 민주주의(문화적 그룹들이 서로 가치를 공유한다)를 거의 꿈꾸지 않는다. 그것을 창조하는 사회적 기술은 말할 것도 없다.[30]

29 비내정간섭주의자들의 조직체 '아메리카 퍼스트 위원회'가 1940년 결성됨으로써, 부유하고 혁신적인 공화주의자를 중심으로 새로운 복지미국 건설을 주창했다. ─옮긴이 주

30 Rachel Davis-Dubois, *Get Together Americans: Friendly approaches to racial and cultural conflicts through the neighborhood-home festival* (Harper & Brothers, 1943).

이러한 해석자들은 '문화 민주주의' 용어를 살짝 다른 방식으로 사용하면서도(모두 동시대 문화정책 담론에서의 사용법과 약간 다르다), 그 의미의 핵심은 유지한다. 다양한 문화는 필연적으로 다문화 사회에서 동등하게 다루어져야 한다는 관념에 토대를 둔 것이 문화 민주주의이다. 이 틀 내에서, 문화개발은 공동체와 개인이 하향식(지배 문화의 엘리트적 제도들로부터 아래로 내려오는) 방식이 아닌 복합적 방향에서 배우고 표현하고 소통하고 지원하는 과정이다.

이론은 전망이 좋지만, 실제 지원에서는 별다른 열의를 발견되지 않는다(전적으로 정치적인 이유에서). 제2차 세계대전 이후 유럽 국가의 주변부 공동체들에서 문화개발을 요구하는 목소리가 나왔음에도 불구하고, 대부분 정부 문화 당국의 실천은 이런 요구를 충족시키는 것과 거리가 멀다. 오히려 예산에는 명망 있는 기관들을 최우선 고객으로 인식하는 꾸준함이 반영되고 있을 뿐이다. 그렇지만 한편으로 유럽의 여러 문화기관들은 '사회 문화적 활성화'에 대한 다양한 접근법을 실험하는 몇몇 대중적 공동체의 문화개발 시도를 지원하기도 했다.

그와 동시에 개발도상국에서의 탈식민화 과정에서는, 자생적 개발을 선호하는 식민화 권력으로부터 파생된 문화를 어떻게 덜 강조할 것인지 고민하는 문화기관들이 등장한다. 그런 곳들에서의 실험적 노력들 또한 '활성가'를 위한 새 역할과 그 밖의 문화개발 사업가들, 기초적인 문화 기반 시설의 발전, 공동체 문화개발 지원을 위한 문화의 창의적 사용 등에 초점을 두고 있다. 제3세계 전문가들은 문화적 형식들을 채택하는 방식을 이끌어 이슈를 탐구하고 여러 선택 요소들을 규정할 뿐만 아니라 물, 여성의 권리, 실험, 농업 발전 등의 기본 문제들을 변화시키고 있다.

미국의 공동체예술가들은 주로 개인적 교류를 통해 이러한 문화적 사업과 접촉했다. 돈 애덤스와 내가 NAPNOC에 있던 초기, 우리는 공동체

예술가들에게 국제 정보(예를 들어, 뉴스레터의 두 번째 호에 유네스코 출판물들에 대한 리뷰를 실었다)를 제공한 바 있다. 또한 우리는 미국 국가예술기금을 향한 이해하지 못할 시선을 야기하는 문화정책을 연구하기 위해 미국을 방문한 세계 학자들 사이의 연결 지점으로서 기능하기도 했고, 해외 정보의 아울렛이 되기도 했다. 예를 들어, 1980년 10월 NAPNOC 뉴스레터에서, 존 피트맨 웨버(시카고 벽화 그룹의 디렉터)는 자신의 유럽 방문 경험을 서술했다. 유럽에서 웨버는 미국에서는 널리 알려져 있지 않았던 거대한 범주의 공동체 문화개발 계획('마을예술가'를 포함해)과 대면했다.

마을예술가는 장기 레지던시 예술가보다 마을의 새로운 계획·건설 팀에 꼭 필요하다. 마을예술가는 대체로 능숙한 조각가이다. 그는 자신의 공방과 팀을 가지고 있는데, 그곳에는 대학원생 수준의 도제들이 있다. 마을예술가 팀은 영구적인 매체를 활용해 예술작품을 제공한다. 여기에는 예를 들어 주택과 쇼핑 지역에 있는 랜드마크 조각품·공공 좌석 조각품·놀이 조각품, 주택·지하도·벽화·특별한 도로의 디자인을 위한 주형 건축물 장식 등이 포함된다. 마을예술가는 종종 주민 참여적 프로젝트를 시도한다. 마을예술가 팀 구성원들이 주도한 글렌로세스 지하도 모자이크 작업에는 아이들이 참여했다.

1980년 12월, 제이콤 소우와의 인터뷰 기사가 신문의 특집 면에 실렸다. 소우는 토고의 로메에 있는 지역문화행위센터(약칭 RCAC) 디렉터로서, 미국을 방문해 아프리카와 미국의 연극 교류를 연구했다. 이는 공동체 기반의 연극 단체들과 공연예술가들의 적극적 연대 모임인 얼터네이트 루츠(www.alternateroots.org) 구성원들의 요청에 의한 것이었다. 다음 글은 식민화 유산으로부터 영향을 받은 RCAC의 프로그램이 앞서 설명한 접근법을 어떻게 따르는지 소우가 기술한 것이다.

나는 학교에서 아프리카 역사를 공부하지 않았다. 내 전공은 프랑스 역사였다. 그런데 프랑스는 내 조국이 아니기 때문에 계속 배우지는 않았다. ……나는 아프리카 역사에 관해 많이 알지 못해 방과 후에는 따로 배워야 했다. 우리는 사람들에게 '아프리카는 무엇인가?', '아프리카의 관습은 어떠한가?' 등을 가르쳐야 했다. 전반적으로 그들은 그것을 생전 처음 배웠다. 모든 활성가들은 아프리카의 문화적 형식들에 대한 관심을 깨우치는 데 집중할 것이다. 아프리카의 전통, 경제, 사회적 생활과 정치학 등에 대한 주목은 훈련 기간 내내 계속되었고 학생들의 교육뿐만 아니라, 문화적 전통을 회복하고 아프리카의 새로운 문화적 행동들을 창안해내는 과정에 다른 공동체 성원들을 참여시킬 준비를 할 수 있도록 도왔다.

1982년 오마하에서 열린 NAPNOC의 연례 컨퍼런스에서는 적극적인 국제교류를 유지하자는 주장이 우선시되었다. 이 컨퍼런스의 중심은 앤드류 던컨의 발표였다. 던컨은 런던 '프리폼예술기금' 설립자이다. 이 단체는 상호 교류 행동의 파생물이며, 영국 최초의 공동체예술 조직들 가운데 하나이다. 던컨은 미국 청취자들에게 굉장한 영향을 미쳤던 다양한 프로젝트 모델들을 소개했다. 예를 들어, 주택 개발 단지에 거주하는 이들이 공동체의 유휴 공간들을 이용하기 위해 스스로를 조직하도록 도울 목적으로 비디오와 공동체 회합들을 사용하는 기획 프로젝트가 있고, 폴라로이드 즉석 사진과 카세트 레코더를 가지고 이웃들 사이를 걸으며 소리 조각을 '채집함으로써' 발육에 문제가 있는 젊은이들과 함께 슬라이드와 테이프를 만드는 프로젝트도 있다. 또한 억압을 상징하는 구조물을 세웠다가 나중에 모닥불로 태우는 순서와 공동체의 행진으로 구성되는 거대한 불 쇼 제작 프로젝트도 있다.

정치적 변화는 이런 종류의 공동체 문화개발 사업에 임하는 유럽의 그

룹들에 영향을 미쳤다. 1970~1980년대에 그들은 공공예술기관과 지방정부로부터 신뢰할 만한 운영 지원을 받았다. 따라서 공동체 이해관계에 기반을 둔 프로젝트를 자유롭게 추진할 수 있었다. 하지만 개인화를 지향하는 최근 경향은 전반적인 지원의 수준을 떨어트리고, 다양한 재원들로부터 더욱 목적 지향적이고 프로젝트 중심적인 자금 지원을 이끌어냈다. 이는 생존 가능한 그룹들을 위한 것으로, 기금 재원 대부분은 여전히 공적이다. 예를 들어, 에이즈 바이러스 예방을 다루는 프로젝트는 지방 보건 당국의 기금이나 유럽연합의 기금을 받을 수 있고, 지역의 교육 당국으로부터 지원도 받을 수 있다.

1980년대 말 이래 오스트레일리아는 문화 민주주의 가치로부터 가장 많은 영향을 받았고, 공동체 문화개발을 위한 지원에 제일 열정적인 국가 문화정책을 수립한 국가로서 세계적인 명성을 얻었다. 하지만 좀 더 최근 오스트레일리아의 보수당 정권이 추진하고 있는 정책은 역시나 문화 민주주의로부터 멀어지고 있다. 그럼에도 공동체예술가들은 여전히 믿을 만한 공적 지원의 원천을 보유하고 있다.

이와 대조적으로, 미국에서는 레이건 정부 이후 문화적 사업을 위한 공적 지원이 극히 드물며, 공동체예술을 위한 사적기금들은 다른 나라에서의 지원 수준에 미치지 못한다. 공동체예술의 수사와 어휘는 주류 담론에 스며들고 있을지 몰라도, 미국의 문화정책은 문화 민주주의로부터 멀어지고 있으며 '고급문화를 민주화하기'라는 옛 모델로 돌아가고 있다. 국가예술기금은 '대중에게 문화를'이라는 구식형 도식에 막대한 투자를 하고 있다. 예를 들어, 국가예술기금은 '시의 열창: 전국 낭송 경연대회'를 다음과 같이 설명하고 있다. "고등학생들이 위대한 시를 기억하고, 공연과 경연을 통해 배우도록 돕는 흥미진진한 국가적 기획." 또 다른 프로젝트로는 미국 역사에서 셰익스피어를 되돌아보는 거대한 여행인 '미국인 공동체 속의

셰익스피어'가 있다.

　좋지 않은 상황이 해외로까지 퍼져나갈지라도, 자원이 허락하는 한 해외 공동체예술가들과의 연결은 미국과 교류하는 국가에게는 여전히 매력적인 비전이다. 가능하면 언제든지, 공동체 문화개발 전문가들은 세계 도처에서 자신들의 해외 상대자들과의 교류와 협업에 열정적으로 참여하고 있다. 예를 들어, 이 책에서 여러 차례 인용하는 『공동체, 문화, 전 지구화』라는 논문집은 록펠러 재단의 창조문화국이 지원한 공동체 문화개발 전문가들의 국제회의에서 기획된 것이다. 마르타 라미레즈 오로페자는 자신의 논문 「휴휴포휴알리: 조상들의 심장박동 세기」에서 1970년대와 그 이후의 멕시코계 미국인 예술운동을 중심으로 한 국제교류들 가운데 하나를 다음과 같이 설명한다(이와 유사한 교류들은 또한 다양한 언어적·민족적 그룹들이 연결과 정체성이라는 문제들을 서로 연결하고 탐구하도록 도왔다).

　　1970년대에 '농장 노동자 극단'은 캘리포니아의 멕시코계 미국인 연극 그룹들과의 문화적 교류에 참여하도록 '마스카론느 연극 그룹'을 초대했다. 이 페스티벌이 성장 결과물 가운데 하나는 아즈클란 국립극단(약칭 TENAZ)이다. 이 극단은 연례 페스티벌을 조직하고 새로운 연극 그룹들을 홍보한 마스카론느가 공동 창립한 초국가적 연합체로 1970~1974년 사이에만 미국과 멕시코 내에 50여 개 이상이 있었다. 이는 멕시코시티에서 마스카론느가 주최한 제5회 TENAZ 페스티벌에서 절정에 이르렀다. 여기에는 북미, 중미, 남미에서 온 50개 극단을 대표하는 700여 명이 참여했다.

　　페스티벌의 오프닝 기념행사는 테오티우아칸에서 열렸다. 중부 멕시코에서 가장 큰 제의 장소였다. 거대한 피라미드들과 테오티우아칸 사원들 사이에서 참여자 수백 명은 서로 다른 네 가지 언어들(영어, 스페인어, 나와틀어, 포르투갈어)로 울려 퍼지는 연설을 들었다. 오프닝 기념행사의 정신은 페스

티벌의 다른 프로그램으로도 확산되어나갔다. 우리의 정체성에 공유된 기원들은 테오티우아칸의 힘과 장엄함에 의해 표상되었고, 깊은 소속 의식이 떠오르기 시작했다. 그다음 날부터 경험의 교류들은 멕시코계 미국인들과 멕시코인들 사이의 간극을 연결하는 데 기여했다. 멕시코시티의 관객들 앞에서 자신의 연극을 공연함으로써, 멕시코계 미국인들은 자신들이 오직 정치적 경계에 의해서 분리되었을 뿐 멕시코인들과 한 가족임을 느낄 수 있었고, 멕시코인들은 멕시코계 미국인들이 자신의 역사와 문화를 재건하기 위해 투쟁한, 그 소외의 이야기들을 들을 수 있었다.[31]

영성

미국인 대부분은 아무리 종교가 없다고 할지라도 영적 관습을 행하는 일부 형식에 대해서 최소한의 지식과 관용을 지니고 있으며, 이는 종교적 참여의 폭과 넓이를 성장시킨다. 종교와 아무런 연관성을 느끼지 못하는 사람들조차 스스로를 '영적'이라고 묘사한다. 이는 그들이 비물질적 실체를 탐구하는 데 관심이 있다는 사실을, 혹은 물리적 세계에서 시작해 끝나는 인생에 대해 만족하지 못하고 있음을 가리킨다. 그레이브스의 주장에 따르면, 공동체 문화개발을 작동시키는 가치들은 부분적으로 종교적 부활에 가까운 '위대한 깨달음'이다. "공통의 가치를 공유하는 공동체에 각 개인의 몰입이 반영되듯이, 네 번째 깨달음이 요구하는 것은 진정한 경험을 향한 강화된 접속이다."[32] 영적 질문들은 미국의 공동체 문화개발 현장에 대한 영향력을 확장시켰다.

31 *Community, Culture and Globalization*, p.47.
32 Graves, *Cultural Democracy: The Arts, Community & the Public Purpose*, p.203.

종교적 참여 정도가 높은 다른 국가의 경우, 예를 들어 필리핀교육연극협회의 일부 성과에서, 혹은 멕시코 모렐로스의 나와틀대학(마스카론느 연극 그룹이 종교적 피라미드 건축물 4개를 사용해서 만들었다)에 스며든 영성과의 깊은 연관 등에 내재한 심도 깊은 문화적 의미의 공유를 자신의 사업과 연결하려는 공동체예술가들은 공통적으로 영적 어휘나 제의를 필요로 한다.

> 마치 피라미드 같은 4개의 주 건물들은 창조적 힘을 묘사하는 벽화로 덮여 있는데, 건물 각각은 전통적인 고대 배치의 방위 기점들을 따르고 있다.
> 케찰코아틀은 동쪽, 새벽, 안내, 지혜를 의미하기 때문에 선생들의 집이다. 테스카틀리포카는 서쪽, 고대의 기억을 의미해 도서관이다. 위칠로포크틀리는 남쪽, 물과 불의 힘을 상징해 행사, 연극, 무용 등을 위한 개방된 극장으로 사용된다. 북쪽의 오메테오틀 건물에는 돔, 강의실, 테마스칼(목욕탕), 다목적 공방, 토날마키오틀(과학 실습실)이 있다. 또한 오메테오틀에 속하는 칼메카크(고등교육학교)에는 주방과 카페가 있고 둥근 모양의 테마스칼 건물이 부속되어 있다.[33]

영적 어휘에 동반되는 안락함이 국가적 경계를 항상 초월하는 것은 아니다. 예를 들어, 유럽의 공동체 문화개발 전문가들은 종종 진보적인 정치학을 채택한다. 그 학문은 종교를 안락함의 허위적 형식으로, 혹은 현실로부터의 도피로 간주한다. 조직화된 종교의 오용을 비판하는 사람들은 이 문제를 단정적으로 다루어버린다. 즉, 그들은 사회적 지배 구조를 생성하는 것으로 여겨지는 어떤 것을 용납할 수 없거나 그것에 참여할 수 없다고 느낀다.

33 www.kalpulli.org/unahuatl/

그러나 미국과 그 밖의 몇몇 국가에서, 많은 공동체 문화개발 전문가들은 자신의 노동과 영성 사이의 연결 고리를 보았다. 그들은 의미에 대한 탐색이 그 둘 모두에 배어들어 간다는 사실을 발견했다. 어떤 사람들은 자신의 종교가 삶의 미스터리에 의심할 여지가 없는 답을 제공한다고 느낄 수도 있다. 그래서 다양한 방식으로, 모든 근본주의는 공동체 문화개발의 문제 제기적·민주주의적·참여적 가치에 상반된다. 반면 모든 영성은 어떤 답에 선행하고 그것으로부터 빠져나갈 수도 있는 거대한 질문들에 뿌리를 둔다. 그 뿌리는 랍비인 아브라함 헤셀이 "급진적 놀라움"이라고 부른 것에 있다.

경이로움, 급진적 놀라움은 종교적 인간이 역사와 문화에 대해 가지는 태도의 주요한 특징이다. 그 태도는 그 사람의 영혼에 생경하다. 즉, 당연히 사건들을 사물의 자연적 과정으로 여긴다. 어떤 현상의 정확한 원인은 그 사람이 느끼는 궁극적 놀라움에 대한 답이 아니다. 그는 자연의 과정들을 통제하는 법칙의 존재를 알고 있다. 즉, 그는 사물의 규칙성과 패턴을 인지한다. 하지만 그러한 앎은 어쨌든 사실들이 존재한다는 점에 대한 끊임없는 놀라움의 감각을 완화시키는 데 실패한다.[34]

문명이 진보할수록, 놀라움의 감각은 쇠퇴한다. 그러한 쇠퇴는 우리 마음의 상태에 대한 하나의 경고이다. 인류는 정보에 대한 욕구로 소멸하는 게 아니다. 감탄의 욕구가 있을 뿐이다. 우리의 행복은 놀라움이 없는 삶은 살아갈 가치가 없음을 이해하는 것에서부터 시작된다. 우리에게 결핍되어 있는 것은 믿음의 의지가 아니라 놀라움의 의지이다.[35]

34 Rabbi Abraham Joshua Heschel, *God in Search of Man* (The Farrar, Strauss and Giroux, 1955), p.45.

35 Rabbi Abraham Joshua Heschel, *Man is Not Alone* (The Noonday Press, 1951), p.37.

많은 공동체예술가들은 신앙 문제를 공동체 문화개발의 토대로 보아왔다. 2001년부터 2005년까지 로스앤젤레스의 코너스톤 극단(www.corner-stonetheater.org)은 서로 다른 신앙에 기반을 둔 공동체들이 협업해 창작한 희극 작품들을 지원했다. 그 프로젝트는 21개 원작 희곡들의 페스티벌과 더불어 출발했는데, 공연이 열린 곳은 흐시라이 부디스트 템플, 로스앤젤레스 바하이 센터, 페이스 유나이티드 메소디스트 교회, 템플 엠마누엘, 쥬이시 시나고그, 뉴 호라이즌스 스쿨, 사립 이슬람 스쿨 등이다. 5년에 걸친 협업을 통해 개발·공연된 많은 희극들에는 아랍 가톨릭 신도들의 협업 작품 〈요르단을 넘어서〉, 로스앤젤레스 힌두교 공동체 협업 작품 〈비슈누가 꿈꿀 때〉, 유대인 공동체 협업 작품 〈별의 중심〉, 여러 종

코너스톤 극단의 〈비슈누가 꿈꿀 때〉에 등장하는 페이지 렁(서 있는 여성)과 미나 세렌딥.
Photo by Michael Lamont 2004

교를 가진 게이·레즈비언·바이섹슈얼·트랜스젠더 공동체 구성원들이 참여한 〈신앙의 몸〉, 아프리카계 미국인 성직자들과 아프리카계 미국인 에이즈 바이러스 감염자들의 협업 작품 〈나의 걸음을 명령하라〉, 이슬람 공동체 협업 작품 〈당신은 당신과 함께 그것을 가질 수 없다: 미국인 무슬림 리믹스〉 등이 있다. 이 프로젝트는 보수적인 신앙 공동체 내에서 게이와 레즈비언의 수용 같은 논쟁적 이슈들을 다루면서, 수없이 많은 공동체들의 대화를 이끌어냈다.

이 중 최고의 결과물은 코너스톤 극단의 브리지쇼이다. 많은 주제들과 구성 요소들이 결합되었으며, 이전에 공연된 모든 연극의 배우들이 참여했다. 코너스톤 극단은 〈깊은 물 위의 긴 다리〉를 다음과 같이 묘사했다.

코너스톤 극단의 〈깊은 물 위의 긴 다리〉 리허설에 참여한 배우들. 로스앤젤레스의 신앙 공동체 10개와
협업했다.
Photo by John C. Luker 2005

제멋대로 뻗어나가는, 파노라마 같은 서사시이다. 로스앤젤레스의 신앙
공동체들 사이에서 예상하지 못한 만남들을 연결시켰고, 50여 명 이상의 전
업 공동체예술가들이 참여했다. 〈깊은 물 위의 긴 다리〉는 로스앤젤레스의
종교사, 수백 명에 이르는 종교 모임 참여자, 아르투어 슈니츨러의 고전 희극
〈라롱드〉로부터 영감을 얻었다. 이 작품은 천사의 도시의 영적 풍경을 통해
즐겁고 고통스럽고 놀랍고 쉼 없는 순환을 추적한다.

1988년부터 2002년까지, 안무가 리즈 러먼과 댄스 익스체인지는 종교
를 초월한 또 하나의 공동체예술 축제를, 지역적이기보다는 국가적인 프
로젝트를 기획했다. 할렐루야(히브리어로 '신을 찬양하다'라는 뜻) 프로젝트
는 "미국의 모든 발랄함, 아름다움, 강함, 기이함으로 새로운 밀레니엄을
축하하기" 위해 구상되었다. 미국의 메인에서 로스앤젤레스까지, 미니애폴

리스에서 노스캐롤라이나 그린스보로까지 이르는 15개 지역 공동체들에서, 댄스 익스체인지는 각 공동체를 찬양하는 춤을 만들고 공동체의 협업자들과 함께 공연을 준비했다. 코너스톤 극단의 프로젝트처럼, 이 프로젝트 역시 거대한 최종 이벤트의 절정이었다. 많은 공동체에서 120여 명의 참여자들이 이전 프로젝트를 참고해 함께 프로그램을 개발하고 공연도 했다. 이와 관계된 결과들은 다음과 같다. 메사추세츠 베켓·제이콥 필로우에서 개발한 '기름진 땅을 찬양하며', 워싱턴DC의 '동물과 사람들을 찬양하며', 댄스 익스체인지의 새 작품 〈해부학과 전염병〉, 버몬트의 '변화 한가운데의 불변함을 찬양하며', 미시간의 '잃어버리고 찾은 천국을 찬양하며', 투손·로스앤젤레스·미니애폴리스·노스캐롤라이나·메인의 할렐루야 프로젝트가 내놓은 새 작품 〈차용한 축복을 찬양하며〉.

신앙에 대한 질문들은 프로젝트들과 서로 강하게 뒤섞였다. 댄스 익스체인지의 인문 분야 디렉터 존 보스텔은 다음과 같이 말했다.

할렐루야 프로젝트를 구성하는 질문들은 다음과 같다. 당신이 찬양하는 것은 무엇인가? 찬양의 진정한 의미는 무엇인가? 찬양은 순수하게 종교적인 개념인가? 찬양은 특정 종교에 유일무이하고 다른 종교에는 그런 것이 아닌가? 찬양은 사람들이 신이나 하느님을 언급하지 않고 서로 관계 맺을 수 있다는 관념인가?

할렐루야 프로젝트는 정신, 신앙, 종교, 기도하는 사람, 혹은 당신을 위한 제의의 체험이었는가? 만일 그렇다면 어떻게 그랬는가? 그것은 당신을 위한 다른 예술 체험들과 다른가, 아니면 비슷한가? ……

미시간의 할렐루야 프로젝트에 참여한 한 무용수는 이렇게 말했다. "나는 목사님이 전하는 하나님의 말씀을 듣고 신적 체험을 해본 적은 없다. 하지만 그것을 춤으로 표현해본 적은 있다." 예술적인 표현 형식은 어떻게 신적인

것과 연결 고리를 만드는가? 개인의 예술적 표현과 거룩한 영혼 사이에 연결 고리는 있는가? 우리는 어디서 그 고리를 발견할 수 있는가?

로스앤젤레스의 할렐루야 프로젝트는 불교, 기독교, 유대교를 상징하는 성직자들과 랍비들을 포함한다. 승려들 가운데 1명은 이렇게 말했다. "나는 종교를 초월한 모임에 여러 번 참여했다. 그런데 이번은 좀 다르다. 왜냐하면 단지 이야기만 하는 자리가 아니기 때문이다. 우리는 뭔가를 함께했다. 그것은 차이와 공통의 체험이었다.[36]

할렐루야 프로젝트는 2011년 9월 11일에 열린 엄청난 이벤트들을 포괄했다. 댄스 익스체인지의 구성원 미셸 퍼슨은 린다 번햄과의 인터뷰에서 다음과 같이 말했다.

9월 11일 이전의 이벤트들은 파티 같았다. 하지만 9월 11일 이후에는 어둠침침했다. 나는 그것을 진한 행복이라고 부른다. 어쩌면 행복이란 단어는 적절하지 않을지도 모른다. 그렇지만 나는 바로 그것이 일종의 평화를 수용하는 것임을 알게 되었다. 그것은 뿜어져 나오는 것이다. 불처럼 폭발적인 행복, 의기양양함과 대조된다. 그런 종류의 평화로운 행복이 방출되었다. 나는 노스캐롤라이나 할렐루야 프로젝트가 좀 더 그런 것 같다고 생각한다. 레이스 프로젝트 말미에 몸을 돌리고 자신의 이야기에 빠져 있는 한 여성이 있다. 그녀는 드레스 리허설 동안 울었다. …… 그녀는 자신이 이야기, 머리카락 더미, 그랜드파더 산의 의의를 깨닫지 못했다고 말했다. 나는 그것들이 달콤 쌉쌀한 것이라고 말하고 싶지 않지만, 사실은 그렇다. 토머스는 자신의 손

36 www.communityarts.net/readingroom/hall/index.php에서 할렐루야 프로젝트 관련 자료들, 린다 번햄의 탁월한 글과 인터뷰를 참고할 수 있다.

녀들과 떨어져 지내지만, 양쪽은 똑같은 상황에 처해 있다. 그가 나를 보며 이렇게 말했다. "나는 한때 컸지만 지금은 작다. 나는 노인이고 점점 더 작아진다." 그러나 그는 (낮은 목소리로) 계속해서 말한다. "그게 나쁘지는 않다." 그들은 노스캐롤라이나에서 아름다운 산들과 오래도록 함께 지내고 있다. 그들도 점점 작아진다.

이른바 '자산 기반의 공동체 개발'은 적자와 문제점보다는 공동체의 유무형 자산에 초점을 맞춘다. 여기에는 공동체 개발에 대한 관심이 자리 잡고 있다. 공동체 개발 활동이 토대를 두고 있는 것은 공동체 구성원들의 기술, 그들의 자발적인 연대, 지역 비즈니스가 보유한 자원들, 비영리기관과 정부기관, 특정 지역의 환경적 자원과 문화적 자원이다. 긍정적 접근은 사람들이 풍부한 자원이 있음을 느끼고 자신의 공동체에 내재한 가능성을 간파하는 데 도움을 줌으로써 에너지를 생성한다. 그리고 그런 접근은 문제점에 기반을 둔 조직화에서 나타나는 공통된 함정을 피한다. 즉, 그런 조직화는 아주 다루기 힘든 이슈들로 가득한 리스트로서 사람들의 의욕을 무심코 꺾는다. 그 때문에 종종 장애물을 최소화하는 덫에 빠져들기도 하며, 게다가 그 장애물이 진정 만만치 않은 것으로 드러났을 때에 사람들을 낙심시킬 수도 있다.

영성 기반의 공동체 문화개발 사업은 기운을 북돋우는 잠재성이 다양하고, 사람들을 맥 빠지게 만드는 위험 요소는 덜 가진 것처럼 보인다. 삶의 숨은 의미를 탐색하는 것은 우리 자신의 개인적 이야기를 훨씬 큰 맥락 속에 재건설하는 데 도움이 된다. 의미를 찾아 나섬으로써, 우리는 우리의 친구, 가족, 공동체, 사회, 삶의 형식, 이 행성을 공유하는 타인의 삶의 형식과 우리 개개인의 투쟁을 연결한다. 우리의 영적 이야기들은 집단적 기억을 유용한 교훈으로서 조직하고, 가능성에 대한 상상력을 축적한다. 18

세기 위대한 유대인 교육자 라비 나흐만이 말하길, "절망에 대한 해독제는 내세를 기억하는 것이다". 이것은 역설이다. 어떻게 우리가 아직 일어나지 않은 것을 기억할 수 있겠는가? 이에 대한 답은, 우리가 사랑하는 사람과 맺는 관계들에서 언뜻 행하는 완벽한 세상에 대한 조그만 맛보기에 있고, 자연 세계의 형언할 수 없음에 대한 우리의 경험에 있고, 우리가 예술로 창조할 수 있는 대안적인 우주에 있다.

무엇이 영성과 공동체 문화개발 실천을 융합시키는지는 아직 분명하지 않다. 정말로 공동체예술가들은 시대정신 위에서 개선되어가고 있는가? 혹은 그것은 공동체 문화개발 실천을 문화의 여러 측면과 통합함으로써 그것의 정치적 뿌리 너머로까지 깊어지게 하는 하나의 새로운 현상인가? 나는 후자라고 느끼지만, 그렇다고 말하기에는 아직 이르다.

제6장

공동체 문화개발 이론의 요소들: 실천에 기초한 이론

내가 아는 한, 미국에는 공동체 문화개발의 이론을 정립하려는 시도가 없었다. 사람들은 문화노동에 관한 관념이 실제 경험으로부터 나왔다고 주장한다. 중대한 이론적 틀을 부여하면 그 관념이 왜곡될지도 모른다. 몇몇 그룹은 방법론을 정립했지만 그것은 원칙, 가치, 교육적 관념들보다는 다가오는 프로젝트의 실제 단계들에 집중한다.

예를 들어 매트 슈바르츠만과 키스 나이트는 『공동체 기반 예술을 위한 초보자 가이드』에서 'CRAFT'[1]를 '개념 지도'로 묘사했다. 그것은 "공동체 기반 예술 과정의 다섯 영토들"을 나타낸다.[2] 오리건 주 포틀랜드 시 소전 극단의 마이클 로드는 자신의 상호작용적 연극 기법인 담긴 『희망은 절대로 필요하다』에 기초해 지침서를 출판했다.[3] 이 책에는 실질적인 정보와 그 배경이 되는 생각을 공유하고자 하는 열정이 담겨 있다. 예를 들어, 리즈 러먼의 댄스 익스체인지는 "다양한 예술 제작 기법에 대한 설명, 이론과 실제에 대한 간결한 묘사, 이론·배경·관념의 응용을 탐구하는 에세이"로 구성된 온라인 도구상자(www.danceexchange.org/toolbox/home.asp)를 제공한다. 이 도구상자는, "예술의 구성, 예술적 콘텐츠 개발, 학습과 협업 참여를 독려하기 위한 구체적·실질적 기법"이고, "효과적인 교육, 지도, 제작, 협업을 위한 간략한 실천 지시문"이다.

특정 분야의 유명 지도자가 속한 몇몇 그룹들은 그들만의 방법론뿐만 아니라 이론적 틀도 가지고 있다. 뉴욕의 '노인문화 나눔센터'는 1990년대 중반에 자신들의 활동을 설명하는 『공동체 생성: 표현적 예술을 통한 세

1 연결(connection), 연구(research), 행위(action), 피드백(feedback), 교육(training)의 머리글자를 따서 만든 용어. —옮긴이 주

2 Mat Schwarman and Keith Knight, *Beginner's Guide to Community-Based Arts* (New Village Press, 2005), p.xxv.

3 Michael Rohd, *Theatre for Community Conflict and Dialogue: The Hope is Vital Training Manual* (Heinemann Drama, 1998).

대 상호 간 파트너십』을 출판했다.[4] 그 이후로 '노인문화 나눔센터'는 예술계와 노인복지 분야에 더욱 관심을 가지고 2001년에는 '창조적인 노화를 위한 국립센터'를 건립했다. 이 센터의 프로그램 정보, 출판물, 그 밖의 자료들은 웹사이트(www.creativeaging.org)를 통해 얻을 수 있다.

모든 자료들은 배울 만한 가치가 있지만, 그것들이 꼭 성공을 위한 규정적인 공식을 만들거나 전형적인 최상의 실천을 의미하지는 않는다. 실천이 유동적이고 즉흥적이고 끊임없이 발전하지 못한 채 하나의 모델로 굳어진다면 진정한 공동체 문화개발이 되기 힘들다. 유용한 것은 이론이 아니라 골조이다. 즉, 일련의 기초 개념들과 원칙들은 실천을 향한 다양한 접근을 뒷받침하기에 충분히 견고하다. 공동체 문화개발 실천을 좀 더 폭넓게 이해하기 위해 공동체예술가들의 경험을 통합해보자.

정의

공동체예술가들은 공동체 문화개발 사업에서 혼자서든 팀으로든 자신의 예술적이고도 조직적인 기술을 배치한다. 이 기술은 가까움(이웃 혹은 작은 마을), 흥미(조선소 노동자들, 인종차별주의적 환경의 피해자), 기타 관련성(라틴계 10대들, 노인센터의 사람들) 가운데 하나로 규정되는 공동체의 해방과 발전을 위한 임무이다. 공동체 내에는 개인의 학습과 발전을 위한 거대한 잠재성이 존재한다. 이것은 개인보다는 그룹을 목적에 둔다. 그래서 개인에게 영향을 끼치는 이슈들은 항상 그룹의 인식과 관심이라는 관계 아

4 Susan Perlstein and Jeff Bliss, *Generating Community: Intergenerational Partnerships through the Expressive Arts* (ESTA, 1994).

뉴욕의 세인트 앨번스 VA 병원에서 어느 베테랑 예술가가 자신의 삶의 이야기를 묘사하는 콜라주를 선보이고 있다. 엘더스 쉐어 디 아츠의 예술작품유산 프로젝트를 통해 만들어졌다.
Photo ⓒ C. Bangs 1996

래 고려되어야 한다.

이러한 맥락에서 '공동체'는 역동적이고, 항상 진행 과정 가운데 있기 때문에 안정되거나 완성되지 않았다. 소외가 만연한 사회 환경에서, 공동체 문화개발 전문가들의 과업 가운데 일부는 사람들이 공동체의 존재를 의식하도록 돕는 것이다.

공동체 문화개발 실천을 희석하거나 약화시키는 것 가운데 가장 흔한 방법은 개인 발전에 전적으로 집중하는 것이다. 예를 들어, 주요 몇몇 기관들이 방과 후 수업이나 여름학교에 회화·조각 수업을 개설한다. 학교에서 하는 토론은 교사들의 가르침과 격려에 의해 제한되어 있다. 학생들은 명확한 질문을 하며 교사에 반응한다. 이런 수업들은 공동체예술 프로젝트를 대표한다. 토론과 수업 활동은 학생들에게 탁월한 배움의 경험이다. 그러나 그룹 구성원으로서 자기 자신과 공동체를 참여적으로 학습하지 못하면, 혹은 협업적 창작을 이루는 데 의미 있는 참여를 하지 못한다면, 그 프로젝트는 직접적으로 공동체 문화개발에 기여하기 힘들다.

핵심 목적들

공동체 문화개발 사업은 문화적 가치가 강력하게 담겨 있는 예술(을 통한 표현), 숙달, 의사소통의 이해에 근거하고 있다. 경험의 심층적 의미들은

표면 위로 옮겨져 탐구되고 실행될 수 있다. 공동체 문화개발 사업은 문화와의 비판적 관계성을 구축한다. 그 관계를 통해 참여자들은 집단적 역량을 향상시키고, 자신과 공동체에 대해 진지하게 고려하는 이슈들을 다루면서 문화 생산자로서 스스로의 힘을 인식한다.

공동체 문화개발은 사회적 행위보다는 예술적 형식·관습을 사용한다. 왜냐하면 그것이 의미를 전달하는 데 강력한 힘을 발휘하기 때문이다. 나는 2002년에 이런 말을 한 적이 있다.

> 예술은 문화를 상징하며, 문화의 가장 순수한 표현이다. 언어는 중요한 짐을 지고 있다. 예를 들어, '멈추시오'와 '가시오'는 모든 최악의 교통 체증 없이는 그 수많은 주관적 의미를 수용할 수 없다. 가구는 우리의 무게를 지탱해야만 하고, 종교는 급진적 놀라움을 자제해야 하며, 요리는 하루 종일 우리의 에너지를 달래주어야 한다. 하지만 예술만이 문화의 순수한 실체를 전달한다. 결과적으로 예술은 문화적 갈등으로서, 혹은 주장을 위한 플랫폼의 발화점으로서 기능하며 여러 가지 목적들을 수행할 수 있다. 예술은 문화에서 '광산의 카나리아'이다. 공동체예술에서 카나리아는 공중에서 노래하며 희망에 차 여기저기 날아다니기보다는, 광부들을 있는 그대로 솔직히 말하며, 한데 모여 쇼를 한다.[5]

공동체 문화개발 사업은 전문가들이 사회 변화를 위해 발전시키고자 하는 본질에 관한 어떤 믿음들을 포괄한다.

5 Arlene Goldbard, "Overlaps, Intersections and Conflicts: An Introduction to Arts and Culture," Community Arts Network Reading Room (www.communityarts.net/readingroom 참고).

··· 사회적 가치에 대한 비판적 검증은 억압적 메시지가 주변부의 공동체 구성
원을 어떻게 내면화하는지 드러낼 수 있다

확실성, 특히 입증 가능한 현실 저변에 자리한 확실성이 우리의 가능성
을 제한할 수 있다는 사실을 알게 되면 놀랄 수밖에 없다. 언제 어느 때나,
현실에 특정 기반은 없지만 '모든 사람들이 아는' 그런 것들이 있다. 내 인
생에서 나는 '모든 사람들이 아는' 것, 예를 들어 "위대한 여성 예술가들은
없다"라든지 "너는 시청을 상대로 싸울 수 없다" 같은 말들을 들어왔다. 그
저 기존의 권력 분배를 구체화하는 데 도움이 될 무수히 많은 상식들 가운
데, 단지 두 가지만 언급하자면 그렇다. '피억압자의 내면화'를 이해하는
것은 우리 스스로의 억측들을 질문하게 하고, 우리의 진짜 목소리로 진실
을 말하는 법을 배우는 첫걸음이다.

··· 생생하고 활동적인 사회 경험은 민주적 담론과 공동체 생활에 참여하는 개
인의 능력을 강화하는 반면, 소극적이고 고립된 경험이 지나치면 경험의 영향력
이 상실된다

모든 도전적인 인간의 과업처럼, 문화를 조사하고 창조하기 위해 다른
이들과 연결되는 것은 학습된 행위로서, 실천을 더욱 쉽고 효과적으로 만
든다. 공동체 문화개발 사업은 개인과 공동체에게 위대한 자유와 다양성,
행위를 통한 배움을 용인하는 환경에서 적극적 시민권을 실천할 기회를
제공한다.

··· 대화를 확장함으로써, 사회 이슈를 탐구하고 해결하는 데 모든 공동체와
그룹이 적극 참여함으로써 사회는 발전한다

자명한 것처럼 들리는 이 원칙은, 실상 실행되기보다는 설교로 남아 있
다. 지금 이 시대에, 시민 참여를 자기네 지지자들로 제한하고 싶어 하는

일부 그룹들의 의도와 뚜렷하게 대조되는 데서 이 원칙은 자명하다. 예를 들어, 선거 캠페인 활동가들은 미국에서 실시된 지난 몇 차례의 선거들을 망쳤다. 그들은 상대 후보자에게 투표하려는 유권자들을 낙담시키기 위해 투표에 관한 허위 정보를 담은 지라시를 배포했고, 투표 장소나 시간 정보를 잘못 알려주거나, 만일 교통 벌금액이 많은 유권자가 투표장에 나타나면 체포될 것이라는 헛소문을 퍼트렸다.

--- 자립은 모든 공동체의 존엄성과 사회적 참여의 필수 요건이다

이것은 민주주의의 중심이지만, 가끔은 말뿐이다. 즉, 사회에 대한 편협한 관심은 다른 모든 사람들을 위한 사회적 합의를 이루는 힘을 가질 수 없다.

--- 공동체가 정의하는 '자유'가 다른 사람들의 기본 인권을 침해하지 않는 한, 공동체 문화개발 사업의 목적은 모든 사람들을 위한 자유를 확장하는 것이다

이것은 도전적인 원칙이다. 왜냐하면 때때로 전통 지식과 기존 권위 체계를 지지하려는 욕망이 갈등을 일으킬 수 있기 때문이다. 만약 내가 여성은 대중 앞에서 말할 권리가 없다고 믿는 극히 보수적인 구성원 공동체와 일한다면, 어떻게 내가 지금 막 자신의 매개체를 느끼기 시작한 소녀들 그룹과 일하겠는가? 나는 전통을 따르는가, 아니면 새로운 선택을 하는가? 종종 협상이 따른다. 즉, 내가 기꺼이 다른 사람들과 원만하게 일하기 위해 나 자신의 가치와 어느 정도 타협할 것인가? 결국 공동체 문화개발은 자유를 사랑하는 실천이다. 그리고 그것을 지지하는 이들은 인간의 권리를 무시하는 문화적 제한에 수긍하지 못한다.

--- 공동체 문화개발의 목표는 어디에서나 만연하는 불평등을 바로잡으면서

게임 이론에는 공평함에 대한 유명한 테스트가 있다. 두 사람이 케이크 하나를 각각 나누어 가져야 할 때, 모두 만족할 수 있는 방법은 무엇인가? 간단한 답은, 한 사람이 케이크를 자르고, 나머지 한 사람은 그 조각들 가운데에서 자신의 몫을 선택하는 것이다. 공동체 문화개발 사업의 목표는 사회적 권력의 조건을 설정하는 것(케이크를 자르기)과 그 이익을 할당하는 일(케이크 조각을 선택하기)을 공평하게 처리하는 것이다.

공동체 문화개발 사업은 최대의 사람들이 스스로의 잠재력을 발견하고, 그리하여 스스로의 자원들을 만인을 위한 목적을 이루기 위해 사용하는 환경을 창조하는 데 기여한다.

환경에 대한 대응

공동체 문화개발 계획이 언제 어디서 전개되든, 그것은 사회적·문화적 환경에 대응한다. 지금 이 시대에, 사회의 긴급한 문제들(단지 몇 가지 예만 들자면, 인종차별, 동성애 혐오, 공교육 갈등, 이민자 갈등 등)은 근본적으로 문화적인 것으로서 이해된다. 따라서 그것들을 다룰 문화적 대응책이 요구된다. 이런 문제들을 소송과 입법 같은 수단으로 다루는 시도들은 대체로 만족스러운 해결을 내놓지 못한다. 왜냐하면 문화적 차원이 무시되기 때문이다. 문화의 가치는 법, 포고령 혹은 법정 판결처럼 다른 영역에서 행사되는 힘에 개의치 않고 공동체의 인간 존재들에 의해 전달되고 유지된다. 프랑스의 문화부장관을 지낸 오귀스탱 지라르는 30년도 더 훨씬 전에 문화개발의 기본에 대해 썼던 저서에서 "문화는 모든 사람들을 고려하고 모든 것의 가장 본질적인 것으로서, 우리에게 삶의 이유를, 때로는 죽음의

이유를 제공한다"[6]고 했다.

몇몇 사회적 특성들은 사회 구성원 모두에게 영향을 끼칠 정도로 중요하지만, 반면 또 다른 특성들은 어떤 지역이나 공동체에 한정되기도 한다. 과거 서부 펜실베이니아에는 제강 산업 지역이 있었다. 한때 그곳은 제강 산업으로 유지되었지만, 지금은 그 산업에 의해 버림받았다. 하지만 2시간 거리 밖에서도 그런 도전들은 아주 달라진다.

사회적 환경을 일반화할 수는 없다. 즉, 아무리 단일한 자치 주의 인구 구조라도 개별 마을 양상에 따라 그 차이가 모호하게 표시될 수 있다. 그리고 한 마을의 전반적인 경제지표가 특정 이웃에 관해 유용한 정보를 제공하지 못할 수도 있다.

이러한 이유들로 공동체 문화개발 실천의 본질적인 특징 하나는 공동체 생활에 참여하며 조사한다는 것이다. 참여자들로 하여금 자기 공동체의 문화적 환경과 문제에 대해 "두툼한 묘사"[7]를 하는 데 적극 관여한다. 이는 미래의 문화적 노동의 기초로서 기여할 수 있다. 공동체 문화개발의 맥락에서, 목표는 문화적 삶과 환경에 대한 다층적이고 미묘한 설명들을 구축하는 데 수많은 자원과 여러 가지 증거, 흔적 유형을 사용하는 것이다.

이러한 접근에는 여러 방법들이 있다. 내 파트너와 나의 방법은 공식 정보 자원, 즉 인구조사 통계, 역사적 문서들, 지도, 지역 기관이나 협회가 만든 일종의 공공 정보와 함께 시작되었다. 그다음 단계는 주요 인물들을

6 Girard, *Cultural Development: Experiences and Policies*, p.22.
7 오늘날 광범위하게 사용되는 이 표현은 인류학자 클리포드 기어츠의 논문 「두툼한 묘사: 문화의 해석적 이론을 향해」에서 유래한다(Clifford Geertz, *Interpretation of Cultures* (Basic Books, 1973)에 수록되었다. 요약하자면, 기어츠는 다른 것을 선호해 하나의 특정 의미로 기우는 편견의 문화에 대한 응용이기보다는 잠재적 의미의 충분한 범위를 포괄하는 기호 해석을 요구한다. 그는 '눈의 윙크'를 예를 들면서, 그것이 물리적인 반사작용일 수도, 비밀 코드일 수도, 혹은 패러디나 조크, 그 밖의 것일 수도 있음을 주장했다.

인터뷰하면서 좀 더 직접적인 정보를 얻는 것이다. 각각의 경우 인터뷰 대상자들에게는 다른 알 만한 사람들, 좋은 네트워크를 갖고 있는 사람, 중요한(특히 대항력 있는) 관점과 주요 기관 대표자의 명단을 요구한다. 이렇게 '눈덩이처럼 불어나는 소개'를 통해 우리는 그 공동체를 알게 된다. 그와 동시에 연락처와 참여 가능 인력을 만들어놓을 수 있다. 같은 공동체에 대한 정보를 많이 모아두면 다음 번 사업의 굳건한 토대가 되는 "두툼한 묘사"가 가능하다.

갈등

갈등은 공동체 문화개발 사업의 심장에 자리 잡는다. 갈등을 풀려는 능력은 모든 실천이 그렇듯이 한계가 있다. 누군가가 가지고 있는 전부가 망치뿐이라면 모든 문제가 못처럼 보일지도 모르지만, 그렇다고 못을 내리칠 때 모든 문제 자체가 강제적으로 묻히는 것은 아니다.

공동체 문화개발은 호혜와 진정한 공유에 기반을 둔다. 갈등을 겪는 양자의 사회 권력이 서로 동등할 때, 공동체 문화개발 방법은 복합적인 공존의 현실, 고정관념, 대상화, 성향의 양극화 등의 극복을 환기시킨다. 가치 있는 구별과 진지한 공통성에 대한 이해는 예술적 미디어를 통한 호혜적 커뮤니케이션으로부터 생겨난다. 참여자들은 다루기 힘든 차이로만 여기던 상황을 공통의 이해관계와 가능한 타협으로 인지하기 시작한다.

이런 종류의 고전적인 상황은 같은 연령대 구성원들이 차이로 인한 갈등을 스스로 발견할 때 일어난다. 예를 들어, 아시아계 10대와 라틴계 10대 청소년은 학교에서 같은 반이더라도 서로를 두려움 혹은 기이함의 대상으로 취급해버린다. 공통의 경험(교육적 경험의 공유, 성인 세계에서 누릴

저급한 위상의 공유, 미래에 닥칠 걱정의 공유)은 차이를 무너트리고, 진실한 대화와 협업이 항상 긴장을 완화시켜주는 기회를 개방한다.

그러나 갈등 당사자들 간의 사회적 권력은 확연히 불균형적이고, 이는 현실적이고 물질적인 이해관계들이 조화를 이루지 못하는 상태를 발생시킬 수 있다. 지배 그룹 구성원들은 피억압자 문화의 아름다움을 인정하게 될지도 모른다. 그렇다고 해서 그러한 불균형이 억압자로 하여금 피억압자의 이익을 완화시키게끔 이끄는 것은 아니다(그보다는 공예품 수집을 시작하게 한다). 참여자들은 이 불균형을 인지해야만 하고, 아주 주의를 기울여 그와 같은 상황에 접근해야 한다. 그래서 그들의 노력이 부주의로 인해 더 큰 실패와 착취를 만들어내지 않도록 해야 한다.

이런 일은 아주 현실적인 권력 차이가 피상적인 연합을 만들어내면서 얼버무리고 넘어갈 때 흔히 발생한다. 예를 들어, 부동산 투기업자, 농민, 채광 산업의 거물, 환경론자, 유기농 작물을 재배하는 농부, 화학약품 생산회사 등은 공동체의 비전을 설립하고 아이디어를 공유하기 위한 활동에 초대받을 것이다. 만약 대화가 충분히 전반적인 수준까지 도달했다면 어렴풋하게 합의가 도출된다. 즉, 모든 이들이 지역 공동체의 아름다운 풍경을 소중히 여기고 그곳을 보존하자고 할 것이다. 사람들은 장벽을 가로질러 성공적으로 의사소통을 했다는 기분을 느끼면서 회의장을 떠날 것이다. 하지만 시간이 흐른 후, 더 큰 파벌 싸움이 발생할 수도 있다. 지역의 아름다움을 보존하는 것이 그곳을 화려한 리조트 단지로 바꾸고 농경지를 주택으로 전환하는 것이라고 보는 쪽이 있다. 반면에 가족농업을 보호하고 자연에 대한 공적접촉 제한정책을 도입하려는 쪽도 있다. 이 중 힘이 더 약한 쪽 사람들은 그러한 이벤트에 참석하는 데 더욱 신중해진다. 그들은 자신들이 "수준을 냉정하게 돌아보기"[8](어빙 고프먼이 썼던 표현이다)를 목표로 했던 예비 과정에 의해 이용당했다고 느낀다. 다시 말해, 그들은

사회 권력으로부터 배제되었다는 사실에 분노를 누그러트리는 것이 목적이었던 과정에 참여해왔던 것이다.

예술가의 역할

조직화 기술은 공동체 문화개발에서 중요한 것이다. 그러나 예술적 능력과 이해가 부족한 조직자들은 문화노동의 잠재력을 실현할 수 없다. 생기 넘치는 창의성, 광범위한 문화적 어휘, 이미지를 통해 정보를 전달하는 능력, 의미의 미묘한 차이를 감지하는 감수성, 상상력이 풍부한 공감 능력, 사회구조의 파편들을 만족스러운 것으로 만드는 손재주, 예술작품과 일치하는 완전한 경험 등은 기술 좋고 헌신적인 예술가들이 갖추고 있다. 이런 것들이 없다면, 프로젝트는 잘 의도된 사회적 치유 혹은 선전 선동의 수준을 뛰어넘지 못한다.

기술 예술가-조직가는 최대의 능력을 발휘할 때 배우고 성장하고 실력이 뛰어난 존재가 될 수 있으며, 모든 이들이 충분한 존재감과 창의성을 드러내는 연결 고리로서 자신의 재능을 이용할 수 있다. 나는 이 점에 대한 안무가 리즈 러먼의 생각을 좋아한다. 그녀는 공동체 문화노동이 자신을 예술가로 성장하게 하는 데 기여한 방식을 다음과 같이 기술했다.

1975년 처음으로 노인 요양원에서 춤을 가르쳤을 때, 나는 좋은 친구들, 동료들, 손님들에 매료되었다. 그들은 일하고 있는 나에게 와서 머리를 쓰다

8 Erving Goffman, "On cooling the mark out: some aspects of adaptation and failure," *Psychiatry: Journal of the Study of Interpersonal Relations*, Vol. 15, No. 4, 1952, pp. 451~463.

듬으며 말했다. "여기 있는 사람들에게 좋은 일 아니겠어요?"

실제로 내가 워싱턴DC 루스벨트 호텔에서 10년 동안 진행한 수업은 노인들이 스스로의 길을 찾게 하는 데 좋았다. 신체의 물리적 범위는 그들이 움직임을 통해 즐거움을 발견한 만큼 넓어졌다. 그들의 상상은 새로운 마음·몸의 연결 방법을 배우면서 활성화되었다. 다른 사람들과 춤을 추면서 서로에 대한 믿음이 생겨났고, 예술작품을 만들면서 자신감이 꽃을 피웠다. 그럴수록 그들 공동체는 강해졌다. 건물 거주자들이 관리자에 대항해 집세지불거부운동을 시작했는데, 그것은 댄스 수업 학생들이 조직한 것이었다. 하지만 나는 혼돈스러웠다. 왜냐하면 관찰자들은 이런 실천에 담긴 사회적 선을 즉각 인지했지만, 루스벨트에서의 내 수업은 나 스스로에게 인간으로서, 교사로서, 예술가로서도 유익했다는 점을 알려주지 않았기 때문이다. 하지만 궁극적으로는 내게 좋았을 뿐만 아니라, 춤이라는 예술 형식에도 좋았다.[9]

예술적 미디어와 접근법

공동체 문화개발은 모든 예술적 미디어와 스타일을 잘 받아들인다. 영향력 있는 프로젝트는 다양한 조합과 접근을 통해 시각예술, 건축, 조경 디자인, 퍼포먼스, 스토리텔링, 글, 비디오, 영화, 오디오, 컴퓨터 기반 멀티미디어 등을 이용한다.

어떤 사람들에게 '공동체예술'이라는 용어는 전통적인 미디어 — 소규모 공예, 어쿠스틱 음악, 전통 스토리텔링 등 — 를 암시한다. 이 모든 것들은 공

9 Lerman, Liz, "Art and Community: Feeling the Artist, Feeding the Art," *Community, Culture and Globalization*, p. 52.

동체 문화개발의 재료로서 가치가 있다. 디지털 스토리, 사진 벽화, 전자음악, 조각 공원만큼 본질적으로 적합한 것은 없다. 공동체예술가들은 미디어를 혼합하거나, 올드 미디어와 뉴미디어를 조합하는 것, 창의적인 표현 형식을 차용하는 것에서 자유롭다. 프로젝트의 재료와 요구 외의 다른 제한은 없다.

과정 대 결과물

아무리 프로젝트들이 훌륭한 기술과 영향력 있는 결과물(예를 들어, 벽화, 비디오, 연극, 무용 등)을 생산할지라도, 문화적 의미를 일깨우고 표현하고 의사소통하기 위해 문화적 도구를 숙달하는 과정이 항상 우선이다.

가장 효과적이기 위해서, 프로젝트는 콘텐츠를 제외하고는 열린 결말을 추구해야 하며, 참여자들의 결정에 집중해야 한다. 앞서 언급했던 것처럼, 행위 연구는 공동체 문화개발 사업의 핵심 요소이다. 프로젝트의 방향은 관련 재료들을 모으고, 새로운 배움을 생산해내기 위한 다양한 접근법을 실험하는 데 집중한다. 사회적·문화적 창의성은 다른 무엇보다도 중요하다. 실험과 실패의 자유는 이 과정에서 필수이다.

그러나 최상의 환경은 거의 없다. 가끔 기금제공자들은 프로젝트가 제안 단계에서 구체적으로 기획되어야 한다고 요구한다. 고도의 특수성이 동반되지 않는다면 장담할 수 없는 것이다. "향후 12개월 동안, 스몰빌 고등학교 10대 청소년 그룹과 함께했던 화가 조는 지역의 역사에서 노동자들에게 특히 초점을 두는 벽화 프로젝트를 진행할 것이다. …… 그 벽화는 노동절에 열리는 공동체 축제를 목표로 한다."

현장에서 대부분의 공동체예술가들은 사업 자체를 손상시키지 않고는

가로지를 수 없는 경계선에 경각심을 가지면서, 욕망과 필요성의 균형을 잡아야만 한다. 만일 미래의 보조금을 원한다면, 화가 조와 그 협업자들은 기금을 확보하기 위해 일반적인 가이드라인과 타임라인 내에서 작업해야 한다. 그러나 그러한 틀 안에서 참여자들은 처음에는 알 수 없었던 여러 가지 방식들을 통해 배움에 필요한 충분한 지원과 능력을 갖춰야 하고, 의미를 탐구하고, 노동의 관계성을 형성하고, 벽화의 콘텐츠를 만들어야 한다. 이런 사항들은 예정된 모델들에 긴밀히 순응하는 프로젝트를 지향하는 시도에 의해 진정한 공동체 문화개발 목록에서 제거된다.

표현 대 도입

공동체 문화개발 프로젝트들은 서로 많이 다르거나 지극히 다문화적이어서 여러 계층에 영향을 주는 문화적 배경과 참여자 경험에 의지한다. 만약 전문가들이 자신들의 예술적·사회적 어젠다를 참여자들에게 도입한다면, 혹은 다른 사회 그룹의 문화적 가치를 프로젝트에 참여한 그룹들의 것으로 바꾸고자 시도한다면, 그들은 진정한 공동체 문화개발의 경계를 초월하는 것이다. 이는 비지시적인 실천이고, 자발적으로 수행되며, 참여자들과 전문 활동가들이 공동으로 진행한다.

공동체 기반 공연에 대해 글을 쓴 얀 코헨-크루즈는 이것을 호혜의 원칙이라고 칭한다.

호혜의 규준을 적용함으로써 몇 가지 오해들이 완화된다. 예를 들어, 공동체 기반 예술은 '공동체 서비스'와는 명확히 대조된다. 하나는 영양가 있는 무료 급식소를, 다른 하나는 배고픈 이들에게 수프를 듬뿍 주는 것을 상기시

킨다. 그런데 이러한 일방향성 모델은 호혜적이지 않다. 그것은 의미 있는 교류를 지원하지 못한다. 공동체 문화개발의 영역은 인간의 공통성에 대한 획일적인 축하의 장이 아니다. 그것은 예술가들과 지역 협업자들 사이의 존재할지 모르는 진정한 차이를 지우기 때문이다. 호혜성은 "서로 다른 관점을 가진 둘 혹은 그 이상의 사람들이 열린 결말 속에서 공통의 이해와 면 대 면(face to face) 토론을 지향"하는 대화에 의존한다. 예술가들은 공동체 참여자들로부터의 그러한 차이를, 그들이 공유하고 있는 공통의 배경만큼이나 예민하게 대해야 한다. 연관된 모든 사람들은 무엇이 다른 사람들을 협동으로 이끄는지, 왜 하는지를 진정으로 이해해야만 한다.[10]

프로젝트들은 종종 다양한 문화적 배경의 사람들을 연루시키며 반드시 의미와 표현의 차이를 공유하도록 만든다. 그런 공동체 문화개발을 돕기 위해 그 교류들은 항상 진정한 평등과 호혜주의에 토대를 두어야만 한다.

참여자들에 대한 책임

참여자들이 자신의 삶의 이야기, 자신과 공동체에 영향을 끼친 문제 등을 다루면서 마음속 깊은 감정들을 공유할 때, 공동체 문화개발의 기법들은 종종 친밀함의 경계를 가로지른다. 참여자들이 개인과 그 그룹에 형편없는 영향을 미칠 수도 있는 미성숙하고 보호받지 못한 친밀감에 복종하지 않도록 하는 것이 전문가들의 책임이다.

10 Jan Cohen-Cruz, *Local Acts: Community-Based Performance in the United States* (Rutgers University Press, 2005), p.95.

예를 들어, 문화적으로 보수적인 공동체 규범에 대해 아주 큰 거리감을 느끼는 젊은이들은 종종 나쁜 환경에 노출되어 극도로 상처받기 쉽다. 지난 10년간, 나는 10대들과 함께 온라인에서 사회적 이슈에 대해 대화하는 프로젝트를 몇 가지 해왔다. 이것은 작은 마을이나 교외 공동체로부터 자신이 소외되었다고 느끼는 동성애자와 트렌스젠더 아이들에게 인기를 끌었다. 온라인이기에 이름을 숨길 수 있고, 멀리 떨어져 있어도 우정을 쌓을 수 있고, 외모나 말솜씨 등에 편견을 가지지 않는 또래와 대화할 수 있다. 이 젊은이들은 한결같이 말한다. "나는 온라인에 살아요." 이는 그들의 삶에서 온라인상의 대화가 면 대 면(face to face) 관계보다 더 의미 있다는 뜻이다. 내가 그들에게 현실에서도 온라인에서의 경험과 비슷한 경우가 있었는지를 묻자, 몇몇은 자신의 영웅담(그들의 고등학교에서 동성애-이성애 연합체를 만들거나 동성애의 권리를 주장하는)을 들려주었다. 그러나 많은 아이들이 "그렇지 않다"고 말했다. 만약 자신의 정체성을 사실대로 말하면 견딜 수 없을 정도의 놀림과 괴롭힘을 당하기 때문이다.

　이런 젊은이들과 함께하는 공동체예술가는 그들이 스스로 경계선을 만들고, 또한 노출에 극도로 취약하다는 점을 인정한 후 매우 진지하게 접근해야 한다. 개인과 공동체가 어려운 이야기를 공유하는 것은 가치 있는 일이다. 비밀의 힘이 상처받은 자에게 빛을 주고, 그 빛이 마음의 상처를 치유할 수 있다는 것은 사실이다. 그러나 비밀을 드러내라고 사람들을 압박하는 것은 그들의 공포에 불을 지피는 것이다. 안전한 비밀 공간을 만드는 데는 시간이 걸린다. 믿음은 점진적으로 얻을 수 있으며, 믿음을 방해하는 것은 지적되고 개선되어야만 한다. 그리고 각 개인이 불안전한 상황에서 빠져나올 수 있는 기회는 항상 열려 있어야 한다.

법적 계약 대 도덕적 계약

공동체 문화개발 사업의 본질에서는, 기존의 기관들과 사회적 합의들에 대한 비판이 변화의 비전에 따라 드러날 것이다. 왜냐하면 그 문화노동은 종종 기존의 불완전한 기관들로부터 자금 지원을 받기 때문에, 전문가들은 기금제공자과 참여자들의 이해관계 사이에서 갈등하게 된다. 예를 들어, 시 정부로부터 기금을 받은 프로젝트 참여자들은 자기 공동체에 부정적인 영향을 미치는 지방자치정책에 항의하고 싶을 수 있다.

이러한 딜레마는 문화 기획자에게 '법적 계약'과 '도덕적 계약' 사이의 갈등으로 설명된다. 법적 계약 옹호에서 중요한 것은 기금제공자들과의 신의를 다지면서, 자원에 대한 공동체의 접근을 지키는 것이다. 하지만 만일 양자택일을 해야 한다면, 전문가들은 참여자들과의 도덕적 계약에 연대를 맺든지, 아니면 프로젝트가 참여자들의 사기를 저하시키거나 조작 혹은 부담으로 인식될 수도 있는 위험을 부담해야 한다.

이런 상태를 피하기 위한 최고의 방패는 모든 단체들의 책임을 명시해두는 것, 프로젝트의 방향을 결정하는 전문가들을 비롯해 참여자들의 권리를 보장해주는 동의서를 제대로 작성하는 것이다.

가장 어려운 딜레마에는 도덕적 계약의 두 가지 측면이 포함된다. 보수적 공동체가 해방의 가치와 충돌할 때 야기될 일을 생각해보자. 그레이브스는 메인 주 포틀랜드의 문화교류센터 이벤트에서 있었던 좌석 배치 논쟁에 관해 이렇게 썼다

우리 지역의 아프가니스탄 공동체와의 파트너십에서, 공식 석상의 좌석 배치가 성별에 따라 이루어진 것을 두고 논쟁이 일어났다. 이때 우리가 쓸 수 있는 시설은 작은 발코니 내부로 제한되었다. 몇몇 아프가니스탄 노인들은 관

습에 따라 여자는 남자에게서 떨어져 앉아야만 한다고 했다. 아프가니스탄 젊은이들은 이런 생각이 한물 지난 것이라고 비웃었다. 누군가는 오직 탈레반이 그와 같은 낡아빠진 제한을 요구할 것이라고 했다. 우리는 중재자로서 주민들의 관습을 존중하고 싶었지만, 아프가니스탄 사람들뿐만 아니라 관객 다수의 우려도 인식해야 했다. 발코니로 옮겨가서 앉아야 한다는 주장에 대해 미국의 페미니스트들은 어떻게 생각할까? 우리가 결정한 것이 무엇이든지 간에 어떤 부류 혹은 또 다른 아프가니스탄 공동체를 짜증나게 할 것이 분명하다.

주요 예술가, 리밥 전문 연주자 등이 우리를 구했다. 만약 관객들이 서로 분리되어 있으면 공연하지 않겠다고 한 것이다. 노인들은 멀리 떨어져 앉아 이 상황을 못마땅해했지만, 그 책임이 기관의 몫은 아니었다. 아프가니스탄 협회가 그들의 다음 번 행사를 계획했고, 거기에서 관객들은 서로 구분되었다. 그리고 모든 세대가 잘 참석했다.[11]

그레이브스는 만약 포틀랜드의 문화교류센터가 이 사건의 책임을 물어야 했다면, 자신은 어떻게 했을지 말하지 않았다. 이처럼 어떤 공동체 프로젝트에서 전통과 해방의 가치 사이에 갈등이 있다면, 나는 자유와 평등에 대한 기본 가치들이 우선시되어야 한다고 본다. 나의 관점은 해방종교 운동의 선구자인 모데카이 캐플런과 아주 비슷하다. 그에 따르면, "과거는 투표권을 가지지 거부권을 가지는 것이 아니다". 적어도 그러한 갈등은 갈등의 원인에 대해 깊고 진솔한 대화를 나눌 수 있는 기회이다.

내가 앞서 언급했던 사례들 가운데 10대들의 온라인 대화는 고등학생

11 James Baw Graves, *Cultural Democracy: The Arts, Community & the Public Purpose* (University of Illinois Press, 2005), p. 158.

그룹에 의해 모니터링되고 평가되었다. 그 그룹의 학생들은 추가 학점을 받고 친구들을 만나 컴퓨터나 사회 문제에 관해 좀 더 배우기 위해 프로젝트에 참여했다. 그들 부모 대부분은 1세대 미국인으로서 카리브 해 지역과 남미에서 태어났으며 근면하고 보수적이고 종교적인 성향의 사람들이다. 그들은 인종차별, 이민자 반대 편견에 예민했다. 하지만 종교에서 위반이라고 칭하는 동성애와 낙태에 대해서는 거부감을 나타냈다.

학생들의 부모 가운데 몇몇은 아들딸이 동성 결혼 같은 주제로 대화하는 것을 보고 분노해서 아이들이 그 프로그램에 참여할 것을 허락했던 약속을 철회해버렸다. 그 프로그램의 감독자들은 이 논란에 대해 10대들을 비롯해 그의 부모들과 함께 깊은 대화를 나누는 데 많은 시간을 투자했다. 하지만 그럼에도 몇몇은 그 프로그램을 떠나기로 했다. 매우 실망스러운 일이지만, 윤리적·민주적으로 옹호할 수 있는 선택이었다.

물자 지원

미국에서 공동체 문화개발을 위한 지원은 일종의 패치워크[12]이다. 즉, 지역·주·연방 정부의 기금, 개인 기부금, 재단 기금 등은 때로는 성공적이지만, 그렇지 않은 기업가주의적 시도들과도 강하게 묶여 있다. 세계의 한 편에서는 공적기금이 많은 부분을 차지하고 있고, 지원 또한 건강이나 개발, 유엔의 농업 관련 부서, 영국 의회나 독일 괴테 인스티튜트 같은 국제적 기금 지원체로부터 이루어진다. 이러한 상황은 모든 사람들에게 똑같지 않다. 이상(理想)으로부터 한참 떨어져 있다.

12 패치워크: 헝겊 여러 조각들을 모아 커다란 한 조각으로 만드는 바느질 기법. ─옮긴이 주

공동체 문화개발은 사회 재원으로서 응급 의료 제공, 공원 건립, 보통교육 구축 등과 유사하다. 공동체 문화개발 사업은 창의적인 개인 노동자들─기계로 대체될 수 없고, 자신의 노동 욕구를 축소시킬 수 있는 경제 규모의 논리를 따르는 않는 자들─에 의존한다. 그것은 시장성 있는 생산물을 만들지도 못하고, 주류예술계의 접근법(예를 들어, 기부 티켓 판매)을 통해 수익을 내지도 못한다. 게다가 공동체 문화개발 사업은 상업적 규준에 종속되는 존재가 아니라, 상업적 착취로부터 보호받고, 문화 내에서 보호받는 공적 공간의 한 요소가 되어야 한다.

공동체 문화개발은 사회적 재화(환경계의 일부로 보호받는 땅처럼, 문화계의 일부이다)이기 때문에 시장 지향적 수단들로는 유지될 수 없다. 참여자들의 현금 기부를 넘어서, 항상 물자 지원의 주요한 원천은 생기 넘치고 민주적인 공동체의 삶, 개인적 자선이라는 목표를 추구하는 역할에 적합한 공적기금이어야 한다. 당연히 문화적 활력과 사회정의를 실현하는 것이 공동체 문화개발의 역할이다.

그러나 지난 몇십 년간 미국에서 공적기금은 규모가 커지지 않았고, 공동체 문화개발을 위한 지원도 줄어들었다. 이런 상태가 바뀔 징후도 보이지 않는다. 내가 보기에, 대부분의 미국인 전문가들은 변화를 상상할 수 없는 상태에 단련되었고, 사변적인 사회적 상상력과 오랜 생각을 위한 에너지를 거의 남겨놓지 않은 채 적당한 기금을 서로 연결해 붙이는 데 몰두하고 있다. 내가 말했듯이, 공동체 문화개발을 위해 상당한 공적기금을 마련함으로써 이러한 상태를 근본적으로 다시 생각하고 재구성하려는 조직 활동이 전무하다. 사실 몇몇 전문가들은 공공 부문의 가치와 실천에 너무 회의적이어서, 자유로운 표현을 더 광범위하게 침해할 위험이 있는 공적기금 지원을 지속하는 것이 현명한 일인지 아닌지 물음을 제기한다. 시간이 지나갈수록, 이상은 그저 먼 꿈으로만 남는다(이 책의 제8장에서 나의 이

상에 대해 서술하겠다).

성공의 지표

몇몇 기업들은 사실과 지표 ─ 한 기업의 이익과 손실의 상태, 블록버스터 영화의 전체 수입, 앨범 판매량 수 등 ─ 에 의해 평가받을 수 있다. 그러나 공동체 문화개발 사업의 평가는 참여와 협업이 필수적이고 성공 여부는 결과보다 과정과 더 연관되어 있기 때문에, 공동체 문화개발 사업의 평가는 전문가들과 참여자들 사이의 대화에 기반을 둘 수밖에 없다. 성공에 대한 평가는 참여자들에게 달려 있다. 공동체 문화개발 프로젝트가 만일 다음과 같다면 완전히 성공적이라고 할 수 있다

- 전문가들과 참여자들이 상호적으로 의미 있고 호혜적·협업적인 관계성을, 모두에게 유용하고 유익한 관계성을 발전시킨다.
- 참여자들은 프로젝트의 공동 감독으로 제 역할을 다 한다. 프로젝트의 모든 측면을 형성하고 프로젝트의 목적을 설정하는 데 실질적·자발적으로 기여한다.
- 참여자들은 원했던 대로 배움과 실천의 기회를 넓히면서 프로젝트에 사용된 예술적 미디어를 숙달하고, 자기 정체성 같은 문화적 지식의 깊이와 폭을 넓히는 경험을 한다.
- 참여자들이 프로젝트를 통해 스스로 표현하고 의사소통할 수 있는 것에 만족감을 느낀다.
- 참여자들이 자기 판단 능력 아래 프로젝트를 위한 자발적인 목표들을 세우고 발전시키며, 외부에 영향력(예를 들어, 생산물의 공유 혹은 분배)을 확

산하려는 목표들을 이룬다.

- 참여자들은 공동체 문화생활과 미래의 사회적 행위에 참여하는 데 대해서 자신감을 갖고 있고 우호적이라는 점을 실증한다.

모든 프로젝트가 이런 기준들을 충족시키지는 않지만, 처음부터 주의 깊게 고려해야 한다. 그 기준들은 이상에서 제시된 대로 프로젝트 형성에 도움이 될 수 있고, 계획 평가서를 만들 때 기준으로 삼을 수도 있다.

단일 프로젝트의 성공 외에 부차적인 평가 단계가 있다. 기금제공자들과 정책 입안자들은 종종 상관적 가치의 문제들을 제기한다. 만약 돈이 대상이 아니라면, 프로젝트의 영향력이 몇 명 되지 않는 참여자들과 어느 특정한 이웃 혹은 시골에만 미칠지라도, 그들은 공동체에 기반을 둔 프로젝트를 지원할 수 있다고 말한다. 하지만 요청했던 기금이 부족하다면, 기금 행정가들은 공동체 문화개발 프로젝트를 위한 할당 재원의 문제를 어떻게 해결할 수 있을까? 공동체 문화개발 사업이 특정한 사회적 목표(예를 들어, 알코올 중독자 교육)에 적용되는 다른 수단들보다 더 효과적이라고 할 수 있을까? 공동체 문화개발 사업에 투자되는 기금이 공동체를 위해 지속적인 가치를 창출하고 꾸준한 변화를 가져올 것이라고 설명할 수 있을까?

이런 질문들에 대한 나의 답변은 복잡하다. 첫째로 실질적인 단계에서 딜레마가 있다. 만약 사회정책을 계량화된 결과로 판단하고자 한다면 공동체 문화개발 사업을 위해 그런 결과를 보여주는 것이 좋다. 그러나 지금까지 미국의 기금제공자들은 이런 질문에 답을 할 만큼 적절하고도 지속적인 투자를 해오고 있지 않다. 지속적인 사회적 영향력에 대한 평가는 장기간의 결과 추적을 요구하며, 그렇기에 어느 누구도 그 노력에 동의하고 나서지 않고 있다.[13]

둘째로 그런 질문들은 서로 다르게 제기될 수 있다. 예를 들어, 예술에

서 주류기관들은 앞서 살펴본 관점에서 그들의 존재 입증을 거의 요구받지 않는다. 게다가 평가 요구의 강도와 복합성은 위험에 처한 자원들에 대한 정반대의 비율로 발생하는 것 같다. 즉, 작고 주변적이고 실험적인 프로젝트는 유명 인사들보다는 훨씬 더 자주 그 효과들을 입증하고 수량화할 것을 요구받는다. 역사적이고 권위 있는 기관들의 경우, 많은 기금제공자들은 기꺼이 추정 가치를 세우려 한다. 의식적이든 그렇지 않든, 몇몇 기금제공자들은 선제 거절의 형식으로서 부가적인 요구를 한다. 일부 그룹들은 거의 기증의 개념으로 기금을 받는 반면, 어떤 곳은 고려해야 할 전제 조건으로서 입증 기준을 맞추어야 한다.

셋째로, 특히 수적인 평가의 경우에 평가자의 목표는 종종 공동체 문화개발과 무관하거나 반대되기도 한다. 공동체 문화개발의 근본 가치는 인도적·유동적·관계적이다. 즉, 그것은 참여가 고립보다 낫다는 것, 다원주의가 문제의 상태를 더 긍정적인 가치로 만들 수 있다는 것, 순수 가치가 진정한 민주주의의 목표라는 신념에 바탕을 두고 있다. 수량 측정에 의하면, 연극 프로젝트는 알코올 중독자에 대한 정보 제공에 효과적이다. 참여자들이 정보를 이해하고 유지하는지, 정보를 판정할 법한지 실증될 것이다. 또한 이 목표를 추구하기 위한 비용이 적당하다고 여길지도 모른다. 그러나 그 프로젝트가 타당하든 그렇지 않든, 공동체 문화개발은 앞서 언급한 좀 더 주관적인 기준들에 의존한다. 그래서 나는 종종 평가적 접근법 (의심스러운 목적들을 위해 기금을 할당하는 데 속지 않는 후원자를 안심시키고자 고안된 것일지 모른다)은 그 일 자체의 타당함에 관한 진정으로 유용한 정보를 제공하지 않은 채 기금제공자의 목적만을 만족시킨다고 생각한다.

13 이와 대조적으로, 유럽회의의 '문화와 이웃 프로젝트'를 참고하라. 포괄적인 연구서 4권을 비롯해 그 밖의 생산 자료들에 대해서는 http://book.coe.int/EN/recherche.php를 참고하면 된다.

마지막으로 나는 현실의 결과가 지금의 실천보다는 이상적인 것과 비교되는 많은 평가 접근법의 근본 전제를 질문하겠다. 교육을 예로 들어보자. 아이들을 돌보는 사람들은, 최고의 교육은 물질적인 것과 비물질적인 이익 모두를 제공한다고 생각할 것이다. 비물질적인 이익에는 충분한 사회관계의 형성, 유창한 자기표현, 배움에 대한 호기심과 즐거움, 급성장하는 창의성 등이 있다. 그들은 또한 최고의 교육이 얼마나 부족한지 주목한다. 많은 학교들은 예술교육이 부족하다는 것을 알면서도 예산을 삭감하고 있는 실정이다. 학창 시절의 예술 경험이 개선되어야 한다고 믿는 것은 맞다. 그동안 우리 학교들은 교육의 비물질적인 이익은 완전히 제쳐두고 시험 표준화에만 사로잡혀 있었다. 공동체 문화개발 영역도 마찬가지이다. 거의 대부분의 공동체 문화개발 계획은 많은 공동체에서 문화적 공급 이상의 개선을 보이고 있다. 하지만 하향식 평가가 지배적인 상황에서, 프로그램들은 종종 실제 현실보다는 높은 기준에 의해 심사된다.

그래서 만약 의미 있는 종단적 분석에 지속가능한 자원이 제공된다면, 평가 기준들이 공정하다면, 실천에서의 인간적 가치에 기반을 둔다면, 나는 그 결과를 보는 게 반가울 것이다. 이런 평가 유형을 가능하게 만드는 기준과 관점에 관심이 있는 기금제공자 및 정책 입안자는 이 책의 제9장을 참고하길 바란다.

훈련

공동체 문화개발의 가치와 접근법에 대한 지식을 발전시키는 것은 영속적인, 현재 진행형의 헌신이다. 전문 활동가들뿐만 아니라 경험 있는 모든 참여자들은 문화적 전통과 예술적 실천에 수반되는 의미들을 탐구하고

적용하기 위해 지속적으로 스스로의 능력을 향상시켜야 한다.

효과적인 사업을 위해서는 그 분야가 자신의 직업이면서 전폭적인 헌신과 진지한 의도, 기술력을 겸비한 전문가들과 개인들이 필요하다. 이런 전문가들의 훈련은 직접 경험에 바탕을 두어야 한다. 왜냐하면 그것은 요구받은 일련의 기법을 전달하는 것이 아니라, 문화적이고 민주적인 가치의 관점을 전개하는 것이기 때문이다. 훈련에서는 교육을 위해 고안된 방법론을 이용해야 한다. 따라서 이 분야의 전문가 훈련에는 공동체 문화개발 방법론이 포함되어야 한다. 비록 직업학교와 종합대학에서 새로운 공식 훈련 프로그램들이 창안되고 있다 하더라도, 견습과 인턴십은 여전히 중요한 훈련 수단이다.

30년도 더 전에 공동체 문화개발 조사를 시작했을 때, 나는 전문가들의 훈련과 국제적 문화기관의 문제들로부터 제공받은 수많은, 깊은 생각들을 발견했다. 다음 단락은 1975년 쟝 우어스텔이 '활성가들의 훈련'에 관해 쓴 에세이의 일부로, 유럽의회에서 책으로 출판되었다.

'활성가들'을 위한 훈련은 복잡하다. 제도로서 자리 잡은 기술적·이론적 훈련기관을 세우는 것으로는 충분하지 않다. 문화 민주주의를 위한 훈련 장소가 지속적으로 활성화의 정신을 유지하면서 만들어져야 한다. 여기에, 질문하고 행동하려는 욕구를 지니고 시작하는 사람들이 있다. 그들은 반박을 견딜 수 있고 사회 변화에 적극적이고 창의적인 정신을 가지도록 교육되어야 한다.[14]

"제도로서 자리 잡은 기술적·이론적 훈련기관"을 세우는 일에서 한 가

14 Council of Europe, *Socio-cultural animation* (1978), p.190.

지 위험은, 그것이 공동체 문화개발의 유동적이고 즉흥적인 특성을 희생시키며 수량화·표준화된 제도와 평가를 만드는 조직의 압력에 저항하지 못한다는 점이다. 또 다른 위험은, 좀 더 주변적·논쟁적인 공동체 기반 그룹보다는 기금제공자들이 기부하기에 안전한 학술기관으로 자원과 관심도가 흘러가게 될 것이라는 점이다. 그래서 공식 훈련 프로그램에서는 다음 네 가지 약속들이 해당 분야의 핵심 가치들을 반드시 반영해야 한다.

- 공동체의 지식과 실제 경험은 학문적 분석만큼이나 존중되어야 한다. 좋은 학술적 공동체 문화개발 프로그램은 상호 관계에, 지식의 적절한 형식들 간의 파트너십 위에 토대를 둘 것이다.
- 공동체와 기관은 학계와 공동체 프로그램 사이의 강력한 동반 관계를 통해 깊이 연관되어야 한다. 핵심 교육자는 아니지만, 경험이 있는 공동체예술 가들에게는 조력자로서의 역할이 주어져야 한다. 그들은 프로젝트의 틀을 만들고 정보를 주고 기여하며, 의미 있는 평가에도 참여한다. 실제 공동체 경험에 대한 학생들의 니즈는 공동체의 니즈를 넘어서는 안 되고, 공동체 구성원들이 학생들에게 단지 주제를 제공한 것뿐이라고 생각하지 않도록 협업적으로 프로젝트가 계획되어야 한다.
- 대학교수진은 이 분야에 든든한 토대가 되어야 한다. 핵심 사항에 주의를 기울이는 기관들은 때때로 기존의 예술 교수들을 공동체예술교육에 배치함으로써 비용을 절약하려고 시도한다. 하지만 많은 예술가들이 그에 적합하지 않고, 성격이든 개인적 취향이든지 간에 많은 공동체 작가들은 스튜디오 예술을 가르치기에 맞지 않다.
- 만일 학술기관이 공동체 문화개발 영역을 지원한다면 지지를 받게 될 것이다. 교육 프로그램의 확장은 모든 이들에게 좋을 수 있다. 공동체 문화개발을 연구한 졸업생은 일자리를 찾게 될 것이고 일자리 창출은 그 영역에 자

원의 증대를 요구할 것이라는 점에서 그렇다. 대학교들은 또한 컨퍼런스, 세미나, 출판, 분석, 지속적 논의에 전문가들을 소집할 수 있다.

많은 동시대 전문가들은 시각예술, 연극, 무용, 방송 미디어, 예술행정을 가르치는 주류 대학들에서 특정한 예술 형식들을 훈련받았다. 물론 지금까지 계속 훈련받고 있는 이들도 있다. 그들은 연극이나 영화제작 학위과정을 졸업할 것이다. 그리고 생존의 문제에 직면하게 되고, 몇몇은 상업적인 문화산업보다는 공동체 노동을 결심할 것이다. 대학교에서 오랜 시간 교육을 받았던 공동체예술가들의 불만은 공동체 문화개발의 역사가 커리큘럼에서 배제되었듯이, 대학에 있는 동안 앞선 사례들과 미래의 실천에 대해 많이 배울 수 없었다는 점이다. 전문가들은 공동체예술가들의 노동을 예술의 한 부분으로 받아들이면서 관습적인 예술교육과정에 공동체 문화개발의 역사, 이론, 실제적 응용 등을 포함시켜야 한다고 주장한다.

평생교육도 필요하다. 평생교육을 통해 지금 진행되고 있는 기법과 지식의 진화가 이루어지려면, 전문가들에게 그들의 경험을 공유하고 비교할 수 있는 지속적인 기회가 제공되어야 한다. 이를 통해 고착된 관념들에 도전하고 새로운 접근법을 장려할 수 있다.

직업화

공동체 문화개발 영역의 상근직 전문가들은 세상의 여러 분야에서 점점 인정받고 있는 전문 직업적 실천의 범주에 속한다. 전반적으로 공동체 문화개발 교육과 연관된 공인기관이 몇 군데 있다. 예를 들어 오스트레일리아 남부의 '공동체예술 네트워크'는 '공동체 문화개발 준(準) 석사 학위:

공동체 기반 예술'이라는 공인 교육 프로그램을 제공한다. 그리고 참여자들에게 인증서를 제공하는 몇몇 소규모 교육 프로그램도 있고 그 밖의 오스트레일리아인들을 위한 학위 프로그램도 있다.

영국에서는 대학 수준에 해당하는 다양한 학위와 자격증을 받을 수 있을 뿐만 아니라, 공동체 문화개발 프로그램들에 기반을 둔 훈련 기관도 많다. 이 모든 것들은 공동체 문화개발의 전문 용어들과 개념 토대의 점층적 공식화에 부가된다. 예를 들어, 2003년에 3개의 영국 그룹들 — 애니마츠, 길드홀 음악과 연극 학교, 런던 국제 연극 페스티벌 — 은 그동안 여러 명칭 아래 선행되어왔던 접근법을 공식화하기로 하고, 교육 환경에서 공동체예술가들의 작품을 연구하는 작업에 착수했다.

학교에서 혹은 공동체에서 작업을 해온 모든 직업예술가들은 결코 자신을 '활성가'라고 부르지 않는다. 구체적으로는 '공동체 무용 노동자', '예술교육 종사자'라는 용어가 더 적절하다. '활성가'라는 용어를 사용하는 경우는 다른 어떤 예술 형식(시각예술에서는 거의 사용하지 않는다)보다 음악에서 더 만연해 있다. 한 단어의 밀도에 대한 관심과 더 나은 이름이나 관용구가 없기 때문에, 애니마츠는 이 보고서에서 모든 유형의 예술교육 전문가를 포용하기 위해 '활성가'라는 용어를 선택한다.

미국 바깥에도, 활성가들과 공동체 노동자 연합 조직들이 있다. 그곳에서는 몇 년간 직업윤리, 방법론, 훈련, 심지어는 노동조합에 대한 광범위한 토론이 있었다. 세계의 여타 분야에서 많은 공동체 문화개발 전문가들은 개발기관, 문화기관, 혹은 다른 공공기관에 고용된다. 그래서 다른 공공기관 취업자들에게 적용된 것과 동일한 기준으로 설명할 수 있다. 그러한 공공 부문 직업의 요구 조건과 혜택은 비공공 부문에서의 노동의 정의

와 조건에 영향을 끼친다. 아울러 공동체예술을 하나의 직업으로서 인식하는 것을 구체화한다. 결국 기업을 본질적으로 활성화하고 자유롭게 하는 것이 공동체에 대한 진실함이나 연관성 없이 제도화될 수 있는지 여부의 논의에 활기를 띠게 했다.

공동체 문화개발 사업이 직업으로 인식되어온 곳에서는, 연합체들의 교육과 상호 지원이 가능하다. 예를 들어, 캐나다의 '창의도시네트워크'는 캐나다 전역에서 예술, 문화와 유산 정책, 기획, 발전과 지원 영역에 고용된 지방자치단체 노동자들의 기관이다. 그곳은 밴쿠버의 사이먼프레이저대학의 '문화와 공동체전문센터'와 연결되어 있다. 또한 그곳은 공동체예술가들과 공동체 문화개발 프로젝트를 포괄한다. 오스트레일리아에도 여러 지역 출신 공동체예술가들이 참여하고, 전문가들과 공동체들을 서로 연결하고 지원한다. 2004년 말 공적기금 프로그램의 제안에 따라 오스트레일리아 공동체예술가들은 '전국예술과 문화연대'(이 책 제1장에서 언급했다. 최근에 공동체 문화개발, 공동체예술, 공동체 맥락에서의 예술, 공동체 기반 예술에 종사하는 개인, 기관, 단체, 공동체 그룹을 위한 전국연합체)를 만들었다.

그뿐만 아니라, 공동체 문화개발과 연관된 다양한 유형의 사업을 지원하는 초국가적 연합체들도 있다. 보알의 '피억압자의 연극', '피억압자의 국제연극협회'(www.theatreoftheoppressed.org, 뉴스·안내문·훈련 기회·그 밖의 전문가용 자료들을 소개한다)가 지원하는 그것의 변형 형태들도 있다. 즉흥극을 통해 개인과 공동체의 중요한 이야기를 말하고 토론하는 플레이백 극단에는 전문가

트루스토리 극단은 플레이백으로 불리는 즉흥 형식을 사용한다. 관객 참여자의 실제 이야기를 극화해 공동의 인간성을 드러내고 깊은 인간적 연관을 창출한다.
Photo ⓒ Nancy Capaccio 2005

들을 훈련하고 관계망을 구축하기 위한 국제 단체 '플레이백 극단 네트워크'가 속해 있다. 이런 그룹들은 직업적 수료증을 발급하지는 않지만(심지어는 그들의 가치와 반대되는 아이디어를 발견하기도 하지만), 구성원들이 옹호하는 가치와 원칙의 통일을 주장한다.

미국에서는 공식 경로를 통해 공동체예술가들을 알아내기가 몹시 어렵다. 그들이 독특한 직업적 범주에 속해 있는 탓이다. 물론 직업적 범주의 '예술가' 군(群)에 속한 이들도 있다. 이들에게는 직업윤리나 사회적 기대가 전혀 부과되지 않는다. 예술가로서 활동하기 위한 어떤 자격증, 허가권도 필요 없다. 직업 협회나 외부 단체에도 소속되어 있지 않다. 게다가 그들의 생각은 조롱거리가 되기도 한다. 몇 가지 사실을 덧붙이자면 대부분의 공동체 문화개발 전문가들은 여러 기관들을 신뢰하지 않고, 공동체예술가들 각각의 직업은 지역에서 조명을 받을 것 같지 않다. 미국에서 활동하는 전문가들이 관료화나 규제를 증가시키는 개발을 환영할지는 의심스럽지만, 동시에 그게 당연하기도 하다. 그러나 이 둘의 차이는 직업적 인식이 당연한 분야에 있는 전문가들과 당연히 할 일을 하고도 공을 세운 척하거나 자신이 게릴라 스타일이라고 규정하는 공동체예술가들 사이에 난 틈을 더욱 넓힌다.

그들이 스스로를 독특한 직업 범주의 구성원으로 생각하든지 그렇지 않든 간에, 대부분의 공동체예술가들은 스스로 공동체와 맺었던 도덕적 계약을 유지하고 지속한다. 보알은 2005년 12월에 '피억압자의 국제연극협회'에서 이렇게 말했다.

우리는 (그것이 확실한 윤리 원칙 안에서 행해졌다면) 자본주의 회사와 사립대학, NGO, 정부로부터 기금을 지원받았다고 해서 누구를 비난할 수 없다. 우리 정부는 우익 정부이지만, 그들은 자기들처럼 생각하고 행동하지 않

는 그룹에게도 지원기금을 준다. 문제는 기금 지원 그 자체가 아니라, 그것의 사용에 있다.

'억압받는 자'에 속하면 '억압하는 자'에 의해 조정된다. 한 단체가 최종 기부자의 방향성을 수용하지 못한다면, 만약 기부자들이 작품의 완전 통제를 유지한다면, 우리에게는 기금에 맞설 것이 아무것도 없다.

오직 돈을 위해 일하고 후원자에게 복종하는 단체들과, 열악한 연극 환경을 받아들이는 사람들은 다르다.

언젠가 비판적 대중의 관심과 재원이 미국의 공동체 문화개발에 유입된다면, 그래서 직업화가 실현 가능해진다면, 우선적으로 해야 하는 것은 공동체 문화 개발 노동자들을 위한 특별 수업이 공동체 구성원들로부터 멀리 있는 곳에 개설되는 것이다. 모든 상황에서, 자원봉사자들과 공동체 문화개발 사업에 참여하는(시간제로든 산발적으로든) 사람들은 그 분야의 대들보로서 계속 존재해야만 한다. 그들을 직업적 전문가들로부터 구별시키려고 노력하지 않으면 그 영역의 민주적 가치와 동행할 것이다.

그렇지만 이런 질문들이 행동에 옮겨지면, 그들은 협상과 복잡성에 연루될 것이다. 예를 들어, 상업적 기업과 비영리적 문화 기업(이 둘은 서로 잘 침투할 수 있다) 사이의 경계를 가로지르는 의미 있는 활동이 있다. 필수 지원을 제공하기 위해 공적기금에 의존했던 경험을 해보지 않은 젊은 예술가들은 나이 든 사람들보다 더 기꺼이 시장 지향적 접근법을 경험하거나 상업적 문화산업, 혹은 학계에 '침투'하려고 시도한다. 미국의 공동체 문화개발은 대체로 직업적으로 인식되지 않고 있기 때문에, 다양한 세대의 공동체예술가들은 더 좋은 기금을 받는 예술 세계와 공동체 기반 실천 사이의 경계 지점에 서 있는 스스로를 발견하게 된다. 이때 직업화라는 이슈는 귀찮은 것일 수 있다. 공동체예술가가 기존의 예술 세계를 깜짝 놀라게 했

을 때, 협업해서 만든 연극이 오비상[15]을 타거나 공동체 프로젝트에서 제작한 음반이 히트를 치면, 무슨 일이 일어날까?

불균형 상태는 때로 한 그룹 구성원을 다른 구성원들 위로 불공평하게 격상시키면서, 평등주의의 가치에 대한 방어할 수 없는 위협으로 인지된다. 공동체예술가들이 전쟁 이야기를 주고받을 때, 누군가 그런 성공이 문제화되는 이야기를 듣는다. 거기에서 상업적인 혹은 주류의 상을 받은 예술가는 그룹에서 추방되어야 한다. 하지만 이 영역이 성장하고 뛰어난 예술가를 끌어오길 지속한다면 주류의 인식을 대하는 관념과 더 복합적 관계를 만들어내는 것이 반드시 필요할 것이다. 눈치를 챘겠지만, 이것은 맥아더 재단의 지니어스상 수상자들이 갖고 있는 자긍심에서 특히 눈에 띈다. 리즈 러먼, 아멜리아 메시-베인스 같은 수상자들은 비영리기관에 남아 있고, 여전히 자신들의 노동을 위한 주요한 재정적 보상을 받고 있다.

15 오비상: ≪빌리지 보이스≫ 신문이 주최하며, 매년 오프 브로드웨이(뉴욕의 브로드웨이보다는 소규모의 연극 또는 뮤지컬)에서 상연된 작품을 대상으로 수여한다. ─옮긴이 주

로드사이드 극단과 프레곤스 극단의 협업 작품 〈베치〉(2006년 4월, 뉴욕).
Photo by Erika Rojas

제7장

공동체 문화개발 영역의 현주소

'제3장(실천의 매트릭스)'에서 저항적인 아이디어의 성공을 판단하는 방법을 탐구해본 바 있다. 새로운 아이디어에 기반을 둔 채 분별할 수 있고 널리 알려질 수 있는 어떤 것을 개발하는 것이 성공일까? 아니면 많은 형식들의 실천을 동반하고 그 영향력은 비록 작을지라도 여러 분야에서 전반적인 변화를 불러오는 것이 성공인가? 나는 공동체 문화개발이 이 두 가지 질문에 모두 "예"라고 답하는 것이라고 생각한다. 하지만 이제 세대적 변화가 이루어지고 있다. 그 변화는 규정되고 경계 지어진 실천을 벗어나 여러 장소에서 표명되는 에너지, 철학, 지형성 등을 추구한다.

기금의 역할

돈이 예술을 만들지는 않는다. 하지만 자금은 공동체예술가들의 작품을 지원하는 환경을 형성하고, 결과적으로 그 예술가들의 작품은 그것을 완성하기 위해서 반드시 거쳐야 하는 지형으로부터 지대한 영향을 받는다. 기금 문제는 공동체 문화개발 영역에서 계속해서 나타나는 특징 가운데 하나로서, 이 장의 곳곳에서 찾아볼 수 있다.

물론 이렇게 다양하고 널리 퍼져 있는 분야의 현 상황에 대해서 일반화하는 것은 불가능하다. 어떤 곳에서는 작품이 하나의 구별되는 실천으로서 굳건하게 자리 잡고 있다. 앞서 언급했듯이, 21세기로 접어들면서 오스트레일리아의 전문가들은 보수적인 중앙 정부의 위협으로부터 지난 수십 년간 쌓아온 기금과 정책을 지키고자 노력하고 있다. 개발도상국들의 상황은 각 정부의 취지와 국제지원기구들이 특정 지역의 문화와 경제에 대해 가지는 관심(지원기구들은 10대만큼이나 유행에 민감하다)에 따라 천차만별이다. 유럽에서 공동체 문화개발의 영향력은 공적 공급과 더 넓게 통합

되어가고 있다. 지역 정부는 예술행정가들을 고용해 신뢰할 만하고 지속적인 보조금을 제공함으로써, 공동체예술가들의 활동을 공적 공급의 본질적 일부로서 이해하고 지지한다. 영국의 국가예술복권기금 같은 유럽 사회의 기금제공 방법과 제도는 공동체 문화개발 조직에게 매우 요긴하게 쓰여, 어떤 곳에는 주류 아트센터들과 견줄 만한 공동체 문화개발 조직들의 메가플렉스가 등장하는 결과를 낳았다. 이러한 기금 제도들은 안정된 조직력을 갖춘 단체에게는 유리하지만, 그 외 단체들은 지원 경쟁에서 배제되곤 한다.

미국에서는 전문가들 말고는 공동체 문화개발이 그 자체로서 하나의 영역이라고 생각하는 사람들이 없기 때문에, 다른 비영리 분야에서 흔히 볼 수 있는 기반 구조가 잘 갖추어져 있지 않다. 즉, 이 분야에 헌정된 기금 프로그램도 없고, 대화와 협력을 가능하게 하는 중심 조직이나 출판물도 적고, 훈련 프로그램이나 전문가들의 생각을 반영하는 직업적 기준도 매우 미흡하다. 그런 의미로 공동체 문화개발 영역에서 이루어낸 중요한 업적들은 힘든 승리라고 볼 수 있다. 가장 성공적인 업적은 매우 적은 물질적 격려에도 불구하고, 예술의 동원력을 강력하게 나타내는 증거들이 많이 만들어졌다는 것이다.

이 영역에서 발견되는 결점들의 원인은 관심과 지원의 부족뿐만 아니라 우익 정치인과 예술 기득권의 노골적인 반대이다. 이 논쟁은 가끔 양쪽의 목소리가 높아져 대중의 귀까지 흘러 들어가기도 한다. 예를 들어, 지난 20년간 국가예술기금에 대한 의회의 정책에 반대 목소리가 있어왔음은 문화정책 뉴스를 보지 않는 사람들도 알고 있을 법하다. 연방 정부의 예산 감축을 핑계로 논란이 많은 프로젝트들을 제거한 것이다. 즉, 이름 있는 예술기관들보다 공적기금에 크게 의존하고, 국회의원들과 접촉할 기회나 인맥이 적은 공동체 문화개발 사업은 정부의 지원 감소로 몹시 큰 타격을

받았다. 재정적으로 여유 있고 목소리가 큰 소수는 여전히 공적기금의 예술 지원을 반대하고 있다. 만일 소수 의견이 승리한다면, 예술 분야에서 시장성과 개인 기부자들을 유혹할 수 있는 힘만이 예술가들과 예술 단체들의 생존을 좌우하는 특성이 되어버리는 다원주의적 현상이 일어날 것이다. 하지만 공동체 문화개발 영역을 더 오랫동안 방해해온 반대 측이 있다.

내가 직접 본 사례를 예로 들겠다. 1980년 10월, 공동체예술가들을 위한 소식지의 편집장을 맡고 있던 돈 애덤스와 나는 전국 지역사회의 문화 성장 연구에 대해 논의하기 위해 모인 전국예술위원회(앞서 언급한 국가예술기금의 회장이 임명하는 자문위원회)의 정책 방침과 계획위원회 회의를 취재한 적이 있다. 이 연구는 국가예술기금이 보조금을 지원하거나 지역예술위원회에 기술 지원을 하는 등 지역 공동체에 대해 문화 민주주의 정책을 펼칠 것을 권고했다. 취재했던 위원회 회의에서 나온 말들 가운데 무엇을 인용해야 할지 모를 정도로 많은 말이 나왔지만, 다음 두 가지 발언으로부터 위원회의 생각을 알 수 있다.

나는 '문화 민주주의'라는 표현을 증오한다. 왜냐하면 우리가 국가나 종교에 늘 맹세하는 '민주주의'라는 단어가 들어가 있기 때문이다. 그 표현은 '민주주의' 용어를 지식이 없는 자의 전체주의로 뒤옆어버린다. '문화 민주주의'의 의미는 우리가 힘들게 일하는 목적이 되는 사람들에 의해 판단되어야 한다.

사람들은 교육을, 아마추어 정신을, 공동체 이벤트 등을 이해한다. 하지만 그들은 단 한 순간이라도 그들이 참여하고 함께하는 예술이 무엇인지 당혹해하지 않는다. …… 우리는 정말 아마추어 정신을 지원하고 있는가? …… 어디서 이 일은 끝나는 것인가? 이웃? 거리? …… 그 결과는 희석, 당혹스러움, 혼돈일 뿐이다.[1]

공동체 문화개발의 근본 가치들은 오랫동안 예술을 특권의 보존지로 유지하려는 자들에게는 위협으로 인식되어왔다. 이상의 인용문이 보여주듯, 이미 자리를 확고히 한 전문적인 예술 관계자들은 문화와 창의성이 모두의 재산이라는 민주적인 생각을 끔찍해한다. 그들은 지금까지 그들만을 위해 존재했던 기금이 '희석'되는 것(공동체 문화개발 전문가들과 나누어 써야 하는 것)을 두려워한다. 정치적인 면에서는 공동체 문화개발의 자율적 측면이 기존 질서를 위협하는 것으로 인식된다. 사회 문화적 측면에서는 문화다양성을 하나의 자산이라고 주장하고 문화 계급화에 반대할 시, 엘리트층의 대물림 문화가 다른 그 무엇보다 우선시되어야 한다고 굳게 믿는 사람들이 이 의견을 일종의 모욕으로 받아들일 것이다.

지배적인 예술기금 제공자들은 공동체 문화개발의 민주적 가치들을 견딜 수 없을 만큼 무례한 것으로 간주하고 거부해왔다. 하지만 때때로 '문화적 공평성'에 호소하며, 비유럽 문화에 초점을 둔 기관들에 더 공평하게 자원을 배분하기도 한다. 여기저기서 상당한 예술기금을 따낸 아프리카계 미국인 레퍼토리 극단이나 아시아 예술 박물관, 라틴계 대중매체 프로그램 등이 예술 형식과 주류예술 세계 내에서 입지를 넓혀나가는 모습을 볼 수 있다. 이는 명백히 긍정적인 발전이다. 공평성을 향한 진정한 진전은 진작 이루어져야 했다. 그것의 필요성과 정당성에 비해 진전의 정도가 너무 소박했기 때문이다. 하지만 민족성을 제외한 다른 모든 것이, 관습적인 하향식 조직들과 비슷한 어느 조직이 기금 지원을 받는 것이, 공동체 문화개발 가치의 승리라고 착각해서는 안 된다. 문화적 공평성은 자동적으로 동등한 공동체 활성화를 의미하지는 않는다. 그것은 다양한 예술작품들을

1 첫 번째 단락의 연설자는 테오도로 비켈, 음악가 겸 배우로서 '배우들의 평등'의 대표. 두 번째 단락의 연설자는 마틴 프리드먼, 미네아폴리스 워커아트 센터의 관장(NAPNOC, No.6, November 1980에서 발췌).

보여주며 감동과 치유를 일으킬 수 있지만, 기득권에 의해 폄하된 문화들의 포섭과 그 타당성 입증에 필요할 수 있지만, 본질적으로 사회를 움직이는 힘을 가지는 것은 아니다. 아프리카인의 디아스포라 예술을 다룬 박물관도 유럽의 여느 엘리트 예술기관과 마찬가지로 주위의 공동체에 사는 일반인에게 먼 것일 수 있다. 즉, 아시아계 미국인 레퍼토리 극단이라고 해서 비아시아 극단보다 지역 공동체 구성원들에게 더 가깝게 연결되어 사람들에게 힘을 주는 것은 아니다. 공동체 문화개발을 추진하려는(혹은 다른 목적들과 관련되려는) 이유는 민족성과는 상관없다.

앞에서 논의했듯이, 공동체 문화개발 프로젝트들은 표현의 자유를 주장하는 자들과 어떤 종류의 표현들을 불쾌하게 여기는 자들 사이에서 벌어진 '문화 전쟁'의 목표물이 되어왔다. 보통 이런 다툼은 기금 문제로 연결된다. 예를 들어, 1997년에 우익 기독교 근본주의자 단체들은 산 안토니오 시 정부로 하여금 에스페란차 평화와 정의센터(약칭 정의센터)에 지급된 상당 규모의 기금을 없애라는 압력을 넣는 데 성공했다. 이 논쟁의 주된 요점은 정의센터가 산 안토니오 시의 연례 게이-레즈비언 영화 페스티벌을 지지했다는 사실에 있다. 정의센터는 1998년 기금 지원 요청서에 시장 하워드 피크의 말을 인용했다. "그 그룹은 자신들이 하는 사업을 과시한다. 너무 노골적인 조직이다. 그들은 스스로에게 이런 일을 하고 있는 것이다." 현 상황의 정치적 상태는 복잡함으로 꽉꽉 막혀 있다. 정의센터에 반대하는 그룹에 정의센터의 극단적 정책을 비난하는 동성애 집단 대표들이 가세했다. 정의센터에 대한 지원을 끊기로 결정한 곳은 라틴계 사람들이 과반수를 차지하고 있는 시 의회였다. 6개월 뒤, 산 안토니오 시 문화예술국은 정의센터가 다시 기금을 후원받을 수 있도록 추천했다. 그리고 그로부터 6개월이 지나 문화예술국은 다시 그 추천을 취소했다. 정의센터가 산 안토니오 시에 대한 소송을 철회하지 않았기 때문이다.

2001년 5월, 미국의 지방법원 판사 올란도 가르시아는 존 스튜어트 밀의 『자유론』를 인용하며 정의센터의 편을 들어주었다. 기금을 끊기로 한 산 안토니오 시의 결정은 미국 헌법 수정 제1조에 위배되는 '관점 차별'을 범했을 뿐만 아니라, 헌법 수정 제14조인 동일 보호 권리를 어겼고, 텍사스 주의 공개회의원칙법을 위반한 것이라고 확인시켜주었다. 2001년 10월, 산 안토니오 시 의회는 정의센터에 5만 5000달러를 지급하는 데 동의했다. 이 합의에 포함된 것 가운데 하나는 산 안토니오 시가 더 이상 관점 차별을 하지 못하도록 하는 법령이었다. 이 법령은 미래의 예술 프로젝트 기금 지원에 대한 뚜렷한 기준의 설립을 요구했다.

세대에서 세대로

이런 작은 싸움들은 공동체예술가들이 작업을 하거나 그들의 작업을 지원하는 기관들을 안정시키는 데 쓰일 수 있는 시간, 에너지, 돈을 낭비시킨다. 싸움의 결과가 공동체예술가들에게 유리할 때조차도 그렇다. 공동체 문화개발을 지원하던 공적기금 대부분은 이 문화 전쟁의 사상자가 된다. 예술가들과 예술 단체들을 이 문화 전투의 인질로 잡아두었던 지난 20년은, 1970년대에는 그렇게 원기 왕성하고 유망해 보였던 분야가 왜 널리 알려져 발전하지 못했는지에 대한 증거이다. 사실 20년 전쯤에 중요한 타격들(레이건의 대통령 당선, 공공 서비스 예술 고용의 감소, 단체들에 대한 지원기금 축소, 사회적 목적을 지닌 예술의 악마화 등)이 가해지기 시작했을 무렵의 문헌을 보면, 그 당시 굉장히 잘나갔던 단체들마저 이 문화 전쟁에 굴복했다는 사실을 알 수 있다.

이는 한 세대의 이야기를 요약한다. 1960년대와 1970년대의 공동체 문

화개발 움직임을 불어넣었던 저항 문화적 에너지는 서서히 자라는 희망과 기대에 의해 길러졌다. 그 시기의 시민권과 반전 투쟁으로 얻어낸 성취들로부터 행동가들은 스스로에 대해 의기양양해졌다. 행동가들이 주류 사회로부터 고립되어 과장된 숫자와 힘에 안심하고 있을 때, 사회변혁운동에서 건강한 낙관주의와 기고만장한 망상 간의 경계는 희미해졌다(1960년대 사람인 나 또한 이런 망상에 빠져 있었기 때문에, 내 세대의 집단이 이러했다는 것을 경험을 통해 안다). 사회질서가 새롭게 만들어질 때가 되었다는 감정은 만연했지만, 그것이 우익 시나리오에 따른다는 것은 상상조차 할 수 없다. 이런 신념의 체계 아래 레이건의 당선이 얼마나 큰 충격이었는지는 지금은 이해하기 쉽지 않다. 그로 인해 나타난 사기 저하의 여파는 컸고, 지금까지도 끈질기게 이어져오고 있다. 2005년 12월, 제21회 전국공연네트워크(www.npnweb.org)에서 시인이자 창립 위원인 앨리스 러브레이스는 다음과 같이 연설했다. 첫 문장에서 1960년대 세대의 강력한 메시지를 읽을 수 있다.

30년 이상 알아온 친구들과 함께 모이면 우리의 대화 주제는 언제나 좋았던 옛 시절이다. 1977~1979년, 심지어 1980년까지도. 내가 기억하는 한 공동체예술가들이 중요히 여겨지고, 기금을 지원받고, 어떤 경우는 인정까지 받았던 마지막 세월이 그때다. 우리가 아군이라고 생각했던 자들한테 배신당하고 버려지기 전의 나날들과 다름 아니다.

실망은 패배로 주저앉은 사람들과 동등하지 않다. 오히려 그 반대이다. 많은 활동가들의 에너지는 줄어들지 않았다. 나는 이에 대해 안토니오 그람시의 유명한 경구, "지성의 비관론, 의지의 낙관론"을 표어로 들고 싶다. 앞서 언급했던 2005년 12월 연설에서 러브레이스는 통합적인 비전과 전

략을 탐색하기 위해 활동가들과 조직자들의 거대한 모임인 세계사회포럼 (2007년)의 조직자 역할을 맡겠다고 선언했다.

지난 10년간, 돈 애덤스와 나는 어떤 때에는 평가나 보고서의 일부로, 또 어떤 때에는 연설이나 강의를 준비하면서 문화개발 전문가들을 수십 차례 인터뷰했다. 전체적으로 보았을 때, 1970년대와 1980년대 이 영역의 전문가들에게는 "우리는 살아남았다"라는 분위기가 팽배해 있었다.

이 흐름이 변하는 것 같다. 즉, 생존이 유지로 바뀌고 있다. 최근 몇 년 간 공동체 문화개발 실천의 효과에 대한 인식이 늘고 있기 때문에, 이를 사회적 공평성과 대화와 참여의 필요에 대한 대응책으로 보는 시선이 많아지고 있기 때문에, 몇몇 공동체 문화개발 단체들은 자신의 프로그램에 대한 지지를 늘리고 확장하는 데 꽤 성공적인 결과를 거두었다. 생존에 대한 두려움이 살짝 줄어듦으로써, 살아남은 단체들은 이 영역 전체가 번창하기 위해 필요한 것이 무엇인지 질문을 던지고 이를 해결하는 방향으로 나아갈 수 있었다. 지난 예술의 전통이 위기에 처하고, 문화정책에 대한 우익의 통제가 풀리고, 타 분야에서 사회적 행동주의가 확장되기 시작하면서, 행동주의가 부활하고 공동체 문화개발에 대한 관심이 늘어나고 있음을 느낄 수 있다.

전적으로 공동체 문화개발을 위해 꾸려진 조직들이나 기구들이 25년 전에 비하면 그 수가 적긴 하지만, 생존한 핵심 단체들은 20~30년간 지속적으로 기능을 유지해오고 있다. 그들은 이 영역으로 향하는 관심이, 특히 물질적 보상이 적을지라도 의미 있는 노동을 하고 싶어 하는 젊은이들에게서 급증하고 있다고 보고한다. 어느 베테랑 전문가는 이렇게 말했다.

얼마나 많은 사람들이 이 일을 하고 싶어 하는지 아무도 이해하지 못한다. 나는 의미 있는 노동을 하고자 하는, 이슈에 관한 일과 공동체에 의미 있는

무언가를 하고 싶어 하는, 젊은 예술가들을 굉장히 많이 만난다. 이런 사람들은 매일매일 더 많아지고 있다. 나는 단지 그들이 [돈을 받으며] 할 수 있는 일이 있기를 바랄 뿐이다.

최근 몇 년간 행동주의의 증가를 통해, 우리는 희망의 회복이 이제 시작되고 있다는 낙관론을 펼칠 수 있다. 하지만 나는 다음 세대가 어떻게 하는지를 지켜보는 것이 더 중요하지 않나 생각한다. 히브리어 성서를 읽고 이집트를 떠난 이스라엘인들이 왜 40년간 좁은 황야를 헤매야 했는지 아는가? 노예로 태어난 세대는 죽어나가야 했기 때문이다. 그런 끔찍한 압박 없는 문화를 꽃피우기 위해서이다. 공동체 문화개발 사업의 개척에 첫발을 내딛었던 낙관주의 세대와 공적 지원금을 잃은 실망감에 빠져 있던 1960년대 세대는 눈앞에 장애물이 산적해 있음에도 앞으로 나아갈 결심을 한 젊은이들을 위해, 이제 길을 비켜줘야 할 때인지도 모른다.

공적기금이 당연한 것으로 여겨지던 때에 막 활동을 시작한 미국 최초의 공동체예술가들은 현재 50~60대에 접어들었다. 아직까지 가장 오래 생존해온 단체들 가운데 몇몇은 카리스마적인 동일 인물이 이끌고 온 것이다. 그 단체들은 교육이나 그 밖의 방법으로 비영리라고 할 수 있을 만큼 적은 예술 활동 급여를 받음으로써 가족 부양, 건강, 삶의 질에 필요한 경제적 요구를 견디며 자신의 역할을 계속 수행했다. 다른 선배들은 보상에 대한 별다른 기대 없이 묵묵히 활동을 이어나갔다. 그들의 희생은 경제적 결핍이라는 환경에서 공동체 문화개발 사업이라는 미장센으로 어느새 정상화되었다. 이로 인한 결과들 가운데 하나는 젊은 예술가들이 이 문화노동에 발전의 여지가 없다고 느끼는 것, 또는 경제적으로 은퇴할 여유조차 없는 선배들처럼 말년을 맞이하고 싶어 하지 않는다는 것이다. 미국의 모든 종류의 비영리 기관에서 세대를 거치며 계승되는 리더십을 연구(비영리

기관 직원들과의 대화에 기반을 둔다)한 건축운동프로젝트는 이렇게 말한다.

베이비붐 세대는 자신들의 노동을 사랑하고, 가까운 미래에 그들이 자기 직장을 떠날지 여부는 불명확하다. 그들이 조직에서 자기 자리에 딱 달라붙어 있다는 것은, 다음 세대가 더 향상된 기술과 경험을 가지고 있음에도 불구하고 그에 맞는 자리를 찾고 목소리를 내는 것이 어렵다는 의미이기도 하다. 한 참여자가 비꼬면서 말했듯, "나는 부디렉터 자리에 있다. 우리의 디렉터는 이 조직을 설립해 16~17년간 계속 해오고 있다. 그래서 내 역할과 디렉터의 역할을 이해하는 것은 쉽지 않다."[2]

사회운동에 대한 감각에 동반해, 베이비붐 세대는 직업에 대한 감각을 자신들의 노동에 대입했다. 개인적인 인간관계와 건강은 뒷전으로 여긴다. 젊은 예술가 리더들은 이런 균형의 부재를, 비효과적이고 자멸적인 태도를 심각한 문제라고 생각한다.[3]

공동체 문화개발의 선구적 리더들은 이제 중년에 접어들었지만 나이보다는 젊고, 급여 없이 살 수 있느냐 없느냐의 문제를 떠나 은퇴할 생각을 별로 하지 않는다. 하지만 막상 대화를 해보면 이런 리더들의 일부는 세대 리더십 청취 프로젝트 보고서에서 밝히듯, 비영리 부문에 두루 반영되는, 즉 다음 세대에게 자신이 알고 있는 것을 넘겨주는 것에 대한 염려를 표시하며 그런 때가 언젠간 오리라는 것을 인정한다.

2 Ludovic Blain, Kim Fellner and Frances Kunreuther, *Generational Leadership Listening Sessions* (The Building Movement Project, New York, 2005), p.9.

3 Blain et al., *Generational Leadership Listening Session*, p.20.

젊은 리더들은 그들이 이 분야의 역사를 알지 못한다면 이전에 있었던 실수들을 반복할지 모른다는 걱정을 하고 있다. 매우 근거 있는 염려인 듯하다. 이런 젊은 지도자들은 선배 지도자들이 너무 오래 자리에 머무는 것도 걱정했지만 그들이 배운 것을 후대에 넘겨주지 못하고 떠날 것에 대해서도 걱정했다.[4]

지역 예술가들의 선배 세대에게 필요한 기술들은 그들의 후배 세대에게도 필요하다. 나는 새로운 세대가 이전 세대의 노하우를 전수받을 수 있는, 두 세대 모두가 그 기술들을 잘 수용할 수 있는 그런 기회가 있을지 걱정된다.

초창기 세대의 생존자들은 자신들이 한 일을 기존의 다른 우수한 영역보다 더 훌륭하다고 인정받을 수 있게 재정의할 수 있는 풍부한 지략과 유연함을 갖췄다. 그렇기 때문에 견딜 수 있었다. 베테랑 공동체예술가가 다음 글에서 설명하듯이, 가장 성공적인 예술 조직들은 교육 단체들로부터 기금을 따내고, 예술 단체들에게 자신들의 예술적 탁월함을 이야기하고, 사회복지사업 단체들에게 사회복지의 목표를 진전시키도록 설득하는 등의 여러 가지 일을 한꺼번에 해냈다.

나는 우리에게 필요한 지지를 얻기 위해 여러 언어를 사용하기로 결정했다. 나는 직업 예술가들의 언어를 썼고, 모든 예술가들이 그 수준에 이르게 했다. 나는 역사 깊은 기관에 들어가기 위해 사회복지 분야의 학위를 받았다. 왜냐하면 그런 기관에서 "우리는 예술가들을 원하지 않는다"고 했을 것이기 때문이다. 그래서 최근에는 교육과 학교 개혁의 언어를 배웠다.

4 Blain et al., *Generational Leadership Listening Session*, p.24.

이런 현실은 성공을 위한 문턱을 아주 높여놓았다. 문화노동 자체가 사람들이 말하는 것에 부응하고 정말 좋은 질을 지닌 것만으로는 부족하다. 경제적으로 살아남기 위해 단체들은 놀라울 정도의 노력, 부지런함, 기술, 융통성을 보여야 했다. 목표나 방법론을 바꿔야 하는 일도 잦았다. 현상을 유지하려면 엄청난 투자가 필요하기 때문에, 마치 개가 꼬리를 흔드는 것이 아니라 꼬리가 개를 흔드는 것처럼, 기금을 얻기 위해 활동하는 꼴이 되어버렸다고 많은 사람들이 불만을 토로한다. 2003년, '공동체예술 네트워크'(www.communityarts.net)가 이 영역의 현 상황과 전망에 대해 논의하고자 공동체예술가들을 소집했다.

이 모임의 참여자들은 정치적 우익과 좌익이 '문화 전쟁'을 시작한 후 예술에 대한 공적 지원기금이 급격히 줄어들기 시작했던 1991년부터 지금까지, 재정 지원과 주변부화(化) 측면에서 상대적으로 별로 바뀐 것이 없다는 사실에 동의할 것이다. 경제 위기가 예술기금 전반의 급격한 감소를 야기함으로써 상황은 더욱 악화되었다. 국가의 예술 단체들이 가장 폭넓은 타격을 받았다. 모임에 있던 공동체 문화개발 전문가들은 재단에서 오는 기금들이 줄고 있다는 사실을 인식했다. 재단들은 예술로부터 발을 빼고 있다. 공동체 문화개발을 지원하는 데 관심을 보였던 몇몇 재단들도 철수했다. 주목할 만한 계획들을 위한 기금도 마지막을 향하거나 바뀌고 있다.

모임 참여자들은 "자신들의 노동을 사회복지사업가들이나 예술기금 제공자들의 언어로 표현하는 것"이 매우 힘들다는 점에 서로 동의했다. 즉, 사회복지기금 제공자들이 사회 변화를 표현하는 데 예술이 얼마나 중요한지 모르는 경우가 많다는 것이다. 예술 공동체 자체도 그 영역에서 주변부화된다. 공동체 기반 예술가들의 공통된 불평은 자신들의 노동이 예술로서 인식되지 못하고 사회복지 업무로 인식된다는 것이다. 모임에 온 예술가들은 이것이

여전히 문제라고 주장했다.[5]

새로운 혼성

　때때로 어떤 문화적 현상들은 시대정신으로 설명될 수 있다. 공동체 문화개발 접근법들이 예술 공동체와 그 너머로 확산되어가는 속도를 설명하는 것은 현 시대의 분위기(이 책의 처음 부분에 설명했던, 민주적 반응이 다급히 필요한 현재의 상황)이다. 그런데 가장 눈에 띄는 성향은 이런 접근법들이 공동체 문화개발에만 집중하는 단체들보다 혼성적 맥락(사회복지기관, 학교, 공동체 개발기관, 활동가 집단, 비예술 분야 단체, 심지어는 자주는 아닐지라도 이미 자리 잡은 관습적 예술 조직들과 기관들을 연계하는 계획에서도)에서 아주 활발히 퍼져나간다는 사실이다.

　이런 프로젝트에 참여하는 모든 예술가들이 스스로를 공동체예술가로 생각하는 것은 아니다. 그리고 모든 작품이 그것을 만든 사람으로부터 공동체 문화개발을 위한 작품으로 정의되지도 않는다(예를 들어, 그 연속체의 한쪽 끝에는 '특정 장소의 실험 공연'이 있고 다른 쪽 끝에는 '건강 교육 프로젝트'가 있다). 확실히, 이 모든 것들은 앞서 설명한 가치들과 접근법들에 암시된 합의를 의식적으로 따르지 않는다. 하지만 의식적인 의도가 있든 없든, 점점 더 많은 수의 예술가들이 공동체 문화개발 방향으로 끌어당겨지고 있다. 그리고 그런 힘은 공동체 문화개발 영역을 의식적으로 규정해온 예술가들로부터 영향을 받은 것이다.

5　Linda Frye Burnham, Steven Durland and Maryo Gard Ewell, *The CAN Report, The State of the Field of Community Cultural Development: Something New Emerges* (Art in the Public Interest, July 2004.)

그런 힘의 결과는, 활기 넘치고 인기 많은 여러 분야를 가로지르고 있어 기금제공자들에게 매력적으로 보이는 프로젝트들이다. 이런 혼성적 특성은 자원이 훨씬 더 풍부하고 사람들 눈에도 잘 띄는 무대, 즉 접근이 어려운 무대에서 소규모 현지 지역에 집중하는 공동체 문화개발 작품들이 관심과 타당성을 얻을 수 있도록 해주었다.

바이브 극단

2002년에 다나 에델과 찬드라 토머스가 만든 바이브 극단(www.vibetheater.org)을 떠올려보자. 디렉터를 맡고 있는 에델은 이 극단이, "부당한 대우를 받는 젊은 여성들이 자신의 이야기를 공유하고 스스로의 목소리로 자신과 공동체를 세우고 변형할 수 있는 안전하고 창의적인 공연예술·교육 조직"[6]이라고 설명한다. 프로그램은 바이브 극단의 5개 프로젝트들과 젊은 여성들이 그들의 삶과 가장 밀접한 주제에 집중하면서 글쓰기·공연 능력을 습득할 수 있는 10주 분량의 프로그램으로 이루어져 있다. 참여자들은 지역 관객들을 위한 공연을 만들고 실행한다. 이어지는 프로그램은 이미 무대의 베테랑이 된 사람들에게 연극, 음악, 글쓰기와 더 깊은 참여 방식을 제공한다.

에델은 세 소녀들(그들은 바이브 워크숍에 참여했었다)

뉴욕 시 히어아트 센터에서 열린 바이브 극단의 '점, 점, 점, 그리고 오직 진리뿐 프로젝트'에 참여한 여성들.
Photo by Tom Ontiveros 2005

6 Dona Edell, "Ripples of the Fourth Wave: New York's viBePoetry," Community Arts Network Reading Room(www.communityarts.net), February 2006.

에 대해 글을 쓰고, 그들에게 시 퍼포먼스 프로젝트를 추천하며 접근했다. 소녀들의 반응은 공동체 문화개발의 참여적 가치를 매우 잘 보여준다.

나는 바이브걸스 인 차지라는 프로그램을 만들기 시작했다. 이 시 프로젝트는 색다른 리더십 모델이 될 것이다.

나는 가이드라인을 몇 개 정한 다음 여기에 관심 있는 친구들에게 프로젝트의 목표를 설명했다. 그리고 그들 스스로가 각자 역할을 정의하고, 주별 커리큘럼을 계획하고, 예산을 짜고, 기금을 지원받기 위한 전략을 세우라고 주문했다. 나는 기본적인 밑그림을 그려줌으로써 그들의 생각을 이끌어냈지만 그 밑그림에 색을 칠하고 빛이 나게 만든 것은 그들 자신이었다.

시작에서부터 프로그램 디자인, 관객 모집, 예술가 강사 고용, 현장학습 계획, 커리큘럼 개발, 공연 장소 확보, 예산 작성과 자금 조달에 이르기까지 이 세 소녀들은 그들만의 청년 예술프로그램을 만들어냈다.[7]

바이브걸스 인 차지의 구성원인 세 소녀들의 경험은 바이브 무대 프로젝트에 참여하는 소녀들의 경험과 마찬가지로, 공동체 문화개발 가치에 의해 형성된 대부분 그룹들의 경험과 비슷하다. 하지만 이 프로젝트에 대한 글에서, 에델의 틀은 교육이론과 발달심리학 개념을 더 많이 이용하고 공동체 문화개발 자체보다는 '젊은 리더십' 개념을 언급한다. 이 조직에 대한 소박한 지원은 사회복지와 청년을 위한 기금제공자들이나 플랜드 패런트후드 같은 비영리 조직들과의 서비스 교환 등 비예술 분야에서 생성되었다. 바이브 프로그램에서 상업성에 대한 고려는 전혀 우선시되지 않았지만, 참여자들이 만든 음악 CD는 라디오에서 방송되었고, CD 가게에

7 Dona Edell, "Ripples of the Fourth Wave: New York's viBePoetry."

서도 팔렸으며, 대단한 수익을 낸 것은 아닐지라도 이러한 프로젝트에 대한 관심을 불러 모았다. 이 조직의 예산 기반은 바이브 측에 대한 예술기금 지원 반대는 전혀 반영하지 않지만, 오히려 공동체 기반 예술작품에 필요한 자금이 고갈된 환경을 드러낸다. 에델은 우선적으로 바이브가 '교육적 경험을 제공'하기 때문에 기금을 지원받는 것이라고 보았다. "우리는 정말로 기금제공자들이 공연장에 오기를 바란다. 왜냐하면 그들이 우리를 믿기 위해서는 먼저 보아야 하기 때문이다. 그들은 이런 프로젝트가 소녀들에게 어떤 영향을 미치고, 공연 후 관객과의 대화를 통해 관객 또한 어떤 영향을 받는지, 이들 모두가 얼마나 에너지가 넘치는지 볼 수 있을 것이다."[8]

에델은 자기가 만드는 작품들은 "모두 현재 공동체에서 일어나고 있는 어떤 일들에 대해 만든 협업 작품"이라고 설명하고, 스스로를 "공동체예술가"라고 칭했으며, "바이브 역시 예술가로서 내가 만든 작품들 가운데 하나로 생각한다"고 말했다. 바이브 프로젝트들이 준비되면서, 에델과 토머스는 소녀들에게 "관객에게 질문을 던진다든지, 관객들 가운데 1명을 무대 위로 올라오게 한다든지, 공연 뒤에 서로 대화를 하든지, 관객과 적어도 한 번은 소통할 수 있는 순간을 가지라고 요구"했음에도 불구하고, 가장 깊은 협력은 큰 공동체가 아니라 젊은 참여자들 사이에서 이루어졌다. 에델은 바이브를 공동체 문화개발 프로젝트로 보았지만, 바이브의 인상적이고 다면적인 프로그램을 위한 전체 틀은 공연예술학교와 닮은 점이 훨씬 많다. 모든 소녀들이 이 분야에서 일을 계속하는 것은 아니지만, 바이브의 리더들은 상업적 성공에 대한 환상을 키우지 않도록 주의한다. 욕구와 열정을 보이는 참여자들에게, 바이브는 직업적인 공연예술에 연루될

8 이 대화와 다음에 인용되는 대화는 2006년 2월, 저자와의 인터뷰에서 발췌했다.

수 있는 기회를 제공한다. 바이브의 혼성적 특성은 공동체 문화개발을 청년 복지, 교육, 주류 공연예술과 결합시킨다.

연립주택 프로젝트

다음으로는, 휴스턴 내에서 '빈곤의 주머니'로 불리는 오래된 흑인 동네, 노던 서드워드의 연립주택 프로젝트에 대해 알아보자. 1993년에 시작된 이 프로젝트는 19~20세기 미국 남부의 해방 노예들로 구성된 저소득층을 위해 지어졌다가 버려진 샷건하우스[9]에 기원한다. 연립주택 프로젝트는 대중 예술프로그램, 지역 청소년들을 위한 워크숍과 여름 프로그램, 미혼모들에게 무상으로 주택과 연수 프로그램을 제공하는 '젊은 엄마 거주 프로그램'의 시행으로 성장했다. 이 프로젝트는 저소득층과 중산층을 위한 주택, 공적 공간과 시설을 개발하고 주택 고급화에 맞서 이웃의 역사성을 보존하려고 하는 연립주택공동체개발회사(약칭 RHCDC)의 자매단체로 파생될 만큼 성공적이었다. 이 프로젝트는 역사 보존을 위한 내셔널 트러스트, 최고의 도시환경을 위한 루디 브러너상의 은메달, 미국건축가협회의 키스톤상 등 건축설계협회로부터 권위 있는 상들을 받았다.

연립주택 몇 채가 마치 설치미술 작품과 화이트큐브 갤러리 내부처럼 하나의 캔버스로 탈바꿈했다. 설치물은 예술가들이 제출한 프로젝트 가운데에서 선별하고, 반년 주기로 연립주택들 사이사이에 자리 잡는다. 예술가들은 특정 장소의 프로젝트, 특히 상호작용이 가능하고 여러 분야가 관련된 프로젝트를 수행하도록 초대된다. 이때 상호작용 가능성이 의미하는

9 샷건하우스: 앞집과 현관이 닿을 정도로 협소한 공간에 지어진 길고 좁고 값싼 단층 가옥. —옮긴이 주

바는, 설치물들을 통해 관람자는 관람시간 동안 어떤 주제에 대해 생각하고 흥분을 유지할 수 있다는 것이다. 유지비와 경비가 더 필요한, 최첨단 기술을 이용한 아이디어 같은 것을 말하는 게 아니다. 다학제적인 공연들과 협업 작품들은 이러한 필요성을 잘 충족시킨다.[10] 과거에 참여했던 예술가들은 국제적이고 예술계를 지향하는 그룹으로서, 텍사스 미술대학 졸업자 출신들이 더해져 생기가 돌았다. 그 젊은 예술가들 가운데 소수만이 공동체예술가로 정의된다.

연립주택 프로젝트는 알라바마의 소작인 아들로 태어나 대학에서 미술을 전공한 릭 로우의 아이디어였다. 그에게 큰 영향을 미친 두 가지 중 하나는, 독일의 설치미술가 요세프 보이스의 '사회적 조각' 개념이다. 다른 하나는 텍사스 서던대학에서 그와 함께 공부하고 미국의 흑인 문화를 드높인 작품을 만든 존 비거스이다(비거스가 써드워드 샷건하우스를 그린 회화 작품은 워싱턴DC 스미스소니언협회에 영구 소장품으로 등록되어 있다). 로우의 작품은 많은 영예를 얻었다. 로우는 독립예술가로 계속 활동하며 2002년 사우스캐롤라이나 찰스턴에서 열린 스폴레토 페스티벌에 수잔 레이시와 메리 제인 제이콥과의 협업 작품 〈위도 32도: 집으로의 항해〉로 참여했다. 또한 좀 더 최근에는 플로리다의 한 도시에서 열린 '들레이 비치 컬처럴 루프'에서 다양한 문화적 현장을 도보로 여행하는 프로그램 외에도 이 프로그램과 관련된 각종 워크숍, 설치물, 행사 등을 전체적으로 디자인했다.

연립주택 프로젝트는 종종 '예술 기반의 공동체 개발'로 특징지어진다. 이 프로젝트의 몇 가지 요소들은 무척 참여적이다. 예를 들어, RHCDC의 '리텔링 아우어 스토리스 오디오 프로젝트'는 역사와 시사를 다루는 단편

10 연립주택 프로젝트에서 '예술가를 위한 안내'는 www.projectrowhouses.org/visitors/index.htm 를 참조.

방송의 제작법을 젊은이들에게 가르침으로써 청취자-지원 라디오 방송의 문을 열었다. 하지만 다음 첫 번째 인용문에서 테레사 하인츠 캐리가 로우에게 2002년 하인츠상(로드사이드 극단의 예술감독 더들리 콕과 공동 수상했다)을 수여할 때 언급했듯이, 그리고 두 번째 인용문에서 로우가 수상 소감을 통해 언급했듯이, 연립주택 프로젝트의 종합적 형태는 '예술을 대중에게로 이끄는' 형식을 따른다.

릭 로우는 이전에 많은 문제들을 안고 있었던 휴스턴 지역을 생기 넘치고 번창하는 예술 공동체로 변형시켰다. 로우는 어두운 면보다는 기회를 보았다. 그는 연립주택 프로젝트를 통해 곤경에 빠져 있는 도심의 한 부분을 아름다움, 공동체 의식, 자긍심의 지역으로 바꾸어놓았다. 이전에는 예술이 없던 곳으로 예술을 이끄는 그의 낙관주의와 열정은 그를 하인츠상 수상자에 가장 적합한 사람으로 만들었다.[11]

지난 20년간 고차원의 심미적 목적을 이루고 그와 동시에 나와 비슷한 배경을 가진 대중에게 적절한 작품을 만들기 위해 투쟁했을 때, 나는 내 스스로가 예술계의 안과 밖을 거닐고 있음을 발견했다.[12]

연립주택 프로젝트는 공동체 문화개발의 핵심 가치와 접근법을 노골적으로 쓰지 않으면서도 많은 공동체 조직들과 협업적 관계를 맺기 시작했고, 입수 가능한 주택 공급을 부가(附加)했으며, 공동체에 대한 자긍심을 키우고 엄청난 양의 관심과 기금(공적 투자액보다 훨씬 많은 금액을 지역 재

11 "Urban arts activist Rick Lowe wins Heinz Award for Arts and Humanities," *ArtsTexas*, Spring 2002.

12 www.heinzawards.net에서 'Recipents'를 클릭하기 바란다.

단과 전국 재단으로부터 받아냈다)을 끌어들였다. 이는 주류예술계와 공동체 문화개발 세계를 가로지르며 공동체와 문화개발에 이바지했다.

홀러 투 더 후드

도심 공동체와 시골 공동체의 협업 및 커뮤니케이션을 발전시키기 위해 고안된 멀티미디어 인권 프로젝트 '홀러 투 더 후드'(약칭 H2H)에 대해 알아보자. H2H는 현재 주간 라디오 쇼, 다큐멘터리 프로젝트, 그 밖의 여러 기획들로 구성되어 있다. H2H의 젊은 창립인 닉 주벌라와 어멜리아 커비는 앞서 1999년, 켄터키 화이츠버그에 있는 애팔숍 라디오 방송 '청취자(지원)와 소비자(경영)의 마운틴 퍼블릭 라디오 WMMT-FM'(다학제적 예술·교육센터로서 기능했다)에서 자원봉사 DJ로 활동했다.

애팔래치아 지역 유일의 힙합 라디오 프로그램 진행자로서, 주벌라와 커비는 미국에 잔존한 성장 산업인 감옥 건설(경제적 침체를 겪고 있는 지역에서 이루어지며, 이 경우 애팔래치아의 쇠락하는 석탄 산업에 대한 해결책으로서 새 감옥과 그 감옥에 일자리를 만드는 정책이 제안되었다)의 하나로 지어진 윌린스 리지 감옥의 수감자들로부터 수백 통의 편지를 받았다. 주벌라는 "우리는 감옥이 지어진다는 사실을 알았고, 지역민 경비원들과 도시에서 온 수감자들 사이에 일종의 인종적 긴장감이 돌 것이라는 점을 쉽게 예측할 수 있었다. 상황이 어떻게 전개될지 우리는 알 수 있었다"[13]고 말했다.

정말로 수감자들의 편지를 통해 인권침해, 간수들과 수감자들 사이의 인종 갈등 등이 있었다는 사실이 알려졌고, H2H 창립자들은 이를 조사해야

13 2006년 3월, 저자와의 인터뷰에서 발췌했다. 특별한 언급이 없는 한, 주벌라의 말은 이 대화에 기반을 두고 있다.

홀러 투 더 후드의 〈리지까지: 미국 감옥사〉의 영화음악을 제
작한 켄터키 주 화이츠버그의 더크 포웰과 단자보프.
Photo by Preson Gannaway 2006

한다는 영감을 얻었다. 애팔숍이 지향
하는 강력한 다큐멘터리적 성격과 (주
벌라가 묘사한 바에 따르면) "아주 든든
한 지원을 받는, 매우 가변적인 작품
제작 문화"에 힘입어 "무슨 일이 일어
나고 있는지 기록하는 것은 매우 자
연스러운 과정이었고, 거기에서부터
영상은 수감자들과의 대화로 계속 이
어져 갔다. 코네티컷에서 월린스 리
지로 수감자들이 이송될 때, 거기에서

무슨 일이 일어났는지 알아보기 위해 코네티컷으로 갔다". 주벌라와 커비
의 1시간 분량 영화 〈리지까지: 미국 감옥사〉는 미국의 감옥 산업을, 특히
많은 수의 도심 출신 수감자들을 멀리 떨어진 시골로 보내는 것이 사회에
어떠한 영향을 미치는지 다루었다. 영화는 이라크의 아부그라입 강제수용
소에서 일어나는 인권침해와 미국 감옥들에서 일어나는 육체적·성적 학
대를 연결했다.

　이 영상물의 제작은 지역의 재원과 예술·인문기금 제공자들이 지원한
소규모·단기 보조금으로 가능했다. 주벌라는 나에게 이렇게 말했다. "우
린 많은 제안을 해야 했다. 그리고 적은 보조금은 지금 무슨 일이 일어나
고 있는지 알아차리기에 충분할 만큼 신속하게 제공되었다." 프로젝트를
수행하는 내내 주벌라와 커비는 수감자들과 그들 가족에게 이해 동기를
부여했다. "사람들이 계속 우리에게 전화를 걸어 자신들이 할 수 있는 일
이 뭐가 있을지 물었다. 우리는 사람들이 만지고 쓸 수 있는 하나의 문화
적 작품을 만들고 싶었다." 예술·인문기금은 "큰 도움이 되었고 우리에게
미래를 생각할 수 있게 해주었다. 하지만 우리는 이 보조금을 미래의 유일

한 원천으로 보아서는 안 된다". 주벌라와 커비는 영화를 만드는 동안 곤경을 헤쳐나가기 위해 여러 재단들로부터 지원을 받는 공동체 디지털 스토리텔링 워크숍의 계약을 추진해야 했다. 주벌라는 말했다. "만일 보조금이 들어오지 않는다면, 우리에게는 우리의 기술을 사용하고 수익을 낼 수 있는 곳에 또 다른 전통 분야가 있다."

이 글을 쓰는 지금, 그들은 형사행정학 분야의 정책 전문가들을 모아 이 영화의 교훈들을 적은 백서를 만들어 감옥 개혁과 관련한 주제에 관심 있는 기금제공자들에게 보여주고 H2H의 다른 계획들에 대한 기금도 얻을 희망을 품고 있다. '1000개의 연'(감옥 내 특수용어인 '연을 날리다'는 '메시지를 보내다'라는 뜻이다)은 수감자들과 간수들, 그들 가족과 공동체가 협업해 만든 애팔숍 로드사이드 극단과 H2H 사이의 다년간 연계 프로젝트이다. 로드사이드 극단은 참여자들 간의 이야기에 토대를 둔 협업적 연극을 제작·공연해온 기나긴 기록의 역사를 갖고 있다. H2H의 특성은 디지털 방송 미디어를 혁신적으로 사용한 데 있다. 2006년에 나와 함께 일한 그들은 15개 지역 감옥에서 공연할 연극을 준비하고 있었다. 라이브 공연에서의 음향은 스튜디오에서 녹음한 구술예술가들의 내레이션과 섞인다. 그 결과 만들어진 오디오 프로덕션은 협업 단계가 발전함에 따라 미국 전역의 150개 지역 라디오 방송국의 연말 방송 가운데 일부가 되고, CD와 월드와이드웹을 통해 유통될 것이다.

나는 주벌라에게 일의 방향성과 관련해서 공적기금의 손실에 대한 이전 세대의 실망감과 미래를 비교해볼 것을 요청했다. 그는 이렇게 말했다. "나는 창립자 세대로부터 잘 드러나지는 않는 어떤 근본적인 흐름을 느꼈다. 그것은 우리가 여러 프로그램의 개념을 세우고 구체화하려고 할 때 하나의 경고가 된다. 다른 세상을 상상하기란 어렵다. 재원을 구하는 데 많은 시간을 투자하지 않을 수는 있다. 하지만 우리는 지금 상황을 받아들이

고 정신을 붙잡고 있어야 한다. 우리가 아주 거만해도 될 정도는 아니지만, 그래도 배운 것이 하나 있다면 은퇴를 위해 돈을 조금은 모아두어야 한다는 점이다."

공동체 문화개발 실천은 예술 단체들과 예술 분야 밖의 보조금 제공자들로부터 얻을 수 있는 모든 기금을 끌어들이며, 복합적인 예술 형식과 광범위한 파트너십에 늘 의지해왔다. 하지만 공적기금이 더 신뢰를 얻었을 때, 주요 단체들이 공공기관들로부터 핵심적인 지원을 당연히 받을 것이라고 기대했을 때, 전문가들은 자신의 조직을 "필연성에 의해 자극받아 멈추지 않는, 절충주의와 지략으로 나서는" 방식으로서 이해했다.

이와 대조적으로, 앞서 언급한 젊은 예술가들의 프로젝트는 관습적인 예술과 교육, 혹은 물리적 공동체 개발, 독립 미디어와 행동주의 조직의 결합으로 여겨지는, 본질적으로 잡종 교배적인 것으로 묘사된다. 대개 이들은 이전 세대가 유형화한 핵심 공동체 문화개발이 그랬듯이, 과정을 궁극적으로 강조하지 않는다. 결과물, 즉 교육, 건축, 다큐멘터리 등 직업적인 렌즈를 통해 더 잘 보일 수 있는 것들을 훨씬 중요하게 여긴다. 하지만 그들은 사회적 정의와 공평성, 복합적 심미성, 사회적 연관성에 대한 헌신의 측면에서 이전 세대와 여전히 강력하게 공유를 맺고 있다.

나의 느낌으로 이런 유형의 혼성적 노동은 미국에서 공동체 문화개발에 임하는 다음 세대에게 큰 영향력을 미칠 것이다. 즉, 공동체 문화개발의 지향점은 서로 다른 유형의 노동을 통해 엮어질 것이다. 이것이 공동체 문화개발 실천에만 집중하는 조직들의 마지막을 암시하는지, 아니면 이 영역의 성공이 주류와 거리 두기보다는 주류에 영향을 미치게 될지, 그 답을 말하기에는 너무 이르다.

국제적 조망

　미국 밖으로 눈을 돌리면, 풍경이 매우 달라진다. 해외의 공동체 문화개발 조직들은 대개 그들만의 접근법, 방법, 기준을 발전시키기 위한 기금을 충분히 지원받기 때문이다. 이러한 사실은 기금이 프로젝트 자체를 지향하고 이 책 제5장에서 설명한 민영화 동향과 더불어 경쟁적 성격을 취하면서 최근에도 적용된다.

　새로운 조직들이 더 젊은 전문가들에 의해 설립되고, 공적기금의 지원을 받고 있다. 2004년에 만들어졌으며 잉글랜드 리버풀에 기반을 둔 콜렉티브 인카운터스는 30대 중반 예술감독 사라 톤톤이 칭한 '사회 변화를 위한 연극'에 전념한다. 이 단체의 활동은 공동체 현실과 신화에 대한 심도 깊은 연구에 뿌리를 두고 있다. "우리가 하는 일의 변별점은 정치적·사회적 상황에 주목해 연극이 어떻게 그런 주제를 다룰 수 있는지 보려 한다는 데 있다"고 톤톤은 내게 말했다. 그들의 목표는 "낙하산을 타고 내려오는 것"보다는 지역 공동체에 뿌리를 둔 지속적인 활동을 창출하는 것으로서, 톤톤은 "이 공동체에서 오랫동안 일하고 싶다"[14]고 밝혔다. 대학에서 연극을 가르치는 톤톤의 작품에는 활기를 불어넣는 강력한 관념이 존재한다. 그녀는 자신의 논문과 발표문 상당수에서 대중연극의 선구적 지지자 가운데 1명인 존 맥그라프가 언급한, 다음과 같은 연극 과업을 인용했다.

　민주주의를 작동하게 하는 핵심적 분야들에서 그 나름대로의 역할을 하는 연극

　• 대중 영역 내의 여러 가치들을 찬양하고 면밀히 조사하기

14 2006년 3월, 저자와의 인터뷰에서 발췌했다. 특별한 언급이 없는 한, 사라 톤톤의 말은 이 대화에 기반을 두고 있다.

- 내외적으로 이러한 영역의 테두리를 관찰하기
- 소외된 자들에게 목소리를 부여하기
- 사회적 소수에게 목소리를 부여하기
- 사회적 다수의 폭압에 대항해 지속적으로 경계하기
- 공개 발언의 권리와 두려움 없는 비판의 권리를 요구하기
- 반대 의견을 가진 자에게 목소리를 부여하기
- 진실되고 균형 잡힌 정보를 추구하기
- 매스 미디어의 왜곡되고 반민주주의적인 권력에 맞서기
- 오늘날 법과 정부 모두에 영향을 미치는 거대한 회사, 국가, 초국가의 역할을 질문하기
- 연령에 따라 자유를 정의하고 재정의하기
- 자유의 경계를 질문하기
- 불평등에 처한 자들에게 목소리를 부여하기
- 빈부를 떠나 법 앞의 모든 시민들에게 공평한 정의와 평등을 요구하기[15]

콜렉티브 인카운터스는 서로 연관된 두 가닥으로 이루어져 있다. 공동체 구성원들과 함께하는 워크숍은 보알의 '포럼연극'과 '입법연극' 접근법을 이용하는데, 톤톤은 이를 "지역 대중들이 연극을 통해 자신이 걱정하고 있는 것을 표현하는 방법"이라고 묘사한다. 이와 함께, 멀티미디어와 다른 실험적 요소를 통합한 공식적이고도 혁신적인 직업 극들은 공동체 관객들을 위해 비전통적인 장소에서 공연된다. "우리는 극장에 자주 가지 않는 사람들을 위해 극장이 아닌 다른 공간에서 활동한다." 톤톤은 공동체에 기

15 John McGrath, *Naked Thoughts that Roam About: Reflections on Theatre* (Nick Hern Books, 2002), p. 236.

반을 둔 정치적 연극은 "매우 자연주의적으로 유지되는 경향"이 있다고 보았으며, "연극적 형식을 밀어붙이는 것에 관심이 많다"는 점을 강조했다.

정부의 '도시 재생'(미국에서는 '도시 재개발'이라고 부른다) 정책과 이것이 리버풀 북부 주민과 공동체에 미치는 영향이라는 하나의 테마를 둘러싸고 콜렉티브 인카운터스가 조직한 첫 번째 활동은 여

콜렉티브 인카운터스가 제작한 〈더 하모니 스위트〉의 등장인물 파울로 심스와 준 브로트.
Photo by Leila Romaya and Paul McCann 2005

러 계획들이 통합된 '생활장소 프로젝트'이다. 그 계획들에는 도시 재생 프로그램의 영향을 받은 지역 주민들로부터 이야기, 이미지, 소리, 아이디어 등을 모은 북부 리버풀 공동체센터 소속의 레지던트 예술가들의 광범위한 공동체 협의를 비롯해, 대화형 어린이 쇼, 세대 간 '포럼연극' 교육, 라이브공연, 멀티미디어쇼, 버려진 거리에서의 축제 등을 혼합한 〈더 하모니 스위트〉가 포함된다. 연극 〈더 하모니 스위트〉는 콜렉티브 인카운터스의 연구와 컨설팅 결과를 극으로 만든 것으로서, 이는 2005년 5월 도시 재생정책과 그 효과를 다룬 상세하고 종합적인 보고서 『도시 재생의 콘텍스트』를 통해 언급되었다.

콜렉티브 인카운터스 사업의 두 번째 단계는 "서로 연결된 혹은 연결되지 않은 것들"을 통한 "사회적 통합" 정책들을 탐구한 첫 번째 단계를 기반으로 했는데, "'입법연극' 공연 이벤트로 마무리되는 세대 상호 간 교육 프로그램과 문을 닫은 도서관에 활기를 불어넣는 풍자적이고 장소 특정적인 전문 카페"라는 2개 요소로 이루어진다.

2004년에 연극에 관한 컨퍼런스에서 톤톤은 자신의 활동을 설명하면서, 1930년대 정치적 극단의 선언문을 인용하고 이 책 제5장에서 소개된

스튜어트 데이비스의 1936년 미국예술가회의를 향한 권고와 거의 같은 표현을 써서 예술가들의 사회적 책임을 이야기했다. "연극은 시대의 문제들과 대면해야만 한다. 연극은 매일 늘어가는 빈곤과 고통을 외면할 수 없다. 연극은 시대의 재앙 앞에서 눈을 감을 수 없다."[16]

이런 강력한 정치적 활동은 지역예술기관들인 영국 북서부 예술위원회, 이웃과 주택협회, 유럽지역개발기금, 도시문화프로그램, 리버풀문화협회 등을 포함한 다양한 공공기관들의 지원을 받아 이루어진다.

공적 지원이 이루어지고 있는 곳에는 네트워킹, 연구, 그 영역의 기초인 다른 요소들을 위한 더 수준 높은 지원도 존재한다. 예를 들어, 뉴 벨파스트 공동체예술 계획은 공공기관, 공동체예술 그룹, 유럽연합기금을 지원받는 교육 단체와 시민 단체, 벨파스트 시 의회, 북아일랜드예술위원회, 공교육 관계 단체들, 그 밖의 몇몇 재단 사이에서 이루어지는 다면적인 파트너십이다. 뉴 벨파스트 공동체예술 계획은 10개 단체들의 컨소시엄으로 구성된다. 이 단체들의 후원 아래 진행된 계획들은 벨파스트 공동체를 묘사하는 협업적 공공 조각을 비롯해 청년들의 시집 출판 프로젝트, 도시 전역에서 펼치는 패션 프로젝트와 벽화 프로젝트, 공동체 카니발과 축제용 퍼레이드의 의상 및 행렬 제작에 초점을 맞춘 공연 프로젝트, 대중이 참여해 단편영화를 만드는 프로젝트 등이다.

유럽의 기금제공자들은 문화를 개발의 필수 불가결 요소로 본다. 그래서 공동체 개발을 위한 새로운 자원으로서 이런 프로젝트들이 유럽 전역에 증대했다. 이 프로젝트들은 시민들에게 열렬한 지지를 받기도 한다. 2006년 3월, 뉴 벨파스트 공동체예술 계획은 '세기의 도시: 벨파스트의 예

16 Howard Goorney and Ewan MacColl(eds.), "Theatre Union Manifesto," *Agit Prop to Theatre Workshop* (Manchester University Press, 1986), p.ix.

술과 창의성의 쇼케이스 프로젝트'라는 기획 아래 온종일 진행된 워크숍과 공연을 후원했다. 여기에는 사회적 문제를 다루는 새 기금들도 포함되었다. 오랫동안 종파 사이의 폭력으로 찢어져 있던 벨파스트 시는 최근 몇년간 '평화와 화해를 위한 유럽연합 프로그램'으로부터 몇 백만 파운드를 지원받았다(기금할당계획은 2007년에 끝나기로 되어 있어서, 공동체예술가들이 걱정하고 있다). 1997년 토니 블레어가 이끄는 노동당 정부가 들어섰을 때, 경험이 풍부한 어느 공동체예술가는 나에게 이렇게 말했다. "예술에 대한 참여 중요성을 인식하는 대단히 큰 변화가 일어났다." 공동체예술가들의 노동은 전문가들이 자신의 활동을 묘사하는 방식에 반영되듯, 주변부 단체들의 사회적 참여와 개입을 촉진할 수 있는 효율적인 방법으로서 관찰되고 있다. 다음 글은 뉴 벨파스트 공동체예술 계획 웹사이트(www.new-belfastarts.org)에서 옮긴 것이다.

　　뉴 벨파스트 공동체예술 계획은 공동체예술 개발기관들과 도시 전역에서 온 공동체예술가들과 교육자들의 공동체 파트너십이다.
　　우리는 공동체예술이라는 매개체를 통해 다음의 사항들을 옹호한다.

- 분열된 공동체들의 화해
- 가능한 한 최대의 포괄성, 역량 강화, 자급자족을 향한 재생 제공
- 기술과 자원의 공유
- 새로운 벨파스트의 등장을 위한 지속가능한 구조 창출
- 사회적·경제적 지원이 가장 필요한 곳을 목표로 설정
- 공동의 염원과 나눔의 인간성에 집중
- 공동체 간 연결과 소통을 통해 파벌주의와 지역전통적 영역주의 타파
- 사회적 통합과 화합 촉진

뉴 벨파스트 공동체예술 계획은 공동체예술가들, 조직, 기관, 정부 당국의 네트워크 구성과 지지를 위해 형성된 벨파스트 기반의 공동체예술포럼(약칭 CAF, www.caf.ie)이다. CAF는 180개 이상의 연계 조직들을 보유하고 있으며 120명 이상의 공동체예술가들과 연계되어 있다. 다음 글은 CAF 웹사이트에서 인용했다.

벨파스트의 심장부 카시드럴 쿼터에 자리 잡고 있는 CAF는 북아일랜드 전역에 걸쳐 공동체예술에 관해 더 알고 싶어 하는 개인, 공동체 그룹, 법정 기관 등의 최초 기항지이다. 우리의 정책은 공개 운용되며, 공동체예술에 관심 있는 이들을 환영한다. 그리고 풍부한 지식과 자원, 조언을 제공한다.

CAF는 데이터베이스를 운영하고, 여러 단체 목록을 제공하고, 뉴스레터를 출판하고, 교육과 상담을 담당하고, 연구를 시행하고, 웹사이트와 도서관을 운영하고 있다. CAF는 100개 이상의 지역 기반 공동체예술 조직들의 존재에 직접적인 책임을 지고 있다.

이것은 인구가 200만 명도 안 되고(네브래스카와 비슷하다), 면적이 5000제곱마일도 안 되는(코네티컷과 비슷하다) 지역의 이야기이다. 문화적 공급이 인구에 비례한다면, 미국에는 조직화된 공동체 문화개발기관들이 2만 개가 넘을 것이고 광역포럼 구성에도 충분히 적극적이었을 것이다. 이러한 단순한 외삽법에 많은 비중을 두는 것은 어리석은 일이다. 규모 자체가 직접적으로 옮겨질 수도 없을뿐더러, 1만이나 3만은 마법의 수가 될 것이다. 아무튼, 이 차이는 활성화되고 상당한 규모의 공적기금을 받는 공동체 문화개발 현장과 그렇지 못한 현장의 차이를 드러낸다.

개별 단체들의 경험을 관찰해보면, 이와 비슷하다. 오리건 주 포틀랜드 시의 소전 극단은 여러 면에서, 특히 심미적 탐구에 대한 공동체의 참여와

개입에 집중한다는 점에서 콜렉티브 인카운터스와 유사하다. 소전 극단은 1999년 설립되어 그다음 해부터 포틀랜드 시에 자리 잡았다. 소전 극단의 예술감독 마이클 로드는 소전 극단을 공동체가 참여하는 앙상블로 본다. 그는 핑 총이나 피나 바우시 같은 아방가르드 예술가들이 자신에게 끼친 영향력을 인용하며 "예술가로서의 사적인 여행의 일부로서, 우리는 혁신을 탐구하고 강력한 연극을 만드는 데 관심이 있다"[17]고 말했다.

소전 극단은 이야기를 해체해서 전달하는 데 멀티미디어와 관객 참여 형식을 이용하기 때문에, 작품들은 종종 파편화되어 복합적인 층과 관점으로 구성된다. 로드에 따르면, "역사적으로 많은 활동들이 지배 문화의 일부가 아닌 공동체 부분들을 대표해 목소리를 내고 이를 찬양하는 것에 관계했다. 이는 우리 일의 한 부분이긴 하지만 그다지 교훈적이지 않다. 우리는 지속적으로 여러 주제들을 복잡하게 만든다. 다른 사람들이 들어야만 한다고 생각하는 정치적 관점을 내세우지 않는다. 우리가 무슨 생각을 하는지 이미 알고 있는 곳에서 어떤 주제 혹은 이야기를 구하지 않는다. 어떤 것을 이해하는 것이 우리로 하여금 활동을 하도록 강제한다면, 우리는 우리의 작품 또한 다른 이들로 하여금 그 문제의 중심으로 뛰어들게 할 수 있다고 믿는다."

소전 극단의 활동은 연관된 두 줄기를 수반한다. 어떤 프로젝트들은 기존 연극들을 각색해 무대에 올린다. 관객이 고등학교 건물 안에서 움직이는 하나의 여행, 앙상블로 연출된 뒤렌매트의 〈방문〉이나 2001년에 "9·11 이후 미국의 정치적·문화적 분위기에 대한 반응"인 몰리에르의 〈타르튀브〉 같은 연극이 형식을 갖추어 발표되기 전, 각 연극의 등장인물들은 공

17 2006년 3월, 저자와의 인터뷰에서 발췌했다. 특별한 언급이 없는 한, 로드의 말은 이 대화에 기반을 두고 있다.

소전 극단의 '전쟁 프로젝트'(〈투지의 9막〉)의 한 장면
(2006년 4월).
Photo by Steve Young

동체 구성원들과의 상호작용에 따라 각 작품별 특성에 멋을 더했다. 다른 프로젝트들은 이 책 제2장에서 언급했던 오리건주의 공교육 프로젝트 '우리 학교를 목격하다'처럼 정책 질문에 초점을 둔 시민 참여 프로젝트로서, 구성원들이 광범위한 워크숍과 인터뷰를 통해 시민들의 관점을 통합한 다큐멘터리 연극이라 할 수 있다. '우리 학교를 목격하다 프로젝트'의 공연과 대화 프로그램에는 주 의회 의사당에서 열린 특별 공연이 포함되었다.

2006년 봄, 소전 극단은 극단 웹사이트를 통해 '전쟁 프로젝트'에 대해 다음과 같이 설명했다. "······ 국가가 전쟁 참여 여부를 어떻게 결정하는지, 어떤 사람들이 입대를 하는지, 이런 대화들은 서로 어떻게 연결되는지 등에 초점을 두고 있다. 부분적으로 인터뷰에 기반을 두며, 민주주의에 대한 시적 탐구이며, 우리를 하나의 시민으로 만드는 가장 중요한 선택(우리는 무엇을 위해 죽이고 죽을 준비가 되어 있는가?)이다." 이 설명에서 드러나는 소전 극단의 의도는 다음과 같다.

우리의 임무와 목표는 우리의 호기심이 여러분의 호기심이 되기 위해 공적 공간으로 이동하는 그런 곳을 마련하는 것이다. 우리의 참여가 여러분의 참여가 된다. 우리를 이끄는 것이 여러분도 이끈다.

동의하는 것이 아니고, 어떤 행동을 취하는 것도 아니고, 우리가 보듯이 세상을 보는 것도 아니다. 이 시간 동안 우리가 공유하는 문제에 여러분이 연결되게 한다. 그렇게 서로서로 연결된다.

오늘날, 이런 일이 일어나는 공적 공간은 거의 없는 것 같다.

우리의 목표는 우리의 연극, 장소, 예술이 그런 공간이 되는 것이다.

소전 극단은 영국의 콜렉티브 인카운터스와는 대조적으로 주 정부와 지역 예술기관으로부터 소규모 보조금만 지원받는다. 그나마도 설립 후 6년이 지나야 가능하다. 소전 극단은 2006년에 국가예술기금으로부터 처음으로 소액의 보조금을 받았다. 소전 극단의 프로젝트들은 잘 받아들여졌고, 이목을 끌었고, 참여율도 높았으며, 사립 재단들의 기금으로 제작된 프로젝트들로부터 상당한 지지를 받았다. 물론 기금에는 신청 횟수에 제한도 있고 재교부도 거의 없다. 그렇지만 소전 극단의 실적은 좋아서 미국의 다른 단체들에 전혀 밀리지 않는다. 하지만 로드는, 곧 만료되는 지원금에 대한 대안책이 있느냐는 질문에는 "두렵다"고 답했다.

보론: 돈에 관해

공동체예술가들은 자금 상황과는 무관하게, 계속해서 창의적이고 탄력적이고 지략 있는 모습을 보일 것이다. 하지만 그들은 세계의 다른 곳에 공동체 관계성을 구축하고 프로젝트를 추진하는 데 창의적 에너지를 투자할 수 있으며, 미국에서 민주적 문화정책을 위한 캠페인이 본격적으로 시작되지 않는 이상 놀라울 만큼 많은 부분의 에너지를 재정적 지원 발굴에 쓸 것이다.

재정적 요구 범주에 대해서는 협의와 광의의 정의가 모두 존재한다. 협의의 정의에서 보자면, 공동체 문화개발은 영원히 포위 공격을 받는 거대한, 하나의 논증된 현상이다. 생존하고 있는 전문가들은 자신들의 영향력

을 계속해서 퍼트릴 수 있도록 지원받아야 한다는 주장을 펼 수 있다. 하지만 광의의 정의에서 보면 훨씬 더 흥미진진하다. 즉, 공동체 문화개발 영역의 목표는 전 지구화, 다원성의 구체화, 참여와 평등에 직면한 민주주의에 활기를 불어넣는 것이다. 현재 이러한 목표와 관련해 지원을 받고 있는 자들(창립자 세대 가운데 생존한 사람들, 젊은 세대 가운데 가장 당찬 결심을 한 사람들)은 굉장히 적다. 이 장의 첫 부분에서 설명했던 장애물들을 조합해보면, 미국의 상황을 유지하는 데 중요한 역할을 하는 기금지원정책들은 영양 부족 상태에 있다.

기금제공이 줄어드는 분위기에서, 경쟁은 한 분야를 굳건하게 하는 데 필요한 공통 원인에 대한 협력, 네트워크 형성, 헌신을 막는다. 내가 이야기를 나누어본 미국의 공동체예술가들 대부분은, 자신들의 연결 범위를 매우 좁게 정의한다. 즉, 그들은 보알의 방법론을 쓰는 극단들, 공동체 개입에 초점을 두는 극단들, 다른 공공예술프로그램 등을 자신의 동료로 칭한다. 지원, 동료, 조언을 찾기 위한 학제적 경계를 초월하는 것은 좋은 생각이다. 하지만 아직까지 사람들이 이렇게 분야의 경계를 넘어 모이는 것은 보조금 지급자들이나 그와 유사한 단체들이 특정한 기금제공 프로그램의 다학제적 수혜자들을 모으려고 작정했기 때문이다. 재원이 풍부한 누군가가 나서지 않는 이상, 전문가들은 기금을 모으고 프로그램을 유지하는 것 말고 다른 것을 할 수 있는 시간이 없다. 이러한 경제적 처지를 숙지한 사람들은 기금 모집의 다급함으로 인해 조직들이 스스로를 독특하게 포장하고, 그래서 일부는 어떤 방법론을 자신만의 상표로서 등록할 지식처럼 다루는 모습을 자주 발견한다. 이런 분위기에서는 신규 조직들이 공공의 이익과 공공 분야의 가치들을 잘 지키고 있는데도, 신규 조직들이 생성되기보다는 기존 조직들의 덩치가 커진다.

앞서 언급했듯이, 젊은 예술가들에게는 상업적 문화산업과 학계가 오

히러 투쟁과 물질적 박탈의 삶을 수반하는 비영리예술 조직보다 훨씬 더 매력적으로 느껴질지 모른다. 이런 성향을 감안했을 때, 공동체예술가들이 공동체 문화개발에 끌리는 많은 청년들로부터 받은 질문들을 공개하는 것은 놀랍다. 지금의 도전은 청년들이 공동체 문화개발 영역에서 일할 수 있는 공간과 조건을 만드는 것이다. 왜냐하면 이들을 고용할 만한 단체들과 기관들이 너무 부족하기 때문이다. 1970년대 상황과 달리, 젊은이들이 조직을 만들 수 있도록 돕는다는 게 쉽지 않다. 이런 사실에도 불구하고 그렇게 한다면 기득권 예술이 목표하는 바를 진전시킬 수 있을 것이다.

예를 들어, 미국에서 예술기금을 더욱 늘리는 데 있어 가장 큰 장애물은 바로 참여 장벽이다. 특권층 관객에게 혜택이 되는 일에 보조금을 지급하려는 공적·사적기금 제공자들의 의지에는 한계가 있다(비록 개인 기부자들과 개인 후원자들에 의해 소득 격차의 많은 부분이 채워지긴 하지만 말이다). 1960~1970년대 유럽에서 그랬듯이, 엘리트 예술기관들은 자신들이 제공할 수 있는 상품을 일반인들에게까지 퍼트리기 위해 관객 개발 전략에 지속적으로 투자했다. 그럼에도, 이른바 '레드카펫' 예술기관의 관객들은 아직도 대체로 백인, 중년 이상의 학식 있고 성공한 사람들이다. 그들을 버스에 태워 공연장으로 데려다주는 것이 효과가 있겠는가? 그들이 박물관 티켓 할인에 무슨 반응을 보이겠는가? 이목을 끄는 광고가 이를 해결해줄까? 아직까지는 아니다.

한편 공동체 문화개발 전문가들은 이와 반대되는 전략을 채택했다. 관객더러 변하라고 설득하는 대신, 예술작품의 형식·내용·목적이 관객에게 좀 더 와 닿도록 변해야 한다는 점을 인식한 것이다.

결과적으로, 미국의 예술기금 대부분은 기득권 기관들에게 돌아가고, 공동체 문화개발 사업은 주로 입법 공청회에서 문화적 보조금을 정당화하기 위한 변명 정도로 쓰이고 있다. 비예술 분야 사람들에게는 바로 공동체

문화개발이 예술의 힘을 위한 가장 설득력 있는 사례를 만든다.

한 가지 중요한 문제가 남아 있다. 이러한 상황이 공동체 문화개발에 필요한 지지를 이끌어내고, 그리하여 앞으로 큰 기회가 될 수 있을까? 거부할 수 없고 뚜렷하고 지치지 않는 옹호자들이 되는 것은, 공동체 문화개발 영역의 사람들 앞에 펼쳐진 도전이다. 가망이 없다고 느끼기 때문에 극소수만이 이 도전에 나선다. 하지만 난 이것이 자기 충족적 예언이 아닐까 싶다. 외부적 요인(기금제공자들과 공공정책의 약점)이 장애물처럼 보이지만, 사실상 대부분은 공동체예술가들 스스로의 체념에 의해 지금 상태에 이른 것이다. 그게 아니라면 상황은 어떻게 바뀔까?

제8장

공동체 문화개발의 필요 요소

이 장의 목표는 이중적이다. 즉, 공동체 문화개발 영역의 주된 필요 요소들을 요약하는 것과, 그 요소들을 각각 분명히 설명하고 그것들을 채울 수 있는 몇 가지를 제안하는 것이다. 2001년 록펠러 재단에서 출판되었던 『창의적 공동체: 문화개발의 예술』(이 책의 처음 판이다)에서는 필요 요소들을 내부적 기반 시설과 교류, 대중의 인식, 물질적 지원으로 구분했다. 그렇지만 여전히 핵심 열쇠인 이 조건들은 반드시 지원 환경의 한 양상으로 지목되어 특별히 다루어져야 하기 때문에, 이 책에서는 공공정책부터 시작하겠다.

공공정책과 지원

지금쯤 이미 미국 내에서 이 영역에 대해 글을 쓰는 꽤 많은 사람들이 관심과 자원을 확보하고자 건의문을 작성하고 있을 것이다. 그 글들은 공동체 문화개발 운동을 장구한 등장의 문턱 너머로 밀어붙여 활발한 성숙기에 이르게 한다. 이런 건의들이 실제로 행해졌다면 어땠을까! 왜 행해지지 않았던 것일까?

이에 대한 답변의 큰 부분은 기금 지원 문화에 달려 있다. 나는 독립 미디어, 시골예술, 공동체 문화개발 등 대안적이며 새롭게 등장하는 문화적 영역들을 연구하고 있다. 매 연구마다 여러 전문가들과 지지자들을 대상으로 상세하고 은밀한 인터뷰를 진행했다. 그 연구들은 사립 재단들이나 공공기관들로부터 연구기금을 받았다. 아니나 다를까, 모든 경우에서 가장 중요한 건의는 기금제공자들이 지원금 프로그램을 각 분야의 필요 요소에 맞게 바꾼다든지(프로그램은 전문가와의 대화를 통해 발전한다), 안정성을 위해 더 장기적인 지원을 약속한다든지, 다른 기금제공자들과 조정함

으로써 유행을 따르는 단발성 계획의 증식을 피하든지 해서 더 많은 자원을 제공해야 한다는 것이다. 다음은 이에 대한 전형적인 논평이다.

전국 단위의 재단이 하는 일은 무언가에 빛을 비추는 것이다. 다른 파트너들을 합류시키는 과정이 있어야 하는데, 여기에는 시간이 조금 걸릴 것이다. 어떻게 하면 프로젝트들이 더 성공적일 수 있을지 알아보고 그 문을 열 수 있도록 도와야 한다.

나는 한 차례 이상 여러 전문가들의 건의 사항을 충실하게 기록하고 수집 분석해 기금제공자들에게 전달했다. 그러나 그들은 회의적일 뿐이었다. 그들 각각의 헌신성이 부족해서가 아니다. 더 많은, 그리고 좋은 자원으로 어떤 일을 할 수 있는지 몰라서도 아니다. 이들 가운데 많은 사람들은 부지런하고 정직하고 따뜻하다. 하지만 그들은 자신들의 제도적 체계에 대해 알고 있다. 그들은 하나의 파이를 최대한 얇게 자르는 문제에 사로잡혀 있다. 미국 공공 부문의 '파이'는 부자 감세와 방위산업에 할당되는 양에 비하면 정말 작고 미미하다. 민간 부문은 물론, 가장 큰 규모의 자선사업들마저도 '의료 아니면 문화, 환경 아니면 예술'이라는 식의 선택을 불가피하게 여기는 사고에 젖어 있다. 문제의 뿌리는 이런 식의 선택지를 받아들이는 사고방식과 그로 인해 생길 수밖에 없는 경제적 우선 사항들에 있다.

25년 전 문화와 개발에 대해 공부할 때 접한 한 이야기는, 그 후로 지금까지 쭉 내 마음속에 머물고 있다.

한 노인이 하루 종일 쌀을 수확하고 해먹에 누워 쉬고 있다. 우리는 그에게 몇 가지 질문을 하고 싶다. 클립보드에 끼워져 있는 종이에는 '시골에 필

요한 요소에 대한 평가 조사'라는 제목과 시골 마을 시에라리온에서 빈곤의 순환을 깨는 데 필요한 5개의 '개선' 사항들(도로, 상수도, 보건소, 초등학교, 전기)이 정리되어 있다. 기금 지원에 제한이 있고 이 사항들 가운데 단 하나만 즉각 지원이 가능하다면 어떤 것이 그 노인에게 우선순위일까?

이제 노인이 우리에게 질문을 던진다. 만일 누가 당신에게 집을 지어주겠다고 제안한다면, 벽을 선택하겠는가, 지붕을 선택하겠는가?

노인의 반응은 예상치 못했던 것이다. 즉, 그가 살아온 세계는 모두 한 조각이라는 것, '조립식' 접근은 아무것도 안 하는 것보다 더 나쁠 수 있다는 것이다. 우리는 이렇게 파편적으로 접근하는 것은 그가 겪는 문제들이 외적이기 때문에, 즉 사실상 우리의 삶에서 지엽적이기 때문이 아닐까.[1]

거대한 '파이'를 만들 만큼 충분한 돈이 있다고 하더라도, 공동체 문화 개발이 직면한 기금 지원 문제는 계속될 것이다, 왜냐하면 기금 지원 문화가 가진 특유의 긴요함은 지원금과 보조금 제공자들이 문화 민주주의에 바치는 헌신을 대체할 것이기 때문이다. 요즘 대부분의 기금 지원 기관들이 하는 일은, 높은 목표와 열정을 가진 새롭고 유망한 계획들이 시작된 지 몇 년 뒤에 이전의 다른 좋은 아이디어들과 마찬가지로 무덤으로 사라지는 모습을 지켜보는 것이다. 기금 지원 재단의 지도부가 바뀌었다거나, 새로운 것을 함으로써 스스로 창의적이라고 느끼고 관심을 얻고자 하는 공공기관 실무자들이 새로운 보조금 제공자들을 찾았다거나 하는 이유로 여러 프로그램들이 끝나 버린다.

1 Michael Johnny and Paul richards, "Playing with Facts: The Articulation of Alternative View-points in African Rural Development," *Tradition for Development: Indigenous Structures and Folk Media in Non-formal Education*, edited by Ross Kidd and Nat Colletta (International Council for Adult Education, 1980), p.332.

나는 문화정책에 대한 나의 에세이를 읽은 영국의 어느 예술행정가로부터 같은 질문을 받았다. 그녀의 소속 기관은 공동체예술가들을 위한 기금 지원 프로그램을 변경하는 계획에 착수했다. 내가 무슨 조언을 할 수 있을까? 우선 몇 가지를 질문했다. 현재의 프로그램은 얼마나 지속되어왔는가? 5년. 그 전의 프로그램은? 대충 비슷한 기간. 두 프로그램의 기금 수혜자 리스트를 작성할 수 있는가? 가능하다. 두 프로그램의 수혜자들을 대조 검토한 결과, 어떤 그룹들이 사라지거나 새 단체들이 생긴 경우를 제외하면 수혜자 리스트는 거의 똑같았다. 새로운 보조금 수혜자들이 그 리스트에 있는 사람들과 크게 다르냐는 질문에, 그녀는 그렇지 않을 것이라고 답했다. 나는 그녀에게 이렇게 말해주었다. "이제 당신이 이루고자 하는 목적은 정리되었습니다. 같은 양의 돈을 동일한 수혜자들에게 주기 위해 새로운 이유를 찾아내는 데 시간과 자원을 쓰는 게 아닌가요?"

　그녀는 내 말을 달갑게 듣지 않았지만, 부인하지도 않았다.

　문화개발을 위해 우리에게 필요한 것은, 개인이나 조직의 변덕에 덜 민감한 새로운 기반이다. 최근 몇 년간 나는 아무리 성공 가능성이 즉각적이지 않더라도, 미국에서 강력하고 민주적인 공공 문화정책(공동체 문화개발 노동을 위해 정말로 적절한 기금 지원을 포함해서)을 향해 목소리를 높이는 것이 중요하다고 강력히 주장했다. 자신을 실용주의자라고 생각하는 몇몇은 공공 부문의 실패를 인정하고 민간 부문에 집중하며 에너지를 아끼는 것이 낫다고 생각한다. 하지만 철학적·현실적 이유에서도 나는 이런 생각에 반대한다. 철학적 이유에서 이런 생각은 파이 조각을 문화적 공급으로 보는 관점을 받아들이고 비준하는 것이다. 현실적 이유는 문화개발의 성공 가능성을 바꾸기 위해서는 지속적·대중적·장기적 노력이 필요하고, 그런 노력은 가능성에 대한 예감에 기반을 두고 있어야 하기 때문이다. 눈앞의 오르막길이 가파르다고 첫걸음을 미루면 올라가기를 늦출 뿐이고, 불가능

하다고 믿는다면 정말로 올라갈 수 없을 것이다.

문화정책의 범위

국제적으로 공공 문화정책은 적어도 예술, 교육, 텔레커뮤니케이션, 스포츠, 여가, 레크리에이션, 역사의 보존과 유산, 이미 만들어진 환경과 문화산업 규정 등 문화개발의 다양한 영역들을 포함한다. 미국 외 국가들에서 공동체 문화개발을 필요성과 기회로 인식하는 태도는 문화정책에 내포되어 있는 공공 문화적 목표의 표현을 통해 발전한다. 사실상 거의 모든 국가에는 문화개발에 대한 공공 목표를 제시하고 그 목표를 향해 전진하는 예술가들과 조직들을 지원하는 공식적 문화정책이 있다.

문화개발을 위한 지역적·국가적·초국가적 목표를 반영하며 광범위한 문화정책을 지지하는 강력한 국제적 지원도 존재한다. 이는 관련 분야의 모든 기관들과 계획들을 조직화한다. 다음은 1998년 유네스코가 회원국들을 발전의 필요 요소인 문화정책으로 이끌고자 개발을 위한 문화정책 활동계획의 일환으로 '개발을 위한 문화정책에 대한 국제정부회의'에서 채택한 5개의 목표이다. 이 목표들은 "지속가능한 발전과 문화의 번영은 상호 의존적"이라는 회의의 첫 번째 원칙에 입각한다.

목표 1: 문화정책을 개발 전략의 핵심 구성 요소들 가운데 하나로 만든다.
목표 2: 문화적 생활에서 창의성과 참여를 촉진한다.
목표 3: 유무형의 문화유산, 이동이 가능·불가능한 문화유산을 보호해 그 지위를 향상시키고, 문화산업을 활성화하기 위한 정책과 실천을 강화한다.
목표 4: 정보사회 내에서, 또는 정보사회를 위해 문화적·언어적 다양성을 추구한다.

목표 5: 문화개발에 유효한 인적·금융적 자원을 더 확보한다.

각각의 목표는 수많은 공공정책과 보조금의 영역을 언급하면서, 좀 더 특별한 수십 개 건의 사항들과 더불어 상술된다.

그에 반해 미국에서 이러한 영역들은 대체로 별개 주제로서 다루어진다. 예술정책은 관련 직업협회와 조직을 만들어 대중에게 보이는 예술기금 프로그램의 실무자·수혜자로 이루어진 지지자들을 지니고 있다. 마찬가지로 텔레커뮤니케이션 정책도 예술정책에 관심 있는 핵심 그룹들을 갖고 있다. 그들은 연방통신위원회나 공영방송사에서 정치적으로 지정된 인물이 너무 많지 않은지를 감시하는 기관들처럼 민주적 커뮤니케이션 지지자들이 내는 저항적 목소리를 상쇄한다. 몇몇 두뇌 집단은 문화정책에 관심을 표하고는 있지만, 거의 예외 없이 규정을 잘못 사용하고 있다. 그러다 보니 이들은 새로운 정책 접근법을 제안하기보다는 기존의 기금 지원 방식과 소비·참여 패턴을 조사하는 데 머무르고 있다.

이들의 제안은 문화개발 전문가들의 산발적인 기획에 영향을 미쳤다. 예를 들어, 2004년 미국 대선이 가까워지면서 디 데이비스, 더들리 코크, 나는 다른 동료들의 도움을 받아 '문화정책에 관한 예술가들의 요구'를 촉구했다. 1500명 이상의 예술가들과 단체들이 공개적으로 이 문화정책 플랫폼을 지지했고, 이 플랫폼은 두 정당에도 전달되었다. 이는 좁은 정의의 예술정책 그 이상이지만, 주로 정책의 다른 측면들보다는 기금 지원 계획에 초점을 두었다는 점에서 여전히 한계를 지닌다(이것은 실제로 법으로 제정되지 못했다).

문화정책에 관한 예술가들의 요구

대통령 선거 후보자들에게

　　여기에 서명한 예술가들과 예술 단체 대표자들은 미국 전역 출신이며, 온 세계 구석구석의 문화유산을 반영한다. 우리의 근본 가치는 표현의 자유, 다양성, 공평성, 평화와 안정을 보장하는 최고의 가치인 상호 신뢰와 이해를 쌓는 수단이 예술과 문화라는 믿음이다.

　　이로써 우리는 2004년 대선에 참여하는 모든 정당들에게 다음과 같은 정책 채택을 요구하는 바이다. 미국의 다양성은 우리의 재생 가능한 힘의 원천이다. 그것에 불이 붙었을 때, 그것은 세계를 밝힐 수 있는 자유의 봉화가 된다. 지난 20년간 계속된 문화적 고립주의를 종식시키고, 비영리예술 — 우리만의 문화다양성을 존중하는 국내 문화정책에 기반을 두고 있다 — 이 이런 고립주의를 국제교류 보장 정책으로서 대체하는 것은 분명 국가 차원에서도 이로운 일이다. 미국 문화정책의 목표는 대중의 참여를 넓히고, 상업적 문화산업이 하지 못하는 이야기를 하고, 다양한 대중 사이의 상호 이해를 키우고, 인류에 이로운 방법으로 자신의 문제를 해결하려 하는 여러 공동체의 노력에 대한 지지를 포함해야 한다.

　　우리는 모든 미국 대통령 후보자들에게 다음과 같은 문화정책 입장들의 지원을 요구하는 바이다.

예술적 창조와 표명을 지원할 것: 연방 차원에서 국민 1인당 1달러에 상응하는 2억 9300만 달러를 국가의 예술·인문기금으로 책정할 것을 요구한다. 이 기금들은 미국의 다양성을 반영해야 한다. 이를 위해 모든 범위의 문화유산에 뿌리를 두고 있는 시골과 도시의 예술가들과 공동체가 필요로 하는 자원을 제공하고 창의적 표현, 보급, 공동체 문화개발을 향한 다양한 접근법을 실험

해야 한다.

미디어에서 독립적 목소리들을 지원할 것: 상업 시장을 제외하거나 혹은 상업 시장에 편중되지 않고 다양한 지역과 국가의 이익에 복무하는 프로그램들을 만들고 그것들이 방송되는 데 도움을 주고, 시골과 도시의 예술가들과 공동체에게 목소리를 부여하는 독립 텔레비전 서비스와 소수자 공영방송 컨소시엄을 통한 공공방송 관련 계획들에 최소 3000만 달러의 연방기금이 조성되어야 한다.

시민 전체의 적극적 문화 참여 방법들을 지원할 것: 비법인(法人) 조직들과 아마추어 단체들은 미국의 문화적 풍요로움에 상당히 기여한다. 아무리 대단하지 않은 지출일지라도(교육, 레크리에이션, 예술기관 등을 통해서 연간 2억 달러의 비용이 소요된다), 참여 방법을 지원하는 데 커다란 차이를 만들 수 있다. 국가정책은 모든 시민이 공동체 문화생활에 참여할 수 있는 보편적 권리를 누릴 수 있도록 도서관, 강좌, 리허설과 공연 공간, 스튜디오, 설비, 재료와 전문 인력 등을 지원해야 한다.

예술에서의 독립적 목소리와 비전의 보급 체계를 지원할 것: 아무리 인터넷 시대일지라도, 음악·영화·연극·그 밖의 예술작품 보급 시스템을 통제하는 지역에서의 독립적·비주류 문화적 표현들은 관객들(이들은 자신의 경험으로 가득 찬 이야기에 굶주려 있거나, 자신의 이웃들에 대해 더 알고 싶어 한다)에게 다가가기 어렵다. 국가정책은 박물관, 미술관이나 다른 공적 문화기관들이 모든 문화유산을 기리며 미국 문화다양성의 전 범위를 반영할 수 있게 보장해야 한다. 국가정책은 출판, 동영상 미디어, 공연예술, 시각예술 작품 등을 위해 거대한 상업적 문화산업에 의존하지 않는 비상업적 보급 체계를 지원

해야 한다.

공동체 문화개발을 위한 공공 서비스 고용을 창출할 것: 도시, 학교, 공원, 도서관, 예술 조직 등에 대한 시 예산의 감소는 사회적 화합을 약화시킴으로써 시민의 권리로서의 문화에 미래 세대가 참여하도록 초대하지 못하고, 오히려 그들을 위험에 빠트린다. 미국은 공동체 문화개발의 공공 서비스에 열정을 지닌 시민들을 고용해 지역 비영리 문화기관이 운용될 수 있게 하는 새로운 연방 프로젝트를 만들어야 하다. 1980년대 이전의 2억 달러에 상응하는 공공 서비스 예술직 고용을 회복하기 위해서, 노동부나 다른 해당 기관들을 통해 우선 연간 3억 달러 기금이 조성되어야 한다.

공립학교의 예술 커리큘럼을 회복할 것: 음악, 무용, 연극, 시각예술, 그 밖의 창의적 형식 등을 공부한다는 것은 일, 돈, 시간에 쪼들리는 공립학교의 정책 결정자들에게 불필요한 것으로 여겨지고 있다. 하지만 예술은 삶의 질을 향상시키고, 시민문화를 생성하고, 사람들을 서로 소통시킨다. 또한 예술은 인지능력을 강화하고, 자신감을 높이고, 참여를 증진시키고, 위험 목전에서 학생들을 구함으로써 학문적 실행 능력도 향상시킨다. 예술은 우리를 정의하는 이야기를 만들고, 심지어는 우리의 마음을 치유하기도 한다. 국가정책은 예술교육이 시민 정신교육의 통합적·필수적 요소가 될 수 있게 지원해야 한다.

국제 문화교류에서 미국의 중심 역할을 회복할 것: 미국을 향한 반감은 미국의 문화다양성에 대한 지식이 부족한 데서 생긴다. 다른 국가와 이해, 존중, 협업을 강화하기 위해서는 이야기, 노래, 그림 등의 예술적 표현을 교류하는 것이 필수이다. 국가의 문화정책은 유네스코와 다른 기관의 문화정책을 비롯해, 개발기관들의 참여를 전적으로 지원해야 한다. 국가정책은 미국 예술가

들이 미국의 다양성을 보여주는 자화상을 그릴 수 있도록 깊이 있고 폭넓은 문화교류를 지원해야 한다. 우리 예술가들과 단체들을 해외로 보내야 하고, 다른 나라에서 온 예술가들을 문화 대사로서 환영해야 한다.

창의성과 문화개발에 필요한 미국 정부의 지출을 현실적인 수준으로 끌어올리기 위한 혁신적인 재정계획을 찾는 데 전념할 것: 현재의 조세 수입을 가지고 앞서 이야기한 정책들을 제대로 이행하기 어렵다면, 국가는 라이브 공연을 지원하기 위해 광고에 세금을 부과하거나, 혹은 독립 미디어를 지원하기 위해 상업미디어로부터 세금을 걷는 등 대안적인 재원을 구해야 한다.

새로운 전 지구적 커뮤니케이션 시대인 지금, 문화와 관련 있는 이슈들은 국내외 지정학적 담론에서 점점 더 중요한 역할을 맡을 것이다. 미국 의회는 최근 이라크 관련 예산을 250억 달러 배당했다. 만일 문화정책이 집행된다면, 앞서 이야기한 여러 방법들은 국내외에서 큰 차이를 만들어낼 것이다. 그리고 여기에 필요한 예산은 250억 달러에 크게 못 미치는 금액으로도 충분하다. 따라서 우리 서명자들은 2004년 미국 대통령 선거에 출마한 후보자들에게 지금까지 언급한 원칙과 책무를 지원해 달라고 요구하는 바이다.

공동체 문화개발을 위한 정책적 기류

'문화정책에 관한 예술가들의 요구'에서 다룬 여러 주제들의 초점이 주로 자원에 맞추어졌지만, 공동체 문화개발 실천과 관련한 문화정책의 문제는 기금 지원만이 아니다. 문화개발과 문화 민주주의의 목표(다원주의, 참여, 공평성)는 공동체예술가 집단(그 집단이 군대일지라도)에 의해서 성취될 수 없을 것이다. 사람들이 얼마나 열심히 했느냐는 상관없다. 만일 사회적 기류가 문화적 참여에 도움이 되지 않는다면, 사회적 기류가 단체들

사이에서 공유와 존중을 이끌어내지 못한다면, 창의적 배움의 기회가 개인적인 수단이 없는 사람들에게 제한되어 있다면, 표현의 자유를 격렬히 보호하고 촉구하지 않는다면, 만일 이런 사회적 목표들이 정책으로서 소중히 간직되지 못하고 프로그램 계획이나 보조금 지급, 규정 등을 통해 행해지지 못한다면, 예술가들과 단체들의 의지는 지배적인 사회기관들에 대해 동문서답하며 작동할 것이다.

정책이란 시민들이 정부로 하여금 지키게끔 독려할 수 있는 일종의 약속이다. 이러한 독려가 없다면 정책에 대한 약속은 공허한 립서비스가 될 수 있다. 민주주의를 믿는다고 하는 것과 민주주의를 실제로 실천하자고 주장하는 것이 완전히 다른 이야기이듯 말이다. 따라서 국가가 민주적 문화정책을 취한다고 해서 그대로 된다는 보장은 없다. 다른 한편으로 정책이 없다면, 어떤 가치와 목표에 대한 분명한 약속이 없다면, 시민들은 정부에게 실천에 대한 책임을 묻기 어렵다.

스웨덴은 오랜 기간 문화정책 개발의 선구자 자리에 있었다. 다음은 현재 문화정책의 가장 높은 단계에 자리 잡고 있는 목표들이다.

1. 표현의 자유: 표현의 자유를 지키고 모두가 이 자유를 이용할 수 있는 진실된 환경을 창조하는 것
2. 공평성: 모두가 문화생활에 참여할 기회를 가질 수 있고, 문화와 접하며 자신만의 창의적 문화 활동을 마음껏 할 수 있게 하는 것
3. 다양성: 문화다양성, 예술적 갱신과 질적 향상을 진전시켜 상업주의의 부정적 효과에 맞서는 것
4. 독립: 사회 내에서 문화가 하나의 동적이고 도전적이고 독립적인 힘으로 작용할 수 있는 적합한 환경을 제공하는 것
5. 문화유산: 우리의 문화유산을 보존하고 이용하는 것

6. 배움: 배움을 향한 의욕을 고취하는 것[2]

미국 문화정책과의 비교는 유익하다. 여러 세대에 걸쳐 미국의 정부 관계자들은 미국에 국가 문화정책이 존재하지 않는다고 말해왔다. 예를 들어, 2005년 6월 미국 유네스코위원회 연례 컨퍼런스에서 연설한 국가예술기금 의장 다나 조이아는 그의 전임자들이 그랬듯이 "전반적으로 미국에는 국가 문화정책이 없기 때문에 이 계획은 중심이 없고 다양하다. 주로 그것은 통일과 표준화를 장점으로 보기보다는 잠재적 문제점으로 보는 지역 공동체와 민간 부문에 맡겨져 있다"고 주장했다.

물론 조이아의 주장은 잘못되었다. 비록 연방 문화정책이 파편적이어서 하나의 선언문이라기보다는 여러 결정들과 계획들의 종합체일지라도, 또한 연방의 조치로부터 만들어진 것이긴 하지만 그래도 정책은 정책이다. 조이아와 그의 전임자들이 그랬듯이 미국 정부의 입장이 민간 부문으로 하여금 이 분야를 이끌어가도록 만들어 공공 부문이 민간 부문의 결정을 비준하는 것이라는 주장 자체가 지금의 정책을 분명하게 말해준다. 실제로 공공정책은 독립적 목표 없이 민간 보조금을 따라야 국가적 차원에서 이익이라는 주장은, 국내 문화정책을 앞뒤 가리지 않은 일로 만들어버리고 연방 보조금을 이미 많은 민간기금 지원을 아주 잘 끌어올 수 있는 부유한 기관들로 향하게 만든다.

1990년대 초에 반(反)예술기금 지원 논쟁에 불이 붙었을 때, 이러한 '정책 없는 정책'은 공공 부문을 약화시키고 수세적 위치로 몰아넣어 정부가 문화개발에 신경 써야 할 설득력 있는 이유를 제시하지 못했다(대중은 일

2 스웨덴의 문화정책 목표와 그 밖의 정보들은 www.kulturradet.se/index.php?realm=357를 참고하기 바란다.

반 납세자들의 우선순위가 그대로 순순히 부유한 예술 후원자들의 우선순위를 따라야 한다는 주장을 별로 좋아하지 않을 것이다). 예술 옹호자들은 부차적인 논의들 ─ '예술 활동은 경제에 기여한다', '모차르트는 뱃속의 태아에게 좋다', '예술적인 문제 해결 능력은 예술로부터 다른 분야로 전이될 수 있다' ─ 로 물러섰다. 이런 논의들의 약점은 사실상 '삐걱거리는 바퀴' 정책을 낳는다는 데 있다. 전반적으로 가용 예산은 축소되었지만, 정치자금 기부자들을 쉽게 동원할 수 있는 기관들이 공공기금 삭감의 타격을 덜 받았다. 이로 인해 많은 공동체 문화개발 전문가들이 국가예술기금의 지원을 포기했다. 그 기금이 어떤 긍정적 역할을 할지 알고 있지만 말이다.

국가예술기금은 우리가 국가를 가르치고 영감을 불어넣기 위해 우리 스스로 시도하려고 남겨두었던 모든 것들(사상적 전향과 정보 확산)을 해야 한다. 국가예술기금에 대한 도전은 예술 전문가들과 조직들로 하여금 지역의 노력들을 진전시키고, 이 모든 것을 고급 비평으로 강화한다.

도피적인 정책에 대해 조이아가 제안한 알쏭달쏭한 이유들은 구식일지 모르지만 확실한 메시지를 전달한다. 그의 항변(국가예술기금의 개관 때부터 내려왔으며, 모든 의장들의 연설과 거의 똑같고 리허설이 잘된 의견)에는 허울만 그럴듯한 이유들이 자리 잡고 있다. 즉, 정책을 분명히 표현하는 것은 집중 통제를 주장하는 것, 더 단도직입적으로(혹은 더 명청하게) 말하자면, 공공정책은 국가예술을 산출한다는 것이다. 하지만 오늘날 거의 모든 진보적 문화정책에 생기를 불어넣는 원칙은 표현의 다양성을 격려하는 해체(집중된 통제의 반대)이다.

'문화정책에 관한 예술가들의 요구'나 스웨덴이 문화정책에서 내세웠던 정책적 입장은, 문화정책이 미국답지 못하다는 미국의 공식 태도와는 꽤

거리가 멀지만 결코 극단은 아니다. 확실히 몇몇 주류 평론가들은 더 폭넓은 관점을 옹호한다. 문화개발에 관한 책자에서, 오스트레일리아인 저자 존 호크스는 건강한 사회를 위한 네 가지 지속가능성 영역을 제안했다.

1. 문화적 활력: 복지, 창의성, 다양성, 혁신
2. 사회적 공평성: 정의, 참여, 화합, 복지
3. 환경적 책임감: 생태학적 균형
4. 경제적 생존 가능성: 물질적 번영[3]

그리고 그는 또 다음과 같이 말했다.

별개의 문화정책을 만드는 것보다, 앞으로 나아가는 가장 효율적인 방법은 모든 정책에 적용될 수 있는 '문화적 틀'을 만드는 것이다. 이상적으로 전체 활동, 프로그램, 정책, 어떤 실체(예를 들어, 지방자치 의회)의 계획은 네 가지 지속가능성 영역들 각각에 이미 주었거나 줄 수 있는 영향력으로 평가되어야 한다(물론 서로 겹치는 부분이 상당한 것을 인정한다).[4]

호크스는 정책 계획들을 평가하는 데 쓰일 수 있는 문화적 지표목록을 제안했다. 문화정책은 매우 넓게 이해되어야 하고, 문화적 영향력 평가에 기반을 두어야 한다는 그의 관점은 점점 지지를 얻고 있다. 이는 또한 스웨덴 문화정책 개발의 요점으로서, 앞서 언급되었던 1998년 유네스코의

3 Jon Hawkes, *The Fourth Pillar of Sustainability: Culture's Essential Role in Public Planning, Cultural Development Network* (2001), p.25. 총 69쪽 분량의 이 책자는 www.thehumanities.cgpublisher.com에서 주문할 수 있다.

4 Jon Hawkes, *The Fourth Pillar of Sustainability*, p.32.

'개발을 위한 문화정책에 대한 정부 간 회의'로부터 도출된 국제행동계획을 이끌어나가고 있다. 콜린 머서는 문화정책과 개발을 위한 새로운 도구들의 보고서에서 문화적 지표를 사용한 접근법을 논하며, 나 역시 강력하다고 생각했던 하나의 사례(이 책 제1장에서 언급했던 나르마다 강 댐 프로젝트)를 들었다.

인도 나르마다 강의 사르다르 사로바 댐 프로젝트는 지역 주민들에게 엄청난 규모의 이동과 고난을 야기했다. 이 개발 프로젝트는 기금을 지원받고 공식 승인을 얻기 위해서 틀림없이 환경영향평가를 받았을 것이다. 하지만 이것이 주변 공동체의 생활방식, 정체성, 가치 체계, 믿음 등에 어떤 영향을 얼마나 끼쳤는지를 측정하는 문화영향평가 같은 것은 아니었을 것이다. 이상의 요소들은 모든 개발 과정의 가능성과 지속가능성에 필수적인 것들이다. 우리는 이런 사실이 환경에 해당한다고는 알고 있지만, 문화에도 해당한다는 사실은 알까?

우리는 대지와 환경 또한 우리가 의의를 가지고 투자할 수 있는, 생존을 영위할 수 있는, 정신적·문화적 의미에서 장소의 감각을 굳힐 수 있는 문화적 자원임을 잊고 있다. 이는 전통 사회에만 국한된 논리가 아니다. 그렇다면 정책 입안자들과 기획자들에게 문화와 개발 분야에도 산업 생산량이나 GDP 등의 수치와 비슷한 '수치'가 있다는 점을 어떻게 설득할 수 있을까? 인간 개발과 지속가능성의 장기적 관점에서 보았을 때 이런 '수치'가 현재 국가 회계 데이터에 있는 그 어떤 계정 항목보다 중요하다는 사실을 어떻게 설득할 수 있을까?[5]

5 Colin Mercer, *Towards Cultural Citizenship: Tools for Cultural Policy and Development* (summary) (Swedish International Development Cooperation Agency, 2002), p.5.

문화정책 담론에서 관념은 종종 학계로부터 내려오듯이 풀뿌리로부터 위로 스며들기도 한다. 1988년 정책연구소에서 만든 정책 제안들에서 그 점을 짚고 넘어가지 않을 수 없었는데, 이는 나와 돈 애덤스의 제안과 아주 흡사하다.

문화 영향 보고서는 법을 제정하거나, 프로그램을 기획하거나, 공적·사적 계획을 규제하는 등 모든 정부 프로세스의 일부가 되어야 한다. 어느 개발자가 옛 마을을 무너트리고 새로운 쇼핑센터와 공장을 들이자고 제안할 때, 거주자들의 문화적 권리는 반드시 경제, 환경, 보건, 법의 고려 사항 옆에 같이 있어야 한다. 기업이 한 공동체에 대해 케이블 설치와 유료 텔레비전 독점권을 가지려고 할 때, 공동체 문화개발의 필수 조건들은 그 시작부터 협상 속으로 들어가야 한다.[6]

모든 공동체 문화개발 전문가, 이론가, 지지자 등은 관념을 제시하고 변화를 옹호하고, 문화 민주주의를 위해 떠오르는 목소리를 환기시킴으로써 문화정책의 문제점에 개입할 기회를 가진다. 이 책 제7장에서 나는 그런 행위에 대한 크고 작은 논쟁들이 있음을 지적한 바 있다. 그 논쟁들은 사리사욕(자기가 작품 만들 때 아무 조건 없이 지원해 달라고 하는 공동체예술가들 나름의 요구)이라는 편협한 이유에서 시작된다. 민간 부문의 지원금을 받으면 좋지만, 그런 지원은 있다가 없다가 한다. 공동체 문화개발 실천의 가치를 진정으로 인식하려면 문화개발에 투자하는 공공 부문이 제공하는 장기적 지원이 필요하다. 왜냐하면 이는 더 큰 정책적 목적에 기여하기 때

6　Don Adams and Arlene Goldbard, "Cultural Democracy: A New Cultural Policy for the United States," *Winning America: Ideas and Leadership for the 1990s*, edited by Marcus Raskin and Chester Hartman (South End Press, 1988).

문이다. 이런 장기적 지원이 끊겼을 때 전문가들의 노동은 고통을 겪는다.
한 베테랑 전문가는 나에게 이렇게 말했다.

우리는 언제나 1/3은 공적 지원을 받고, 1/3은 사적 지원을 받고, 나머지
1/3은 수익을 내려고 노력했다. 하지만 경제와 정치의 변화 때문에 우리의
노력과는 무관하게, 2005년 들어 사적 지원 비율이 80%로 높아졌다. 우리 예
산은 10년 전 예산에 비해 절반 정도이다. 급여는 삭감되고 직원 수는 더욱
줄어들었다.

희망이 있다면, 그것은 젊은 사람들이다. 젊은이들은 노년 세대보다 노동
의 가치와 그것의 정치적 의의를 더욱 잘 파악한다. 하지만 이들은 과연 지
원을 받으려 할 것인가? 많은 사적기금 제공자들은 이 영역에 단순히 연결되
어 있지 않다. 그들은 일종의 집단적 사고방식에서 가장 최근의 생각을 따라
가는 경향이 있다. 아무리 속사정을 잘 아는 자들이라 할지라도 참 터무니없
는 상황이다. 문을 닫게 된 것이다. 어떻게 이 영역이 연방 정부의 기금 지원
없이 의미심장한 도약을 하게 될지 짐작할 수 없다. 연방 정부 단계에서 우
리는 교착 상태에 빠지고 만다.

큰 이유들은 문화 민주주의를 전 지구화에 대한 반응(부정적 효과에 대한
해독제)으로서, 문화 내부의 다원주의·참여·공평성의 표현으로서, 문화 간
평등성의 표현으로서 보는 전 지구적 전망과 관련 있을 것이다. 현재 미국
정부가 문화 민주주의 정책을 채택할 것 같지는 않다. 하지만 긍정적인 사
회 변화의 옹호자들에게는 장기적 관점이 필요하다. 1903년 '소년 십자군'
행진에 참여할 어린이들을 조직한 노동운동의 '어머니' 매리 해리스 존스
는 1938년까지 미성년 노동을 금지하는 연방법이 통과되는 것을 보지 못
했다. 또한 같은 해, 미국은 연방 최저임금(영국에서는 1909년부터 있었다)

을 정했는데, 이는 이미 지난 몇십 년간 노동조합들이 요구했던 것이다. 지난 30년 동안 내가 공동체 문화개발 영역에서 가장 실망했던 것 가운데 하나는 많은 활동가들이 연방 정부의 비타협적 태도에 굴복하고 투쟁을 그만둔 것이었다. 나는 우리가 다시 한 번 도전했으면 좋겠다.

물질적 지원

공공정책은 정부 보조금이라는 한 종류의 물질적 지원을 수반한다. 하지만 오늘날 증명되듯이, 그 주체가 공적기금 지원이든 사적기금 지원이든, 미국의 공동체 문화개발 전문가들이 인식한 지난 25년간의 만성적 문제이자 긴급한 사항은 그들이 자신의 노동을 지속시킬 돈을 찾는 것이다. 다음은 2004년 회의에서 발표된 '공동체예술 네트워크' 보고서에서 옮겨 온 것이다.

기금 지원의 가능 범위가 줄어든 결과는 예산의 손익계산 그 이상이다. 몇 몇 참여자들은 기금을 모으는 데 너무 많은 시간을 할당해야 하기 때문에 자신들의 창의적 노동이 희석된다고 묘사한다. 어떤 이들은 최소한 보험이나 퇴직금 계획 같은 안전망을 지녔거나 혹은 아예 없이 사는 불안정한 상태의 예술가-전문가에 관해 이야기한다. 지금은 공동체 문화개발 전문가들에게 특히 위태로운 때이다. 그들은 자신의 급여와 운영 경비로 비영리기관들(이 영역에 '나이가 많은' 몇몇 기관들이 포함된다)을 지원한다. 몇몇은 회사 규모와 행정 직원의 축소를 설명하면서, 그것 때문에 예술가들과 행정가들이 점차 지나치게 확대되었다고 말한다. 또 다른 몇몇은 제공 프로그램의 축소를 설명한다.[7]

양심적인 기금제공자들은 인맥을 통한 보조금 지급이 줄어들기를 바라며, 자선을 결정하는 선택을 할 때 보조금 지급 실무자들의 사적인 관계와 성향이 결정에 영향을 미치는 것을 막기도 한다. 그럼에도 익숙함은 안심을 낳는다. 엘리트 예술기관들과 예술기금 제공자들 사이에 회전문이 있고, 그 문을 통해 사람들이 조직을 만들고 보여주는 직업에서 자선 부문으로 이동한다(그리고 되돌아간다). 이로써 접근은 용이해지고 사회의 공존 가능성이 생긴다.

이와 대조적으로, 많은 공동체 문화개발 전문가들은 문화-자선 복합체의 관습이 아닌, 그들이 자란 공동체의 매너와 풍습에 의해 특정 지역이나 단체에 지속적으로 헌신한다. 그래서 한 직장에 오래 근무한다. 많은 공동체 문화개발 단체들은 구조와 경영 방식의 측면에서 표준적인 회사 규범으로부터 벗어난다. 그들은 노동자들이 경영하고, 집단적으로 결정을 내리고, 여러 권위 있는 예술 단체들이 하듯이 기부자들이나 사회적 연줄을 강조하는 것 대신에 공동체 대표자들을 모이게 하고, 주류에서 '최고의 실천'으로 인식되는 것을 채택하기보다는 스스로 고안한 색다른 경영 시스템을 사용한다.

기금제공자들 스스로의 문화적 편견들과 맹점들은 공동체예술가들을 위해서 지속적으로 기금을 지원하는 것이 타당하다고 말하는(이렇게 하는 것이 좋은 실적을 내며, 예술가들을 끊임없는 생존의 두려움으로부터 벗어나게 할 수 있을 것이다) 선한 결과를 오히려 빛바래게 하는 경우가 빈번하다. 만일 안정성과 신뢰성을 나타내는 기표들에 대한 기금제공자들의 지각이 그 단체의 자기표현으로부터 누락되어 있다면, 문화적 차이는 기금 섭외 문

7 Burnham et al., *The CAN Report, The State of the Field of Community Cultural Development*, p. 19.

제들 가운데 하나로 덧붙여질 수 있다.

공공 문화정책을 논하면서 언급했듯이, 전반적인 운영 지원은 분야 전체에 걸쳐 꼭 필요한 것으로서 홍보되어야 한다. 다른 종류의 예술 관련 조직들보다도 훨씬 공동체 문화개발 단체들은 신뢰할 수 있고 현재 진행 중인 지원을 필요로 한다. 당장 생존이 위험에 처해 있지 않다는 것을 아는 것만으로도 그들은 열린 결말의 방식으로 공동체와 협업할 수 있기 때문에 각 프로젝트의 타임라인이나 결과를 유기적으로 생산할 수 있다. 또한 지속적인 운영 지원은 검열과 정치적 공격에 대한 공동체예술가들의 취약함을 줄일 수 있다. 즉, 잠재적인 가혹한 순환을 깨트리면 그 단체는 최종 프로젝트만큼 안전하게 존재할 수 있다.

그런데 기금제공자들이 공동체예술가들에 대해 느끼는 불편함(이 때문에 돈을 덜 내놓게 된다)을 표현하는 주된 방식은 시간에 제한을 두는 프로젝트에 돈을 제공하는 것으로 바뀌었다. 이 과정은 프로젝트들의 피상적인 장식으로서 주목받고, 작품의 강점을 잘 안 보이게 하는 포장, 기금 조달, 재포장의 영원한 순환을 불가피하게 만든다. 이에 대해 한 전문가는 이렇게 말한다.

기금 지원 시스템의 결점 가운데 하나는 새로운 프로젝트에 대한 중독이다. 즉, 현재 진행 중인 것들을 지원하지 않는다는 것이다. 내 직감에 따르면, 기금제공자들 사이에 공동체 기반 조직들의 경영 능력을 확신하지 못하는 위기감이 존재한다. 기금제공자들은 자기들이 지원하고 있는 큰 기관들에서 보는 기부, 현금, 안정성 등을 못 본다. 그들은 자기를 닮은 그런 큰 기관들과 일하는 것이 더 편하다. 그들은 그런 단체들이 매우 잘 운영되고 있고 그래서 지원을 받아야 마땅하다는 사실을 인식할 필요가 있다. 공동체 기반 단체들은 회계에도 관심을 가지고 있어서, 그들의 위원회 구성은 다르며 기금 조

성을 대하는 관계도 다르다. 물론 그 일은 단지 위원회의 일만이 아니다. 이제 우리는 기금제공자들에게 규모가 작은 조직에서 안정성과 좋은 실천이라는 게 무엇인지 교육할 필요가 있다.

프로젝트 보조금은 노동집약적일 뿐만 아니라, 아이러니하게도 이 영역에 대해 기금제공자들이 가지는 자신감을 흔들기도 한다. 프로젝트 보조금 가이드라인은 제안된 프로젝트가 그 프로젝트를 존재하도록 한 문제점과 니즈를 성공적으로 해결하고, 보통은 정해진 시간 범위(주로 1년) 안에서 해내야 하고, 예상 가능한 측정 결과에 근거해야 함을 요구함으로써, 다소 과장된 주장들을 이따금 권한다. 그 결과, 기금 지원을 받는 프로젝트에 대한 많은 최종 보고들이 애초에 그 기금을 받아내는 데 사용한 프로젝트의 제안과 멀어지고, 그 만큼 현실로부터도 동떨어진다. 사실대로 보고서를 작성하는 것은 당연한 선택이지만, 모두가 정직하게 하지 않는 이상 솔직한 것이 오히려 약점이 되기도 한다. 즉, 작품이 필연적으로 불가능한 목표를 이루지 못했을 때, '부실한 계획'(그보다는 오히려 현실성 없는 가이드라인이 문제이다) 운운하며 좋지 않은 결과를 낸다.

전반적인 운영 지원 없이 어떤 프로젝트에 기금을 지원하는 것은 다른 목표와 평가 기준을 가진 여러 가지 유형과 자원을 모아 붙인, 일종의 '패치워크 기금'이다. 기금 조달은 불규칙한 시간과 창의적인 에너지를 차지한다.

이 영역은 자체의 독특한 경제학을 널리 알릴 필요가 있다. 예를 들어, 미국의 주류예술 조직들에서는 근로소득이 수입의 중심이다. '예술을 위한 미국인들'(www.artusa.org)에 따르면 2004년 비영리예술 분야의 전체 수입에서 근로소득이 차지하는 비중은 50%, 개인 기부금이나 지원금을 합하면 35.5%, 재단 기금은 5%, 정부 보조금(연방, 주, 지역을 다 합해서)은

7%에 머물렀다. 정부 보조금 카테고리에서 가장 중요한 원천은 심지어 더 낮아지고 있다. 예를 들어, 주가 제공하는 자금은 2001~2004년 사이에 1/3 이상 줄어들었다.

하지만 공동체 문화개발은 다르다. (이 책 제5장에서 다루었던) CETA 같은 공적기금 지원 프로그램이 활성화되었을 때, 공동체예술가들이 사적부의 원천으로부터 느꼈던 거리감은 메워졌다. 중요한 점은 이와 관련 있는 사회적·예술적 목표를 가진 사립 재단들이 몇몇 공동체예술가들에게 7%보다 많은 지원금을 제공했다는 사실이다. 몇 가지 예외(주로 투어를 하는 공연예술 단체들)를 빼고, 공동체 문화개발에 개입하는 단체들에서 근로소득은 단체를 유지하기 위한 주요한 자금 원천이 아니다. 그것은 노동의 본성에 본질적인 것이다. 시장 지향적인 예술작품들은 이와 다른 방향으로 향한다. 구매자들에게 가장 매력적인 사물과 서비스를 제공하는 데 초점을 맞추어야 한다. 시장성 있는 제품들을 만들어내야만 한다는 점은 공동체 문화개발의 과정 지향성, 자발성과 현저한 대조를 이룬다. 가끔은 이해관계들이 우연히 결합한다(예를 들어, 어떤 프로젝트와 공동체가 서로 관계를 맺게 한 활성화의 힘이 라디오, 녹음, 출판물을 통해 자신의 이야기를 더 큰 세상에 전하려는 갈망인 경우 그렇다. 물론 이를 위한 시장은 소박하지만, 분명 존재한다). 하지만 앞서 언급했듯이, 공동체로 하여금 자신만의 문화적 의미를 만들고 문화적 행동을 취하도록 지원하는 노동집약적인 일은 공교육이나 환경 보존 같은, 시장 주도적이지 않은 사회적 공익의 카테고리로 분류된다.

투자의 정도가 니즈에 비해 소박하긴 했지만, 공적기금의 감소는 자금이 고갈된 분야에서 민간 재단들을 주요한 지원의 원천으로 각광받게 했다. 2005년의 국가예술기금 예산 1억 2100만 달러는 1992년 최고점을 찍었던 1억 7600만 달러에서 40%가 줄어든 것이다(인플레이션을 생각하면 훨

썬 더 줄어든 것이다). 그에 비해, 영국예술위원회는 회계연도 2005년에 7억 1500만 달러에 상당하는 예산을 잡았다. 영국의 인구가 미국의 1/5인 점을 감안한다면 이 액수의 격차는 엄청나다. 실제로 미국의 1인당 국가 예술지원기금은 영국의 3%가 채 안 된다. 미국 회계연도 2005년의 예술기관 지원 예산 총 2억 9400만 달러를 상당한 액수의 지역기금과 유럽연합기금을 동반하는 영국의 국가예술복권기금 총액(10년이 조금 넘은 이 예술복권기금의 총액은 개시 이후 지금까지 27억 달러이다)과 비교하면 그 차이는 더욱 커질 뿐이다.

지원금 입안자들의 계획은 해당 영역의 실제 환경과 열망에 기반을 두어야 한다. 몇몇 눈에 띄는 전국 단위의 재단들은 시간에 제한을 둔 계획들로 지원 사업을 벌였다. 전문가들의 마음속에는 대부분 이 영역에 대한 체계적인 조사보다 기금제공자 단체의 내부 문화나 우선순위에 따라 결정된 특정한 접근법이 자리 잡고 있다. 수혜자들은 기금을 제공받는 대가로서, 보조금 프로그램을 운영하는 재단의 가설 테스트 회의에 참석하고 지정된 기술 지원을 받으며 지정된 평가 활동에 참여한다.

예를 들어, 공동체예술가들의 활동을 하나의 독립된 분야가 아닌 '예술' 그 자체의 연장선으로 정의함으로써, 어떤 사람들은 '관객 개발'에 초점을 맞추고 기존의 인종과 계급 간 장벽을 넘어 비영리예술의 참여를 어떻게 넓혀 나갈 것인가에 대한 답을 내놓기를 희망하며 공동체예술가들을 돕고 있다. 릴라 월러스-리더스 다이제스트 기금이 이런 유형에 속한다. 즉, 예술기금 제공의 목표는 "더 많은 사람들, 특히 달리 예술을 겪을 일이 없는 어른들과 아이들에게 예술의 혜택과 즐거움을 가져다주기 위한 효율적이고 혁신적인 아이디어와 실천을 지원하기 위해서"이다. 해를 거치며 꽤 상당한 액수의 지원금이 참여 증진을 도모하는 공동체 문화개발 단체들에게 지급되었지만, 최근 기금의 원천들은 주류기관들과 공공기관들에게로 향

하고 있다.

다른 재단들은 상호 문화, 다문화 프로젝트에 대한 관심의 표현으로서 공동체예술가들을 지원해왔다. 1995년 공동체 문화개발과 문제 해결에 초점을 두는 '공동체 변형을 위한 파트너십 선언'(약칭 PACT) 프로그램이 생기기 전에는, 그런 지원이 공동체 문화개발 전문가들에 대한 록펠러 재단의 주요 이유였다. 록펠러 재단의 멀티-아트 프로덕션 펀드는 문화적 표현의 다양성에 높은 가치를 두어 실행력을 중시하는 몇몇 공동체 문화개발 프로젝트들을 지원했다. PACT도 공동체 문화개발 영역의 단체들로부터 높은 평가를 받았지만(이 책의 처음 판도 출판되기 2년 전에 그 프로그램에 대한 평가로서 시작되었다), 지금 이 글을 쓰고 있는 시점에서, 서비스 단체들에 대한 소수 보조금을 제외하고는 2002년부터 사실상 프로그램이 중단된 상태이다.

또 다른 재단들은 프로젝트 기간에 제한을 두는 유형의 지원과 관련이 있다. 예를 들어, 1999년에 '예술을 위한 미국인들'('시민들의 대화 프로젝트'에 참여한 32개 예술 단체들에게 보조금과 기술을 지원했다)과 협업한 4년짜리 작업 '민주주의 활성화 계획'(약칭 ADI)에 투자하기 전까지, 1990년대 포드 재단은 주로 개인에 투자했다. 한때 포드 재단은 공연예술가 안나 디비에르 스미스(포드 재단의 전 레지던시 예술가)가 하버드대학에서 3년간 진행했던 '예술과 시민의 대화 연구소 프로젝트'의 비용을 부담하는 데 동의해 그녀를 후원한 적이 있다. 다른 많은 재단에서와 같이, 포드 재단에서도 프로그램 담당자들이 교체되면서 계획들이 바뀌었다. 이 글을 쓰는 현재, ADI는 더 이상 보조금을 제공하지 않는다(하지만 2005년, '예술을 위한 미국인들'이 '모범 프로그램'을 통해 과거 ADI의 수혜자들 수십 명에게 상당한 양의 새로운 보조금을 지급했다). 한편 포드 재단은 개인 예술가들을 지원하기 위해 '창의성에 투자하기 위한 레버리징 프로그램'으로 비슷한 양의 자원을 옮

졌다.

이 영역의 활동가들은 이런 모습에서 많은 불평거리를 발견한다. 그중 하나는 기금제공자들이 공동체에 더욱 깊게 참여하고 헌신한 단체들보다 오히려 유명 예술가들과 주류 조직에 매혹된다는 점이다. 오랫동안 공동체예술가로서 활동해온 예술가는 다음과 같이 말했다.

나의 불만 가운데 하나는 자신이 어떤 일을 창안해냈다고 생각하는 사람들을 바라보는 것이다. 포드가 모든 돈이 하버드로 가는 것처럼, 그런 게 가능할지 보자. "이 일을 수년간 해온 사람들이 있다"고 모두가 말하는 데도, 그런 사람들은 자신들이 새로운 원형을 만들어가고 있다고 생각한다.

끊이지 않는 불평은 활용 가능한 자원들과 관련된 여러 가지 요구이다. 모든 지원금 프로그램들이 신청자 수에 대한 정보를 제공하지는 않지만, 그런 정보를 제공하는 프로그램들을 보면 지원자 10명 가운데 1명이 기금 수혜를 받는다고 했을 때 수혜 비율은 높지 않다. 주로 지원자들과 수혜자들의 비율은 이보다 2배 혹은 그 이상이다. 활용 가능한 자원이 부족하다는 점을 생각했을 때, 기금제공자들이 직면한 주된 문제는 정말 가치 있는 수많은 제안들을 기각할 만한 이유를 찾아내는 것이라고 할 수 있다. 불행히도 이런 기금 지원 상황의 권력적 불균형을 고려했을 때 지원자들 또한 그들의 심사 결과를 받아들이길 바라고, 받아들이지 않았을 때는 스포츠맨십에 어긋나는 행위로서 감점 요인을 받을 위험을 감수해야 한다.

전국 단위의 기금 지원처 가운데 한 곳인 나단 커밍스 재단은 사회정의를 진전시키는 예술 활동에 헌신하는 유명 단체이다. 공동체 문화개발에 전념하는 국가적 기금 지원처가 적기 때문에 지원금을 찾는 많은 사람들은 목표와 접근이 다양한 지역 재단들과 공공기관들로 관심을 돌린다. 하

지만 늘 그렇듯이, 자신 있게 예측할 수 있는 사실은 상황이 바뀔 가능성이 높다는 것뿐이다.

물질적 지원을 위한 몇 가지 제안

기금제공자들과 정책 입안자들은 현장의 조언을 자주 무시하지만, 그래도 희망은 샘솟는다. 나는 이 영역에 대한 오랜 관찰과 전문가들·참여자들의 무한한 대화를 기반으로 공동체 문화개발 지원을 어떻게 바꿀지 몇 가지 아이디어를 제안하겠다.

첫째, 앞선 언급했던 공적기금 지원의 집중에 광범위한 저항이 있음에도 불구하고, 공동체 문화개발 지원자들은 전망 있는 새로운 관념들을 생성하고 탐구함으로써 그러한 주제에 대한 대화를 시작할 수 있다. 이미 시행되고 있는 일부 기금 지원 방식은 더 널리 잠재적으로 응용될 수 있다. 예를 들어, 지역예술을 포함한 투어리즘의 발전을 위해 시 정부가 여행객들에게 부과하는 호텔과 모텔의 침대세가 있다. 샌프란시스코의 호텔세금 기금인 '예술지원금'은 매년 국가예술기금과 캘리포니아예술위원회기금을 합친 것보다 많은 금액을 지역예술 단체들에게 지급하는 것을 자랑스럽게 여긴다. 일시적인 수익이 상당히 발생하는 주 정부나 시 정부 자치단체는 이런 방법을 따를 수 있다. 혹은 시작된 후 첫 10년간 예술 분야에 20억 파운드를 지원한 영국의 국가예술복권기금을 생각해보자. 만일 영국 인구가 미국의 인구만큼이라면 현재 국가예술기금 예산의 175배인 220억 달러를 모을 수 있을 것이다.

이런 기금들이 공동체 문화개발 자체에 투자되는 것은 아님을 염두에 두자. 공동체예술가들은 아무것도 없는 것보다는 낫다고 하지만, 지원금이 너무 적다고 불평한다. 총 금액을 늘린다고 해서 그것을 나누는 방법의

편견이나 맹점을 고치는 데 반드시 도움이 되는 것은 아니다.

가장 흥미진진한 아이디어들은 비상업적인 창의성을 지원하기 위해 상업문화에 세금을 부과하는 것이다. 예를 들어, 광고 수익에 부과하는 적은 세금이 있다. 방송 미디어와 대형 광고판에 1센트씩만 세금을 매겨도 최소한 15억 달러, 즉 현재 국가예술기금 예산의 12배를 모을 수 있다. 독립영화 제작을 지원하기 위해서 영화 티켓에, 혹은 비영리 라이브 뮤지컬 프로젝트를 위해서 비어 있는 녹음실에 세금을 부과하면 상당한 수익이 생길 것이다. 작지만 다양한 창의적 문화들을 돕기 위해 더욱 큰 상업문화의 수익에 과세한다는 생각은, 승용차들로부터 자동차세를 걷어 대중교통을 지원하는 개념과 흡사하다. 자기가 만든 수익을 고스란히 보유하려는 영리 산업의 바람을 압박하는 것, 대중이 문화개발에 관심을 가지고 있다는 생각이 공공정책의 중심이다. 그렇다면 무엇이 우리의 길을 막고 있는가? 상업적 문화산업의 힘, 그것의 동료 로비스트들과 그들의 기부 캠페인은 이런 새로운 세금들을 막고 있다. 로비스트들이 캠페인 재정 개선을 통해 자신들의 재력을 권력으로 이용해 문제를 해결하는 것은, 다른 사회적 이슈들에서처럼 도움이 될 것이다. 마찬가지로 그런 상업적 문화산업에 대적할 수 있을 만한 인기 있는 선거구를 동원하는 것도 도움이 될 것이다.

민간 지원으로 넘어가 보자. 여기에서는 보조금 입안자들이 다양한 개선을 이룰 수 있다. 그들은 프로젝트 지원만 강조할 것이 아니라, 다년간 보조금을 제공하고 전반적인 운영을 지원해야 한다. 앞서 언급한 단기 계획들은 기간 도중에 2~3년짜리 지원금을 제안했다. 경험으로부터의 배움이 있었다는 좋은 신호이다. 적절한 기반 시설, 이론적·실질적으로 중요한 뼈대, 유용한 훈련 프로그램, 진정한 투명성을 개발하는 데 성공한 모든 비영리 사업 분야는 여러 해에 걸쳐 신뢰할 만한 기금을 제공한 공공기금 제공자들과 민간기금 제공자들에 의해 성장했다. 프로젝트 지원금은

다채로운 지원 구조의 일환으로서 특별 목적을 달성하기 위해 필요할 수도 있다. 하지만 몇십 년간 목표점에 도달할 돈을 얻지 못하는 이 '떠오르는' 분야를 개발하기 위해서는 더 장기간의 기금 계획이 필요하다.

트레이드마크가 될 만큼 눈에 띄는 계획을 좋아하는 미국의 기금제공자들 취향에 맞지 않을 수도 있겠지만, 공동체 문화개발 경험이 있는 지원금 입안자들은 자신의 지식을 자선가 동료들과 공유해야 한다. 지난 10년간 가장 큰 규모의 예술기금 제공자들 사이에 몇몇 협업이 있었다. 이들 대부분은 최근 사라진 예술정책 싱크탱크('예술과 문화를 위한 센터')처럼 지속가능하지 않은 기금 기반 계획들을 지원해왔다. 하지만 일부는 공동체 문화개발 영역에 기여할 수 있는 발전적인 파트너십의 징조이기도 했다.

그들이 좀처럼 하지 않는 것은 이 영역으로 새로운 자원들을 끌어들이는 것이다. 자원 청원자들의 간청보다 동료의 재촉에 주의를 기울이는 것은 흔한 일이다. 자선 공동체의 입장에서 공동체 문화개발 사업을 정당화하려면 무엇을 해야 할까? 이 질문에 대한 답은 우리에게 동조하는 기금제공자들이 어떤 학습 곡선을 통해 여기까지 왔는지 조사해서 그 결과를 동료들과 나누는 것이다.

연구자들은 공동체 문화개발 영역의 독특한 경제적 현실에 초점을 두고 이 영역에 맞지 않는 대다수를 막기 위해 탄탄한 정보 기반을 구축해야 한다. 당연히 공동체예술가들은 연구되기보다는 지원받고 싶어 한다. 많은 연구들이 행해지고 있지만, 이들 가운데 대부분은 공동체 문화개발의 내용이 기존 예술 학제의 틈새에 있기 때문에 이를 누락시키거나 얼버무리고 넘어간다. '비영리예술'이라는 카테고리는 아주 크고 권위 있는 예술기관들의 지배에 의해 왜곡되어서 공동체 문화개발 영역에 비영리예술 부문에 대한 연구를 응용하는 것은 별로 쓸모가 없다. 다음과 같은 몇 가지 접근법들이 도움이 될 것이다.

- 보조금 입안자들은 지원하려는 예술 관련 연구가 공동체 문화개발 실천을 감안한다는 점을 반드시 보증해야 한다. 이런 연구를 구상하는 자들은 흔히 '비영리예술'이 하나의 유용한 다목적 카테고리라고 설정한다. 연구자들은 공동체예술가들과의 경험이 적기 때문에 자신들이 무엇을 놓치고 있는지 알지 못한다. 이런 연구에 대한 지원금은 좀 더 비영리예술 부문에 가까운 것을 다루는가에 근거를 둘 필요가 있을 것 같다. 그것은 부문 내의 유용한 차이들을 탐구한다. 혹은 본래 그런 의도 없이 구상된 연구에 공동체 문화개발 영역을 다루게 할 목적으로 보충기금을 제공한다.

- 보조금 입안자들은 또한 공동체 문화개발의 역사, 이론, 실천에 대한 새로운 맞춤 기록과 연구를 지원해야 한다. 이 영역을 몇십 년간 경험하고 전문가들과 수없이 대화를 나누어본 나는 이 영역의 환경과 필요 요소들에 관한 믿을 만한 결론에 다다랐다고 생각한다. 하지만 대부분의 사람들은 내가 볼 수 있었던 활동과 경험 범위를 접할 기회가 없다. 공동체예술가들의 노동 정당화는 문화적 활동의 다른 요소들이 연구되는 것처럼, 공동체예술가들이 자신의 노동을 기록할 수 있도록 적절히 지원하는 것에서부터 시작해 연구 필요가 있는 자원에 관심을 투자하는 것까지 이른다.

- 보조금 입안자들은 지원 프로그램의 형태와 방향을 규정하기 위해 관련 영역 구성원들과 진실된 대화를 나누고 사려 깊은 연구를 할 수 있도록 해야 한다. 재단이나 공공기관 스태프들은 자주 보조금 수혜자들과 상담을 하는데, 솔직한 답변을 정치적이라고 한계짓기 때문에 미래에도 계속 보조금을 받고자 하는 욕망은 그런 만남들을 왜곡한다. 기금 지원 기관들의 내부 훈련과 대화 프로그램들은 스태프들에게 도움이 될 것이다. 즉, 프레젠테이션은 기관 특유의 우선순위와 초점에 맞추어진다. 예를 들어 세계의 특정

지역들 혹은 공동체 개발이라는 특수한 프레임 내에서의 공동체 문화개발을 강조한다.

이상의 건의 사항들은 자원 제공자들의 선의에 좌우된다. 공동체 문화개발 전문가들은 전략적으로 그들이 원하는 방향으로 압박을 넣어 자원을 끌어낼 수 있다. 공동체예술가들이 기금제공자들로 하여금 그러한 프로젝트 기금 중독을 고치도록 함께 도울 방법(예를 들어 사례연구, 보조금 입안자들과의 미팅에서 하는 프레젠테이션, 보조금 입안자들과의 특별 회의 시간 등)은 없을까? 기금제공자들을 참신하고 '매혹적인' 프로젝트들로부터 멀어지도록 하고, 좀 더 현실적이고 신뢰할 만한 지원으로 향하게 할 수 있는 방법은 없을까? 공동체예술가들은 어떻게 해야 연구를 개념화하고 실행하는 방법에서 간과되는 것을 기금제공자들에게 인지시킬 수 있을까?

배은망덕한 일이 생길 것이라는 예측 가능한 경고도 있다. 그런 점에서 아마도 가장 확실히 자리를 잡고 기금 지원도 잘 받고 있는 단체들의 연대는 연합 전선을 이루어 자신들을 반발로부터 보호해주는 비판적이고 제안적인 메시지들을 주장할 것이다. 혹은 이런 과업은 나처럼 보조금 지원에 의존하지 않는 평론가들과 중재인들이 해야 할지도 모르겠다.

내적 기반과 교류

과거에는 국가기관들이 공통의 언어와 이론을 개발하고, 경험을 공유하고, 집단의 목표를 추구하기 위해 공동체 문화개발 전문가들을 모았다. 이에 대해 어느 경험 많은 공동체예술가는 이렇게 지적한다.

장애물과 해결책에 관해 소통할 기회, 상호 학습의 기회는 매우 중요하다. 얼터네이트 루츠의 초창기에, 사람들은 고립된 상태에서 일했다. 그것은 현재 국가기관들의 상태와 비슷하다. 공동체 문화개발은 특정한 방법, 접근, 가치를 의미하기 때문에 훈련이 필요하다. 이는 트렌드처럼 인식되거나 혹은 기금제공자들 사이에서 핫이슈처럼 보인다. 사람들은 그런 이슈들이 무엇인지에 대한 개념도 없이 유행을 따른다. 나는 지난 20년간 계속 지원을 해온 사람들만 지원 업무를 해야 한다고 제한을 두는 것은 아니지만, 그래도 기금 제공에 표준 감각이 있으면 좋겠다.

이 책을 쓰기 위해 미국의 베테랑 전문가들과 했던 인터뷰에서 가장 많이 언급된 조직은 '문화 민주주의 연대'[약칭 ACD, 구(舊) 이웃예술프로그램 전국조직위원회]이다. ACD는 늘 생존을 위해 투쟁해왔고 더 이상 국가 조직으로서 활동하지 않는다. 이 조직을 언급한 대부분의 연설가들은 1980년대에 자신이 ACD에 참여했음을 언급한다.

나는 ACD의 임원으로 일하며 많은 것을 배웠다. 네트워킹, 아이디어, 기금 지원 제안 등을 다루는 회의에서 활기를 느꼈다. 직원들은 세계 곳곳 출신이었다.

다른 인터뷰 대상자들은 (몇 단락 전에 인용했던 사람들처럼) 지금까지 공연예술 전문가들, 특히 미국 남부 출신 예술가들을 위해 유사한 공통 배경을 지속적으로 제공해온 얼터네이트 루츠에 대해 이야기했다. 1994년 1월 노스캐롤라이나 더램에서 열린 얼터네이트 루츠의 〈공동체예술의 부활〉은 미국 전역에서 주요 이론가들과 전문가들을 모아, 그런 모임들의 가능성과 가치를 보여주었다. 1998년 10월, 록펠러 재단의 PACT 보조금 수혜

자 회의도 여러 전문가들에 의해 언급되었다. 해마다 공동체예술가들을 포함해 회원들을 소집함으로써 예술가들과 조직들 간의 파트너십 역할을 하는 '국가공연네트워크'도 한두 명이 언급했다. ADI 또한 4년 넘게 기금 수혜자들을 계속 모이게 했다. 전문가들과 이론가들의 핵심 그룹은 2004년에 '공동체예술 네트워크'(약칭 CAN, www.communityarts.net)를 위해 모임을 가졌다.

CAN의 모임 보고서는 참여자들이 "(적어도 지금은) 새로운 전문 조직을 만드는 것을 원하지 않는다"고 명시한다. 이런 단체가 제공할 수 있는 것의 진가를 그들이 인식하고 있더라도, 그룹을 조직할 에너지와 자원이 없기 때문에 이 같은 말이 나온 것이라고 확신한다. 하지만 이 영역에서는 전문가와 이론가가 서로 얼굴을 맞대는 회의가 더욱 필요하다. 대화 방법은 다양하다(갈수록 더 많은 방법들이 생겨난다). 공식 교류와 논의를 위한 시간뿐만 아니라, 우리가 네트워킹이라고 부르는 강력한 비공식 연결을 가능케 하는 면 대 면(face to face) 모임들의 시너지를 대체할 만한 것은 없다.

전문가들은 틀림없이 가능한 모든 네트워크를 지속적으로 이용함으로써 직접 커뮤니케이션하는 더 큰 틀의 회의와 이벤트를 모아 공동체 문화개발 전문가들의 협력을 이끌어낼 것이다. 이는 현명한 일처럼 보이지만, 지속가능한 대화를 하는 데 필요한 시간과 공간을 확보하는 방법에는 제한이 있다. 공공 의식을 넓히는 데에는 다른 조직들의 의제에 묻어가는 전략이 이 영역의 내적 대화와 개발을 진전시키는 것보다 더욱 효과적인 것처럼 보인다.

하나의 대안은 예술 영역 안팎의 기존 조직들과 네트워크를 연합해 (이전 장에서 이야기했던) '혼성성'을 기반으로 삼는 것이다. 그러면 동일한 계획들이 공동체 문화개발 영역을 군건하게 하고 그 범위를 확대할 수 있을 것이다. 이에 대해 어느 노련한 활동가는 다음과 같이 제안한다.

나는 많은 신규 사업들을 보아왔다. 그것들은 주로 사회복지, 조직, 노동 등 사회적 행동주의의 여러 분야들로서 존재하는 경향이 있고, 동시에 예술을 사용한다. 전국조직가연합 같은 곳에는 스스로를 예술 조직이나 예술가로 보지 않는 사람들이 많다. 그렇지만 그들은 예술적인 노동을 한다. 우리는 이러한 노동이 일어나고 있는 곳에 대한 개념들을 넓힐 필요가 있다. 최대한 넓은 의미에서 공동체 활성화에 종사하는 사람들과 더 강한 연결 고리를 형성해야 한다. 공동체예술 관념이 더 거대한 사회 콘텍스트가 아닌 예술계에만 머물러 있다는 것도 문제이다. 그리고 공동체예술은 아직 예술 조직의 가장자리에 있고, 예술 조직들 또한 더 넓은 사회 속에서 가장자리에 있다. 예술 단체들에 대한 계속적인 지원뿐만 아니라 [공동체 개발 조직들이] 이 노동을 하도록 격려하자. 시간이 지나면, 이것은 그들의 노동 방법에 포함될 것이다. 그렇지 않으면 계속 게토 속의 게토로 남을 것이다. 우리는 비예술 분야 조직들에서 일일, 월간, 연간 계획에 공동체예술이 포함될 때까지 이러한 노동에 대한 개념과 규모를 넓힐 필요가 있다. 지금 그들 조직은 예술 공동체의 초대에 응답만 하는 정도이다. 그게 아닌 경우에는 아예 나타나지도 않는다.

충분한 인적 교류를 위해서 회의는 필수적이다. 하지만 진짜 대화가 목적이라면, 회의는 규모의 제한을 수반해야 한다. 어떠한 면 대 면(face to face) 회의도 전체 영역을 받쳐줄 수 없다. 인쇄물 및 온라인 대화를 통해 가능한 한 넓은 대화를 유지할 필요가 있다. 잡지, 웹사이트, 그 밖의 관념과 경험을 공유하고 의논할 수 있는 방법들도 필요하다.

수년간 ≪하이 퍼포먼스≫는 미국의 공동체예술 영역에서 주요한 출판물로 기능하고 있다. 흥미롭게도 이 잡지는 1978년에 공연예술을 다루고자 하는 목적으로 시작되었다. 잡지 창립자들의 관심사와 예술가들의 초

점이 바뀌기 시작하면서 1980년대에 공동체예술가들과 그들의 사업을 위한 하나의 기관으로 재탄생했다. 이 잡지는 그 영향력이 관계자들 사이에서 정점을 찍던 1997년, 재정난으로 폐간되었다. 이 잡지의 모체인 '공적 관심의 예술'(약칭 API, www.apionline.org)은 연극과 공동체 연구를 위해 만들어진 버지니아 폴리테크닉 주립대학교 소속의 극예술 컨소시엄 부서와 팀을 이루어 온라인 예술 공동체 뉴스레터 《API뉴스》를 만들어냈다.

지난 6년간 API의 주 프로젝트 CAN은 《API뉴스》 너머로까지 확장되어 공동체 문화개발 영역에서 가장 중요한 단일 자원으로 자리 잡았다. CAN의 웹사이트에서 다루는 관심사는 공동체예술 개발 자체를 넘어 공공예술과 그 밖의 사회의식적 예술 프로젝트들을 포함하지만, 공동체 문화개발 정보의 원천으로서 가장 필수적이다. 이 영역의 가치 있는 거의 모든 프로젝트들과 마찬가지로, 기금제공자들의 의도와 함께 흥하고 망하기를 거듭한다. 우선순위로 지원받는 것이 마땅하다.

CAN은 영원히 공세에 시달리는 영역임에도 불구하고 예술가들이 자신이 좋아하는 프로젝트에 집중할 수 있게 하는 매력이 있고, 이 프로젝트의 장점과 성공을 강조한다. 그리고 이 영역의 참여적 가치와 다양한 미학에 맞추어진 꼭 필요한 비판에 대한 수요를 어느 정도 채워주었다. CAN이 학생들과 더 많은 대중들을 위한 출입구 역할을 한다는 점에서, 웹사이트를 통해 이 영역의 빛나는 사례들을 소개해 독자들이 더욱 조사할 수 있게 도운 것은 합리적이다. 그런데 도대체 전문가들이 자신의 사업을 개선하는 데에는 어떤 종류의 비판이 필요한가?

이 영역에 진짜로 도움이 되는 건설적이고 실질적인 비판은 어떤 가치, 과정, 목표 등으로 이루어져야 하는가? 이 질문에 대한 탐구는 예술가의 의도에 대한 존중을 강조하고, 공연예술가들 사이에서 널리 쓰이고 있는 리즈 러먼의 '비판적 반응 프로세스'로부터 시작되어야 한다.[8] 하지만 이

프로세스 너머에는 공유된 개별 기준, 여러 문화와 의도가 제시되는 미학적 판단, 공동체 문화개발 프로세스뿐만 아니라, 이것들에 이어 모든 생산물에 적합한 규준 등을 고안하는 것의 어려움을 묻는 필수 질문들이 존재한다. 문필가이면서 무용가이기도 한 릴리 카라치는 세계의 특정 문화권 무용수들을 위한 비평적 논의에서 다음과 같이 말했다.

만일 그들의 노동이 예술적 생산물로만 보인다면, 논의는 여타 예술비평적 대화와 비슷할 것이다. 춤의 의도는 무엇인가? 안무는 어떻게 작용하는가? 민족 전통 춤 예술가들의 노동은 춤이 존재하는 공동체나 예술가들로 하여금 고향을 떠나게 한 정치적 현실, 예술 형식에 영향을 미치는 인종이나 민족 이슈, 예술가들에게 닥치는 비자 문제, 역사적 형식을 물려받은 것에 대한 책임감, 멸종 위기에 있는 예술 형식을 지속시키려는 다급함, 춤에 포함된 종교적·정신적 의무 같은 요소들과 분리될 수 없다. 그 밖에 전통의 범위를 '새로운' 노동을 창조하는 데로까지 확장하는 개별 예술가의 창의적 의욕도 존재한다.[9]

이 책 제6장에서 '성공의 지표'로 제시되었듯이, 가장 신뢰할 만한 형태의 비판과 평가가 참여 형태라는 점은 여전한 사실이다.

많은 공동체 문화개발 전문가들이 전 지구화의 부정적 영향력에 대항하는 전위대라는 점을 인식한다면, 그들이 나라 간 경계를 뛰어넘어 교류

8 Liz Lerman, *Critical Response Process: A Method for Getting Useful Feedback on anything You Make, from Dance to Dessert* (The Dance Exchange, 2003), p.64(www.dancexchange.org/store.asp).

9 Lily Kharrazi, "Dance That Comes With Family, Village, Court and the Divinities: Eleven Days with the REgional Dance Development Initiative/San Francisco Bay Area," *The New Moon*, Alliance for California Traditional Arts, February 28 2006(www.actaonline.org).

하고 배울 수 있는 기회들 또한 중요하다. 지난 몇십 년을 돌아보며, 나는 여러 복합적 정체성이 늘어나고 있는 현재에 고향에서 자신이 하는 사업을 필연적으로 더욱 발전시킬 수 있는 새로운 기술과 접근법, 다른 문화와 그들의 안건에 대한 이해력을 심화시킬 수 있는 기회의 씨앗으로서 국제적 협업과 교류를 묘사할 수 있다.

오늘날, 공통된 관심사(이 책 제6장에서 다루었던 '피억압자들의 연극'과 '플레이백') 아래 연대하는 전문가들은 매년 혹은 격년으로 국제회의를 가진다. 다민족적 성향의 미네소타 '판게아 세계 극단'처럼 세계 여러 곳의 예술가들을 미국으로 초대해 국제적 협업을 강조하는 단체들도 있다. 2003년 마닐라에서 여성 연극 페스티벌과 컨퍼런스를 기획한 필리핀교육연극협회도 있다. 해외 공공 보조금이 있는 곳이라면 지역 모임은 때때로 유럽과 아프리카의 공동체예술가들을 한데 모이게 할 수도 있다. 하지만 이런 모임들은 고르게 분포되어 있지 않고, 미국 기반의 전문가들이 참여할 기회는 턱없이 부족하다.

내적 기반과 교류를 위한 제안들

기반에는 돈이 들어가기 때문에, 기금 지원은 이 영역을 세우는 데 매우 중요한 것이다. 공동체예술가들의 회의 참여를 지원할 수 있는 방법은 많다. 지역 예술가들이 그들의 활동과 관련 있는 더 큰 규모의 회의에 참석하고 기획하고 프레젠테이션을 하면 소정의 수당을 받게 된다. 지역의 기금제공자들은 공동체 문화개발 전문가 연합체들을 자기 지역에서 열리는 모임들에 초대한다. 전국의 기금제공자들은 자기 재량으로 가장 가망 있는 제안들을 후원하는 데 쓸 수 있는 기금들을 할당할 수 있다.

앞에서 살펴보았듯이 네트워킹, 정보 교류, 대화를 유지하기 위해서는

현재 진행형의 신뢰할 만한 지원이 필요하다. 보조금은 과거에 CAN과 더불어 시작해 출판 같은 분야에 가장 성공적이었던 조직들에 대한 지원으로 시작해야 한다.

지원은 초국가적 교류와 협업을 가능하게 한다. 예를 들어, 시골 지역 발전과 관련 있는 아프리카, 아시아, 아메리카 단체들이 서로 방법론과 경험을 비교함으로써 세계 곳곳의 관계자들에게 있어 유용한 출판물이나 웹사이트를 만들 수 있다. 또는 공동의 문화유산과 이주 주제에 초점을 맞춘 프로젝트를 위해서 두 공동체 문화개발 단체들(예를 들어, "문화적 통로" ㅡ 이주 패턴에 의해 서로 연결된 두 도시 혹은 지역을 묘사하고자 네스토르 가르시아 칸클리니가 사용한 표현 ㅡ 의 관계성에 주목하는 북미와 중미의 단체들)에 공동기금이 지급될 수도 있다.

이 영역의 기반은 충분히 발달하지 않았다. 그래서 전문가들은 실천 자체가 더욱 깊은 대화로 이어질 수 있는 중요한 질문들을 종종 무시할 정도로 생존 걱정에 사로잡혀 있다. 예를 들어, 이 책 제6장에서 나는 양심적인 전문가들이 직면한 윤리적 어려움에 대해 설명한 바 있다. 내가 알기로 미국에서 이런 사안들은 많은 관심을 받지 못한다. 그렇다면 이 영역의 행동 수칙을 정해야 할까? 만일 그렇다면 그 수칙들이 반드시 반영해야 하는 윤리적 약속들은 과연 무엇일까? 이제 이런 대화를 시작할 필요가 있다.

훈련

앞서 언급했듯이, 현재 진행 중인 실천 기반의 훈련은 가장 좋은 접근법이자 긴급한 필요 요소로서 널리 인식되고 있다. 경력이 많은 활동가들 대다수는 관습적인 예술가들로서 훈련받았고 사회운동에도 개입했다. 확실

히 그들은 자신만의 접근법을 만들어낼 수 있게 해준 현장 연수를 중시하고, 자신의 조직들이 새로운 공동체예술가들을 스태프로 영입했을 때 이런 훈련을 반복한다. 하지만 아직 아무도 이와 같은 방법을 써서 정식 자원을 획득하는(조직에 들어온 신입을 교육시켜 공동체예술가로 키워내는) 데까지는 이르지 못했다. 그런데 최근 교육 전선에 새로운 발전들이 보인다. 어느 전문가는 1999년의 이러한 상황을 다음과 같이 특징지었다. 그해는 이 책의 초판이 제작 중이었다.

> 교육이란 실존하는 것이 아니다. …… 우리는 이것을 이해하려고 시도하고 있다. 여전히 아직은 이르다. 예를 들어, 파울로 프레이리가 1960년대에 그렇게 큰 영향력을 발휘했지만, 1998년에서야 최초의 비판적 페다고지 박사과정이 신설되었다. 조용히 열기가 오르고 있는 것만은 분명하다.

상황은 바뀌고 있다. 흥미롭게도 이런 상황은 미국의 대학에서 가장 활발하다. CAN의 웹사이트에는 70개가 넘는 프로그램과 워크숍이 소개되고 있는데, 이 중 절반은 학위로 이어진다. 물론 이들 전부가 공동체 문화개발에 집중하는 것은 아니다. 사실상 대부분은 '공연예술과 사회정의', '공동체예술 중심의 예술 경영'처럼 아주 구체적인 학술 기반에 초점을 맞추고 있다. 이런 것들은 확실히 확산되어가고 있다.

이러한 발전은 양면성을 가지고 있는 것처럼 보인다. 주류기관들에 의해 각광받을 정도로 실천이 진화했음을 인식하는 것은 매우 신나는 일이다. 좋은 프로그램들은 기존 단체들에 가입하거나 자신만의 활동을 시작하려고 하는 훌륭한 학부 졸업생들을 배출할 수 있다. 학술 프로그램의 증가는 필요한 연구로 향하는 아주 좋은 관문이기도 하고, 주류에서의 정당화를 통해 공동체 문화개발의 현장실습 훈련에 더 많은 관심과 자원을 투

자할 수 있을 것이다.

한편 공동체 문화개발 훈련의 가치와 접근법은 영역 자체의 가치와 접근법과 일치해야 한다. 이 실천의 민주적이고 참여적인 가치를 지니는 훈련 프로그램을 개발하는 것은 쉽지 않은 도전이다. 대학기금이나 학계 정치의 소극성은 공동체 문화개발 사업의 저항적 특성을 꺾어 생기 넘치는 즉흥성을 정형화된 기술적 접근법으로 바꾸어버릴 수도 있다. 그리고 이 영역으로 들어올 학술적 관심들이 공동체예술가들보다 오히려 고등교육기관들을 돕는 데 쓰일 것이라는 두려움도 있다. 전문가들이 만장일치로 동의하는 점은, 그날그날 꾸려가는 공동체 노동의 '참호'로부터 멀리 떨어져 있는 학술 프로그램은 결코 성공할 수 없다는 것이다. 이에 관해 어느 베테랑 공동체예술가의 말을 들어보자.

사람들은 변화가 어떻게 일어나는지 비판적으로 분석하는 훈련을 받기 위해 한자리에 모여야 한다. 권력 분석, 다문화적 의사소통, 갈등 해결, 문제 해결, 집단과정 등, 경험에 대한 논의가 더욱 필요하다. 무엇이 바뀌고 있는가? 어떤 조정이 필요한가?……사람들은 대학 체제에서 배출되어 이 일에 대한 표본적인 접근법만 가지고 있다. [이들을 공동체 개발 사업에 투입하는 것은] 예술가들이 이끄는 공동체, 이들과 함께 일하는 조직에 아주 위험하다.

이 책 제6장에서 논의했듯이, 학술 프로그램을 제대로 된 길로 가게 하려면 몇 가지 중요한 약속 사항이 필요하다.

- 공동체에 대한 지식과 실제 경험이 학술적 배경만큼 존중받아야 한다.
- 공동체와 학술기관은 강력한 동업자 정신으로 연결되어야 한다.
- 경험이 많은 공동체예술가들은 학술 프로그램의 커리큘럼 형성과 평가에

도움을 줄 수 있도록 조언하며 개입해야 한다.

- 학생들의 봉사 학습이나 현장 실습은 공동체의 필요에 따라 그 형태가 결정되어야 한다. 학생들을 보조하기 위해 공동체를 이용해서는 안 된다.
- 교수진은 공동체 문화개발 실천에 튼튼한 기반을 두고 있어야 한다.
- 학술기관들은 더 큰 영역의 발전을 지원해야 한다.

기술의 연마, 다른 조직들과의 교류를 통한 새로운 상황의 대면, 한 발 뒤로 물러나 자기 반성과 자기 개발을 할 수 있는 기회 찾기 등, 전문가들을 위한 평생교육에 필요한 전형적인 자기 개발 활동은 아직 대부분의 공동체 문화개발 전문가들에게 한낱 꿈일 뿐이다.

나에게 가장 큰 결핍은 이 사업에 대해 대화하거나 이론화하기는커녕 기록할 만한 수단조차 없다는 것이다. …… 공동체 사람들과 관계를 맺기 위해 노력하는 예술적 실체로서 활동하는 예술가들은 정말이지 많다. 나는 인종, 계급, 지리적 분포, 성차 등 우리가 이야기하는 차이의 수준과 더불어 실천에 기반을 두고 나의 노동에 관한 이론 수준을 끌어올리기 위해 …… 이 모든 것을 만들어낸 컨퍼런스, 출판물, 글의 교류 등에 관심이 있다.

훈련을 위한 제안들

다시 말하지만, 자원은 그 무엇보다 가장 중요하다. 현장 연수 차원에서 이미 업적이 입증된 기존 단체들의 견습직·인턴직기금은 환영받을 것이다. 신청 조직이 개인을 선별해 지원하는 1년짜리 장학금 프로그램을 상상해보자. 대부분의 경우 3만 5000달러면 신입사원 1년 연봉과 부대 비용을 감당할 수 있을 것이다. 매년 이런 장학금을 10명에게만 주어도 이

영역의 현재 훈련 활동을 급격하게 확장할 수 있을 것이다.

많은 전문가들이 관습적인 예술 학제 아래에서 학술적인 훈련을 받기때문에 예술과 미디어 활동, 예술행정 및 연구 등과 관련 있는 분야에 공동체 문화개발 분야를 커리큘럼으로 넣어야 한다. '비영리예술'을 단 하나의 카테고리로 분류하는 개념적 게으름은 학계에까지 퍼져 있다. 공동체 문화개발의 역사, 이론, 실천을 제대로 접하지 못하고 졸업한 학생들은 그들이 예술행정직, 기금제공자, 연구자로서 일하게 되었을 때도 계속해서 그러한 누락을 반복할 것이다.

학술적 관심을 격려하고, 전문가들과 학계 사람들 간의 협업을 유도해 학술 프로그램과 공동체예술가들의 실천을 심화시키는 것도 도움이 될 것이다. 전문가들로 하여금 공부할 시간을 용인하는 장학금은 학계와 전문가들 간의 상호작용을 촉진할 것이다. 이런 학생들은 한 단체의 방법론에 대한 임계 분석을 실행하거나, 어떤 단체의 역사를 기록하기 위해 인터뷰나 기록 정리를 하거나, 관련된 역사적 시기·정치·사회운동 등을 조사하면서 그러한 프로젝트들을 수행할 수 있을 것이다. 어떤 구성이든 간에, 공동체예술가들과 학계 사이의 파트너십은 공동체 문화개발 실천에 정당성을 부여하고 이 영역에서 학술 프로그램의 위상을 높일 것이다.

나는 모범적인 단체들이 상호적 자기 개발을 위해 함께 일할 수 있도록 해주는 직업 개발 프로젝트에 대한 지원도 있었으면 한다. 이에 관한 사례들, 예를 들어 구술사 기반의 공동체 문화개발 프로젝트들이 협력적으로 구축한 일주일 훈련 프로그램은 구술사와 뉴미디어에 연관되는 실제적·윤리적 이슈들을 탐구한다. 또한 청소년들을 위해 공동체 문화개발 프로그램 프로듀서들이 만든 것에는 청년과 성인 전문가가 모두 개입한다. 그밖에 2개의 공동체 비디오 프로젝트들 사이의 교류에는, 몇 달간 각 조직의 필수 기술을 보유한 전문가들이 배치됨으로써 호혜적 훈련을 이룰 수

있다.

훈련 프로그램이 늘어난다는 것은 커리큘럼에 대한 합의가 부족함을 함의한다. 물론 모든 커리큘럼이 같아서는 안 된다. 메릴랜드예술대학교가 최근 개설한 공동체예술 석사과정은 그 대학의 특성화 전공인 시각예술에 초점을 두고, 노스캐롤라이나대학교는 공동체 무용 집중 과정을 통한 무용학사 과정을 제공하고, 캘리포니아예술대학교의 '예술과 공공생활센터'는 공동체 파트너십에 초점을 둔다. 공통의 관념들과 실천들은 예술형식에 무관하게 공동체 문화개발 훈련을 위한 갑옷을 만들어야 하고, 공동체예술가들은 그것들을 구체화하는 데 앞장서야 한다. 행위 연구, 그룹의 역학, 예술적 기술, 공동체 조직화, 기타 분야의 지식에 대해 전문가들이 알아야 하는 것은 무엇인가? 지식의 불균형은 어떤 결과를 가져오는가? 현장 연수는 언제 가장 효율적·비효율적인가? 어떤 분야에서 학술적 훈련이 가장 중요한가? 어떻게 하면 각각을 다른 종류의 배움으로 적절하게 보완할 수 있을까? 이는 앞으로 교수진 혹은 기존 프로그램 고문 사이에서뿐만 아니라, 영역 전체에서 필요한 대화이다.

대중의 인식

이 책의 처음 판에서는 대중의 인식 부분이 다음과 같은 주장으로 시작되었다. "공동체 문화개발 영역을 굳건히 하기 위해 필요한 기초적 도움을 고려했을 때, 가장 근본적인 것은 '정당화'이다. 즉, 그 영역이 수반하는 모든 것과 함께, 하나의 영역으로서 인식되는 것 말이다." 또다시 환경은 그러한 요구를 근본적으로 해결하지 못한 채 바뀌어가고 있다.

그때 이후 지금까지 여러 해 동안, 예술 기반의 공동체 개발에서 몇몇

공동체 문화개발 프로젝트들과 계획들은 대중의 관심을 상당히 많이 받았다. 대중 누구나 다 아는 것은 아니지만, 예술 참여자들과 문화 뉴스 소비자들에게는 훨씬 더 자주 노출되었다. 로스앤젤레스 전역에서 코너스톤 극단은 관련 있는 여러 프로젝트들을 서로 연결하려는 계획을 세웠다. 결국 각각은 거대한 생산으로 이어졌다. 또한 리즈 러먼이 운영하는 댄스 익스체인지의 할렐루야 프로젝트 같은 전국적이고 거대한 규모의 프로젝트는 매스컴의 관심을 끌었고, 휴스턴에서의 연립주택 프로젝트처럼 대중에게 잘 알려진 혼성 프로젝트(엘리트 예술적 요소를 포함한)들을 끌어오고 있었다. 2004년 CAN 모임을 다룬 보고서에서는 이렇게 기술한다.

> 지금 우리의 도전은 이러한 상황적 인식을 이 영역들에 대한 좀 더 전반적인 인식으로 변형하는 것이다. 기업과 정부의 세계에서 이 도전은 더 많은 대중에게 이 노동의 가치를 '파는' 대중 홍보 캠페인으로서 선보이게 되겠지만, 이와 같은 과제는 아마 지금으로서는 공동체 문화개발 영역에 결여되어 있는 헌신적인 서비스 조직에 의해 가장 잘 착수될 것 같다.[10]

공동체 문화개발 실천이 더 많은 대중에게 분석되고 전달되고 교육되어 마땅한 고유한 가치·기준·목표·방법을 가지고 있고, 그것이 매우 강력하고 효율적일 것이라는 주장에 동의하는 사람이 많을수록 이 영역을 발전시킬 수 있을 것이라는 사실은 일반적으로 받아들여진다. 하지만 많은 사람들은 이런 관심이 외적 원천들에 의해 부여되어야 한다고 느끼는 것 같다. 이 책의 처음 판에서 인터뷰 대상자들은 이런 점에 대해 다음과 같

10 Burnham et al., *The CAN Report, The State of the Field of Community Cultural Development,* pp.17~18.

이 말했다.

> 하나의 영역이 되려면 발달에 대한 다양한 관심이 필요하다. …… 록펠러
> 는 대중이 흠모하는 특징을 가지고 있다. …… 그래서 록펠러가 배움을 낳고
> 순환시키기 위해 사람들을 소집하고, 활동의 이름을 붙이고, 보조금을 지급
> 하는 방식은 대중에게 엄청난 도움이 될 것이다. …… 그들이 문을 열어두고,
> 대화 창구를 개방하고, 어려운 경계에 놓인 과제를 수행하는 사람들을 계속
> 지원하기 위해 할 수 있는 것은 무엇이라도 아주 중요하다.

대중의 인식 뒤에 자리 잡은 활성화된 관념은 공동체 문화개발 실천을
모든 공동체로 확장하는 것이다. 모든 공동체가 힘을 북돋는 창의적 경험
을 접할 수 있게 하는 것, 즉 이 활동이 운 좋은 몇몇에게만 제한되어서는
안 된다는 것들은 공동체 문화개발 단체들 사이에 존재하는 신념이다. 공
동체 문화개발의 목표들을 주시하는 하나의 계몽적 방식은, 한때 특혜로
여겨졌던 것을 인간의 권리로 만드는 일로서 대하는 것이다.

> 그것의 목표는 이미 떠난 자들의 유산을 살아 있는 자들의 이득을 위해,
> 역사의 모든 시기에서 특권층만의 문화였던 것이 오늘날 모두를 위한 문화
> 가 될 수 있도록 상황을 조율하는 것이다. ……[11]

이 목표를 실현하기 위해서는 여러 시설들, 숙련된 전문가들, 재료와 장
비 등 문화개발 수단들을 모든 공동체에 제공하거나 이런 프로그램들을
공공 도서관만큼이나 흔하게 만들 필요가 있다(미국에서는 도서관들이 개장

11 Francis Jeanson, "On the Nation of 'Non-Public'," *Cutural Democracy*, No. 19, February 1982.

시간과 소장 도서를 감축하고 있기 때문에 "과거의 공공 도서관들이 흔했던 만큼"
이라고 표현하는 것이 더 좋을지 모르겠다). 지금 현실과 미래 비전 간의 차이
는 그랜드캐니언만큼 엄청나다. 그 둘을 잇기 위해서는 부정과 무관심 때
문에 잘 알려지지 않은 문화적 권리에 대한 대중의 인식을 자극하는 엄청
난 노력이 요구된다.

이런 노력에는 노련한 대화와 조화가 필요하다. 앞에서 설명했던 내적
교류의 과정과 마찬가지로, 이는 이 영역을 굳건하게 할 목적으로 만들어
진 어떤 종합적 조직이 착수하거나, 혹여 그런 조직을 받쳐줄 만한 자원과
의지가 불충분하다면 여러 단체들이 공동 캠페인을 통해 이루어낼 수도
있을 것이다. 하지만 이미 적은 자원으로 자기가 속한 공동체 노동을 가능
한 한 효과적인 것으로 만들고, 생존하는 일만으로도 벅찬 기존의 공동체
문화개발 전문가들이 자발적으로 탈중심화된 부가 업무를 추진하리라 상
상하는 것은 무리이다.

대중의 인식을 넓히기 위한 제안들

하나의 영역을 정당화하려는 집중된 노력은 대중의 인식과 영향력을
야기할 수 있다. 뮤지엄 영역에서의 사례가 유익하겠다. 1988년 록펠러
재단이 상호 문화적 관계와 다문화개발에 상당한 영향력을 집중했을 때,
예술·인문 부서는 스미스소니언협회와 함께 2개의 주요 컨퍼런스를 공동
후원했다. '표상의 시학과 정치학'이라는 컨퍼런스 주제는 비유럽권 문화
를 전시하는 뮤지엄 활동을 특히 강조했다. 1991년 스미스소니언협회에서
펴낸 『문화를 전시하기』라는 책은 아직까지도 이 주제에서 가장 영향력
있는 텍스트들 가운데 하나이며, 뮤지엄 교육과 큐레이터 훈련 커리큘럼
에 광범위하게 사용된다. 그것은 뮤지엄 실천의 문화적 감각을 증대하는

데 헤아릴 수 없을 정도로 도움을 주었고, 이 영역에 영향을 미치지 못했던 중요한 목소리들을 정당화했다.

비슷한 맥락에서, 공동체 문화개발의 지지자들은 혼자서든 공동으로든 지난 40년간의 실천으로부터 얻은 교훈을 강화해 비슷한 영향력을 지닌 출판물을 제작할 회의를 소집할 수 있다. 공동 후원자 후보로는 교육기관들, 주요 재단들, 지방 예술기관들, 공동체 개발을 지향하는 싱크탱크들이 있다. 이러한 노력은 틀을 세우고, 참여자 목록을 만들고, 공동 후원자와 출판 파트너를 찾는 등의 일을 할 대표 기획자 그룹과 함께 시작해 더 넓은 참여로 나아가면 된다.

앞서 했던 훈련에 대한 논의는 여기에서도 관련이 있다. 연관되는 커리큘럼과 연구에서 공동체 문화개발 영역의 역사와 성취를 포함하고 인정하면 더욱 대중의 눈에 띄게 될 것이다. 이는 또한 속세에서 벗어난 망상들을 막을 현실 직시로서 기능할 수도 있다. 너무 자주, 대학에서는 모든 시각예술전공 학생들이 성공적인 갤러리 예술가가 될 것 마냥, 모든 연극전공 학생들이 뉴욕이나 지역 레퍼토리 무대에 설 수 있을 것 마냥, 모든 미디어전공 학생들이 장편 극영화로 성공할 것 마냥, 모든 예술행정전공 학생들이 기업 모델로 조직된 주요 기관들에서 안정적인 자리를 잡을 것 마냥, 관련 있는 직업 영역의 한 부문에 특권을 몰아준다. 아까도 언급했듯이, 공동체 문화개발을 커리큘럼에서 누락하는 것은 창의성과 생계의 대안적 형식들에 관한 잠재적으로 유용한 정보를 학생들에게 제공하지 않는 것이다. 인식이 부족하면 미래에 대한 무관심이 만들어지듯이, 그렇게 하는 것은 그 영역의 주변부성(性)을 고착시키는 경향이 있다.

새로운 혼성성에 힘을 북돋아주는 측면이 있다. 그것은 다른 분야의 조직들과 활동가들에게 공동체 문화개발 실천의 강점을 소개하고 보여주는 협업 프로젝트의 급증 현상이다. 이 책 제3장에서 언급했던 2개의 프로젝

트, '텍사스 연극과 환경보건'의 환경보건 관련 활동이나 2006년 조직화된 저항에 대한 전국 컨퍼런스에서의 예술 워크숍, 이 책 제7장에 나왔던 콜렉티브 인카운터스의 공동체 재개발 관련 연구와 오리건 주 포틀랜드 시 소전 극단의 공공교육 활동을 생각해보자.

공동체 문화개발 기법들은 조직과 행동주의의 많은 유형들에 중요할 수 있다. 예를 들어, 다양한 기금제공자들은 참여적 성격의 기획, 조직적 개발 지원, 전략적 제휴 맺기 등의 활동들에 기금을 지급함으로써 비예술·비영리기관을 강화한다. 이는 예술적 미디어와 문화적 미디어를 통해 이런 과정들을 활성화할 수 있는 공동체 문화예술가들과 찰떡궁합이다. 비슷하게, 인종 관계 같은 근본적으로 문화적인 쟁점을 다루는 기금제공 프로그램은 보조금 수혜자들과 협업하는 공동체 문화개발 전문가들을 지원함으로써, 새롭고도 강력한 문화적 도구들을 만들 수 있게 한다. 네트워크가 탄탄하고 대중의 눈에 더 잘 띄는 사회적 변화 부문에서, 공동체예술가들과 활동가들 및 조직들이 참여하는 이런 파트너십은 사회적 이슈를 효율적으로 조직하기 때문에 공동체 문화개발 영역의 프로파일을 키우는 데도 도움이 될 수 있다.

지금까지의 파트너십은 개인적 이익이나 우연한 만남 — 건강 관련 기관에서 일하는 누군가가 '포럼연극'에 관심이 있어 기관의 업무와 연결하게 한다든지, 어느 공동체예술가가 과학 컨퍼런스에서 연설 초청을 받았는데 오찬 연설 뒤에 새로운 프로젝트가 시작된다든지 — 에 의해 만들어졌다. 하지만 협업적 관계는 특별히 만들어진 훈련과 대화의 기회를 통해 더욱 의도적이 될 수 있다. 예를 들어, 어느 기금제공자가 공동체 문화개발 전문가들과 함께 비예술 분야의 보조금 수혜자를 서로 알아가기 위한 목적으로 만나면, 공동체 문화개발 실천을 수혜자들의 활동에 응용할 수 있는 새로운 방법을 찾고 협업 관계를 탐구할 수 있을 것이다. 예술과 사회적 이슈 부문을 다루

는 부서가 있는 기금 지원 기관들은 예술·비예술 분야 전문가들과 네트워크에 의존해 이러한 활동들을 지원할 수 있는 논리적 실체가 될 것이다.

대중의 인식을 촉진하기 위해 미국의 문화개발에 관심이 있는 모든 사람들은 민주적 공공 문화정책에 주목해야 한다. 시대는 신선한 반응을 요구한다. 지금의 논의는 패배 의식과 이목을 아예 끌지 못할 정도로 낮아진 기대치, 위신 있는 기관 지원자들의 특수 이익을 향한 애원 사이에 끼어 꼼짝 못하고 있다. 더 폭넓은 대중과 공통의 목적을 공유함으로써 이 논의가 작금의 협소한 위상 ─ 현재 예술계 내에서만 이루어지는 대화 ─ 을 뛰어넘게 만들어야 한다. 문화개발에서 공공 서비스 직종을 제공하는 것, 공적 쟁점들에 대한 인식을 높이는 공동체예술가들의 역할을 지지하는 것, 모든 장소에 공동체 문화시설을 제공하는 것 등의 아이디어가 현실 정치에서 지나치게 야심차다는 이유로 진지하게 진행되지 않거나 고려되지 못하고 바로 묵살당한다면, 문화정책이나 문화 공급에서 실질적인 변화가 일어나기란 불가능하다. 도움이 되는 공공정책을 만드는 데 공동체 문화개발 지지자들의 기여는 필수적이다. 또한 상승하는 파도가 배들을 앞으로 나아가게 만들듯이, 문화개발 지지자들의 기여는 이러한 운동을 대중의 눈에 띄게 만드는 데도 큰 도움이 될 것이다.

필라델피아 '예술과 인문학 마을'의 쿠젠가 파모자 연례 페스티벌에 출품된 공동체
협업 조각 작품들 사이에서 의상 쇼가 펼쳐지고 있다.
Photo ⓒ Mattew Hollerbush 2000

제9장

공동체 문화개발의 기획

이 책의 대부분은 작은 단체들(혼자 혹은 팀으로 활동하는 공동체예술가들, 공동체 문화개발 조직들)의 활동에 초점을 둔다. 이 책 제8장에서 민주적 문화정책의 필요성, 특히 미국의 국가적 수준에 대해 이야기한 바 있다. 소우주와 대우주 사이에는 크고 작은 공동체 사회들과 그 주변 지역들이 존재한다. 이들에게 공동체 문화개발은 어떤 의미일까?

모든 공동체에서, 공무원들과 민간 시민들은 이웃의 삶에 영향을 미치는 수많은 결정들을 내린다. 미국에서 어떤 유형의 계획들에는 기획의 필요조건이 뒤따른다. 이따금씩 나는 공동체에 제안된 새로운 안건을 논의하는 공청회가 있으니 참석해 달라는 통지문을 받는다. 법과 관습은 그 공동체에 사는 나를 통해서 지역의 교통 체증과 공기 오염이 건강에 얼마나 영향을 미치는지, 그리고 이런 위험 요소들이 경제적 이점, 예를 들어 새 직장과는 어떻게 균형을 이루는지 등에 대해 참고하려고 한다.

하지만 공청회에서 나온 나와 시민들의 의견이 문화적 영향력을 가지는 경우는 별로 없다. 새로 난 고속도로가 오랜 세월 그 자리에 있었던 이웃 공동체를 양분해버리는 바람에 공동체센터나 예배 장소에 접근하기가 더 어려워진다거나, 혹은 문화적 정체성과 상호 연결성의 중요한 부분을 차지해온 거리 생활이 힘들어진다고 불평한다면, 과연 누가 들어주겠는가? 앞 장에서 이야기했듯이 미국에서는 제안된 개발의 문화적 발자국을 가늠하는 '문화적 영향 보고서'를 요구할 법적 기초가 마련되어 있지 않다. 문화적 권리 위에 부여되는 공식적 가치가 존재하지 않으며, 일부 학생협회가 공동체의 '문화자본'이라고 칭할 단체, 시설, 기회, 관계성의 집합체를 대표하는 것도 없다.

이것을 상상하라

폭넓은 정의 아래 문화적 고려 사항들이 경제적 관심만큼이나 지역 기획의 한 부분을 차지한다면, 우리의 삶은 어떻게 될까? 나는 오늘 아침 이 책 제4장에서 말했던 베이사이드 공동체를 걸으며 이런 상상을 했다. 봄 햇살이 물가에 닿고, 수많은 장미들이 이제 막 피어나기 시작한다. 구름같이 모여 있는 작은 새 한 무리가 날아가자 수면 위에서 원 모양의 고리가 퍼져 나간다. 산책하는 이들과 조깅하는 이들이 서로 인사를 나누고, 사람들 대부분은 헤드폰을 끼고 자기만의 음악에 빠져 있다.

나는 베이사이드 시 정부의 재정 긴축으로 개관 시간과 서비스를 줄여야 했던 베이사이드 공공 도서관에 대해 생각했다. 문화가 고려되었다면 도서관은 매일 오랜 시간 열려 있을 것이고, 시민들이 원하는 만큼 많은 읽을거리, 이야기 시간, 북클럽이 제공될 것이다. 컴퓨터실은 사람들로 가득할 것이다. 그들은 디지털 스토리텔링 워크숍에 참여하며, 계속 늘어나는 베이사이드의 이야기 아카이브에 자신의 이야기를 더할 것이다.

공동체센터들은 꾸준히 번창할 것이고, 모든 연령대 시민들을 위한 강좌, 워크숍, 전시에 사람들을 초대할 것이다. 공공건물들과 사업들은 늘 바뀌는 미술 전시회들과 점심 공연들을 제공할 것이다. 사람들은 특별한 이벤트 혹은 직거래 장터 같은 프로그램에 구경 가서 음악을 듣고, 관심 있는 공동체 이벤트가 있는지 알아보고, 혹은 강좌에 등록하는 등의 기회를 접한다.

중심가의 여러 빈 건물(내가 여기에 사는 동안 늘 보기에 안 좋았다)은 의식이 트인 공무원들에 의해 예술가들에게 제공될 것이다. 예술가들은 그곳들을 스튜디오, 갤러리, 상영관, 퍼포먼스 공간으로 변형시켜 활기를 불어넣을 것이다. 우리의 거리에 베이사이드 설치미술품들이 줄을 잇고, 블루

스 클럽들이나 과거 활기찼던 장소들이 부활할 것이다. 그러면 행인들은 잠깐 멈추어 서서 사운드 키오스크(무인 정보단말기)에서 흘러나오는 음악 이야기나 베이사이드의 지난 수십 년간의 사회생활에 대한 이야기를 들을 수 있다. 도심의 야외 공연은 베이사이드 주민들로 하여금 그들이 잊고 살았던 것을 상기시켜준다. 그 결과 베이사이드 밤거리의 여흥이 되살아날 것이다.

이런 계획들은 사람들을 도심으로 끌어들이기 때문에, 텅 비어 있던 식당들과 가게들이 다시 북적이기 시작한다. 물론 정부 차원에서 공동체 문화개발에 기여하는 점포들에 대한 지원은 당분간 꾸준히 이어질 것이다. 사람들은 디지털 스토리나 베이사이드의 지역 역사 아카이브를 만들고 자신만이 사용할 수 있는 지역의 문화적 물질들을 온라인 저장소에 보관할 것이다.

베이사이드는 마을 회의의 위대한 전통을 가지게 될 것이고, 마을예술가들과 조직자들의 도움을 받아 이 회의들로부터 결과물을 낼 것이다. 많은 사람들이 참여해 함께 고려해야 할 문제(예를 들면, 도시에 대형 할인매장을 새로 들이자는 제안)가 있다면, 공동체의 청소년 단체들은 방과 후에 이웃들에게 설문지를 돌려 새로운 제안에 대해 어떻게 생각하는지, 대응 방법으로는 무엇이 좋을지 조사하게 될 것이다. 도서관처럼 전략적으로 중요한 곳에는 비디오 부스를 설치해 사람들이 자신의 관점을 녹화할 수 있고, 이 영상들은 지역 공동체가 참여하는 비디오센터에서 토론용 테이프로 편집되어 주민 회의 때 대화를 촉진하는 데 이용될 수 있다. 공무원들은 유권자들의 요구에 부응해 마을 회의에 참여할 것이다. 그들은 공직의 필요조건이 책임이라는 사실을 알고 있다(만일 이 사실을 잊었다면, 저녁 뉴스에서 자신의 집 앞에 커다란 인형들이 놓여 있고 패러디 음악이 흘러나오는 화면을 보더라도 놀라지 말아야 한다).

베이사이드 마을예술가들은 공동체가 필요로 하는 사람들을 돕는 공공서비스 직종에서 일한다. 공동체 정원을 설계하고, 벽화나 기념비를 만들고, 공영주택을 예쁘고 안전한 곳으로 바꾸고, 이웃 동네의 뉴스레터를 만들고, 공휴일 야외극을 기획하는 등의 일을 하면서 말이다.

공립 고등학교와 지역 기반의 문화산업이 좋은 관계를 맺고 있기 때문에, 지역 청소년들은 엔지니어, 녹음기사, 애니메이터 등으로 사회생활을 시작할 수도 있다. 소규모 신규 업체들은 비용을 감당할 수 있는 공간과 열정 가득한 숙련 직원들이 있는 베이사이드가 좋은 장소임을 발견하게 될 것이다.

베이사이드의 문화적 기류(참여를 도모하는 활력 넘치고 안락한 공동체를 육성하기 위해 문화적 가치와 의미에 세심한 주의를 기울이는 분위기)는 더 큰 사회기관 및 조직의 지도자들에게 영감을 줄 것이다. 그리고 소년소녀 클럽은 아시아계·라틴계 이민자 아이들이 더 학습하길 원하면 공동체예술가들을 동원해 이민자 가족들의 참여를 독려할 것이다. 예술가들은 멕시코 독립을 기념하는 신코 데 마요 축제에서 멋진 부스를 마련해 아이들이 제일 좋아하는 것을 그림으로 표현하게 하거나, 서로의 모습을 디지털 비디오에 담게 할 것이다. 아이들이 노는 동안 부모들은 서로 이야기를 나눈다. 소년소녀 클럽의 구성원들은 이웃건강센터의 보육 전문가들과 협업한다. 주민들은 건강센터에서 진료나 검사 결과를 기다리면서 대기하는 동안 아이들과 부모들이 함께 참여하는 예술 프로젝트를 구성할 것이다. 이웃 가족들을 실내 소풍에 초대해서 정보를 나누고, 사람들에게 가장 환영받을 것 같은 프로그램에 관해 이야기를 나눌 것이다.

주 정부 교육부가 미술·음악 수업기금을 제공해준다면 전 공동체가 단합해 새로운 캠페인을 위한 서명 운동을 벌이고, 주 수도의 아이들은 '어린이 십자군' 코스튬 퍼레이드를 기획하고 청소년들과 거대 벽화를 제작

할 것이다. 또한 이민자들에게 부정적인 사람들이 주 관공서의 다국어 정보 제공 서비스를 없애자는 투표를 제의했을 때 베이사이드 주민들은 주 전역에서 이를 반대하는 운동을 펼칠 것이다.

이런 활동들은 베이사이드가 문화 민주주의(다원주의, 참여, 공평성)에 바치는 헌신을 되살려내 모든 이웃과 주민의 삶을 향상시킬 것이다. 문화적 가치를 기획에 통합하는 실천은 공동체 생활을 바꾸며, 모두를 위한 기회를 창조할 것이다.

모든 공동체는 서로 다르다. 당신이 살고 있는 공동체에 대한 당신의 비전은 무엇인가? 생각해내는 데 어려움이 있다면, 정보를 확인할 수 있는 유용한 자료들을 찾아보라. 예를 들어, '문화는 공동체를 형성한다'의 웹사이트(www.cultureshapescommunity.org)는 공동체 문화개발에 대한 내 정의에 모두 부합하지는 않지만, 그래도 실생활 사례들을 소개하는 흥미로운 자료들이 많다.

문화 기획과 문화 시민

다국적 조직이나 단일 기관에 관해 이야기할 때, 공동체 문화개발 의식을 기획 단계로 가져오는 것은 문화 민주주의를 향한 거대한 첫걸음이다. 그것은 삶의 질과 사회적 관계성을 향상시킨다는 거대한 약속을 동반한다.

기획을 포함해 문화정책의 수단과 방법론에 대한 논의에 관심이 있다면, '인간 개발을 위한 문화정책의 기획, 보고, 평가 도구들'을 발전시키기 위해 스웨덴 정부의 후원 아래 진행된 콜린 머서의 『문화 시민을 향해: 문화정책과 개발을 위한 도구들』이라는 연구서를 찾아볼 것을 권한다. 나는 머서가 문화 기획을 생각하는 방식이 매우 마음에 든다.

문화 기획이란 '문화를 계획하는 일'을 뜻하지 않는다. 그보다, 그것은 기획과 개발의 전 과정에서 문화적 고려 사항들이 잊히지 않도록 보장하는 것이다. 이는 공동체 개발과 기획의 맥락에서 문화적 자원을 향한 '전략적·통합적·전체론적' 접근으로 정의되고 있다. 그리고 처음에는 주로 도시의 콘텍스트에 응용되었지만 근본적인 의의는 경제개발, 지속가능성, 삶의 질을 위한 더 넓은 어젠다와 연결된 문화적 자원들을 향한 '인류학적' 접근이다.[1]

머서의 연구 틀 안에서 국가적·초국가적 공공 문화기구들과 그와 유사한 기관들에 닥친 가장 어려운 문제는, '문화 시민'으로 이끄는 조건들(사람들이 사회 내에서 자신의 정체성에 대해 이해하고 주장하고 단언하는 모든 방법을 의미한다)을 어떻게 설명하고 정리하고 평가하고 발전시켜나가야 할 것인가이다. 어떤 점에서 머서는 그런 조건들을 "문화 시민들이 형성하는 문화, 정체성, 생활방식, 가치, 경제적·사회적 구조 사이의 연결과 번역의 벡터"로서 특정짓는다. 더 구체적으로 말하자면, 문화 시민은 기관, 이벤트, 활동 등이 문화 단체들 간의 이해와 감상의 상호 관계를 진전시키는 문화적 정체성에 기반을 두고 있는 정도, 특정 문화에 뿌리를 둔 예술적 표현이 사람들의 눈에 띄고 사회의 문화산업과 공동생활 속에 통합되어 있는 정도, 사회적 소수의 문화적 정체성이 자유롭게 표현되고 공공의 맥락과 대화 속에서 공유될 수 있는 정도, 이와 같은 현상들이 정책 입안자들과 평범한 시민들에게 중요한 정도 등에 따라 구성된다.

우리는 과연 사회 속에서 모두 똑같이 환영받고 있는가? 각자에게 중요한 것들이 사회에도 마찬가지로 중요한가? 우리의 행복과 소속감이 다른

1 Colin Mercer, *Towards Cultural Citizenship: Tools for Cultural Policy and Development* (The Bank of Sweden Tercentenary Foundation & Gidlunds Förlag, 2002), p.7.

사람들만큼, 특히 권력과 자리를 쥐고 있는 이들의 감정만큼 중요한가?

예를 들어, 미국에서는 점점 풍부해지는 문화다양성에도 불구하고 소수 문화의 구성원들은 보통 비슷한 경험을 한다. 즉, 그들은 자신들의 문화유산의 긍정적인 요소가 공영 텔레비전에서 방송될 때(드문 경우이다) 흥분과 불편함이 뒤섞인 감정을 느낀다.

페리 코모[2]가 황금 시간대 버라이어티쇼에 나와 야물커[3]를 쓰고 〈콜 니드르〉[4]를 부를 때, 내 할머니는 1950년대식 흑백 텔레비전 앞에 앉아 눈물을 훔치고 계셨다. 할머니의 눈물에 두 가지 근원이 있다는 것을 알게 되기까지는 꽤 오랜 시간이 걸렸다. 하나는 공영방송에서 익숙하고 감동적인 음악을 듣는 즐거움이고, 다른 하나는 그런 일이 1년에 한 번이나 있을 만큼 드물다는 아픔이다.

아버지는 제2차 세계대전 당시 미국 해군에서 근무했다. 아버지와 조부모는 자랑스러운 미국 시민으로서 모든 선거에 투표했다. 하지만 우리 집에서는 이웃들을 "미국인들"이라고 부르는 것이 자연스러웠고, 우리는 평생 그들과 우리의 정체성만큼은 완전히 공유하지 못할 것이라고 생각했다.

나는 아버지와 달리 미국에서 태어났다. 제3자의 눈에 나는 완전히 미국에 동화된 것처럼 보일 것이다. 하지만 나는 중요한 회의들을 계획할 때 유대 달력을 보며 유대인에게 신성한 날에는 그런 스케줄을 잡는 일을 피할 수도 있노라고 동료들에게 상기시켜 주어야겠다고 느낄 때, 혹은 유대교 속죄일에 홈커밍데이[5]를 계획한 학교의 결정에 반대하는 젊은 친구를

2 페리 코모: 미국 가수. 1943년에는 크로스비, 프랭크 시나트라와 함께 3대 가수로 꼽혔다. —옮긴이주

3 야물커: 유대인 남성이 쓰는 모자. 작고 둥글 납작해서 머리 정수리에 얹듯이 쓴다. —옮긴이주

4 콜 니드르: 욤 키푸르(유대교 속죄일) 때 거행되는 예배에서 울려 퍼지는 신성한 음악이다. —옮긴이주

5 홈커밍데이: 고등학교 졸업 후 30년째 되는 해에 가족과 함께 모교를 방문하는 행사. —옮긴이주

도와 달라는 요청을 받을 때, 심장이 마구 뛴다. 법대로 말하자면 나는 완전한 미국 시민이다. 하지만 완전한 미국 문화 시민은 아니다. 이런 문화 시민 문제는 나에게도 생각지 않은 소외의 경험을 던져주었다. 그렇다면 다른 이웃들에게도 같은 경험이 있지 않겠는가.

내 라틴계 이웃들은 얼마나 더 심한가? 라틴계 미국인 배우들이 갱단 조직원이나 마약 운반자를 연기하는 것은 끊임없이 볼 수 있지만, 그들 나름의 경험과 문화적 가치가 반영된 화면은 거의 접할 수 없다! 그들의 소외는 매년 점점 더 심해지고 있다. 지역 경찰이 멕시코 독립을 기리는 신코 데 마요 축제 때 무단 횡단이나 공공장소에서의 음주 건으로 사람들을 적발할 때만 봐도 그렇다!

나의 무슬림 이웃들에게는 또 어떤가? 사회적 역할에 따라 평화 속에서 살고 싶어 하는 그들의 바람과는 전혀 상관없이 무슬림 이웃들은 만연해 있는 두려움과 불신을 대면해야 하지 않는가?

포모족 인도인들에게는 또 얼마나 심한가? 내가 캘리포니아 북부에 살았을 때, 포모족의 전통이 깃들어 있는 땅은 그들의 문화적 권리에 대한 아무런 언급조차 없이 인공 호수 아래로 잠겨버렸다! 만약 최고 부유층과 모든 사람들이 동일하게 문화 시민으로 상정된다면, 당신의 공동체는 어떻게 달라질 것 같은가?

문화 기획의 기초

기획이 공동체 전체 계획을 탐구하는 정부 당국에 의해 수행되든, 자신만의 사업 가이드라인을 구하려는 단일한 기구나 조직에 의해 진행되든, 몇 가지 필수 요소가 수반된다.

목표와 지표

기획에는 프레임이 필요하다. 기획자들이 목표하는 바가 무엇인가? 만일 그것을 찾았다면 어떻게 아는가? 이 책 제2장에서 나는 공동체 문화개발 영역을 통합하는 가치들을 다루었다. 적극적 참여, 다양성, 문화 간 평등, 사회 변화를 위한 용광로로서의 문화에 대한 헌신, 문화적 표현을 해방의 과정으로서 소중히 여기는 것, 문화에 대한 포괄적인 이해, 이러한 변화들의 매개체로서 예술가들을 높이 평가하는 것 등이 그 가치들이다. 문화 민주주의의 정의를 요약한 리스트에는 다원주의, 참여, 공평성이 언급된다. 이런 가치들이 어떻게 실행 지침으로, 즉 목표에 빗대어 관념과 실제성을 평가하는 척도로 옮겨질 수 있을까?

도시 기획자들과 정책 입안자들은 '사회적 지표'에 대해 말한다. 예를 들어, 건강에 대한 유엔의 사회적 지표는 태어날 때의 기대 수명, 유아 사망률, 아동 사망률이다. 구(舊) 사회과학계에서 지표들은 주로 통계자료로 접할 수 있는 구체적인 요소들이다. 하지만 그럼에도 갈수록 문화를 포함한 다른 분야들에서, 연구자들과 정책 입안자들은 이런 '딱딱한' 데이터는 인간 사회의 풍성함과 복잡성을 성공적으로 담아낼 수 없다는 점을 인지하기 시작했다. 그들은 공동체 문화개발 전문가들이 이미 알고 있던 것을 배우고 있는 중이다. 우리가 서로를 만나고 공공의 행복을 만들어나갈 수 있는 사회적 구조를 고안해내려면, 소통하고 솔직하게 이야기하고 깊이 새겨듣고, 세고 잴 수 있는 것뿐만 아니라 주관적인 감정들도 고려하고, '딱딱한' 데이터와 '부드러운' 데이터가 동일한 취급을 받도록 만들어야 한다.

이를 위한 과정은 개념적인 장애물들에 의해 지연되고 자꾸 끊어진다. 문화 기반의 공동체 개발을 다루는 문필가이자 컨설턴트 톰 보럽은 공동체 개발과 문화 사이의 틈이 없어지지 않고 계속 존재한다는 사실을 다음

과 같이 말한다.

　　나는 또한 자산 기반의 세계관을 수용하고 개인적으로 예술에 끌리는 많은 사람들이 공동체 개발 직종에 있으면서도 여전히 자신들의 삶에서 공동체 개발과 예술을 서로 떼어놓고 살아가고 있음을 발견했다. 예술과 문화 실천은 공동체 기반의 노동과 유리된 채 유지되고 있다. 예술은 일상적 공동체 건설과 조직화 노동과는 구별된다. 사람들은 공동체 건설과 예술에 대해 전자는 노동, 후자는 의미는 있지만 노동에 대한 집중을 방해하는 것으로 인식하고 있다. 이는 부분적으로는, 예술과 문화 옹호자들이 예술을 엘리트의 것으로서 자리매김했기 때문이고, 미국 내에서 오랫동안 우세한 위치에 있었던 유럽 중심주의적 문화기관들 탓이다. 예술과 공동체 건설을 잇는 중요한 연결 다리들이 아직 지적으로도 제도적으로도 건설되지 않았다. 자산 기반의 패러다임 변화는 예술에서 만들어지지 않고 고립된 환경 아래 이루어지고 있다.[6]

　　보럽이 지적했듯이, 이런 담론의 중요한 측면은 공동체를 문제와 결핍 더미로 보기보다는 능력과 자원, 의미로 가득 차 있는 귀중한 수집물로 보는 '자산 기반'의 기획에 초점을 둔다. 근본 관념은 '사회자본'이다. 이 용어는 1960년대 도시의 삶에 대해 놀랄 만큼 깊이 있는 글을 썼던 제인 제이콥스가 처음 소개했고, 로버트 퍼트넘의 베스트셀러 『볼링 얼론』(2000)으로 유명해졌다. 나는 런던 크리에이티브 익스체인지의 헬렌 굴드가 내린 다음과 같은 내실 있는 정의가 마음에 든다.

6　Tom Borrup, "Toward Asset-Based Community Cultural Development: A Journey Through the Disparate Worlds of Community Building," Community Arts Network Reading Room (www.communityarts.net).

사회자본이란 경제적 측면이 아닌 인간적 측면에서 측정된 공동체의 부(富)이다. 사회자본의 화폐는 관계성, 네트워크, 지역 파트너십이다. 각 거래는 시간이 지날수록 신뢰, 호혜, 지속가능한 삶의 질의 향상을 이루는 하나의 투자이다.[7]

굴드는 계속해서 문화와 사회자본 사이의 본질적 관계를 설명한다.

가장 단순하게 보아서, 문화는 그 자체로 사회자본의 한 형식이다. 공동체가 축제·의식·문화 간 대화를 통해 문화적 삶을 공유하려고 모일 때, 공동체는 관계·파트너십·네트워크를 강화한다. 즉, 사회자본을 개발한다. 역으로 한 공동체의 (모든 다양성 내에 자리 잡은) 유산·문화·가치를 간과했을 때 사회자본은 침식된다. 왜냐하면 이러한 뿌리 내에서 사람들은 공동의 목표를 위해 함께 행동하는 데 필요한 영감을 찾을 수 있기 때문이다.[8]

그렇다면 우리는 사회자본으로서의 문화가 번성하는지 약화되는지 어떻게 알 수 있을까? 최근 몇 년간 '문화적 지표'에 대한 많은 논의가 있었다. 머서가 여러 전문가들의 의견들을 종합해 내놓은 네 종류의 문화적 지표가 적절해 보인다.

1. 문화적 활력, 다양성, 유쾌함: 문화 경제의 건강과 지속가능성을 측정하고, 동시에 문화적 자원과 경험의 순환과 다양성이 삶의 질에 기여할 수 있는 방식들을 측정한다. 이 항목의 지표들은 다음 요소들을 평가한다.

7 Helen Gould, "Culture & social capital," *Recognising Culture*, François Matarasso, editor, Comedia (the Department of Canadian Heritage and UNESCO, 2001), p.69.
8 Helen Gould, "Culture & social capital," *Recognising Culture*, p.71.

- 문화 경제의 힘과 역학
- 문화적 생산과 소비 형태의 다양성
- 상업기금, 공공기금, 공동체 부문들 간의 관계성과 흐름을 포함한 문화 생태계의 지속가능성
- 이런 요인들이 삶의 전체적 질과 '함께 살 수 있는' 수용력에 기여하는 정도
- 이상의 모든 것을 가능하게 하고 평가할 수 있는 정책의 배경, 척도, 수단의 존재

2. 문화 접근성, 참여, 소비: 사용자·소비자·참여자의 관점에서 적극적인 문화적 개입에 대한 기회와 제약들을 측정한다. 이 항목의 지표들은 다음 요소들을 평가한다.
- 소비를 거친 창조 기회들에 대한 접근성
- 문화적 자원들의 사용과 사용자들, 비사용과 비사용자들에 대한 인구통계적 평가
- 문화적 자원이 사용되어 만든 결과
- 이상의 모든 것을 가능하게 하고 평가할 수 있는 정책의 배경, 척도, 수단의 존재

3. 문화, 생활방식, 정체성: 문화적 자원 및 자본이 특정한 생활방식과 정체성을 이루는 정도를 평가한다. 이 항목의 지표들은 다음 요소들을 평가한다.
- 생활방식과 정체성 목적을 위한 문화적 자원의 사용과 비사용의 정도, 다양성, 지속가능성
- 현재 인종, 성, 지역, 나이에 기반을 둔 하위문화 형태들을 포함해 정책 시야 바깥에 있는 하위문화의 현실에 대한 인식과 평가
- 생활방식 진술을 위한 기회와 자원으로의 접근성에 대한 인구, 장소, 수입

등에 따른 불평등
- 이상의 모든 것을 가능하게 하고 평가할 수 있는 정책의 배경, 척도, 수단
 의 존재

4. 문화, 윤리, 통치, 품행: 문화적 자원과 자본이 개인과 집단의 행동을 형성하
고 그에 기여하는 정도를 평가한다. 이 항목의 지표들은 다음 요소들을 평가
한다.
- 개인과 공동체 개발에서 문화와 문화적 자원의 역할 평가
- 공동체 화합, 사회통합과 배제에 대한 문화와 문화적 자원의 기여도
- 다양성 이해에 대한 문화와 문화적 자원의 기여도
- 이상의 모든 것을 가능하게 하고 평가할 수 있는 정책의 배경, 척도, 수단
 의 존재

이 지표들은 얼마나 중요한가? 여러 요인에 달려 있다. 학술 연구자들
과 정부의 문화정책 전문가들은 종종 정부기관의 언어와 마찬가지인 설문
조사 수단, 사회과학 학술 용어, 정량평가 방법을 사용해 측정 가능한 증
거를 좋아하는 국회의원들과 관료들에게 문화적 지출을 정당화하고 해명
해야 하는 과제와 마주한다. 최근 몇 년간 이런 지표들을 개발하는 것은
하나의 강박관념이 되고 있다. 미국에서 지표 프로젝트를 후원한 재단 실
무자들은 한 가닥 희망을 발견했다. "이제 우리가 해냈다." 그들은 이렇게
말하는 것 같았다. "이 결과야말로 국회가 지금까지 요구 사항이 많았다는
부인할 수 없는 증거야!"
나는 그렇게 생각하지 않는다. 내가 관찰한 바에 따르면 지난 20년간
미국의 국회의원들은 문화기금에 우선순위를 매기지 않고 선험적으로 결
정해왔다. 그들이 거절할 때 선호하던 방법은 마치 지푸라기를 엮어 금을

만들어 오라고 하듯, 정량화할 수 있는 증거를 가져오라고 하는 것이다. 지표들이 만들어져 있더라도, 국회의원들은 그들이 이미 결정한 바대로 진행하기 위해서 다른 이유(예를 들어 예산 부족, 우선순위 경쟁, 혹은 더 힘센 선거구의 의견 등)를 찾아낸다. 그래서 난 이 지표들을 이끌어낸 연구에서는 가치를, 그리고 그에 따라 제시된 분류에서는 우아함을 부여하지만, 지표들이 공동체 문화개발 옹호자들 대부분에게 입법적 조치를 위한 청사진이기보다는 하나의 영감으로서 더 잘 기능할 것으로 생각한다.

문화 기획은 공동체 구성원들에게 공동체 개발에 대한 의견을 표할 수 있게 하므로 중요하다. 따라서 앞서 언급한 고려 사항들(활력, 다양성, 유쾌함, 접근성, 참여, 소비, 생활방식, 정체성, 윤리, 통치, 품행 등)을 모두 염두에 두고 진행해야 한다. 지표나 기준점의 목록은 기획자들에게 실질적인 가이드라인이다. 중요한 질문들을 전부 생각했는지, 중요한 논제들을 내놓았는지 판단할 수 있는 방법인 것이다. 하지만 기획 틀을 사회과학 프로젝트처럼 구성하는 이상, 명백하고 구체적이고 실제적인 이득이 없다면 사람들은 그저 실험 대상으로 전락할 위험이 크다.

다시 처음으로

만약 내가 베이사이드에서 공동체 전체의 문화 기획을 조직하는 책임자라면 역사적 기록들·인구통계·다양한 기관 보고서를 통해 공동체를 파악하고, 다른 이들을 감동시키거나 다른 이들로부터 상처받은 이야기를 찾아볼 것이다. 그리고 그가 누구든 공동체 지도자와 대화를 나누고, 사람들에게 널리 배포되어 상세한 결과를 낼 수 있는 설문조사 장치를 고안할 것이다. 나는 문화적 조직들과 시설들의 목록을 만들어 그것들과 사람들 사이에 어떤 상호작용이 있는지 밝히고 싶다. 각 문화 단체들이 공유하는

비공식 네트워크, 전통과 축제, 관습과 특성을 탐구하고 싶다. 나는 문화 간 소통과 존중을 진전시키기 위해 어떤 노력들이 있었는지 알아보고 싶고, 문화적 자원들이 어떻게 분배되는지 살펴볼 것이다. 즉, 누가 권력이 있고 누구는 없는가? 접근권을 가진 사람은 누구이고 그렇지 않은 사람은 누구인가? 나는 사람들에게 자신이 속한 공동체의 문화적·사회적 수용력을 높이기 위해서 무엇이 필요한지 물어보겠다.

여기에는 꽤 많은 양의 인터뷰, 회의, 그 밖의 관습적인 연구 계획들이 필요할 것이다. 또한 내가 지역 문화의 건강과 문화 시민에 대한 몇 가지 참여적 행동 연구를 강조하지 않는다면 일관성이 없을 것이다. 내가 추구하는 공동체 문화개발의 방향성을 고려했을 때, 여러 가지 예술 형식과 실천을 이용하는 것이야말로 나의 연구에 깊이를 더해 베이사이드에 대한 "두툼한 묘사"를 가능하게 할 것이다.

다음은 내 연구에 포함된 몇 가지 기획 요소이다.

··· 사람들에게 일시적으로 카메라나 디지털 미디어를 제공해서 하나의 테마(예를 들어, 청소년들에게 "베이사이드에서 청소년들을 돕거나 해치는 것은 무엇인가?"라고 질문하는 것) 아래 그들 공동체의 모습을 모으고, 그렇게 얻은 이미지들을 기획 과정의 일환으로서 다른 사람들과 공유 가능한 미디어로 편집하기.

··· '포럼연극'을 이용해 공동체의 모습(예를 들어, 코카인을 파는 크랙하우스 옆에 살기)을 재연하고 가능한 대응책을 고안하기.

··· 기획의 필수 요소와 관련 있는 주제(예를 들어, 공동체에서의 영예로운 경험 혹은 경멸당했던 기억 등)에 대해 공유하는 이야기 동아리를 모집하기.

··· 현지의 쇼핑가(街)에서 공동체 문화생활에 대해 사람들을 인터뷰할 비디오 팀 보내기. 어떤 일이 일어나고, 그것이 필요로 하는 게 무엇인지 다루는 구술사 기반의 짧은 극에서 배운 것을 기록하고 편집하기.

이 모든 계획들은 연구 데이터를 늘리는 더 관습적인 수단들(인터뷰, 공동체 회의, 설문조사 등)을 보완하며, 문화적 정보에 사람의 얼굴이 들어가고, 기획자들과 공동체 구성원들 간의 의견 교환(투표보다는 대화)을 만들어나간다. 이 결과로 공원 담당 부서가 이웃 동네의 공원을 세울 수도 있고, 기획위원회가 새로운 주택이나 산업 개발을 할 수도 있고, 학교가 벽화를 만들 수도 있고, 예술센터가 내년 프로그램을 짤 수도 있고, 현지 신문사가 공동체 보도를 기획할 수도 있고, 종족 공동체 조직들이나 이웃연합회들이 새로운 캠페인을 수립할 수도 있다. 즉, 공동체 문화개발과 관련된 모든 실체들이 이용할 수 있다.

다음은 (공동체 전체의 매개체에 의해 수행되든지, 아니면 단일한 조직에 의해 집중적으로 다루어지든지 상관없이) 공동체 문화개발 기획의 일곱 가지 좌우명이다.

1. 깊이 참여하라. 공동체 구성원들에게 답을 제공해야 할 뿐만 아니라 그들이 질문을 형성하는 데도 도움을 줄 수 있어야 한다.
2. 공동체 전체를 나타내라. 어디에 있는 사람이든 만나면서 모두에게 진정한 환영을 베푸는 데 신경 써야 한다.
3. 다면적이 되어라. 서로 다른 학습과 의사소통 방식, 풍습, 편안하게 느끼는 장소 등을 지닌 사람들이 참여할 수 있는 여러 방식을 제공해야 한다.
4. 반응을 이끌어내기 위해 예술적 미디어뿐만 아니라 관습적인 수단들도 사용하라. 현재 상황을 정확하게 이해하고, 미래를 내다보는 창의적인 아

이디어를 자극하는 다양한 유형의 정보를 생산해야 한다.

5. 과정의 한가운데에서도 마지막에서도 사람들의 참여를 인지하고 그들로부터 배운 것을 터놓고 공유하라.

6. 건강한 논쟁에서 도망치지 말고 공동체의 진실을 이야기함에 있어 무모할 정도로 정직해야 한다.

7. 결정을 내린 자들은 자신의 책임을 이해하고 그 결과가 과정과 일치해야 한다는 사실을 마음에 새기며, 계획을 실행으로 옮긴다.

결론

일어나서 움직일 시간

모든 사람과 모든 시대에는 적어도 2개의 층이 있다. …… 하나는 상류의, 공적인, 환하고, 눈에 잘 띄고, 유사성이 법으로 적합하게 추상화되고 응축될 수 있는, 투명하게 서술 가능한 표면이다. 그 아래층에는 점점 더 모호하고, 친밀하고, 구석구석에 스며 있는, 감정과 활동과 너무 혼합되어 쉽게 구별할 수 없는 특성으로 향하는 길이 있다. …… 말로 표현하기 어려운 습관, 검증되지 않은 가정들, 사유의 방식, 반(半)본능적인 반응들, 의식적으로 느낄 수 없을 만큼 삶에 깊숙이 박혀 있는 것들의 층에 대해서 우리가 알고 있는 것은 거의 없다. …… 한 독특한 실체가 순간의 일생, 헌신적인 관찰, 동정, 성찰 등을 필요로 하는 완벽하고도 과학적인 열쇠로 기능하리라는 주장은 인간이 했던 가장 그로테스크한 주장들 가운데 하나이다.[1]

20세기에 나타난 테크놀로지는 문화 민주주의 옹호자들에게 엄청난 선물이었다. 커뮤니케이션과 협업의 편의는 놀라운 수준이다. 우리가 함께 일하고 있다는 느낌은, 얼굴 한 번 본 적 없는 사람들 사이에서도 날이 갈수록 강해진다. 나는 정말이지 내 컴퓨터를 사랑한다. 내가 불타는 건물에서 물건을 하나만 가져와야 하는 불운한 상황에 빠진다면, 주저 없이 컴퓨터를 들고 나올 것이다. 사회공학적 원칙들(명백한 사명, 인종 순수성, 산업화, 기업화 농업 등의 법칙들)의 광대한 응용을 가능하게 한 테크놀로지의 발전에 감사한다. 그런데 몇 년 전에 끝난 지난 세기는 엄청난 실수들 가운데 하나였다. 지구상에서 인간과 다른 생명체의 수많은 목숨을 앗아갔기 때문이다.

오늘날 나는 긍정적 징후들을 보고 있다. 사람들이 아이자이어 벌린의 주장에서 교훈을 얻고 있는 것이다. 깊고 알 수 없는 인간 경험의 '어두운

1 Isaiah Berlin, *The Sense of Reality*, pp. 20~21.

층'이 사건의 진행에 '상류의, 공적인' 현실 단계('투명 층')만큼의 영향을 미친다. 이상의 단계에서 추론될 만한 준(準)과학적 법칙과 원칙을 기반으로 사회 변화의 프로그램을 만드는 것은 무모한 일이다.

요즘 나는 실행 가능한 미래에 문화가 중심 역할을 차지할 것이라는 인식이 전 지구적으로 대두하고 있는 현실에 자극을 받고 있다. 우리 시대의 가장 중요한 생성적 테마는 문필가 카를로스 푸엔테스에 의해 아름답게 묘사되었다.

역사의 주인공으로서 문화의 출현은 단명하는 전통이 아닌 좀 더 깊은 전통에 일치해 문명의 재정교화를 제안한다. 꿈과 악몽, 서로 다른 노래, 서로 다른 법률, 서로 다른 리듬, 길게 느즈러진 희망, 서로 다른 아름다움, 민족성과 다양성, 서로 다른 시간 감각, 아프리카·아시아·라틴 아메리카의 다민족·다문화 세계로부터 떠오르는 복합적인 정체성……

이 새로운 현실과 인류의 총체성은 우리의 상상에 엄청난 문제와 도전 과제를 내놓는다. 이들은 모든 문화적 현실에 두 갈래 길을 열어준다. 하나는 주고받고, 선별하고, 거절하고, 인지하고, 세상에서 행위한다. 또 하나는 세상에 단지 종속되는 존재에 그치지 않는다.[2]

"역사의 주인공으로서 문화의 출현"은 인류 역사의 지난 100년을 이끌어왔다. 독립국가 수의 증가만 보아도 알 수 있다. 제2차 세계대전이 시작될 때 세계에는 72개 독립국이 있었다. 오늘날에는 유엔 회원국 수만 191개이다. 그중 몇몇 국가(아르메니아, 방글라데시, 브라질, 크로아티아, 에리트

2 Carlos Fuentes, *Latin America: At War With The Past*, Massey Lectures, 23rd Series (CBC Enterprises, 1985), pp.71~72.

레아, 우즈베키스탄)의 이름을 대는 것만으로도 그들이 행한 민족자결권 투쟁을 떠올릴 수 있다.

믿기 어려울 정도의 다양성이 문화 속에는 항상 존재해왔다. 우리 시대에 이런 다양성은 무대의 중심에서 역사의 추진력이었다. 현실의 '어두운 층(언어, 관습, 공동체, 의미, 관계에 대한 사람들의 애착)'이 거시경제, 전략적 동맹, 정치적 의제의 '투명 층'만큼이나 세계의 운명을 결정하는 생과 죽음의 이유가 되었다.

우리는 이 새로운 환경에 대응하기 위해 모든 사람들과 관련 있는 문화적 가치와 의미를 진지하게 받아들여야 한다.

확실히, 서로 다른 유형의 노력들은 사회 변화를 앞당길 수 있다. 활기 넘치는 민주적 담론과 행위의 맥락에서 풀뿌리운동과 정책통은 공생한다. 하지만 이들 사이에서 공동체 문화개발 실천은 모든 사람과 모든 공동체에 대해 이야기하는 독특한 힘을 지닐 뿐만 아니라, 특히 전 지구화와 대면해 공동체의 회복력을 키우고 지지함으로써 현재의 사회 조건에 독특하게 대응할 위치에 놓인다.

··· 공동체 문화개발 사업의 중심은 사회 권력으로부터 침묵을 강요받고 배제된 자들의 관심사와 염원을 표현할 수 있게 하는 것이다. 이를 통해 창의성과 활동성을 자극하고, 다원주의, 참여, 공평성을 진전시킨다.

··· 다양성의 가치를 주장하고, 그것의 차이와 공통점 모두를 인정하고 발전시켜나간다.

··· 공동체의 물질적·비물질적 자산들을 모두 소중히 여긴다. 그것들은 삶과 가능성의 감각을 풍부하게 만드는 그들 특유의 강점과 매개체에 대

한 참여자들의 이해를 심화시킨다.

--- 표현과 커뮤니케이션을 위한 강력한 도구들을 가진 사람들을 시민의 무대로 데리고 나와 공적 삶에 대한 민주적 참여를 촉진한다.

--- 시민들에게 영향을 미치는 정책에 대해서 완전하고 체화된 숙의를 수행할 수 있는 비상업적 공공 공간을 창조한다.

--- 공동체 문화개발 사업은 본질적으로 초국가적이다. 이주민 공동체에 강력한 뿌리를 내리고, 국제적 협력 및 다방향적 공유와 학습에 대한 진지한 헌신을 바탕으로 하기 때문이다.

공동체 문화개발 영역이 세상에서 그 사업을 용인받기에 부족한 것은 충분한 의지, 인지, 자원이다. 정보 시대에 관건은 한층 더 숙달된 문화적 도구와 유용한 생활 서비스이다. 공동체 문화개발 영역 지원은 공동체에 술가와 조직가를 위한 새로운 지속가능한 생활 형식을 개발하는 데 도움을 줄 것이다. 멋진 성장 잠재력을 지닌 그 형식의 효율성은 각 부문에서 공동체 문화개발 프로젝트를 후원할 위치에 있는 여러 민간·공공기관들에 의해 논증되었다.

전 지구화의 영향력에 대응하는 것은 평등한 싸움이 아니다. 전 지구화의 힘은 무한정 자본과 그것이 지구 저편에까지 미치는 영향력에서 나온다. 한편 우리에게는 인간 문화를 특징짓는 영혼의 끈질긴 회복력이 있다. 나는 이 약자에 걸겠다.

우리의 삶은 믿기 힘들 정도로 날것의 경험을 맥락화하고 해석하기 위해 창조하는 서사에 달려 있다. 사람들은 극도의 결핍과 탄압 아래에서도

(난민 수용소에서도, 교도소에서도, 노숙자 보호시설에서도) 예술을 만들어낸다. 물질적 자원이 없어도 인간 스스로의 육체를 도구로 삼아 경이로움, 영력, 강인함, 창의적 힘을 보여주며 과거와 현재에 의미를 부여하고 미래를 재조명한다.

지금 필요한 것은 전 지구화로 상처 입은 자들(거의 전 세계 사람들)을 다시 움직이게 만들어, 그들이 고통의 원인을 인식하고 그에 대해 행동하게 하는 것이다. 공동체 문화개발이 이를 수행하기 위해서는 자본과 영향력이 필요하다. 이 책을 준비하며 인터뷰했던 한 베테랑 공동체예술가의 말로 이 책을 마치겠다. 우리는 이 진실을 종종 무시해 스스로를 위험에 빠트린다.

거의 모든 인간 활동과 결합하는 예술적 실천은 그 인간 활동에 깊이의 가능성을 증대시킨다.

이런 가능성에는 인류를 위한 희망의 거의 모든 이유가 자리 잡고 있다. 이 책은 그 희망을 구체화하는 데 기여한다.

프린지 베니피츠 극단의 '사회정의 레지던시를 위한 연극'에서 동성애 혐오증을 다루는 연극을 위한 즉흥연기 모습(2005년 가을, 윌슨고등학교).
Photo ⓒ Fringe Benefits

행동 연구: 무슨 행동을 취함으로써 배우는 접근법을 말한다. 공동체예술가들은 프로젝트에 필요한 자료들을 모을 때 서로 다른 방식들을 실험한다. 그 각각은 서로 다른 유형의 상호작용과 결과를, 즉 새로운 배움을 생산한다. 행동 연구에서, 환경 조사 또한 그 환경을 바꾸기 위한 타인과의 협업을 수반한다. 초기 행동 연구의 결과에 기반을 두고, 프로젝트의 초점과 핵심 방법들은 개선된다.

예술 기반의 공동체 개발: 다음과 같이 여러 의미를 가리키는 데 사용된다. 공동체 내 예술 조직들과 사업들의 노동을 중심으로 하는 공동체의 경제적·물리적 개발 프로젝트, 공동체 경제개발에 기여한다는 공동의 목표를 가진 모든 예술작품, 아주 일반적으로는 윌리엄 클리블랜드가 내린 정의. "공동체 내에 인간 존엄성, 건강, 생산성의 지속적인 발전에 공헌하는 예술 중심의 활동."[1]

공동체: 무언가 구별적인 특징 혹은 친밀성에 기초를 두고 형성된 사회적 조직 단위. 예를 들어 '케임브리지 공동체'는 케임브리지의 거리적 근접성, '유대인 공동체'는 신앙, '라틴 공동체'는 인종, '의료 공동체'는 직업, '게이 공동체'는 성적 정향 등에 기반을 둔다. '공동체'라는 단어의 의미는 그 배경에 가까울수록 더욱 구체적이 된다. "케임브리지의 게이, 유대인, 학술 공동체"라는 표현은 아마도 서로 사귈 기회가 있는 사람들의 그룹을 칭할 것이다. 반면에 좀 더 일반적인 표현의 대부분은 이데올로기적인 주장들이다. 이에 관해 레이먼드 윌리엄스는 이렇게 말한다.

> 공동체란 현존하는 관계들을 가리키는 따뜻하고 설득력 있는 단어일 수도 있고, 다른 종류의 관계들을 말하는 따뜻하고 설득력 있는 단어일 수 있다. 가장 중요한 것은 아마도 사회적 조직을 말하는 다른 단어들(주, 국가, 협회)과 다르게, '공동체'라는 단어는 절대 부정적으로 사용되지 않고 또한 절대 반대나 차별의 용어로 쓰이지 않는 것 같다.[2]

1 "Mapping the Field: Arts-Based Community Development," CAN Reading Room (www.communityarts.net/readingroom).

공동체 문화개발의 맥락에서, '공동체'는 역동적인 과정이나 특성을 가리킨다. 공동체가 이데올로기적 주장 그 이상이 되기 위해서 공동체의 연대는 반드시 의식적으로 끊임없이 새로워져야 한다는 것이 일반적인 인식이다.

공동체 활성화: 프랑스어 '*animation socio-culturelle*'에 기원을 두고 있다. 프랑스어권 국가들에서 공동체 문화개발을 가리키는 공통의 용어로서, 그 권역에서 공동체예술가는 '*animateur*(활성가)'로 불린다. 이 표현은 1970년대에 많은 국제회의에서 사용되었고, 영어권 사람들 사이에서는 아직까지도 쓰이고 있다.

공동체예술: 영국과 그 밖의 영어권 국가들에서 공동체 문화개발을 지칭하는 공통의 용어. 그런데 미국 영어에서는 "아무개 마을 예술위원회, 공동체예술기구"처럼 시 정부에 기반을 둔 관습적인 예술 활동을 표현하는 데 쓰이기도 한다. 이러한 혼동을 피하기 위해, 나는 이 책에서 이런 활동에 참여하는 개인들을 말할 때 '공동체예술가'라는 용어를 썼고, 사업 전체를 가리킬 때는 '공동체예술'을 사용하지 않았다.

공동체 문화개발: 문화적 수용력을 구축하고 사회 변화에 기여하는 동시에, 예술과 커뮤니케이션 미디어를 통해 정체성, 관심사, 열망을 표현하고자 예술가들이 다른 공동체 구성원들과 협업해 수행하는 계획. 약칭은 'CDD'로 표기한다.

의식화: 브라질의 교육자 파울로 프레이리가 사용한 포르투갈어 '*conscientização*'가 기원이다. 학습자가 비판적 의식을 향해 변화해가는 하나의 진행형 과정이다. 이 과정은 해방교육의 핵심이다. 미리 선별된 지식을 전달할 수 있는 '의식 함양'과는 구별된다. 의식화는 새로운 깨달음의 단계들에 이르기 위해 현재의 우세한 신화들을 뚫고 나아가는 것을 의미한다. 특히, 자기 결정적인 '주체'보다는 타인들이 의지하는 '대상'이 되는 억압에 대한 깨달음을 가리킨다. 의식화 과정은 대화를 통해 경험의 모순을 알아보고, 이를 통해 세계를 바꾸는 과정의 부분이 되어가는 것이다.

비판적 페다고지: 프레이리가 옹호하는 교육적 접근법. 해방교육이라고도 부른다.

2 Raymond Williams, *Keywords: A Vocabulary of Culture and Society* (Oxford University Press, 1976), p.66.

문화 행동: 문화개발의 동의어에 매우 가깝다. 교육, 개발, 사회적 영향을 위한 예술을 통해 수행된 행동. 프레이리가 제안한 것 같은 비판적 페다고지 전문가들은 또한 민간 설화를 재해석해 교육적 목표를 달성하는 등, 문화를 이용한 개발에 대한 교육적 개입을 가리키는 데 이 용어를 사용한다.

문화자본: '사회자본'에서 파생되었으며, 공동체가 보유한 문화적 자원(기관, 창작물, 창작자, 관계, 지식, 풍습 등)을 총칭한다. 캐나다 문화유산부의 샤론 자놋은 피에르 부르디외의 연구에 기초해 좀 더 실제적인 정의를 제안했다.

> 문화자본에 대한 부르디외의 개념화는 복잡하지만, 세 가지 가장 간단한 요소들로 이루어져 있다. 첫째, 개인의 성격을 형성하고 행동과 취향을 이루는 타고난 기질의 체계인 '체현의 자본(혹은 습성)', 둘째, 다른 사람들에게 상징적으로 전달될 수 있는 그림, 글, 춤 같은 문화적 표현 방법인 '객관화된 자본', 셋째, 어떤 자격을 소유하는 사람의 가치를 증명해주는 학문적 자격화인 '제도화된 자본'.

문화 민주주의: '문화 민주주의'는 문화들의 내부와 그 사이에서의 다원주의, 참여, 공평성을 강조하는 철학이나 정책을 위한 용어이다. 비록 1920년대의 반(反)KKK 글들에 뿌리를 두고 있을지라도, 1960년대 유럽 정책규정에 소개되기 전까지 흔하게 사용되지는 않았다.

문화 공평성: 주로 유색인종 공동체의 예술가와 조직가 운동의 목표를 나타낸다. 비유럽 문화에 초점을 두는 기관들에게 자원들이 반드시 공정하게 나누어지도록 보장한다. 문화적 공평성의 목적은 유럽에서 유래된 문화를 편애하는 역사적 불균형을 바로잡는 데 있다.

문화정책: 사회단체의 문화적 업무들을 안내하는 가치나 원칙을 전체적으로 지칭한다. 대부분 정부(교육위원회에서 입법기관들에 이르는)에서 만들어지지만, 기업들에서 공동체 조직들에 이르는 민간 부문의 많은 기관들에 의해서도 세워진다. 정책은 문화생활에 영향을 미치는 결정을 내리거나 행동을 취하는 사람들을 위한 이정표를 제공한다.

문화노동: 예술의 사회의식적 본질에 중점을 둔다. 문화적 노동자로서 예술가의 역할을 강조하고, 예술 창조를 하찮은 직업으로, 즉 중요한 노동에 대립되는 심심풀이로 보는

경향에 반대한 1930년대의 범진보 인민전선의 문화 조직화에 그 뿌리가 있다.

문화: '문화'란 가장 넓고 인류학적인 의미에서 자연으로부터 온 것이 아닌, 인간이 만들어내고 부여하고 표현하고 상상하고 혹은 지시받은 모든 것을 포괄한다. 문화는 물질적 요소(건물, 공예품 등)와 비물질적 요소(이데올로기, 가치 체계, 언어) 전체를 포함한다.

개발('경제적 개발', '공동체 개발', '문화개발' 같은 많은 부분 집합들이 있다): 특정 공동체나 사회 부문의 자원과 필요 요소들을 분석한 후, 미리 결정된 규범에 맞게 상황을 이룸으로써 해결되는 문제처럼 공동체를 대하는 경향이 있는 강제적 개발보다는 약점을 보완해 강점을 살려 서로 연동되는 계획들을 기획하고 시행하는 과정이다. 공동체 문화개발 영역은 공동체 구성원들이 자신의 목적을 정의 내리고 그것에 이르기 위한 나름의 길을 결정할 참여적·자발적 개발 전략을 강조한다.

참여적 연구: 사회 변화를 향한 하나의 접근법으로서, 착취와 억압 속에서 살아가는 사람들이 자주 이용하는 과정. 사회과학의 관습적 방법론들을 통해 지식 생산 방식과 지배적인 교육기관들에 의한 지식 분배 방식에 도전한다. 연구 주제와 연구자를 구별하는 대신에 연구 대상자에게 지식 수집을 의존한다.

사회자본: 헬렌 굴드의 다음과 같은 정의가 간결하고 유용하다. "사회자본은 경제적 측면이 아닌 인간적 측면에서 측정된 공동체의 부이다. 그것의 화폐는 관계, 연결망, 지역 간 파트너십이다. 각각의 거래는 시간이 지날수록 삶의 질을 높이기 위해 신뢰, 호혜, 지속가능한 발전을 이루어내는 하나의 투자이다."

사회지표: 전통적으로, 정책 입안자들이 기대 수명, 식자율, 1인당 소득 등 한 사회의 복지를 가늠할 때 이용하는 척도. 최근에는 공동체에 대한 애착의 정도 혹은 자발적 조직들의 참여율 같은 주관적 지표들을 포함하는 데까지 확장되고 있다.

초국가: 국경을 초월하는 활동이나 체계를 가리킬 때 사용한다. 공식적 경계에 상관없이 인간 사회를 연결하는 역동적인 문화 과정들에 대한 인식을 포함한다. '국제적'이라는 단어와는 달리, 일방적·쌍방적 교류보다는 다방향성을 암시한다.

참고 문헌

성인교육

UNCESCO Publishing/UIE. 1999. *Adult Learning and the Challenges of the 21st Century*.

ICAE(International Council for Adult Education) website(www.icae.org.uy).

비판적 페다고지

Freire, Paulo. 1982. *Pedagogy of the Oppressed*. Continuum.

Giroux, Henry. 1997. *Pedagogy and the Politics of Hope: Theory, Culture and Schooling: A Critical Reader*. Westview Press.

문화정책과 문화개발

Adams, Don and Goldbard, Arlene(ed.). 2002. *Community, Culture and Globalization*. The Rockefeller Foundation.

Alvarez, Maribel. 2005. *There's Nothing Informal About It: Participatory Arts With in the Cultural Ecology of Silicon Valley*. Cultural Initiatives Silicon Valley.

Borrup, Tom. "Toward Asset-Based Community Cultural Development: A Journey Through the Disparate Worlds of Community Building". Community Arts Network Reading Room(www.communityarts.net).

The Communication Initiative website(www.comminit.com).

Council of Europe, Council for Cultural Cooperation(CCC), Strasbourg, France.

Girard, Augustin with Gentil, Geneviève. 1983. *Cultural Development: Experiences and Policies*, Second Edition. UNESCO.

Graves, James Bau. 2005. *Cultural Democracy: The Arts, Community & the Public Purpose*. University of Illinois Press.

Hawkes, Jon. 2001. *The Fourth Pillar of Sustainability: Cultural's Essential Role in Public Planning*. Culture Development Network.

Matarasso, François(ed.). 2001. *Recognising Culture*. Department of Canadian Heri-

tage and UNESCO.

Mercer, Colin. 2002. *Towards Cultural Citizenship: Tools for Cultural Policy and Development*. Bank of Sweden Tercentenary Foundation & Gidlunds Förlag.

UNESCO. 1982. *Final Report*. 1982 World Conference on Cultural Policies, Mexico City, Mexico, 26 July to 6 August 1982.

UNESCO Publishing. 1996. *Our Creative Diversity: Report of the World Commission on Culture and Development*, Second Edition.

UNESCO Publishing. 1998. *World Cultural Report 1998: Culture, Creativity and Market*. UNESCO World Report.

de Ruitjer, Arie and Tijssen, Lietke van Vucht(ed.). 1995. *Cultural Dynamics in Development Processes*. UNESCO/Netherlands National Commission for UNESCO.

UNESCO website(www.unesco.org).

Webster's World of Cultural Democracy website(www.wwcd.org).

국제적 문화 프로젝트

Lerman, Liz. 1984. *Teaching Dance to Senior Adults*. Charles C. Thomas.

Perlstein, Susan and Bliss, Jeff. 1994. *Generating Community: Intergenerational Partnerships through the Expressive Arts*. EXTA.

구술사

Grele, Ronald J. 1991. *Envelopes of Sound: The Art of Oral History*, Second Edition. Praeger.

Portelli, Alessandro. 1991. *The Death of Luigi Trastulli and Other Stories: Form and Meaning in Oral History*. State University of New York Press.

Thompson, Paul. 1998. *The Voice of the Past: Oral History*, Second Edition. Oxford University Press.

The Oral History Association website(http://omega.dickinson.edu/organizations/oha).

대중적 연극과 그 밖의 공연들

Boal, Augusto. 1979. *Theater of the Oppressed*. Urizen Books.

Boon, Richard and Plastow, Jane(ed.). 1999. *Theater Matter: Performance & Culture on the World Stage*. Cambridge University Press.

Cohen-Cruz, Jan. 2005. *Local Acts: Community-Based Performance in the United States*. Rutgers University Press.

Coult, Tony and Kershaw, Baz. 1983. *Engineers of the Imagination*. Methuen.

Gard, Robert. 1999. Grassroots Theater: A Search for Regional Arts in America. University of Wisconsin Press.

Kidd, Ross. 1982. *The Popular Performance Arts, Non-Formal Education and Social Change in the Third World: A Bibliography and Review Essay*. Centre for the Study of Education in Developing Countries.

Leonard, Robert H. and Kilkelly, Ann. 2006. *Performing Communities: Grassroots Ensemble Theaters Deeply Rooted in Eight U.S. Communities*. New Village Press.

McGrath, John. 1981. *A Good Night Out*. Methuen.

The Applied and Interactive Theatre Guide website(www.tonisant.com/aitg/index.shtml).

뉴딜정책과 그 선행 사건들

Baigell, Matthew and Williamsm Julia(ed.). 1986. *Artists Against War and Fascism: Papers of the First American Artists's Congress*. Rutgers University Press.

Flanagan, Haille. 1940. *Arena*. Duell, Sloan & Pearce.

Mangione, Jerre. 1972. *The Dream and the Deal: The Federal Writers' Project, 1935-1943*. Avon.

McKinzie, Richard D. 1973. *The New Deal for Artists*. Princeton University Press.

Meltzer, Milton. 1976. *Violins & Shovels: The WPA Arts Project*. Delacorte.

O'Conner, Francis V.(ed.) 1975. *Art for the Millions: Essays fron the 1930s by Artists and Administrators of th WPA Federal Art Project*. New York Graphic Society.

The New Deal Network website(http://newdeal.feri.org).

그 밖의 공동체예술

Animating Democracy website(www.americansforthearts.org/animatingdemocracy).

Art in the Public Interest website(www.communityarts.net).

Burnham, Linda Frye, Durland, Steven and Ewell, Maryo Gard. July 2004. *The CAN Report, The State of the Field of Community Cultural Development: Something New Emerges*. Art in the Public Interest.

Cleveland, William. 2005. Making Exact Change: How U.S. arts-based programs have made a significant and sustained impact on their communities. Community Arts Network.

Cockcroft, Eva, Weber, John and Cockcroft, James. 1997. *Toward a People's Art: The Contemporary Mural Movement*. E. P. Dutton.

Elizabeth, Lynne and Young, Suzanne(ed.). 2006. *Works of Heart: Building Village through the Arts*. New Village Press.

Lerman, Liz. 2003. *Critical Response Process: A Method for Getting Useful Feedback on Anything You Make, from Dance to Dessert*. The Dance Exchages.

Lippard, Lucy R. 1997. *The Lure of the Local: Sense of Place in a Multicentered Society*. The New Press.

Mailout's website(www.e-mailout.org).

National Arts & Cultural Alliance website(www.naca.org.au).

O'Brien, Mark and Little, Craig(ed.). 1990. *Reimaging America: The Arts of Social Change*. New Society Publishers.

Patten, Marjorie. 1937. *The Arts Workshop of Rural America: A Study of the Rural Arts Program of the Agricultural Extension Service*. Columbia University Press.

The Power of Culture website(www.powerofculture.nl/uk).

Raven, Arlene. 1989. *Art in the Public Interest*. UMI Research Press.

Schwarzman, Mat and Knight, Keith. 2005. *Beginner's Guide to Community-Based Arts*. New Village Press.

지은이 알린 골드바드(Arlene Goldbard)

뉴욕에서 태어났으며 문화, 정치, 영성을 주제로 저술 및 컨설팅 활동을 하고 있다. 공동체 예술 활동의 윤리에서 통합조직 개발에 이르기까지 다양한 주제로 미국과 유럽에서 강연했고, 공동체 기반의 단체, 독립 미디어 그룹, 공공·개인 기금제공자, 정책 입안자 등을 대상으로 수백 건이 넘는 상담을 진행했다.
록펠러 재단에서 출간한 『공동체, 문화, 전 지구화(Community, Culture and Globalization)』의 공동 저자이며 소설 『클래러티(Clarity)』를 썼다.
* 웹사이트 http://www.arlenegoldbard.com

옮긴이 임산

현재 동덕여자대학교 큐레이터학과 교수이다. 대안공간 루프 큐레이터, ≪월간미술≫ 기자, 아트센터 나비 학예실장을 역임했다.
주요 논저에 『청년, 백남준: 초기 예술의 융합 미학』(2012), 『동시대 한국미술의 지형』(2009, 공저), 「블랙마운틴칼리지의 융합형 예술교육」(2014), 「비디오아트의 재역사화: 전시와 담론을 중심으로」(2014), 「동시대 전시담론 진단: 큐레토리얼 실천에서의 '협업'을 중심으로」(2014), 「융합시대의 예술담론을 위한 이론적 범례」(2012) 등이 있다.

한울아카데미 1772

새로운 창의적 공동체
예술은 무엇을 할 수 있는가?

지은이 ┃ 알린 골드바드
옮긴이 ┃ 임산
펴낸이 ┃ 김종수
펴낸곳 ┃ 도서출판 한울
편　집 ┃ 배유진

초판 1쇄 인쇄 ┃ 2015년 2월 20일
초판 1쇄 발행 ┃ 2015년 2월 28일

주소 ┃ 413-120 경기도 파주시 광인사길 153 한울시소빌딩 3층
전화 ┃ 031-955-0655
팩스 ┃ 031-955-0656
홈페이지 ┃ www.hanulbooks.co.kr
등록번호 ┃ 제406-2003-000051호

Printed in Korea.
ISBN 978-89-460-5772-2 03600

* 책값은 겉표지에 표시되어 있습니다.